U0102292

PARIS le Nuit

PARIS le Nuit

布拉塞

巴黎的夜游者

［匈］布拉塞（Brassaï）　摄

［法］西尔薇·欧本纳斯（Sylvie Aubenas）

［法］康丁·巴雅克（Quentin Bajac）　编著

王文佳　译

北京出版集团公司

北京美术摄影出版社

目　录

5

引言

11

从《夜巴黎》到《三十年代的秘密巴黎》

西尔薇·欧本纳斯、康丁·巴雅克

95

布拉塞与巴黎的夜

西尔薇·欧本纳斯

185

夜色中的巴黎，潜伏的图像

康丁·巴雅克

277

附录

279

图注

299

参考文献

309

致谢

引　言

　　将布拉塞二十世纪三十年代拍摄的夜间巴黎的照片集结成册的想法来自伽利玛出版社，尤其要归功于其艺术书籍处的负责人让－卢·尚皮永（Jean-Loup Champion）。非常感谢他把这个项目交给我们完成。1964 年起至今，伽利玛出版社一直是布拉塞作品的主要出版者，众所周知，布拉塞将生命最后二十年中的许多时光奉献给了写作。所以布拉塞在1975 年 8 月委托克罗德·伽利玛（Claude Gallimard）出版《三十年代的秘密巴黎》（Le Paris secret des années 30）一书也就在情理之中。布拉塞自二十世纪五十年代初起就产生了制作这本影集兼个人回忆录的想法。他想让年轻一代了解自己在"二战"之前那段时期的作品，尤其是那些以极其不完整的形式被收入以下两部著作中的作品：《夜巴黎》（Paris de nuit, 1932 年）和饱受争议的《巴黎的快感》（Voluptés de Paris, 1935 年）——于专家而言，这些作品十分神秘，但却长期以来无缘得见其全貌。其中有些作品曾在战后被翻印，但总是不甚完整，七零八落。二十世纪七十年代，无论是电影节、时尚界还是文学界，都对两战之间的法国产生了浓厚的兴趣。布拉塞也认为，人们对这些照片当中体现的某些灰色题材的看法，肯定会受到战后立即出现的节欲主义的影响，但是这些作品仍然能够不受审查和批判的阻碍成功发表。如他所料，1976 年出版的《三十年代的秘密巴黎》确实在世界范围内获得了成功；但是这本影集自 1988 年以来从未再版过。

　　布拉塞不但想在这本影集当中汇集尽量多且有代表性的作品，还想以此追溯自己最高产，同时也是最不为人所知的那段岁月。他的这个想法由来已久，而在整个二十世纪七十年代，他身上出现了一种巨大的反差：虽然三十年代初他在狂热的创作激情中所拍摄的数千张照片仍然默默无闻，但是他在欧洲以及大西洋彼岸的声望却与日俱增。这本影集的确极大地提升了他的名气，无论在法国还是在美国、英国、德国、意大利和日本。《三十年

代的秘密巴黎》的出版标志着人们对这部夜之集锦进行重新探索和各种研究的风潮的开端，随后，图册、影展和回顾展也接踵而来。多位法国和美国专家自此开始详尽研究布拉塞的作品和一生，其中包括金·西塞尔（Kim Sichel）、安·威克·塔克（Anne Wilkes Tucher）、玛丽亚·威尔海姆（Marja Warehime）、阿兰·萨耶（Alain Sayag）、阿尼克·利昂内尔－玛丽（Annick Lionel-Marie）以及艾格尼丝·德·古维永·圣西尔（Agnès de Gouvion Saint-Cyr）。因此，我们在本书结尾所附的参考书目是非常必要且有说服力的。

　　除了对已经烟消云散的巴黎底层社会的迷恋，三十年来，布拉塞与当时的艺术名流——特别是亨利·米勒（Henry Miller）和巴勃罗·毕加索（Pablo Picasso）——之间的关系也不断地引起法国和美国艺术史学家和博物馆的兴趣。二十世纪七十年代末，他的名字还与超现实主义紧密地联系在一起，他的照片常常出现在这一运动大部分的展览和著作当中，虽然有时这会使他感到无可奈何：布拉塞暮年曾努力避免他人以超现实主义的视角解读自己的作品，因为他觉得这种方式过于简化。我们编写这本书的目的还包括重新理清这些丝丝缕缕的关系和脉络，通过各种各样的相互影响、关注，甚至是对立，体现布拉塞作品的复杂性。

　　另外，这是第一部完全以布拉塞夜景照片作为主体的影集，所有谈及他的著作都为这部作品保留了重要的位置。纵观布拉塞的一生，这些夜景照片在他的所有作品中确实占据了重要的位置，如同马拉美在《爱伦坡墓志铭》当中所写的那样："永恒还他以真我。"（Tel qu'en Lui-même enfin l'éternité le change）所以只需把它们单独出版，编写从《夜巴黎》到《三十年代的秘密巴黎》的创作背景和年代即可。而且，自从休斯敦、华盛顿和洛杉矶各大博物馆在 1998 年至 2000 年间，以及蓬皮杜中心在 2000 年举行盛大的回顾展开始，众多作品陆续浮出水面，丰富了法国的公共收藏，让我们有机会更好地了解这段布拉塞生命中的关键阶段。2002 年，其遗孀吉柏特·布拉塞（Gilberte Brassaï）以无与伦比的慷慨向法国政府捐赠了其部分珍藏：三万五千张底片、五千多张印片，以及大量样片、打样和雕塑，法国政府其后又将其转赠给了蓬皮杜中心。

　　2006 年，吉柏特·布拉塞将所得遗产中的部分珍藏进行公开拍卖，拍卖清单上共有七百六十四件作品，由此可见其规模之大。而伽利玛出版社自 2008 年起筹划的出版项目能够参考的不仅是前人完成的众多著作，还有布拉塞自己的感想——他曾在自己的多本书中（尤其是 1964 年和 1975 年为毕加索和米勒创作的肖像）隐约透露出其一生的重要组成部分—以及近几年来我们为了完成这个项目所做的工作。在吉柏特·布拉塞委托其遗嘱执行人古维永·圣西尔进行捐赠时，这个项目已经启动了。这次捐赠立刻丰富了法国现有

的收藏——蓬皮杜中心、毕加索博物馆和法国国家图书馆，这些珍贵的作品对我们的研究极有益处：布拉塞与亨利·米勒的来往书信，其中大部分都是从未公开的，并且详细地记述了多年间两人结成友人、相互联系的细节；布拉塞珍藏的书籍打样，尤其是《三十年代的秘密巴黎》的打样、《巴黎的快感》未经审查的版本以及一本未完成的有关巴黎的 1937年的书稿。这些资料中有一部分是首次翻印。这本书是对这位摄影家的创作动机以及他穷其一生在作品中追寻的认真态度的一次重新审视。遗憾的是，我们无法查阅布拉塞的档案以及许多未知的资料，这些资料应该能够使我们的思考更为深入。我们希望在此重现其三部主要作品当中的大部分照片（除了个别照片，尤其是他明确表示不希望在其过世后再次出版的有关鸦片烟馆的照片）—其中有些是此前从未公开过的，同时通过这三篇文章，在这些作品的创作背景当中对其加以研究。布拉塞在二十世纪三十年代初巴黎的夜里拍摄了什么？虽然布拉塞不是第一个拍摄此类照片的人，但是为什么后世特别将他的照片保留了下来？那么他拍摄这些照片的动机是什么？他是如何受到米勒、毕加索以及那个时代的电影和文学的启发甚至是影响的？这些照片与他同时代的艺术家的作品相比处于什么地位，比如安德烈·柯特兹（Andre kertesz）、日尔曼·克鲁尔（Germaine Krull）、马塞尔·宝维斯（Marcel Bovis）？后世将如何看待这些图像？他是如何生发出拍摄这些"报道"的想法的，并且它们是如何成书的？今天，我们将通过这些问题的详细解答，努力去理解这部作品，它悄悄地从那个时代精神和艺术的蓬勃发展中汲取养分，捕捉到了最鲜活的生活。

西尔薇·欧本纳斯（Sylvie Aubenas）

康丁·巴雅克（Quentin Bajac）

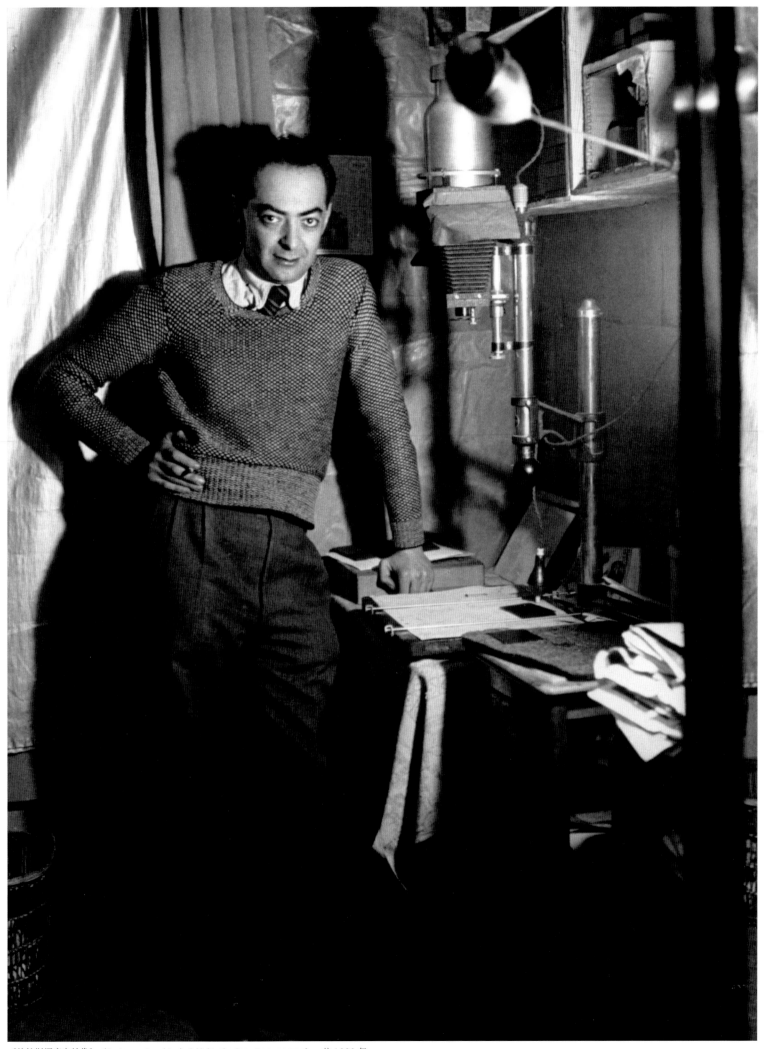

《特拉斯酒店自拍像》（Autoportrait à l'hôtel des Terrasses），约 1932 年

从《夜巴黎》到《三十年代的秘密巴黎》

西尔薇·欧本纳斯、康丁·巴雅克

　　布拉塞凭借 1932 年 12 月出版的《夜巴黎》[1] 一举成名。这本书甄选六十四张反映夜生活主题的照片，讲述了作者和夜游者在巴黎夜色里的漫步，与布拉塞拍摄的地点和人物擦肩而过。影集的前言出自外交家、小说家保罗·莫朗（Paul Morand）之手。照片的标题由让·贝尔内尔（Jean Bernier）题写，与插图一同附在最后。为了让这部作品臻于完美，布拉塞像巴黎的夜一般精雕细琢，与出版人——夏尔·贝诺（Charles Peignot）和让·贝尔内尔——一起严格筛选手中以夜生活为主题的照片。看似简单的表象之下凝结了一年多的工作成果。

　　理解布拉塞创作根源的主要方式来源于他当时定期寄给父母[2]的信件。这当中流露出他的欣喜，他的耐心。令人惊奇的是，他从未怀疑过自己的成就；他非常自信，相信自己的照片是最好的夜间生活写照，自己的书将会大获成功，并且不停地重复这一点。如果不了解后面的故事，人们大多会觉得他过于自大。

　　他第一次在信中提及这部作品是在 1931 年 11 月 5 日；当时他做摄影师已有两年："我可以给你们透露一些好消息：法国最大的艺术出版社［视觉工艺出版社（Arts et Métiers graphiques）］决定为我的夜巴黎的照片出版影集[3]。"据布拉塞说，这个想法源于他自己："我觉得现在是时候把我的照片展示给可能感兴趣的出版人了。"他把自己的"作品（一百多张照片）贴在薄纸板上"，拿给《看见》（Vu）杂志的出版人吕西安·沃格尔（Lucien Vogel）看。沃格尔同时也是时尚奢华的专业期刊《视觉工艺》（Arts et Métiers graphiques）[4] 杂志的编辑委员会成员。他让布拉塞去找《视觉工艺》的

出版人夏尔·贝诺。布拉塞给贝诺展示了二十多张照片，并且"暗示应当以夜巴黎为题将其出版"。贝诺表现出极大的兴趣，但是因为正值经济危机而有所犹豫，他要求考虑十五天，并请布拉塞在此期间不要联系其他出版人。布拉塞当时的焦灼不难想见，但他仍然坚持摄影（**见第13页**）："在这段时间里，我在桥下、杜伊勒里花园（Tuileries）、街上以及雨中又拍了二十张照片（这是我所有创作中最美丽的部分）：如果贝诺还在犹豫，那么我可以用这些照片说服他[5]。"布拉塞11月4日又和贝诺碰了面，后者给了他肯定的答复。布拉塞胜利了："这是一次巨大的成功，因为我第一时间锁定了最好的出版人。而且，贝诺认为这本书会引起很大的反响，不仅因为照片的质量，而且因为照片的题材。"出版人告诉布拉塞，他打算制作一套名为《真实》（Réalités）的影集，其中几册可以采用布拉塞的作品，"一本有关巴黎的市集，另一本有关巴黎的街道[6]"。这次见面之后过了十三个月，作品才得以出版。1931年12月4日，布拉塞终于可以写信给父母："看来我没有高估自己的成功，正相反，我会比原本预想的更加成功。这本书将由著名作家保罗·莫朗作序，装帧也会非常考究[7]。"他还提到有一位德国出版人买下了德文的出版权[8]。布拉塞的拍摄一直没有停止："工作很辛苦，因为我要走遍整个城市，在熟悉和不熟悉的街区里闲逛。但是我很喜欢这种方式。我希望这能成为一本好书，希望每张照片都能引起轰动。"最后他说："书中一半的素材都已经齐了。"此时，他认为自己的拍摄工作已经临近结尾，

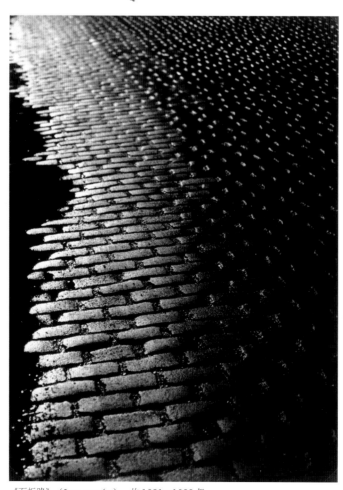

《石板路》（Les pavés），约1931—1932年
巴黎，蓬皮杜中心，国立现代艺术美术馆

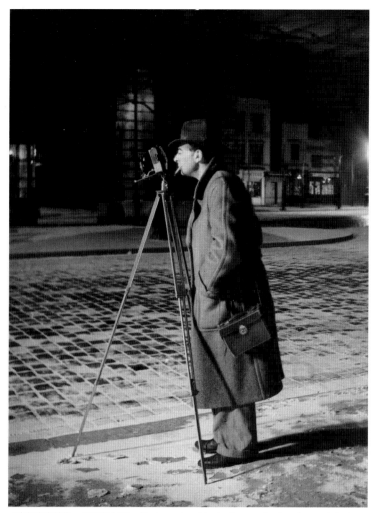

《布拉塞自拍像，圣雅克大道》（Autoportrait de Brassaï, boulevard Saint-Jacques），1930—1932 年
巴黎，蓬皮杜中心，国立现代艺术美术馆

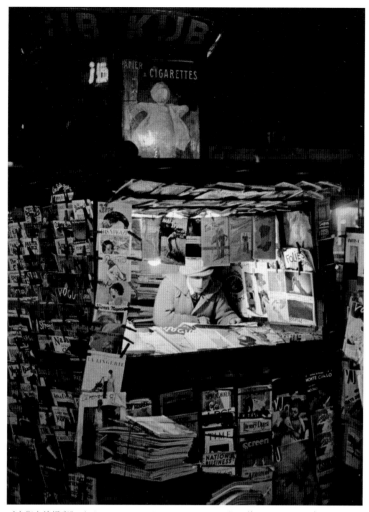

《大街上的报亭》（Kiosque sur les boulevards），约 1930—1032 年
巴黎，蓬皮杜中心，国立现代艺术美术馆

书预计会在 1932 年 2 月出版。然而他直到 3 月末才结束拍摄。实际上，他拍的照片越多，就萌发出越多想法和构思，对作品的要求也随之提高。"我积攒的素材能出版四五本夜生活影集了[9]！"他花了几个晚上挑选出"最能体现夜生活完整全景的照片"。作为优秀的新闻摄影师，他还计算出，以他现有的库存——即数百张照片，他可以"在书出版后整理出　百多张照片，用于发表二十多篇杂志文章"。

1932 年 4 月 1 日，书的出版计划确定："现在唯一的问题是在这么多好照片当中选出需要牺牲的那些，因为书里只能保留六十四张[10]。"贝诺已经将范围缩小到了八十张，但是还需要忍痛再剔除二十多张。布拉塞要求为他保留两个空位，"我可以在十到十五天内拍两张春天的照片"，因为"我的出版人突然发现，收录的照片中既没有春天也没有夏天[11]"。根据编排的顺序，这将是第 54 号和第 55 号照片：布洛涅森林（bois de Bou-logne）开花的栗子树和阿莫农维尔公馆（pavillon d'Armenonville）。当时他预计影集会在 6 月出版，"否则最好把出版时间推迟到 10 月"。"像我在信里跟你们说过的那样，这次出版将会组织得非常盛大，新书推出时，巴黎和纽约将分别举办影展，展出我的一百五十张夜生活的照片[12]。"

在 1932 年 8 月 12 日的信中，他宣布影集将在 10 月出版，推迟的原因是外国出版人正在洽谈版权出售的事宜[13]。他还谈到他的下一本书，并且已于 8 月签订了这本书的出版合同。从此时开始，他的注意力都被这本新书所吸引，反而忽视了即将出版的那本。12 月 4 日，他最终写信给父母："我的书《夜巴黎》两天前出版了，获得了巨大成功。［……］各大书店都用整面橱窗为这本书做展示。人们蜂拥而至，争相购买。很多书店第一天就售罄。明天我给你们寄一本。"他对封面非常认真，甚至有些过分（**第 17 页，左上**）："这个封面和红色的字都完成得有些草率。好在最初的一千册是用白色字甚至是银色字印刷的，这样就已经好多了[14]。"而且，虽然当时保罗·莫朗确实比他有名得多，他还是觉得将保罗·莫朗的名字（**第 17 页，左下**）放在他的名字之前伤害了他的自尊心。出版商这样做其实是为了吸引大众，布拉塞那时还名不见经传，保罗·莫朗却已经凭借《开启夜晚》（Ouvert la nuit, 1922 年）、《关闭夜晚》（Fermé la nuit, 1923 年）、《纽约》（New York, 1929 年）以及为日尔曼·克鲁尔的著作《从巴黎到地中海的公路》（Route de Paris à la Méditerranée, 1931 年）所作的序言而为众多读者所熟知了。

尽管封面设计精美，布拉塞仍然对于自己的名字被置于标题下方，还与莫朗的名字平行，而且后者以作者的身份出现的事实耿耿于怀。1933 年，亨利·米勒在给经纪人多波（Dobo）的信中也指出："［……］还没有人发现他的独一无二，却让保罗·莫朗温吞吞的名字支

配了这本书，这真让我觉得可怜[15]。"需要注意的是，封面标明书中收录六十张照片，其实共有六十二张，加上封面封底总共六十四张，与布拉赛之前所说的完全相符。书名的字母由红色圆圈组成，令人感觉像是某个跳舞厅或者夜总会在夜幕下闪烁的招牌，与背景照片中湿滑蜿蜒的石板路相衬托，十分醒目。金属螺旋式书脊是视觉工艺出版社的出版特色，在摄影类书籍出版史上是划时代的标志[16]。这种书脊和规格（25 厘米 × 19.3 厘米）看起来像是小学生的练习簿或是一本登记册，而不是原先设想的艺术书籍。排版风格大胆简洁：莫朗的序言文字在前，其后跟着布拉塞的作品，作品没有添加任何修饰，图注则放在全文的末尾。设计人员将六十二张照片紧密地排列在一起，没有留任何空白，为读者创造了一种进入了黑夜的视觉感受（**第 17 页，右上和右下**）。丝绒质地的高档纸张，精致的凸版印刷工艺，再加上设计者采用深沉的黑色作为图片背景，将作品中柔和细腻的影调烘托得唯美逼真[17]。1933 年 2 月 1 日刊登在《看见》杂志上的一篇宣传文章中，让·贝尔内尔曾说道："巴黎在夜色中诞生出的这些快乐和恐惧，全都附在凸版印刷的墨迹中了[18]。"

首次出版的总印刷量在 1932 年末至 1933 年达到了令人不可思议的 12000 册，这也是我们能在这本书的出版资料中看到两个年份的原因[19]。

影集的出版工作结束时，布拉塞已经向贝诺和贝尔内尔展示了一百多张照片，虽然这两个人立刻就感觉到他对这个题材有着浓厚的兴趣，但还是让布拉塞等了四个月，才作出最终的选择。他们的决定——如贝尔内尔所说："所有系列：从露骨的到暧昧的。"[20]出版人的这一要求对于 1931 年仍是初出茅庐的布拉塞大有裨益，帮助他坚持自己的想法和天分一路向前。他后来描述事物的方式的确让人迷惑："我 1924 年来到巴黎，最初一段时间都像夜游者一样日出入睡，日落苏醒，在夜间走遍整座城市。从蒙帕纳斯（Montparnasse）到蒙马特（Montmartre），巴黎的夜令我惊叹不绝，捕捉夜间图像的渴望因此萌生，并不断驱使着我，使我成为摄影师，尽管直到此时我仍然不重视——甚至是轻视摄影。《夜巴黎》因此在 1933 年诞生了[21]。"布拉塞最早展示的一百张照片究竟是哪些已无从知晓，除了那两张拍摄春天的照片[22]，其他照片中哪些是布拉塞的主意，哪些是贝尔内尔和贝诺的主意也无从查证。有些照片直接反映了布拉塞的个人生活：公共男厕，因为亨利·米勒喜欢路边这些散发着恶臭的小型建筑物，在他看来这是法式生活艺术的巅峰[23]；桑塔监狱（prison de la Santé）的墙壁，临近特拉斯酒店—阿拉贡大道（boulevard Arago）的这一部分位于布拉塞前往蒙帕纳斯的路线上，还有他与普莱维尔一同散步（Prévert）时经过的爱德加－举纳大道（Boulevard Edgar-Quinet）上的"昏暗隧道"以及圣德尼运河（canal Saint-Denis）。不过，协和广场（place de la Concorde）、波旁宫（Palais-Bourbon）、凯旋门（Arc de Triomphe）或是杜伊勒里花园看起来更

像是特意选择的，目的是为了给夜晚增添一些光亮，描述那些众人熟知、并且直接与布拉塞的夜游联系在一起的地点。纵观布拉塞的全部作品，不难发现许多图像似乎都在暗示着更为重要的系列：背向镜头的女性，进入苏姿（Suzy）酒店的男人和马戏场。

巴黎的快感

在《夜巴黎》的工作还未全部完成时，布拉塞便已经迫不及待地开始准备下一本书了。他患上了出版的饥渴症，这场病从此再也没有痊愈。他签订了一张 1932 年 8 月起生效的合同："依据第二张合同的条款，我必须在 11 月底之前完成拍摄；这本书的报酬是每月两千法郎，我已经收到了第一笔预付款 [24]。"他在 9 月又说到这件事："我还要向出版人提交新的照片，用于我的第二本书，第二笔两千法郎的月薪将在 9 月 5 日汇给我一但是我几乎还什么都没拍 [25]。"于是他继续在巴黎城里夜游、拍照。舞会和拉普路（rue de Lappe）上的"舞虫（guinches）"系列拍摄于 1930 年秋天，当时《夜巴黎》的制作已经开始。"我认识了一些盲流，跟他们混在一起。我在应亚历山大·柯达（Alexander Korda）的邀请为电影《马克西姆小姐》（La Dame de chez Maxim）拍摄报道时认识一位影院电工，他是那个圈子里的人，通过他我见识了拉普路上最古老、最正宗的风笛舞会——四季舞会（Quatre-Saisons）[26]。"这篇报道创作于 1932 年 11 月至 12 月。在《秘密巴黎》一书中，他提到了非常迷人的肯奇塔小姐（Conchita），1933 年春天他曾在意大利广场（place d'Italie）的市集木棚和咖啡店里为她和她的崇拜者拍照片。男扮女装者的舞会以及女士沙龙的照片同样也拍摄于 1933 年。新出版人与布拉塞的合作方式与此前的贝诺和贝尔内尔一样，这个人的脑袋里充满了布拉塞后来所称的"用照片进行的道德研究 [27]"。

第一个选定的书名是《爱之书》（Le Livre de l'amour），就全书的题材来说还是非常明确的，布拉塞曾在 1933 年 5 月从尼斯寄出的一封信上提到过："这样我就有了一个重回这里的完美借口，也许 8 月完成了《爱之书》之后就会回来。时间紧迫，回到巴黎后我要完成最后一批照片 [28]。"12 月 7 日，他还在准备这本书，历时一年多："我主要是在准备《米诺牛》（Minotaure）和我的新书《隐秘巴黎》（Paris intime），这是暂定的书名。这本书已经基本完成了，除了还缺少几张照片，应该可以在 3 月出版 [1934 年]。我希望由皮埃尔·马克·奥兰（Pierre Mac Orlan）作序。我感觉这本书不会逊于《夜巴黎》。也许会更好 [29]。"然而他所说的新书 1934 年春天并未问世，而是直到 1935 年年底才真正出版。出版人也已经不再是眼力超群的夏尔·贝诺——尽管他们曾在 1932 年有过

《夜巴黎》，保罗·莫朗作序，1932 年，封面
巴黎，法国国家图书馆

《夜巴黎》，1932 年
巴黎，法国国家图书馆

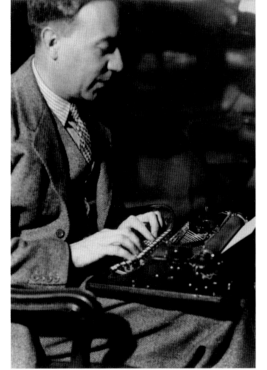

日尔曼·克鲁尔，《保罗·莫朗的肖像照》（Portrait de Paul Morand），约 1930 年
巴黎，法国国家图书馆

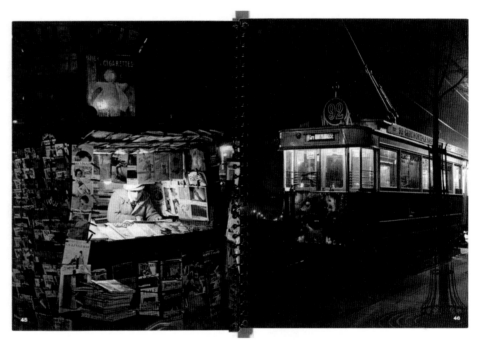

《夜巴黎》，1932 年，《报亭》（Kiosque）和《有轨电车》（Tramway）
巴黎，法国国家图书馆

许多充满激情的计划，而是一个完全不同的人——维克多·维达尔（Victor Vidal）。为什么布拉塞没有继续跟贝诺合作？传记作家对此均未能给出明确解释。不过我们还是找到一点线索：视觉工艺出版社没有退还《夜巴黎》的六十四张底片。这就是他没能将这些照片用于后续出版的原因；他只好用其他作品来代替。布拉塞一直觉得这些照片丢失了，并且可能因此产生了怨恨。1984 年，基姆·西塞尔（Kim Sichel）在去世前不久，在弗拉马里翁集团的档案馆找到了这些照片，该档案馆当时已被视觉工艺出版社收购[30]。

维克多·维达尔[31] 是《巴黎杂志》（Paris Magazine）的出版人，这是一本发行量很大的月刊，自 1931 年起发行，刊载了许多女性裸体照片，以及一些不为世俗所接受的作品，采用的是当时许多摄影作品的表现方式。这样的照片大多没有入选《夜巴黎》，也没有用于维达尔提议的第二个项目。维达尔其实还有很多此类题材的出版项目。他在 1930 年成立了高卢出版社（Editions gauloises），后者在 1936 年改名为新兴书店（Librairies nouvelles），下设十八家分支机构，包括巴黎出版社（Paris Publiations）、露娜工作室（Luna studio）、月亮出版社（Editions de la Lune）、满月书店（Librairie de la pleine lune）等等[32]。其中很多机构都位于圣丹尼区［圣丹尼路（rue Saint-Denis）227 号，蓬梭路（rue du Ponceau）4 号和 6 号，月亮路（rue de la Lune）7 号，布隆代尔路（rue Blondel）1 号和波尔加德路（rue Beauregard）37 号］。位于月亮路 7 号的月亮书店[33] 曾经出现在《巴黎的快感》（第 19 页）的两张照片中，一张是外景，题为"著名的月亮书店"（La célèbre librairie de la Lune），另一张是书店内景，题为"针对某些好奇心极大的爱好者"（Offre à certains amateurs de curiosités inédites）。通过他的戴安娜·斯利普公司（Diana Slip）[34]，他推出了"自由"（libertine）系列内衣，照片和电影《私生活》（privés）、《秘密图书馆》（bibliothèque secrète）、《橡胶和私密物品》（caoutchouc et articles intimes）、《春药》（aphrodisiaques）和《特殊产品》（produits spéciaux）。在 1932 年 8 月的一篇手记中，布拉塞是这样描述他的："维达尔是个奇怪的人物，出身于［原文］大溪地，他拥有一间避孕套工厂，一间钟表工厂，一间赊购成衣工厂，一间制造性感睡衣的'戴安娜睡眠'（Diana Sleep）［原文］公司以及一间'月亮书店'。他自己不喝酒、不抽烟，过着苦行僧般的生活；一个秘密电话网络将他的办公室与他的商业王国的各个分支机构连接起来。但他是我最好的客户，所有选中的照片都是现金付费。所以我非常兴奋地创作着我的第二本书（鸦片烟馆、四种艺术夜总会等，我几乎每天晚上都在外面度过）[35]。"

如果我们相信他 1933 年 12 月 7 日在给父母的信中所说的，维达尔的月刊《巴黎杂

志》当时是布拉塞"主要的经济来源[36]"。所以他大部分的照片都刊登在这本杂志上，同时还在维达尔的其他出版物上刊登，比如月刊《丑闻》（Scandale），还有乔治·圣博内（Georges Saint-Bonnet）的插图作品《丑闻 33》（Scandale 33）[37]——1933 年出版，书中有很多布拉塞、柯特兹（Kertész）和克鲁尔的作品（**第 20 页，左上和左下**）。不过需要指出的是，这些照片与书中的文字没有太多联系。最后，布拉塞效仿罗杰·沙尔（Roger Schall）、柯特兹和克鲁尔的模式，为维达尔的性感内衣产品图册拍摄了一些底片[38]。他在同一时期拍摄的众多女性裸体的照片——许多也是由维达尔出版的——与他的绘画和随后的雕塑一样，体现出他对女性圆润胴体的鲜明品位。其中有些略显轻浮的裸体作品是为维达尔的出版物拍摄的，却成为他同期创作《衰变》（Transmutations）的基础，他于 1934 年将底片以刮片的方式重新处理（**第 20 页，右侧**）。这种营利性的合作在《巴黎的快感》出版前并不会令布拉塞感到尴尬。他反而会向朋友主动提起。直到安德烈·布勒东（André Breton）从本杰明·佩雷（Benjamin Péret）处听说布拉塞并且要求见他。这次会面未能成行，布拉塞却留下了一张照片，并在背面写下："尊敬的先生，佩雷夫人 [巴西歌唱家埃尔希·休斯敦（Elsie Houston）] 让我今晚来您家，向您展示我拍摄的内衣照片。我留下了一张，很遗憾我没见到任何人。此致敬礼。黑暗中的您的布拉塞[39]。"

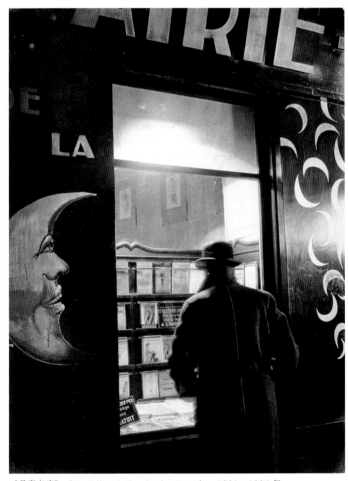

《月亮书店》（La Librairie de la Lune），1931—1934 年
私人收藏

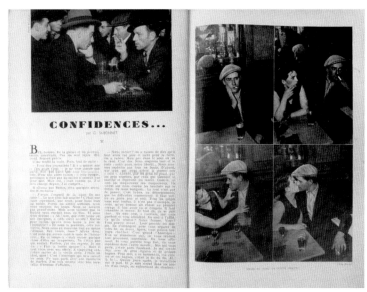

《中间的四个场景，丑闻》，《警察与艳遇》杂志（Scènes du milieu en quatre episodes, Scandale, police et aventure），10 号，1934 年 5 月

《享乐之家》（Maison de plaisir），乔治·圣博内的作品《丑闻 33》的插图照片
巴黎，1933 年

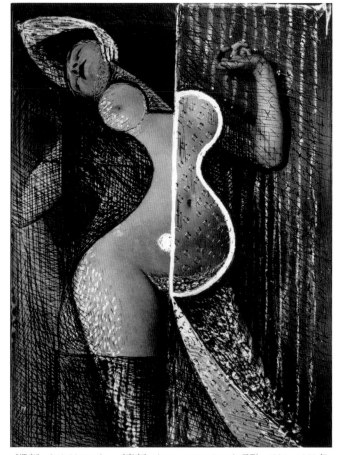

《姬妾》（Odalisque），《衰变》（Transmutations）系列，1934—1967 年
巴黎，蓬皮杜中心，国立现代艺术美术馆

从 1932 年 8 月，就是他与维达尔相遇数周后，他提到了后来的《巴黎的快感》，而且似乎这正是维达尔建议他创作的。布拉塞是这样描述这本书的起源的："几个星期以来我一直在向《巴黎杂志》销售大量照片，杂志的总经理维达尔先生很喜欢我的照片。他建议我出版一本有关地下巴黎的书。我签订了 12000 法郎的合同。我联系了马克·奥兰，我们在火车东站（gare de l'Est）附近的一家咖啡馆见面，他同意为我的书撰写文字 [此前我先与科莱特（Colette）讨论过，他很喜欢我的照片，但是觉得这个题材太敏感了]。我定期交付照片，并且将分六个月收到 12000 法郎[40]。"

然而，这个题材并未获得最初预期的欢迎。1934 年秋天，也就是两人第一次讨论后的两年多，维达尔通知布拉塞因为经费的问题要放弃出版[41]。他说只要布拉塞能把酬金还给他，他就可以归还照片，但是布拉塞无法同意。维达尔最终在一年之后出版了这本书，却没有提前通知布拉塞，也没有就任何问题征求他的意见，并且只是把他的名字放在最后一页，在出版人、印刷工和装订工的后面。布拉塞签订了合同也收到了酬金，所以无法申诉，但此事为他留下了非常痛苦的回忆，而且由于出版效果欠佳，这种痛苦延续了很长时间。《巴黎的快感》最终在 1935 年年底出版，极具蛊惑的前言是这样开始的："巴黎，游戏与享乐的城邦，欲望的天堂，艳遇的都市！"并以一句市集木棚的广告语结尾："尽情享受吧，先生们，女士们！在巴黎的快感大集上，人人有份。"书的封面为橙色，没有插图，标题以大号白色字体书写，采用五个醋酸纤维塑料的白色小环固定书脊；书中包含四十六张布拉塞拍摄的照片（**第 23 页，上方**）。书的售价是 40 法郎（《夜巴黎》是 45 法郎）。相比四十六张照片、二十四页[42] 的版本，另一个二十页，三十八张照片的版本更常见，后者缺少的四页是已经或者将要被审查所以被取消的照片[43]：其中包括在酒店房间里重新穿好衣服的情侣、在旧城墙边的草坪上相拥的情侣（**第 23 页，下方**）以及鸦片烟馆中的场景。这四十六张照片中有十七张也被《秘密巴黎》采用了。维达尔订购和挑选的照片确实预示了《三十年代的秘密巴黎》的基调：街上的游魂、热闹的舞会、"舞虫"、蒙帕纳斯的姬姬（Kiki）、巴黎的赌场、四种艺术的舞会，等等。布拉塞部分最美的照片首次出版，包括 2000 年蓬皮杜中心布拉塞展览目录封面上那对情侣的肖像照。想要理解布拉塞对这本书的否定（回想起来，书的题材与布拉塞 1932 年 8 月所作的描述或是四十年后他出版的《秘密巴黎》并无太大差别），我们可以提出几种解释。首先是文字：这本书的文字明显没有马克·奥兰笔下的那种风格，并且将所有照片都引向窥探和蛊惑的表现风格。其次是出版背景和出版人的身份：布拉塞在经过了初期对维达尔的倾倒之后，也许也开始害怕审查的麻烦会对他的职业道路产生严重阻碍。这本书发行量不大，也鲜有人知，于是立刻就被布拉塞丢弃了，他从未在自己的作品目录中提到过。

这次失意标志着布拉塞拍摄夜巴黎暧昧生活的结束。从 1935 年至 1939 年，他彻底改变了题材，转向《美容》（Votre Beauté）、《亚当》（Adam）、《巴黎发型》（Coiffure de Paris）等杂志，开始了与《时尚芭莎》（Harper's Bazaar）杂志及其编辑卡美尔·斯诺（Carmel Snow）的长期合作。1935 年 12 月 5 日，布拉塞这样向父母总结自己的近况："经过了在巴黎底层社会度过的一段夜生活，正如你们所见，我现在在拍摄上等社会。[……]以同样的热情，因为我对生活的任何一个角落都怀有同样的兴趣。今天，随着时间流逝，我发现已经拍摄了多个单元的照片，这里有明亮与阴暗，这里有贵宾席与普通席，这里既有价值 500 法郎的座位也有肮脏的粪坑，我得承认我确实成为了巴黎之眼，就像美国作家亨利·米勒所说的那样[44]。"1938 年，图像出版公司（Publigraphiques）设计了名为《巴黎 1937》（Paris 1937）一书的打样，但是始终没有出版。从其当时的状态来看，这本打样包含二十五张样片（页码不连贯说明原本计划采用更多的照片）（第 25 页，上方）：其中五张白天的照片，二十张夜晚的照片。打样中标明，一部分题为《白天的巴黎》（Paris, pendant le jour），另一部分自然就是《夜晚的巴黎》（Paris, pendant la nuit），尽管封面上只署了前一个标题。还有一篇乱数假文。剩余的拍摄巴黎的照片视角非常平庸，就像当时的旅行社拍给富裕的美国游客看的一样：巴黎歌剧院、香榭丽舍大道、凯旋门、协和广场、花墟（Marché au fleurs）、一家爵士乐夜总会等等。我们对这个项目再没有其他的信息，也不知道是谁制作了这本打样，不能排除布拉塞本人。从书名可以假设，也许他是为了 1937 年在巴黎举办的盛大的世界博览会所准备的[45]。

《三十年代的秘密巴黎》的起源

"二战"后的艺术审查比二十世纪三十年代还要更加严厉，无忧无虑的快乐时光一去不返，布拉塞的照片出版也受到阻碍。于是他暂时转向其他工作。然而，他对这种零零星星的出版方式感到不满，当然其中不包括《夜巴黎》。这一时期的作品占据他摄影创作的绝大部分，而且大多不为人所知。

1949 年，《巴黎的摄影机》（**Camera in Paris，第 25 页，下方**）在伦敦由专业出版技术书籍的焦点出版社（Focal press）发行英文版，这本书的照片和文字均由布拉塞本人完成，是第一部完全以其摄影作品为内容的书籍。其中几乎一半的照片都拍摄于 1931 年至 1934 年间。虽然布拉塞为自己第一部英文作品的出版感到高兴，但是这本书与他心中期待的那本有关巴黎的书仍相距甚远，正如他在 1948 年 7 月一篇手记中略显高傲的言辞表达的一样："除了 15 年前（1933 年）出版的《夜巴黎》，长久以来我太疲倦了，再

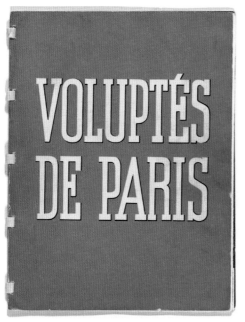

《巴黎的快感》，1935 年，封面
巴黎，法国国家图书馆

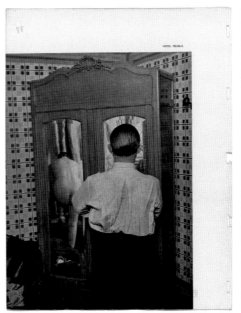

《巴黎的快感》，1935 年：《带家具的旅馆》（Hôtel meublé）和《风流的底片》（Cliché galant）
巴黎，法国国家图书馆

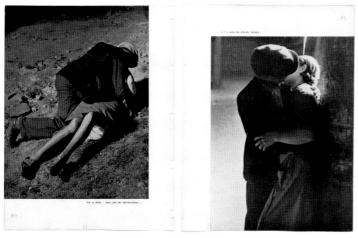

《巴黎的快感》，1935 年：《在离旧城墙不远的地方，也有温柔的情侣！》（Sur la zone, non loin des fortifications... il y a aussi des amours tendres !）
巴黎，法国国家图书馆

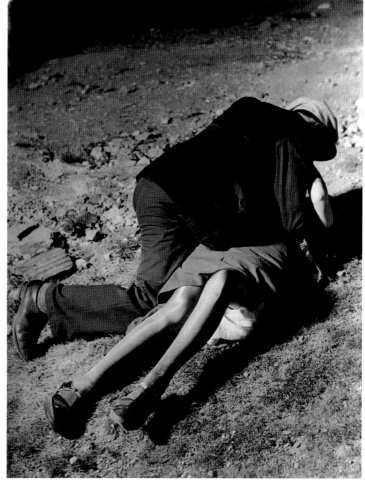

《把女人推倒在地的男人》（Homme jetant une femme à terre），1931—1932 年
伦敦，迈克尔·霍本画廊（galerie Michael Hoppen）

也没有出版影集。焦点出版社今年秋天即将在伦敦出版的《巴黎的摄影机》[原文如此]主要针对摄影爱好者（带有技术说明）。这本书的开本较小（17.5 厘米×24.5 厘米），印刷质量也一般。但是对我来说无所谓，因为其中大部分的照片已经很有名了[46]。"

这个阶段的布拉塞对于他想完成的作品已经有了非常明确的概念："我想要的是一本设计精良、照片翻印质量很高的影集。如果哪家出版社能够给我这样的保证，那我愿意集合我最美的照片奉上，其中大部分都是没有发表过的，它们针对的不是摄影爱好者（虽然带有技术说明，但是在我看来却毫无意义），而是艺术和美好事物的爱好者。所以我希望这本影集的开本在 24 厘米×31 厘米左右。照片的排列不能没有顺序（这是大部分影集的严重缺陷）。照片之间要多留空间。因此我觉得应该采用三张、四张、最多七张照片的系列，中间用空白页或者极少的文字作为间隔。[……]所有照片均为竖版，但可以有三到四张横版，放在跨页上。这样所有照片都处于正立面，搭配合理并能达到图像上的平衡，采用跨页平铺的形式也可以。所以我更倾向于留有一定空间的四十八张照片，而不是挤在一起的六十四张，后者一定会使影集看起来非常单调；[……]在文字方面，我推荐采用亨利·米勒所写的一篇关于我的论文，名为《巴黎之眼》，后面可以加上一篇有关我的文章，比如《浪漫主义与摄影》（Le romantisme et la photograhie）[47]。"

这些描述中有一部分与三年后年轻的罗伯特·德尔皮尔实际主持出版的书相符，但只是一部分：1951 年 12 月，德尔皮尔在同样年轻的美术设计师皮埃尔·复圩（Pierre Faucheux）的协助下创建和管理的《新》杂志（Neuf）推出一期布拉塞的特刊，涉及了他作品的所有方面，包括摄影、诗歌、绘画和雕塑。米勒的《巴黎之眼》也在特刊中发表，并译成法文。布拉塞此时已经 52 岁，这是他职业生涯的第一次总结，二十世纪三十年代的摄影作品占据了重要地位：翻印了十几张照片，包括作为封面的大阿尔伯特（Grand Albert）[48]帮派流氓的照片。受到年轻人热情的激励，出版一部更完整的作品集的想法在他心中萌芽："此时，我正在写自己的过去，有点类似一些'笔记'，我尝试以非文学的方式来讲述这些故事（但这很难）。我脑子里挤满了一大堆搞笑或有趣的人物。我还想好了几个题目：圣母院的女看门人、蛙人、人猿、两个盲人、模范家庭、越狱的苦役犯、拾荒者的家等等。有意思的是，其中有些故事的人物我已经拍过照片，可以作为文字的插图。我很好奇效果会怎么样。"在这些描述当中，我们已经看到了《三十年代的秘密巴黎》的雏形，看到了插图丰富的逸闻和回忆。米勒在 4 月 7 日回复他："听我说（严肃地），您很会写作，您的笔记就能证明。您应该把您的生活写成其中的一册！那会非常精彩。您是一个什么都能做的人，'只要愿意就什么都能做的人'（who can do anything if he wishes to）。您明白吗[49]？"然而这个项目从此搁置。1956 年，布拉塞最美的二十六

一本从未出版的有关巴黎的书的打样，1938 年
巴黎，法国国家图书馆

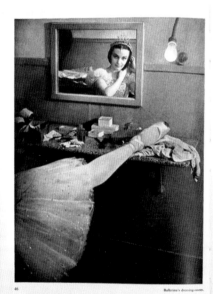

《巴黎的相机》，1949 年：《芭蕾舞女的化妆间》（Ballerina's dressing-room）和《在歌剧院》
（At the Opera）
巴黎，蓬皮杜中心，康定斯基图书馆

张照片作为插图出现在《在克里奇的平静日子》（Quiet Days in Clichy，第 27 页，上方）一书中，米勒 1940 年便完成了此书的文字，时隔 16 年才得以出版。

1964 年 9 月，在伽利玛出版社出版《毕加索谈话录》（Conversations avec Picasso）之后，布拉塞写信给米勒："克罗德·伽利玛希望我能在他的出版社尽快出版其他的书。鉴于我有 24 本正在筹备之中，实在很难选择[50]。"于是他建议米勒开始创作新书，这本书就是 11 年之后（即 1975 年 11 月）出版的《亨利·米勒，自然的宏伟》（Henry Miller grandeur nature）。两个朋友在"二战"之前居住巴黎期间交换的信件当中时常提到这本书。1969 年 6 月，米勒把 1933 年自己写给经纪人多波的信的副本寄给他。这些信令布拉塞欣喜若狂，因为米勒在信中对他的摄影作品赞不绝口，并对他无比尊重。他在自己所著的有关米勒的书中将大量引用信中的内容[51]。

未来创作《三十年代的秘密巴黎》的想法始终萦绕着他。1968 年 3 月，在与玛辛（Massin）和罗杰·格勒尼埃（Roger Grenier）讨论过之后，他建议请让·雷诺阿（Jean Renoir）撰写文章搭配他的照片。雷诺阿因为一个电影项目过于忙碌，只好遗憾地拒绝了他的提议[52]。他又在 1971 年 3 月 18 日的信中跟米勒谈到了更多细节："现在我要出版我有关三十年代的道德研究系列，上次我在巴黎曾经给您看过。我给图片写了很多文字（有关'帮派'、恋人、风月场所、鸦片烟馆、音乐厅的舞台后台、公共男厕、交际花、风笛舞会等等。大约 130 页文字），而且无论如何我都要请您给我作序，也不需要太长，也许就是从您的《巴黎之眼》以及您给多波写的信里摘一点提到我的照片的内容。您会同意主持这本书的制作吗？它能让我们再次回到《北回归线》的热情时光当中去。如果您同意的话我会非常高兴。当然出版人会付给您报酬[53]。"

米勒立刻接受了他的邀请，于是布拉塞同年 4 月 3 日满怀激情地回信给他："好几个美国出版人都想要出版我 1930 至 1932 年间创作的书——《地下巴黎》（Paris souterrain）（我还没有确定书名）。我不会麻烦您帮我写前言的。书出版的时候您给我写个后记就行了[54]。"布拉塞忙于写作，他有时间写作的时候，他那本有关米勒的书（因为手稿的压力而变成了两本）就被他抛在脑后了。他直到 1975 年 11 月才将《亨利·米勒，自然的宏伟》寄给米勒，告诉后者还会有第二卷，即《亨利·米勒，幸福的岩石》（Henry Miller rocher heureux，伽利玛出版社出版，1978 年），而且跟每次他完成一本书一样，他打算立即开始创作下一本："我已经基本完成了有关马塞尔·普鲁斯特（Marcel Proust）的书，我觉得这本书将会成为一颗炸弹，因为我这次采用了完全不同的光线进行拍摄[55]。"没人能够解释为什么他当时没有对米勒说起多年以来两人一起筹划的《三十年

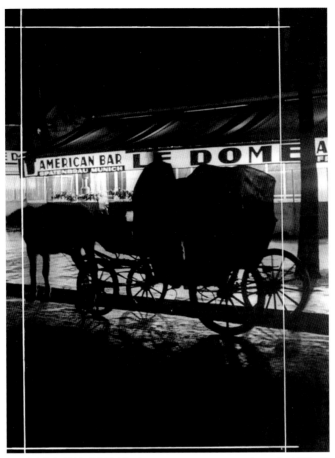

《"多摩"咖啡馆门前的马车》（Fiacre devant « Le Dôme »），亨利·米勒《在克里奇的平静日子》一书 1956 年版本打样的样片

《公共男厕》（Vaspasienne），亨利·米勒《在克里奇的平静日子》一书 1956 年版本打样的样片

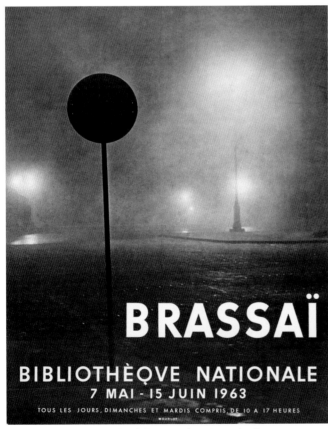

《布拉塞》展览的海报，国立图书馆，1963 年 5 月 7 日至 6 月 15 日
巴黎，法国国家图书馆

代的秘密巴黎》。不过，1975 年 8 月底，当布拉塞准备将有关米勒的书送往印刷厂时，他写信给克罗德·伽利玛，向他推荐"我的两本影集，其中大部分的照片都是从未发表的，书名分别为《三十年代的秘密巴黎》和《三十年代的巴黎上流社会》（Le Paris mondain des années 30）[56]"。他还说："我非常确定这两本书将会在全世界范围内获得精神和物质的成功，即使是在目前的情况下也很容易找到联合出版人出上两万到两万五千册。"他提到很多外国出版人对这两本书很感兴趣，但是他拒绝了他们的提议："主要原因是我想要自己主持这两本书的制作，看着它们在法国出版[57]。"然而，要不是伽利玛出版社决定下得快，他本来可能会在 9 月跟另一家法国出版社签订合同。克罗德·伽利玛立即表示对这两本书感兴趣，并且请布拉塞去见罗杰·格勒尼埃，后者是布拉塞多年的朋友，也是伽利玛出版社阅读委员会的成员。伽利玛出版社的美术设计师玛辛在 1976 年 1 月 21 日写给布拉塞的信中提到了第二本书［改名为《"二战"前的巴黎上流社会》（Le Paris mondain d'avant-guerre）］的计划[58]。这本书在不久后出版，它集结了布拉塞为一些奢侈品杂志拍摄的报道照片，尤其是自 1935 年起拍摄的一些，尽管其中也能看到《夜巴黎》当中的部分作品。这些照片与拍摄巴黎平民生活的照片相比名气小了很多。用镜子一样的两本书来平行展示巴黎的两个极端，这个想法从二十世纪三十年代起一直吸引着布拉塞，一如他在 1935 年 12 月写给父母的信中清晰表达的那样。其中有些照片也会在《巴黎的摄影机》和《新》当中发表。然而最终只有第一本书出版。第二本没有完成。

《秘密巴黎》进展得很快。布拉塞一直梦想着完成这本书。书中的文字大部分都已经重新编写。即使需要他重写全部内容[59]，也已经没有可能再加入多波已经发表的信或是米勒的前言，后者一点也不喜欢他自然的宏伟肖像。

正如他对克罗德·伽利玛提到过的那样，他希望能够密切跟踪书的制作过程。而且最后最好能有维克多·维达尔的拍板。他自己设计了打样[60]（**第 29 页**）：每张照片都精心排列，并且用铅笔或者毡笔画出简图，留出文字的位置。只需要玛辛设计作品的美术造型即可。书的护套上以荧光彩色字标出书名和作者的姓名，将《苏姿酒店的展示》（La présentation chez Suzy）这张照片框在中间（**第 30 页，上方**）：整体看起来像是皮加勒红灯区（Pigalle）夜色中某座建筑物的正面。为了符合当时流行的风格和本书的题材，玛辛为各章的标题选择了百老汇字体（Broadway），这是莫里斯·F. 本顿（Morris F. Benton）1928 年设计的一种字体。照片和文字的印刷由德尔格印刷厂完成，非常精美，他们也为视觉工艺出版社工作。从中可以再次领略与《夜巴黎》相媲美的精细质量。

书中翻印并由布拉塞标明日期的一百八十张照片全部拍摄于 1931 至 1934 年（**第**

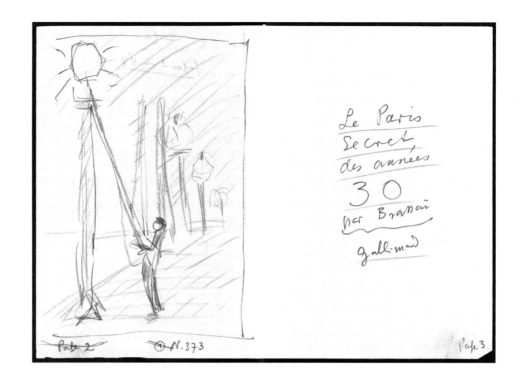

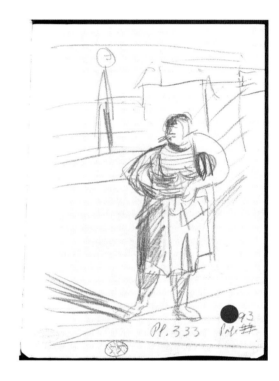

布拉塞为《三十年代的秘密巴黎》所画的草图，1975 年
巴黎，法国国家图书馆

《三十年代的秘密巴黎》，1976 年，封面
巴黎，伽利玛出版社档案馆

《三十年代的秘密巴黎》出版时刊登的文章，《巴黎竞技报》（Paris-Match），1976 年 10 月 16 日

30 页，下方），分为十八章，从《圣母院的女看门人》（La concierge de Notre Dame）到《一家鸦片烟馆》（Une fumerie d'opium），再到《巴黎的公共男厕》（Les vespasiennes de Paris）、《风笛舞会》（Les bals musette）、《珠宝小妞》（La môme Bijou）、《蒙帕纳斯的姬姬》（Kiki de Montparnasse）、《索多姆与戈摩尔》（Sodome et Gomorrhe）[61]。每一章——除了总体介绍——都附有布拉塞写的一篇文章，糅合了照片中的人物、地点、拍摄方式的历史逸闻和个人回忆。这本书还同时在英国、美国、德国和日本出版，并于 1976 年至 1978 年在美国和多个欧洲国家举办同名影展。

在布拉塞 1931 年 10 月的初次尝试和 1976 年 10 月《夜巴黎》的出版之间，时光流逝了四十五年。布拉塞的第一本和最后一本影集采用了同样的题材，这也与他生命中关键几年的生活相契合。而这两本书也无疑取得了形式和艺术上的成功。在这四十五年当中，布拉塞喜欢上了用自己熟练掌握的语言来写作，同时讲述和展示他的图像中的故事。1931 年，偶然、天赋和机遇促使他将自己的照片托付给贝诺，一部名作就此问世；1976 年，布拉塞已经成为蜚声世界的摄影家，他最终选择了书写故事的结束语。如果说《夜巴黎》为他带来了名望和快速的成功，那么《秘密巴黎》作为一个图像、文字和逸闻的大杂烩，无疑更是他内心的写照。

注释

1 这本书完整的评论目录,请参见安娜·塔克(Anne Tucker)等人所著的《布拉塞:巴黎之眼》(Brassaï：The Eye of Paris),1998 年,第 333 页。

2 《致父母的信》[Lettres à mes parents (1920—1940 年)],伽利玛出版社,2000 年。

3 同上,第 262—263 页。

4 弗朗索瓦兹·德努瓦耶尔(Françoise Denoyelle),《视觉工艺。一本个性杂志的图像史》(Arts et Métiers Graphiques. Histoire d'images d'une revue de caractère),《摄影研究》(La Recherche photographique)杂志,第 3 期,1987 年 12 月,第 7—17 页。

5 《致父母的信》,1931 年 11 月 5 日,前引,第 264 页。

6 同上,第 265 页。在视觉工艺出版社的这些出版物当中,包括罗杰·沙尔(Roger Schall)的《白天的巴黎》(Paris de jour),1937 年出版,让·科克托(Jean Cocteau)作序。

7 同上,第 266 页。

8 不过这过于乐观了,首次出版只有英文版本。

9 《致父母的信》,1932 年 3 月 28 日,前引,第 268 页。

10 同上,1932 年 4 月 1 日,第 269 页。

11 同上,第 270 页。

12 同上,第 271 页。

13 其实,这本书也于 1933 年由巴斯福画廊(Batsford Gallery)在英国以《夜色巴黎》(Paris after Dark)为题出版。

14 《致父母的信》,1932 年 12 月 4 日,前引,第 283—284 页。我们从来没见过有布拉塞所说的

封面上的变体字的那些册数。

15 在布拉塞的《亨利·米勒,自然的宏伟》(Henry Mille grandeur nature)中翻印,伽利玛出版社出版,1975 年,第 40 页。

16 裸体摄影的集体作品,《裸露的形状》(Formes nues),1935 年由视觉工艺出版社出版,深受《夜巴黎》的启发,采用了螺旋、红色字体等元素。

17 如果将德尔格印刷厂(Draeger)印刷的最初版本与近期的印刷版本[弗拉马里翁集团(Flammarion)1987 年、2001 年、2011 年的版本]相比较,首次出版时令人惊艳的印刷质量是有目共睹的。

18 《看见》杂志,第 255 期,第 144 页。

19 需要注意的是 1998 年 10 月/11 月由纽约罗伯特·米勒画廊(Robert Miller Gallery)与巴黎巴维欧画廊(galerie Paviot)合作举行的布拉塞影展的展品目录。目录名为《夜巴黎》,采用红色字体和金属螺旋式书脊,共有六十二张照片,其中很多来源于视觉工艺出版社档案馆。打样和插图由鲍勃·维尔逊(Bob Wilson)设计。这个目录当中没有任何一张照片得以翻印,它也成为近期向原始版本奉上的一份厚礼。

20 参见注释 18。

21 《三十年代的秘密巴黎》,伽利玛出版社出版,1976 年,第 5 页。

22 他还在 1932 年 4 月 1 日写给父母的信中说道(前引,第 269—270 页),贝诺打算将其他人的照片放入书中,但是他说他要求"这本书里除了有关歌剧院舞会的照片(第 59 和第 60 页)其他都是我的作品,这两张照片没有获得我的许可"。现在需要弄清楚的是,如果这两张照片确实不是他的,可能会是谁的呢?

23 这幅图像的另一个版本在 1956 年出版的《在克里奇的平静日子》(Quiet Days in Clichy)中被用作题名。

24 《致父母的信》,1932 年 8 月 12 日,前引,第 272 页。

25 同上,1932 年 9 月 3 日,第 276 页。

26 布拉塞的档案,由阿尼克·利昂内尔 - 玛丽引用,2000 年,第 164 页。

27 《亨利·米勒,自然的宏伟》,前引,第 148 页。

28 《致父母的信》,1933 年 12 月 7 日,前引,第 285 页。

29 同上。

30 参见金·西塞尔的《布拉塞》(Brassaï)《白天的巴黎》(Paris le jour),《夜晚的巴黎》(Paris la nuit),巴黎博物馆出版社(Paris Musées)出版,1988 年,第 23 页。

31 参见阿兰·萨亚格(Alain Sayag)的《表达真实》(Exprimer l'authentique),《布拉塞》展览目录,蓬皮杜中心,2000 年,第 24 页。他提到布拉塞档案当中的一篇手写的作品说明。这份资料如今已难觅其踪。

32 亚历山大·杜波伊(Alexandre Dupouy),《风情摄影》(La Photographie érotique),帕克斯通出版社(Parkstone Presse)出版,纽约,2004 年,第 134—138 页,有关维达尔所属出版物的完整名单。杜波伊解释说在同一建筑物中的这些地址当中,有些是有两个入口的。

33 米勒曾在《北回归线》当中提到这家书店,并且用非常小说化的方式描述过摄影家布拉塞:"[……]小店橱窗里的明信片像是居住在月亮路上和城中其他臭气熏天的街区里的神秘幽灵",第 216 页。

34 需要说明的是,位于里切潘斯路(rue Richepanse)9 号的"戴安娜—斯利普"既是一个通过《自由内衣》(Lingeries libertines)杂志宣传、供给风月场所和有钱人的高档内衣品牌,又是一个出版了《马鞭公主》(Princesse cravache)等作品的笔名。有关这一问题可参见亚历山大—杜波伊的出版物。

35 布拉塞,手写笔记,1932 年 8 月,布拉塞档案,副本于 2000 年藏于法国国立现代艺术美术馆(MNAM)。

36 《致父母的信》,1933 年 12 月 7 日,前引,第 286 页。

37 乔治·圣博奈,最为人所知的头衔是作家,曾于 1926 年翻译《我的奋斗》(Mein Kampf),并于 1941 年为维希(Vichy)政府写过文章,"二战"后又热衷于瑜伽和秘术。他定期为《丑闻》杂志投稿。对这个人物的否定会不会是布拉塞对《巴黎的快感》持保留意见的原因之一?此书的前言文字无人

署名，却与这位多题材作家的风格颇为相似。

38 特别参见布拉塞 2006 年的拍卖目录，第 444 至 447 号，第 486 号（我们认为标题有误），第 544 号，第 547—549 号。

39 安德烈·布勒东的拍卖目录，2003 年，第 5325 号，第 292 页。

40 布拉塞，手写笔记，2002 年 8 月，布拉塞档案，副本于 2000 年藏于法国国立现代艺术美术馆(MNAM)。

41 他仍然在两年中向布拉塞支付了 12500 法郎，作为摄影的报酬。

42 法国国家图书馆(BnF)雕版部保存了来自色情狂收藏家保罗·卡宏(Paul Caron)的经过审查的样本以及来自布拉塞遗赠的有布拉塞签名的、未经审查的版本。为数不多的未经审查的版本都卖到了国外。塞纳－马恩地区省级博物馆(musée départemental des Pays de Seine-et-Maine)保存了皮埃尔·马克·奥兰的经过审查的样本。

43 即第 5、12、19 和 20 号。维克多·维达尔应当是因为涉及色情出版，经常与审查部门打交道：这就是为什么他有那么多的地址、公司名和出版名。

44 《致父母的信》，1935 年 12 月 5 日，前引，第 291 页。

45 这本打样来自于布拉塞遗产，保存于法国国家图书馆的稀有书籍储藏室。

46 布拉塞，笔记与建议，1948 年 7 月 30 日，布拉塞档案。这篇笔记的收件人并未明示，但是可能是罗伯特·德尔皮尔(Robert Delpire)，副本自 2000 年起藏于法国国立现代艺术美术馆。

47 同上。

48 《秘密巴黎》，前引，第 11 和 56 页。

49 米勒与布拉塞的书信，法国国家图书馆，手稿部，布拉塞 2012 年遗赠。两人的手稿得以保留。

50 同上。

51 "任何人如果埋怨肯定都会脸红的，如果我引用这些信里的内容肯定会受到追捧。但是，[……]如何能既不利用米勒现象，又能体现我们之间的真实关系呢？"出自《亨利·米勒，自然的宏伟》，前引，第 39 页。

52 私人收藏。

53 米勒与布拉塞的书信，法国国家图书馆，手稿部，布拉塞 2012 年的遗赠。

54 同上。

55 这部作品直到 1997 年才由伽利玛出版社出版。

56 伽利玛出版社档案馆。

57 同上。

58 同上。

59 一百一十三页的排版打字文稿保存于法国国家图书馆的珍稀书籍储藏室（布拉塞 2012 年的遗赠），是一次性书写而成的，根据实际要求重写或誊写。

60 这本九十五页的打样编页从 2 到 189，跟排版打字文稿一同保存于法国国家图书馆的稀有书籍储藏室（布拉塞 2012 年的遗赠）。

61 布拉塞是普鲁斯特的忠实拥趸，这部作品以《追忆似水年华》(A la recherche du temps perdu) 其中一章的题目为名便是明显的证据。

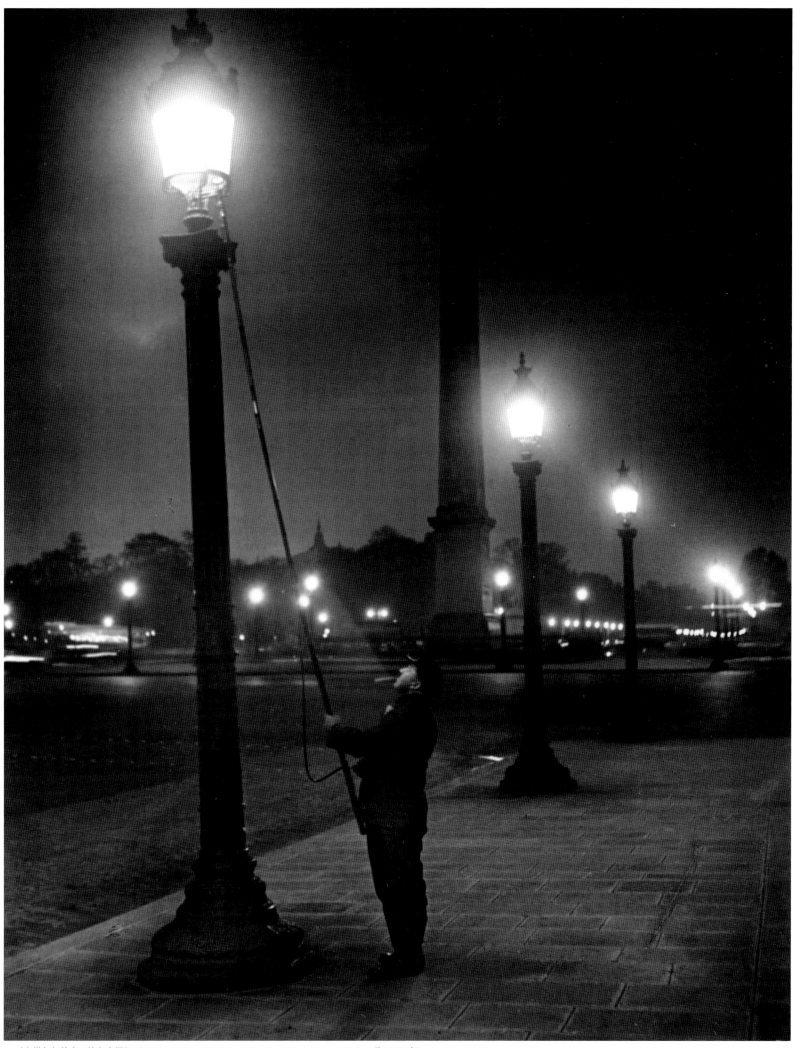

1.《点煤气灯的人，协和广场》（L'allumeur de gaz, place de la Concorde），约 1933 年

2.《熄灭煤气路灯的人》（Préposé éteignant un réverbère à gaz），约 1933 年

3.《抛光铁道的人》（Polisseurs de rails），约 1930—1932 年

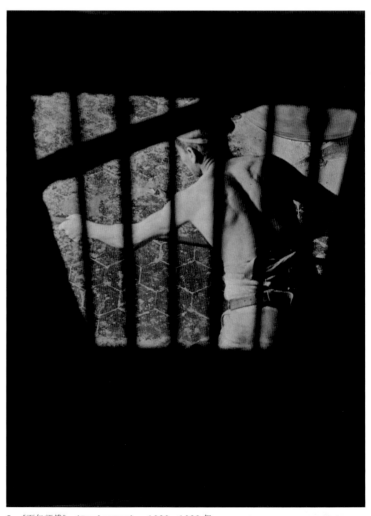

4.《睡着的工地保管员》（Gardien de chantier endormi），1930—1932 年

5.《面包师傅》（Boulanger），1930—1932 年

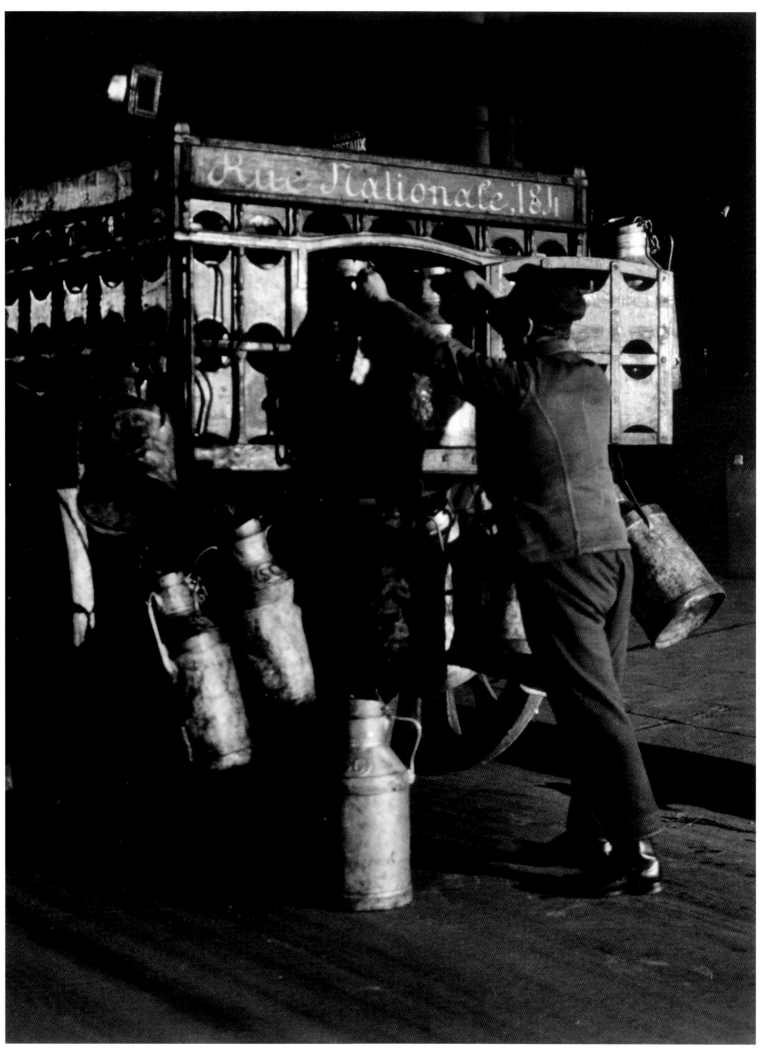

6.《牛奶工人的车》（La voiture du laitier），1930—1932 年

7.《花店》（Chez le fleuriste），约 1930—1932 年

8.《橱窗前的剪影，巴黎大道》（Silhouettes devant des vitrines, Grands Boulevards），约 1935 年

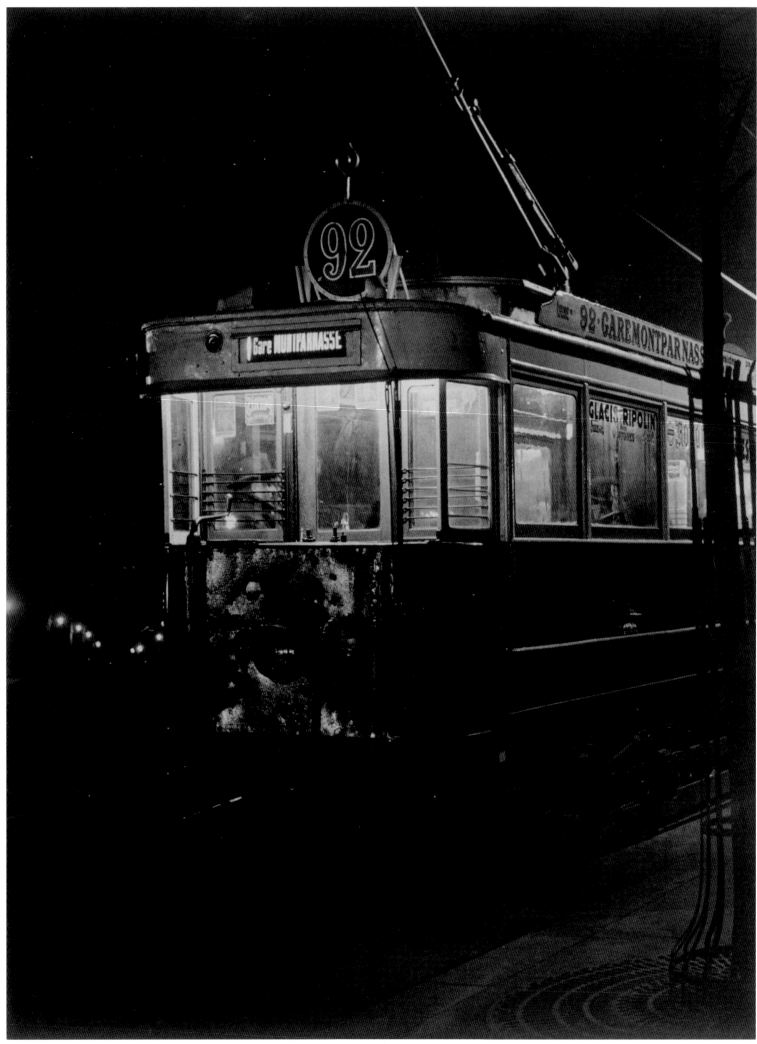

9.《有轨电车》，1930—1932 年

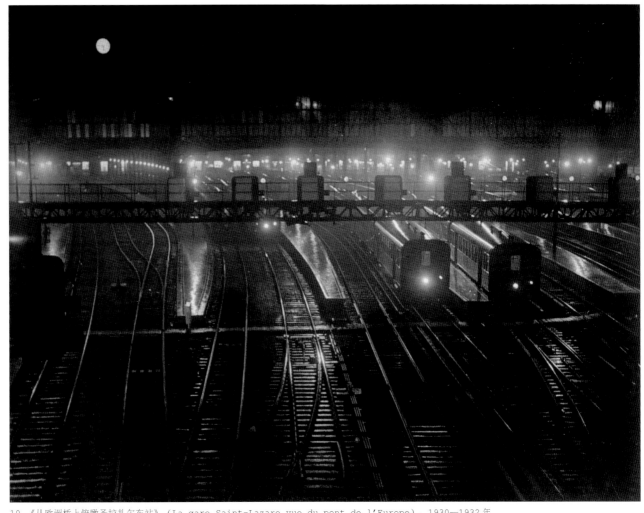

10.《从欧洲桥上俯瞰圣拉扎尔车站》（La gare Saint-Lazare vue du pont de l'Europe），1930—1932 年

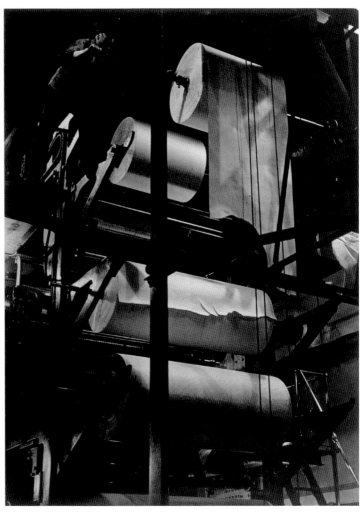

11.《晨报的轮转印刷机》（Les rotatives du journal Le Matin），1930—1932 年

12.《掏粪工和他们的泵，维斯康蒂路》（Les vidangeurs et leur pompe, rue Visconti），
约1931年

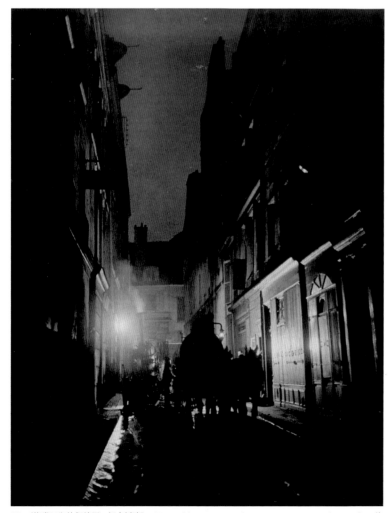

13.《掏粪工和他们的泵，朗布托路》（Les vidangeurs et leur pompe, rue Rambuteau），约
1931年

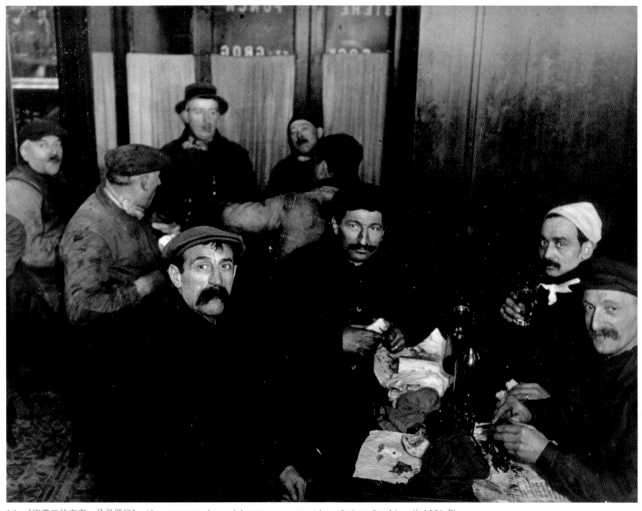

14.《掏粪工的夜宵，圣保罗区》（Le souper des vidangeurs, quartier Saint-Paul），约1931年

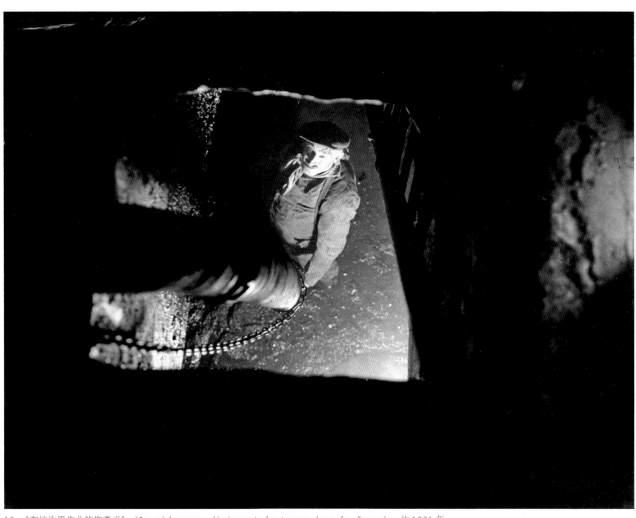

15.《在地沟里作业的掏粪工》（Le vidangeur dirigeant le tuyau dans la fosse），约1931年

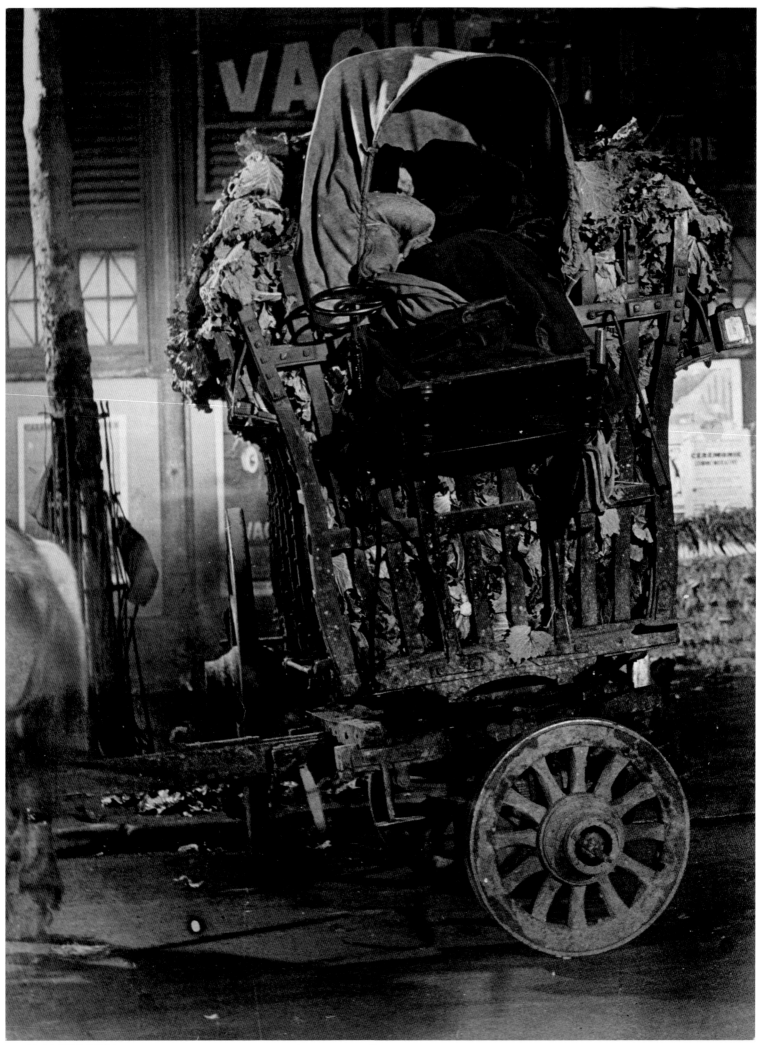

16.《中央市场的蔬菜推车》（Charrette de légumes aux Halles），1930—1932 年

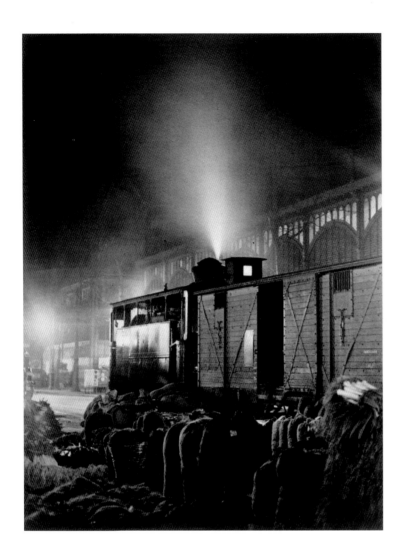

17.《中央市场的小火车》（Le petit train des Halles），1930—1932 年　　　　　18.《中央市场，卖葱的货摊》（Les Halles, étal de poireaux），1937—1938 年

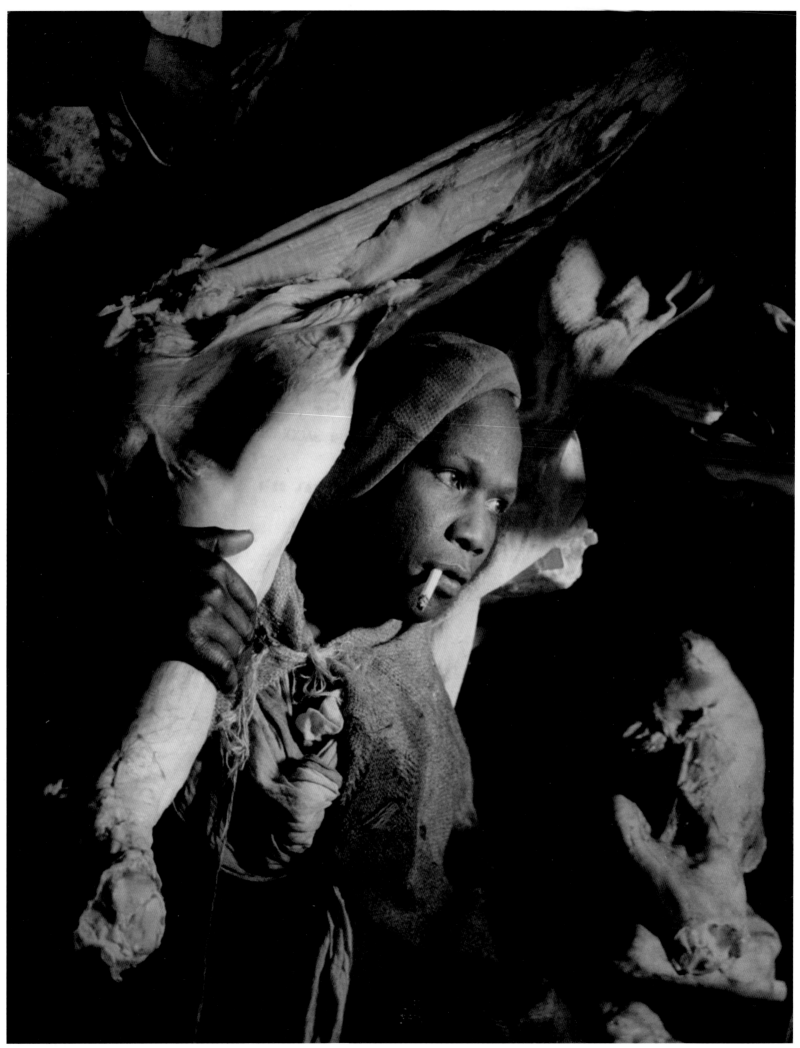

19.《中央市场，向中央市场运肉的人，又称尼格斯》（Les Halles, porteur de viande aux Halles, dit le Négus），1937—1938 年

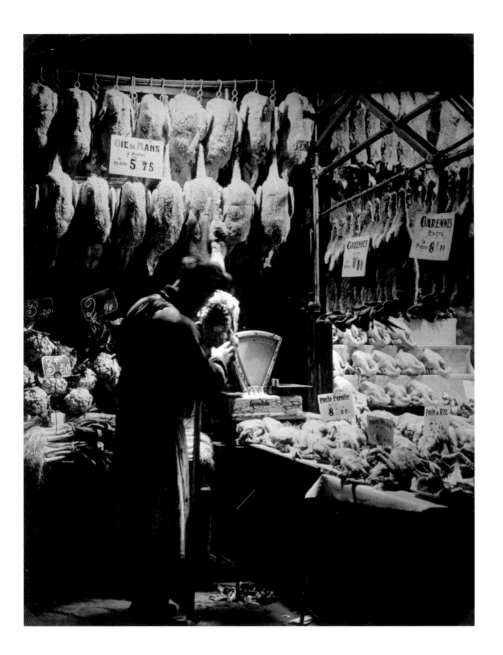

20.《中央市场卖家禽肉的摊贩》（Volailler aux Halles），约 1932 年

21.《中央市场，运肉的人的背影》（Les Halles, porteur de viande vu de dos），1937—1938 年

22.《女乞丐，杜伊勒里码头》（Mendiante, quai des Tuileries），1930—1932 年

23.《商业交易所柱廊下的流浪者》（Clochards, Bource du Commerce），1930—
1932 年

24.《在垃圾桶里翻找的拾荒者》（Chiffonnier fouillant dans une poubelle），
1930—1932 年

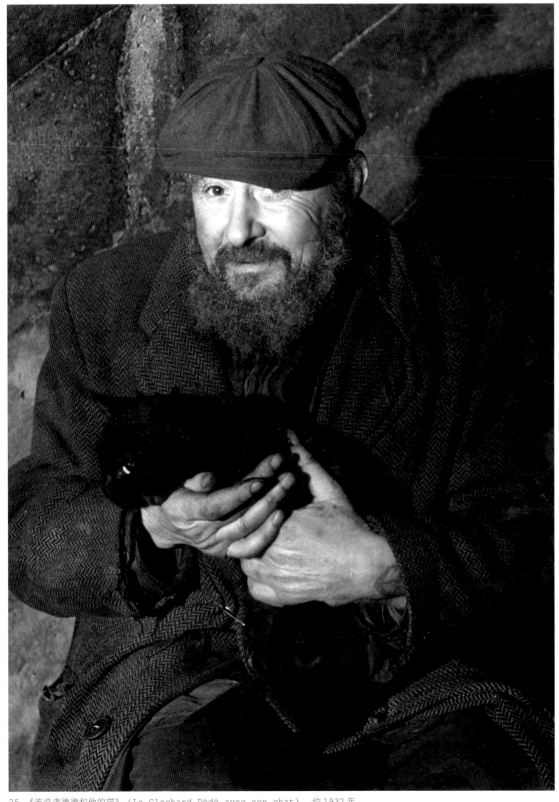

25.《流浪者德德和他的猫》（Le Clochard Dédé avec son chat），约1932年

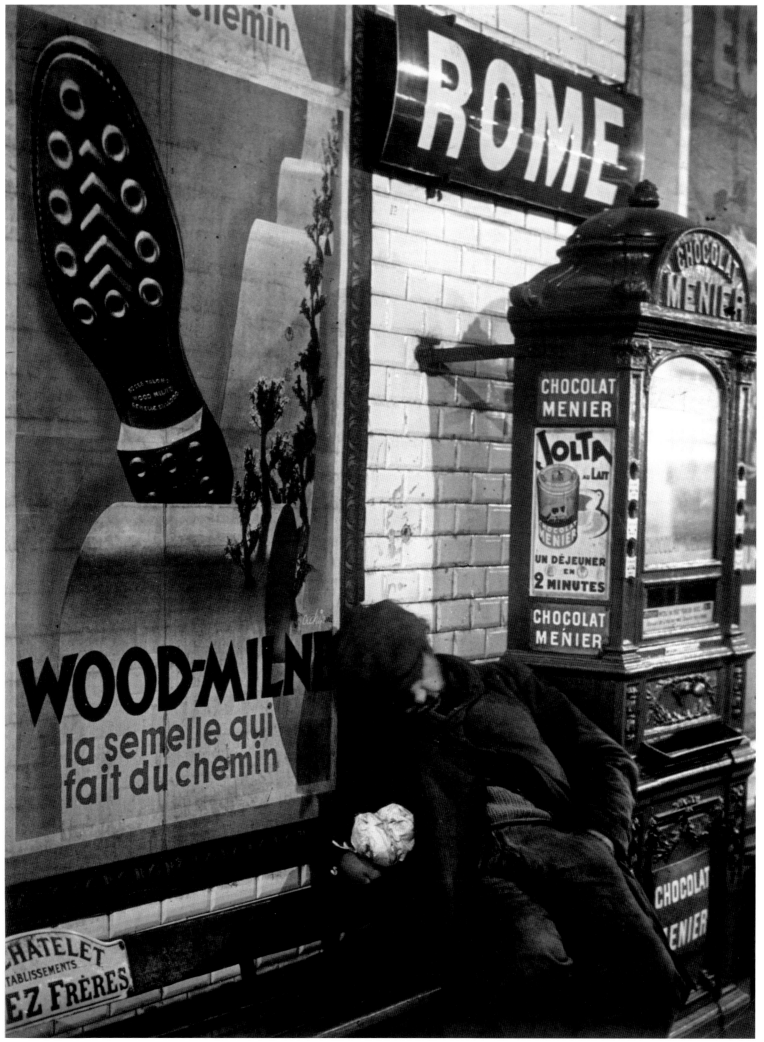

26.《睡着的流浪者，罗马车站》（Clochard endormi, station Rome），1933 年

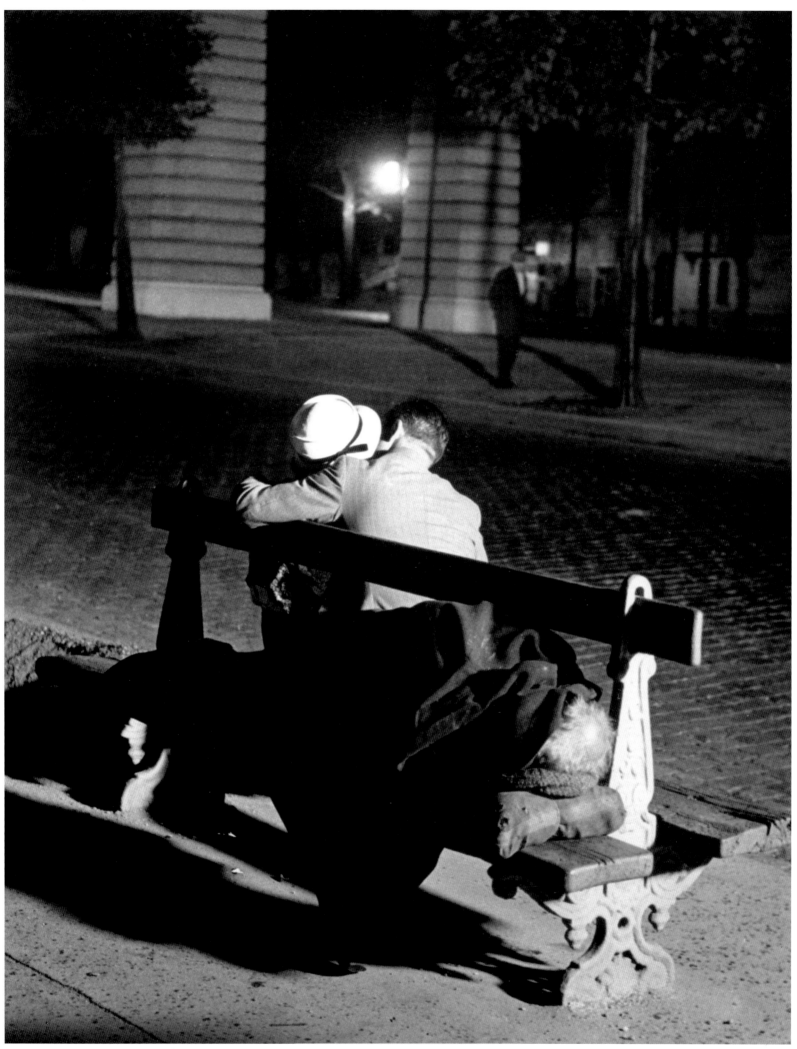

27.《长椅上的爱侣和流浪汉，圣雅克大道》（Couple d'amoureux sur un banc et un clochard, boulevard Saint-Jacques），约1932年

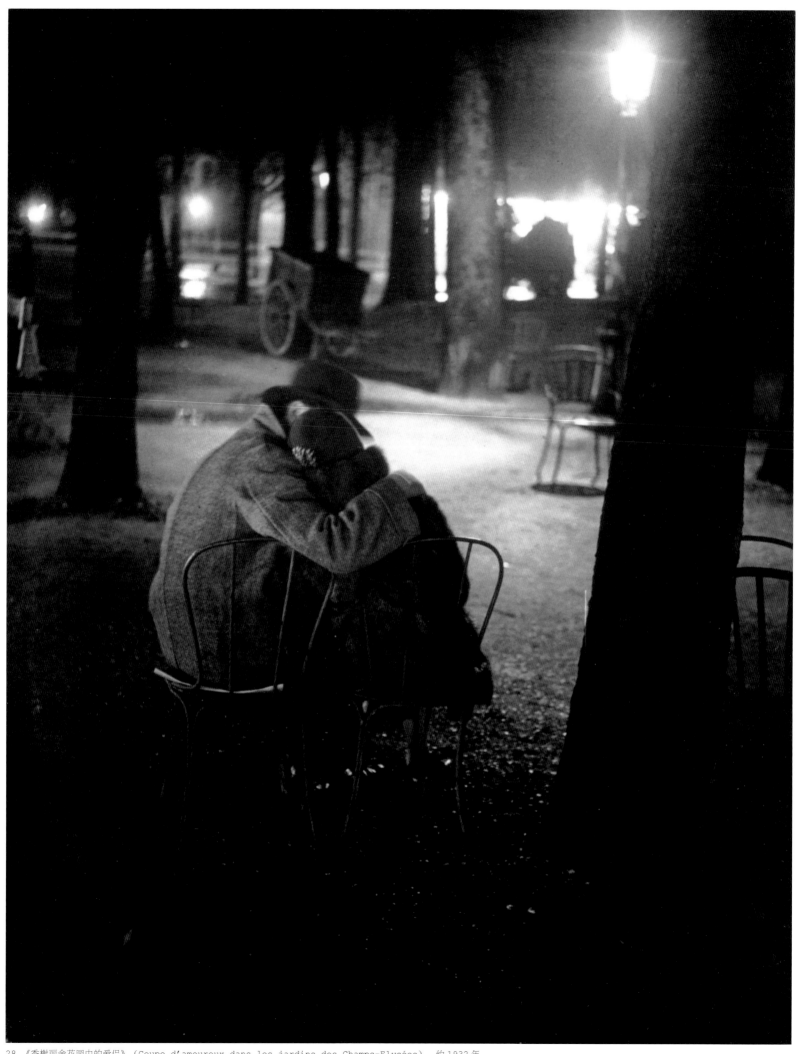

28.《香榭丽舍花园中的爱侣》（Coupe d'amoureux dans les jardins des Champs-Elysées），约1932年

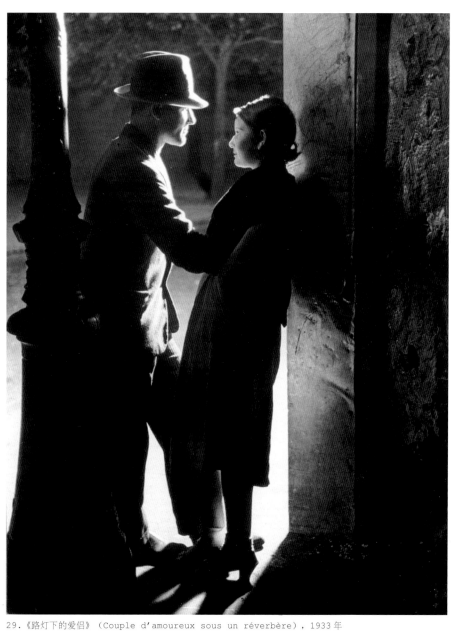

29.《路灯下的爱侣》（Couple d'amoureux sous un réverbère），1933 年

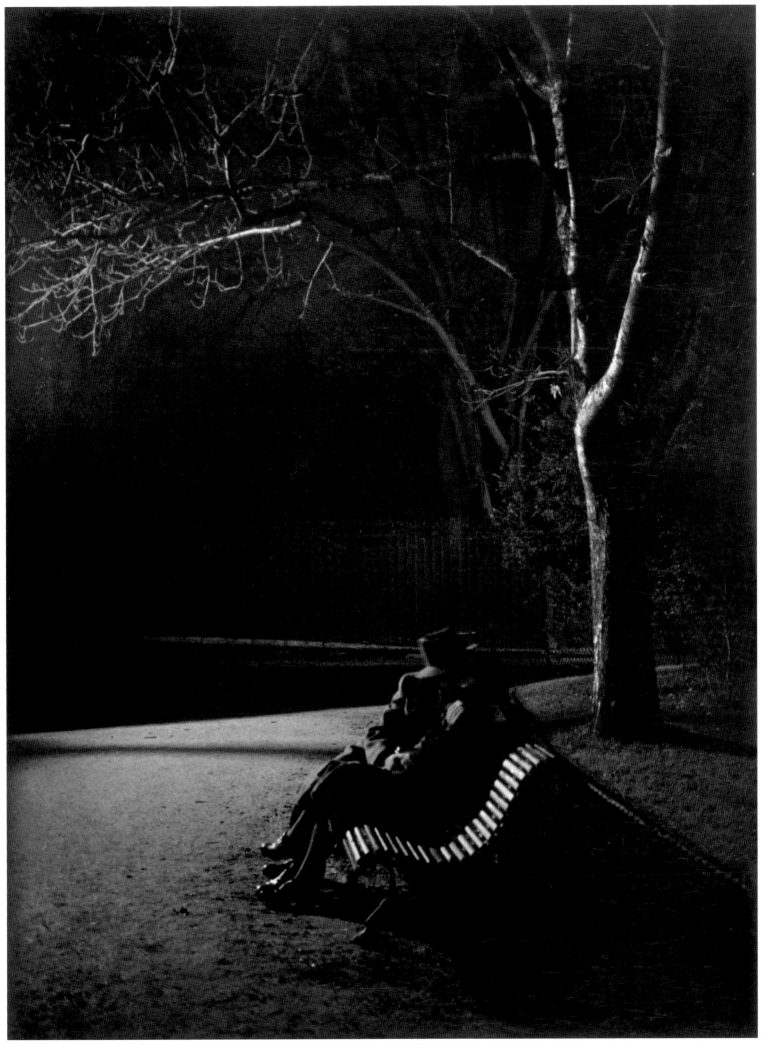

30.《杜伊勒里花园长椅上的情侣》（Amoureux sur un banc aux Tuileries），1930—1932 年

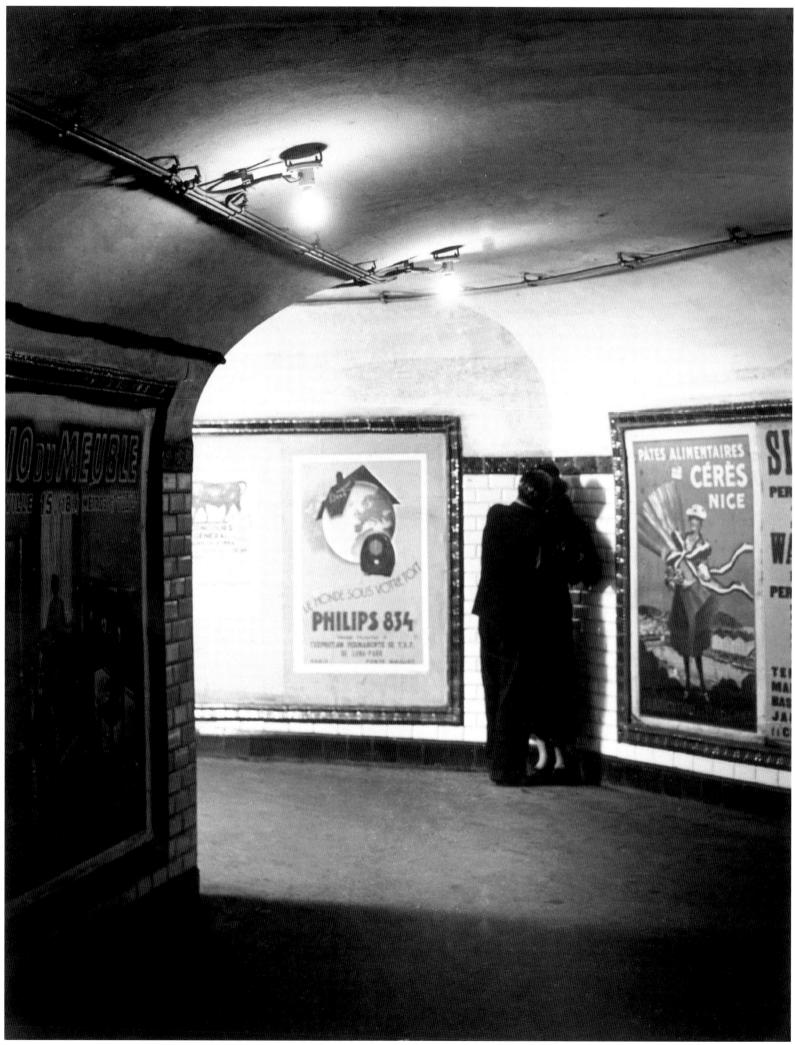

31.《地铁走廊中亲吻的情侣》（Couple s'embrassant dans un couloir du métro），约 1932 年

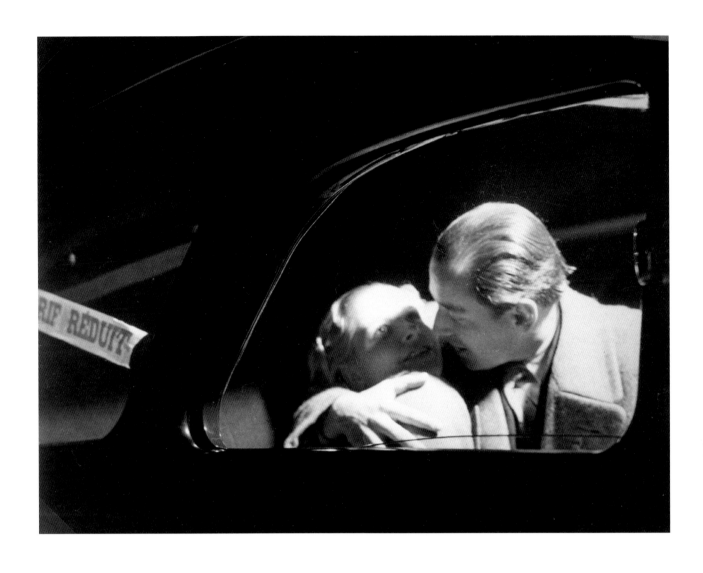

32.《豪华轿车上亲吻的情侣》（Couple s'embrassant dans une limousine），约1933年

33.《四种艺术舞会：野人，波拿巴路》（Le bal des Quat'z Arts：les sauvages, rue Bonaparte），1931—1932 年

34.《四种艺术舞会：金色的战士们》（Le bal des Quat'z Arts：guerriers dorés），1931—1932 年

35.《四种艺术舞会：金色的战士》（Le bal des Quat'z Arts：guerrier doré），1931—1932 年

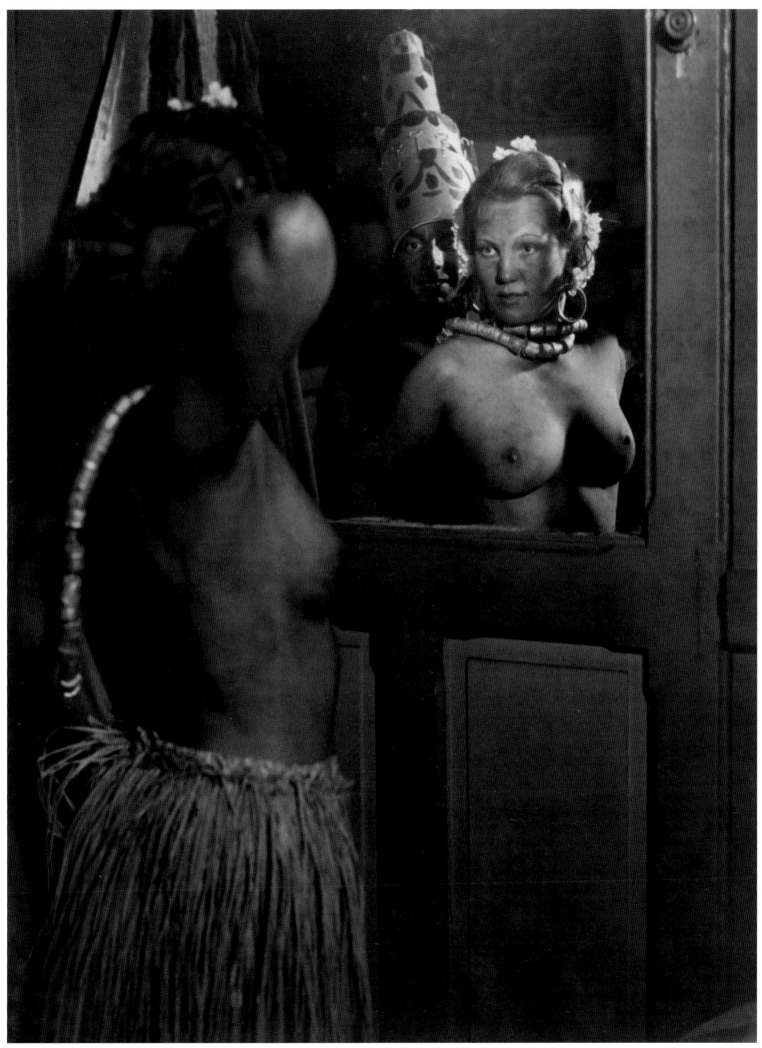

36.《四种艺术舞会：准备中的情侣》（Le bal des Quat'z Arts : couple se préparant），1931—1932 年

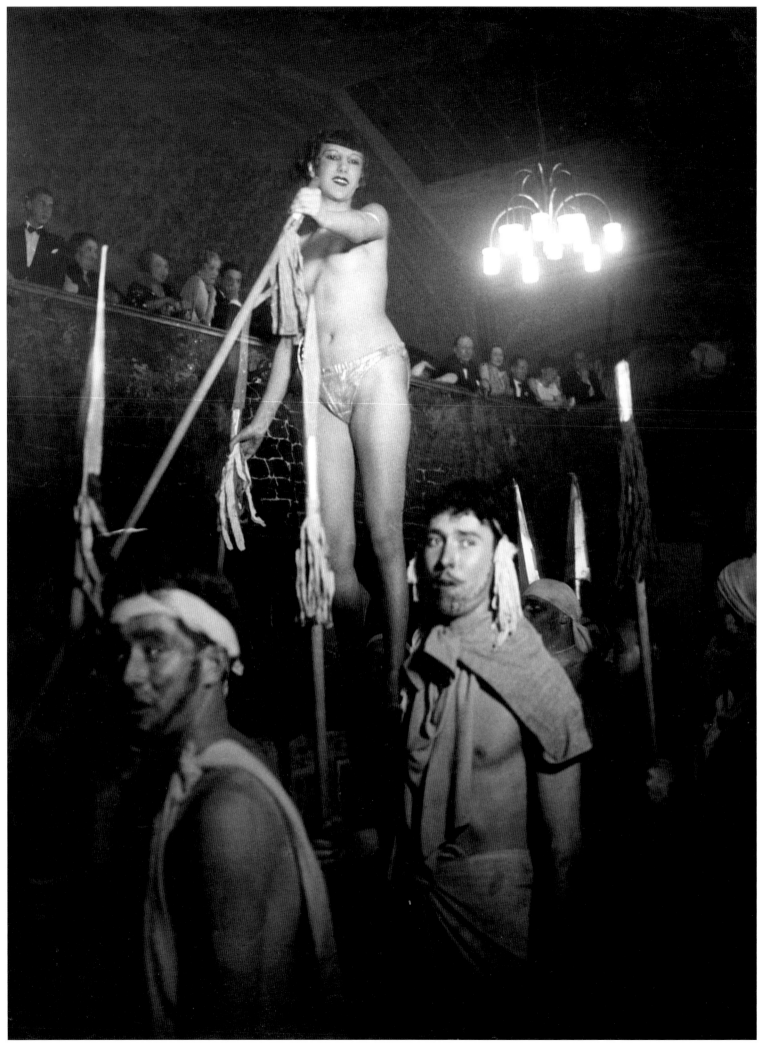

37.《"部落"主题舞会：最美模特的选举》（Au bal de La Horde : élection du plus beau modèle），约 1932 年

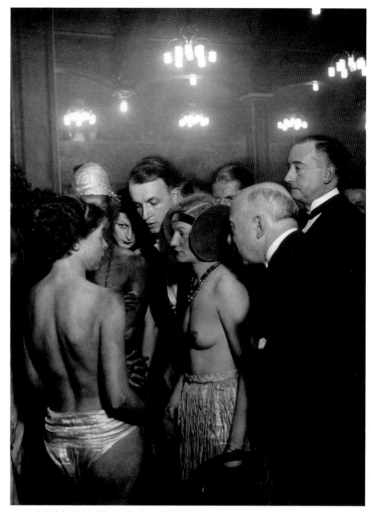

38.《比利埃舞厅"部落"主题舞会：蒙帕纳斯》（Au bal de La Horde au Bullier），约1932年

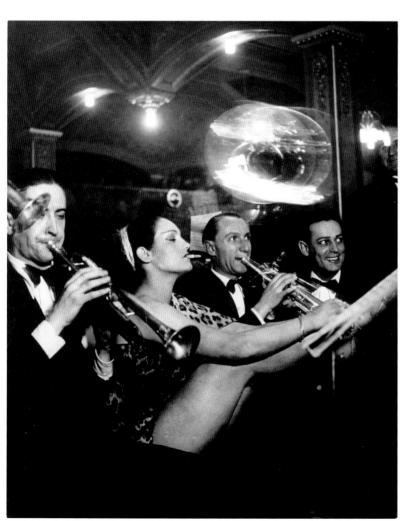

39.《（豹），"部落"主题舞会》（La « Panthère », dans l'orchestre du bal de La Horde），约1932年

40.《黑人舞会的情侣》（Couple au Bal Nègre），约 1932 年

41.《白球舞厅的舞女吉赛尔》（La Danseuse Gisèle à la Boule Blanche），约1932年

42.《在古巴小屋舞厅》（A la Cabane Cubaine），约1932年

43.《姬姬和她的手风琴乐手，在鲜花夜总会》（Kiki et son accordéoniste, au Cabaret des Fleurs），约 1932 年

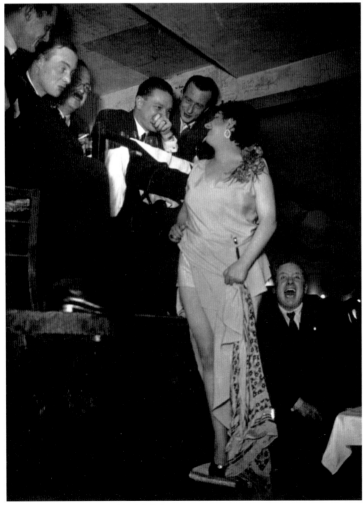

44.《被男人包围的姬姬，在鲜花夜总会》（Kiki entourée d'homme, au Cabaret des Fleurs），约 1932 年

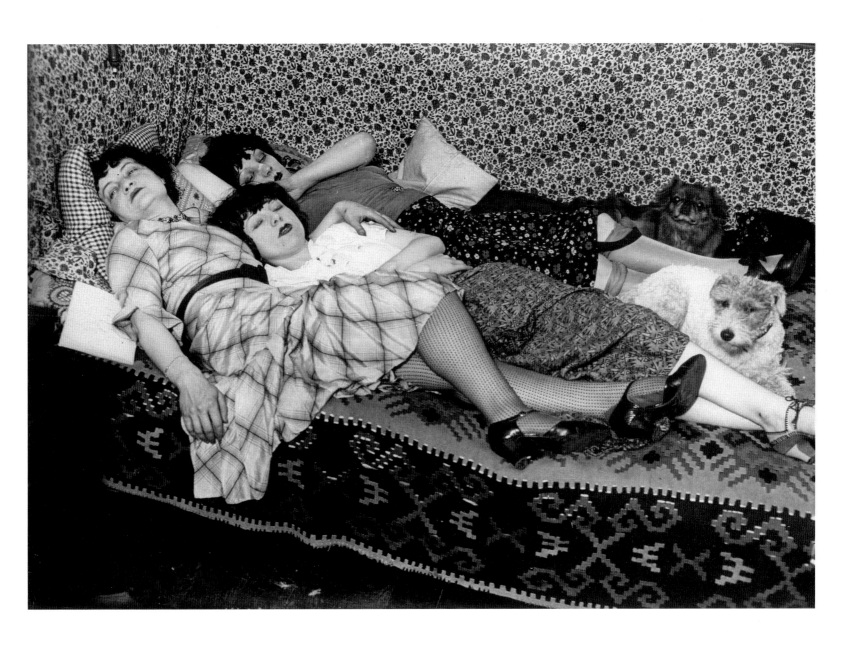

45.《姬姬和她的朋友们》（Kiki et ses amies），约 1932 年

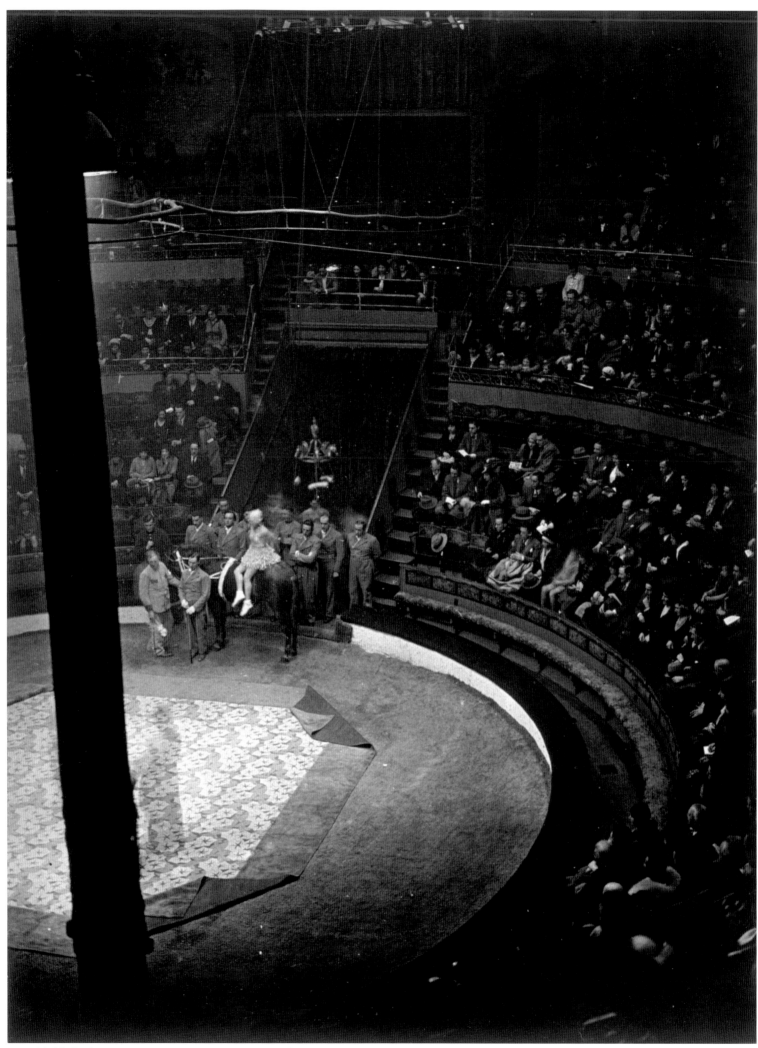

46.《在麦德拉诺马戏团》（Au Cirque Médrano），1930—1932 年

47.《市集日》（Fête foraine），1930—1932 年

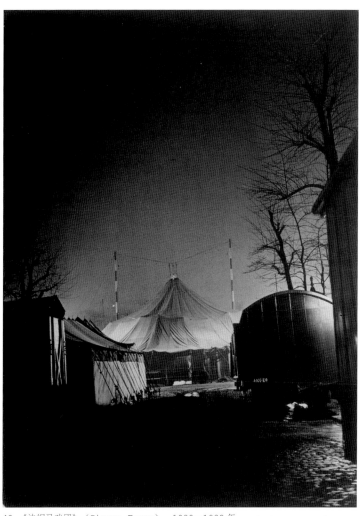

48.《法妮马戏团》（Cirque Fanny），1930—1932 年

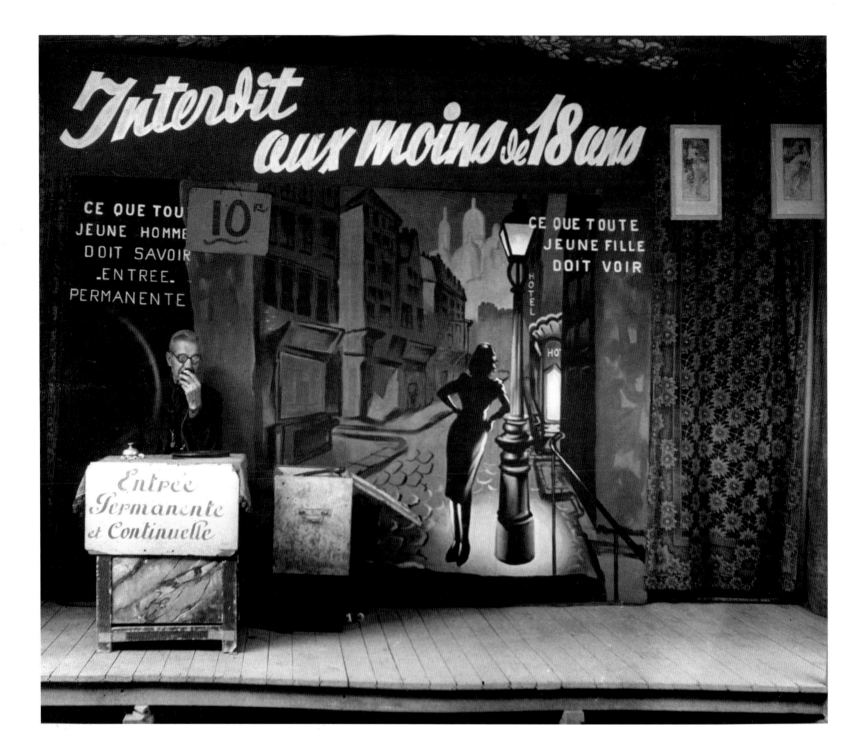

49.《市集木棚："18岁以下禁止入内"》（Baraque Foraine："Interdit aux moins de 18 ans"），约1933年

50.《马车上的算命女人》（La voyante dans sa roulotte），约1933年

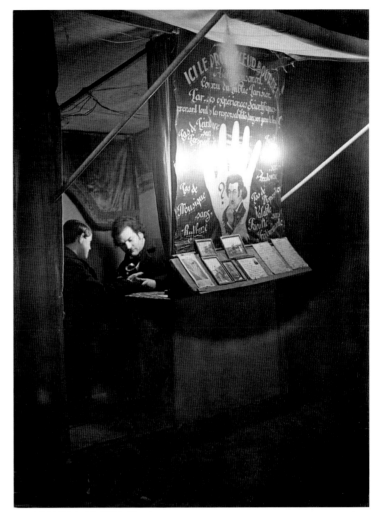

51.《占星师布尔麦教授的木棚》（La baraque du professeur Bourmet, mage），约1933年

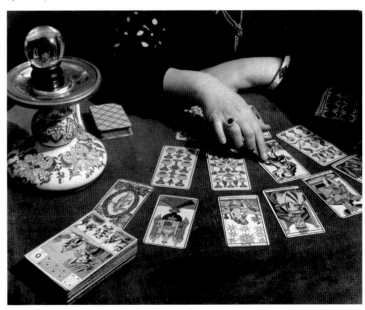

52.《塔罗牌，水晶球》（Les tarots, la boule de cristal），约1933年

53.《人猿和他的儿子》（L'homme-gorille et son fils），约1933年

54.《马车，圣雅克大道》（Les roulottes, boulevard Saint-Jacques），约 1935 年

55.《市集表演的舞蹈队》（Parade d'un spectacle de danse foraine），约1931年

56.《人猿的妻子表演洛伊·富勒的舞蹈》（La femme de l'homme-gorille dans sa danse de Loïe Fuller），约1933年

57.《肯奇塔在"女王陛下"木棚里跳舞》（La danse de Conchita dans la baraque « Sa Majesté la femme »），约1931年

58.《肯奇塔的舞蹈队站在"女王陛下"木棚前面》（La parade de Conchita devant la baraque « Sa Majesté la femme »），约1931年

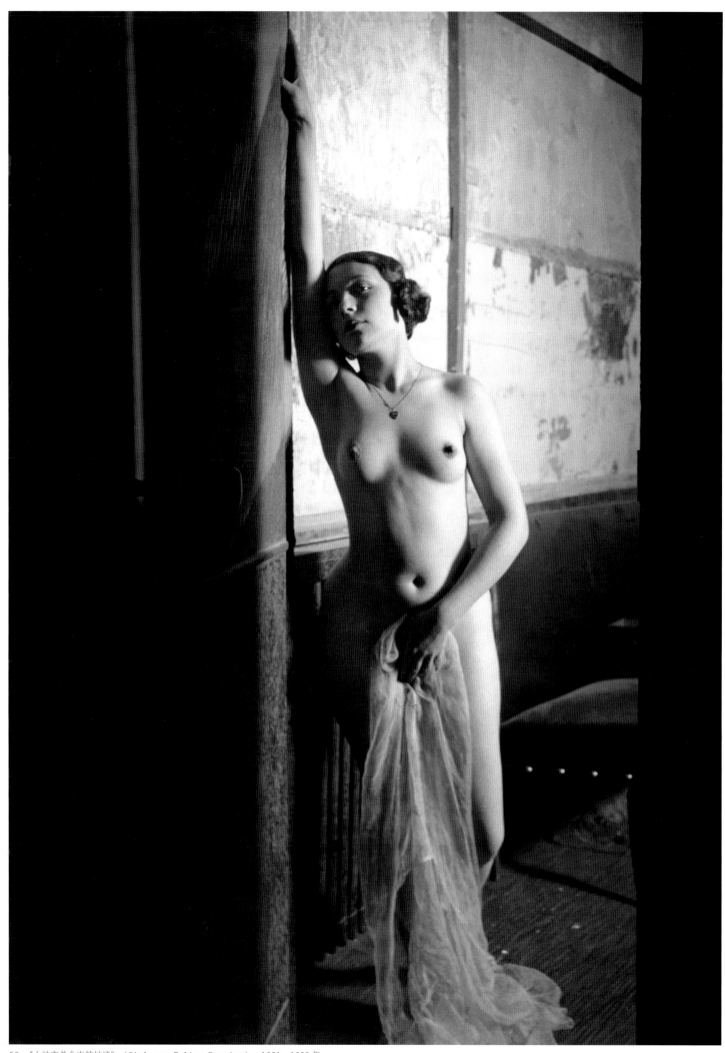

59.《女神夜总会中的姑娘》（Girl aux Folies-Bergère），1931—1932 年

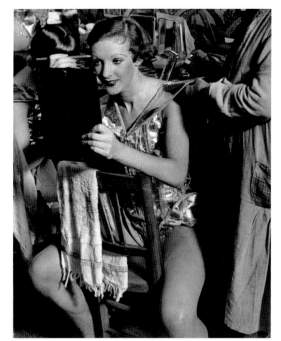

60.《女神夜总会化妆间里的一个英国姑娘》（Une girl anglaise dans sa loge aux Folies-Bergère），1931—1932 年

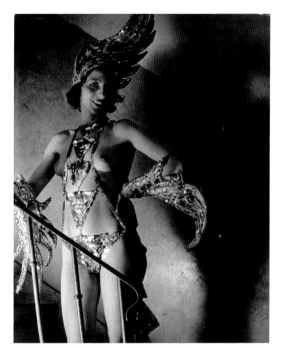

61.《身着表演服的模特，女神夜总会》（Mannequin harnaché, Folies-Bergère），1931—1932 年

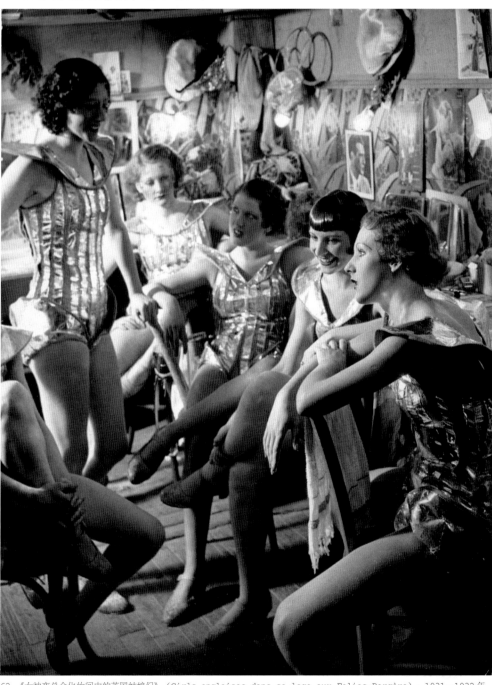

62.《女神夜总会化妆间中的英国姑娘们》（Girls anglaises dans sa loge aux Folies-Bergère），1931—1932 年

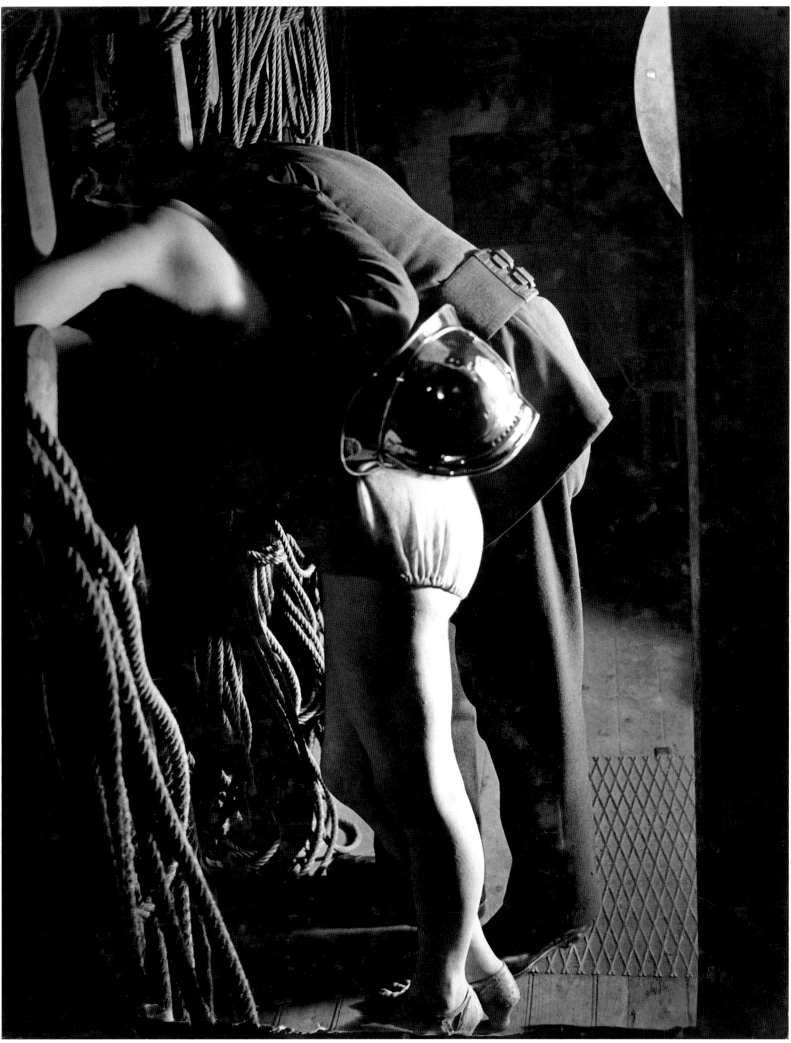

63.《女神夜总会后台的裁缝》（Le pompier de service dans les coulisses des Folies-Bergère），1931—1932 年

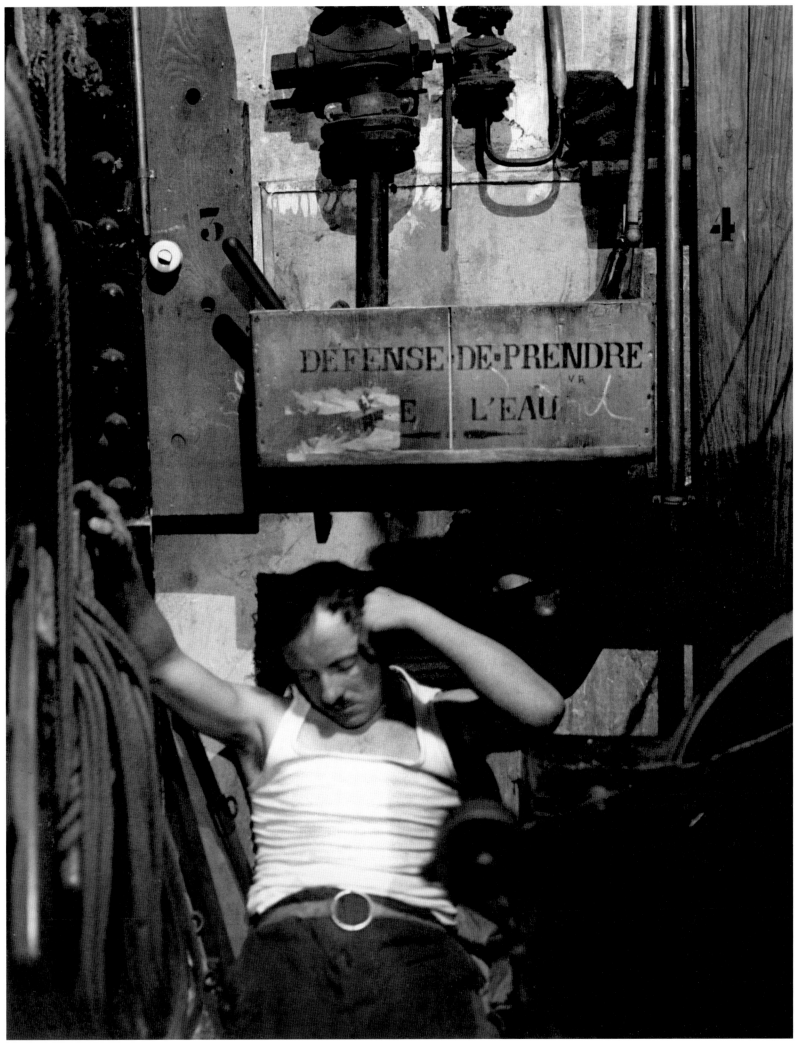

64.《女神夜总会中睡着的机械师》（Machiniste endormi des Folies-Bergère），1931—1932 年

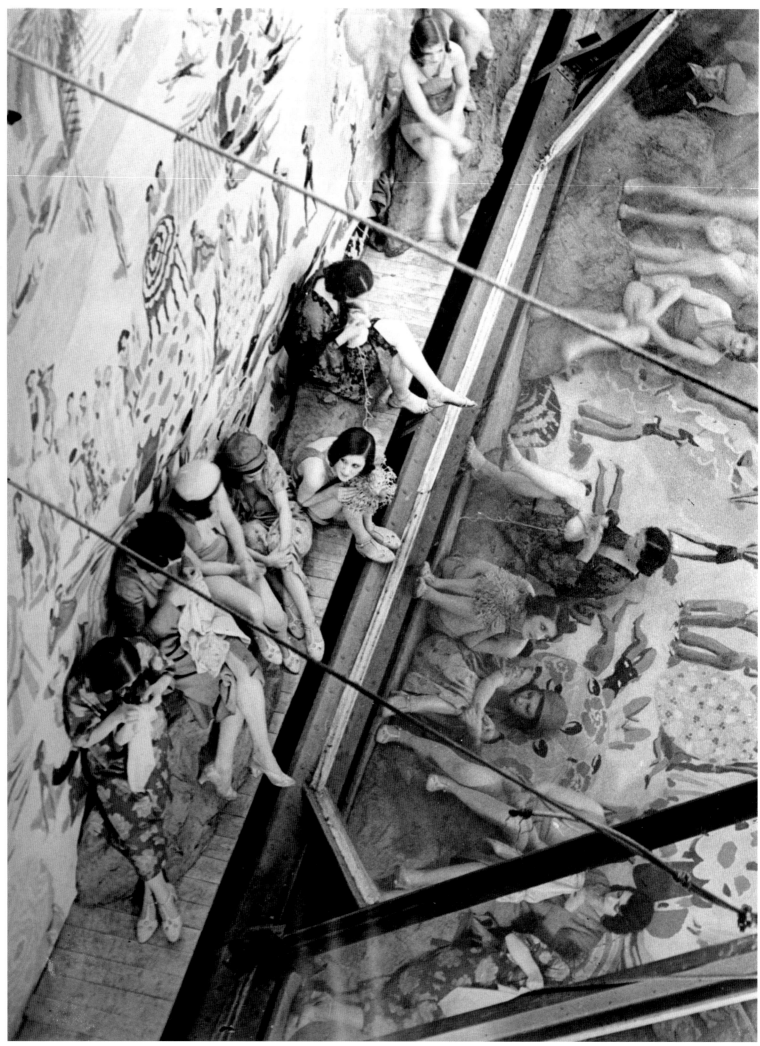

65.《女神夜总会中上演的"瑞昂莱潘镇"》（"Juan-les-Pins"aux Folies-Bergère），1931—1932 年

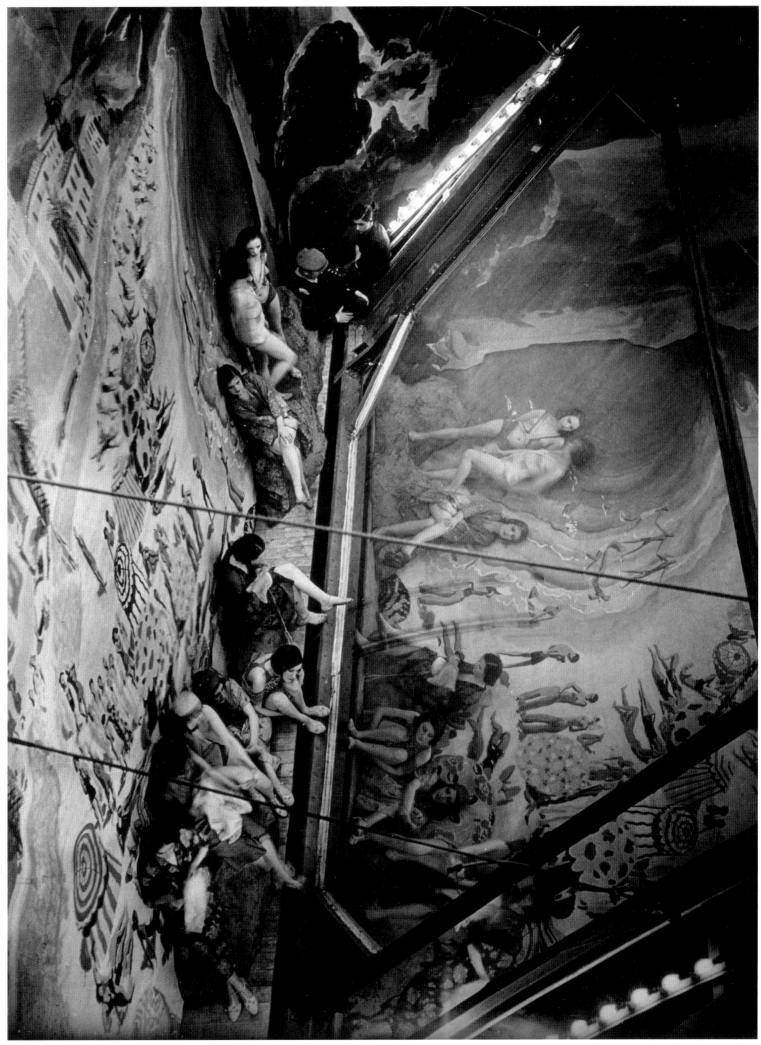

66.《女神夜总会中上演的"瑞昂莱潘镇"》，1931—1932 年

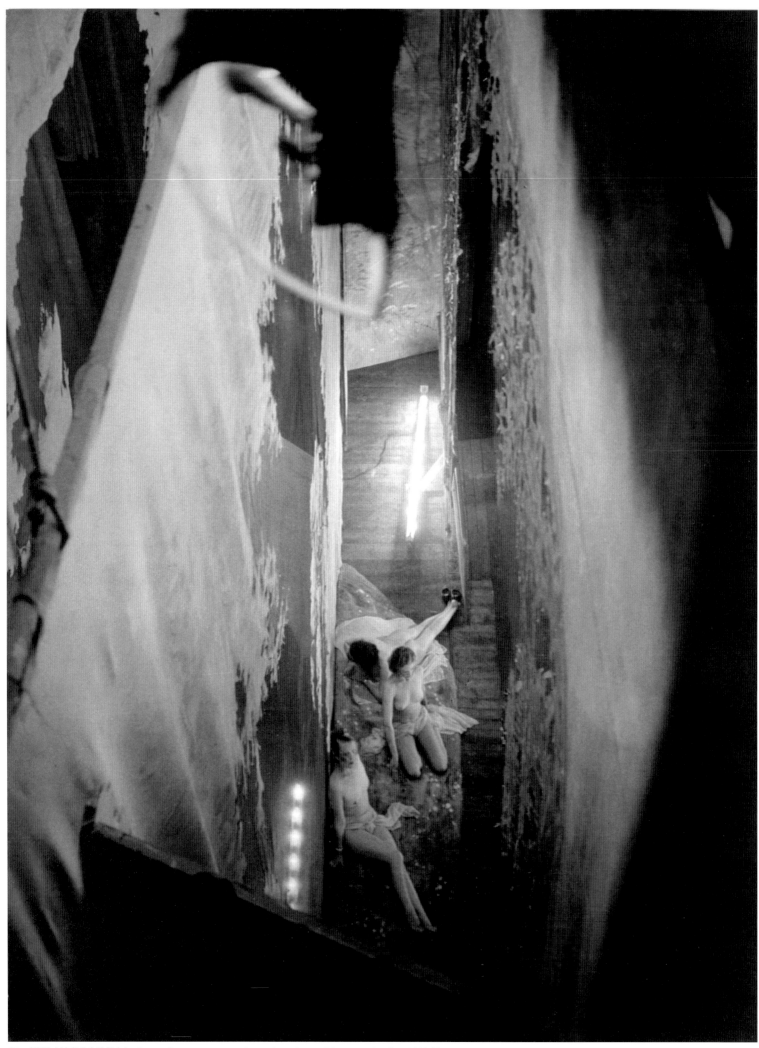

67.《俯瞰女神夜总会的舞台》（Vue plongeante sur la scène des Folies-Bergère），1932 年

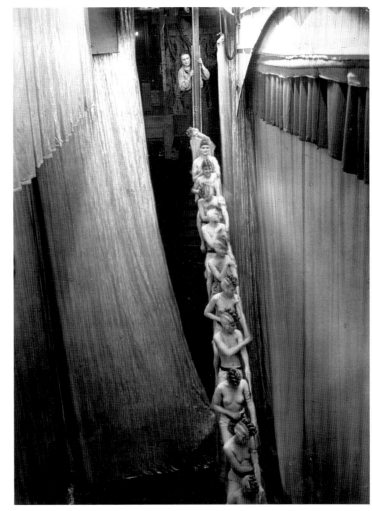

68. 《女神夜总会中上演的"彩虹"》（« L'Arc-en-ciel » aux Folies-Bergère），1931—1932 年

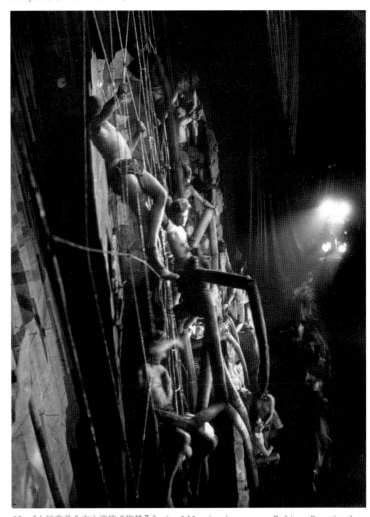

69. 《女神夜总会中上演的"蜘蛛"》（« L'Araignée » aux Folies-Bergère），1931—1932 年

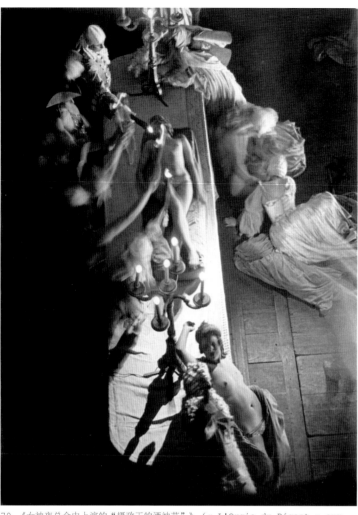

70.《女神夜总会中上演的"摄政王的酒神节"》(« L'Orgie du Régent » aux Folies-Bergère),1931—1932 年

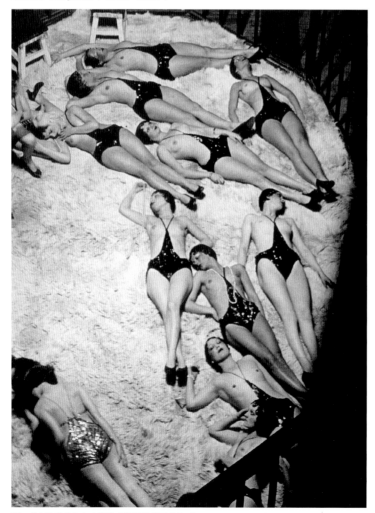

71.《女神夜总会中上演的"野兽的笼子"》(« L Cage aux fauves » aux Folies-Bergère),1932 年

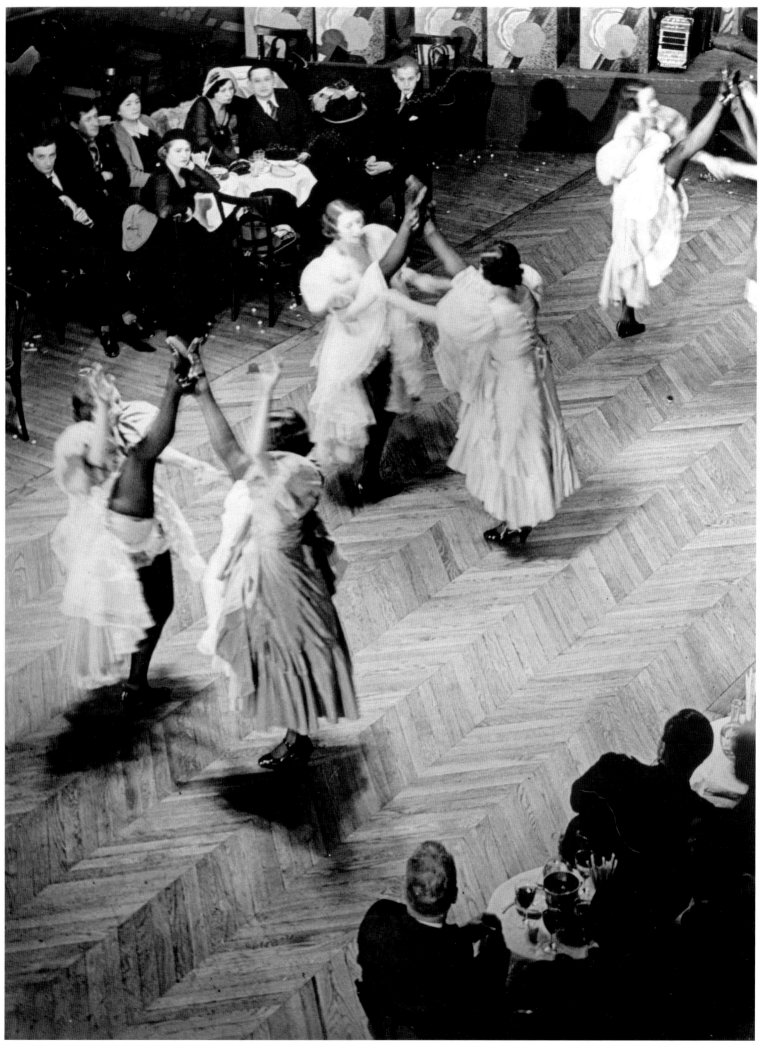

72.《塔巴兰舞会，蒙马特》（Bal Tabarin, Montmartre），1930—1932 年

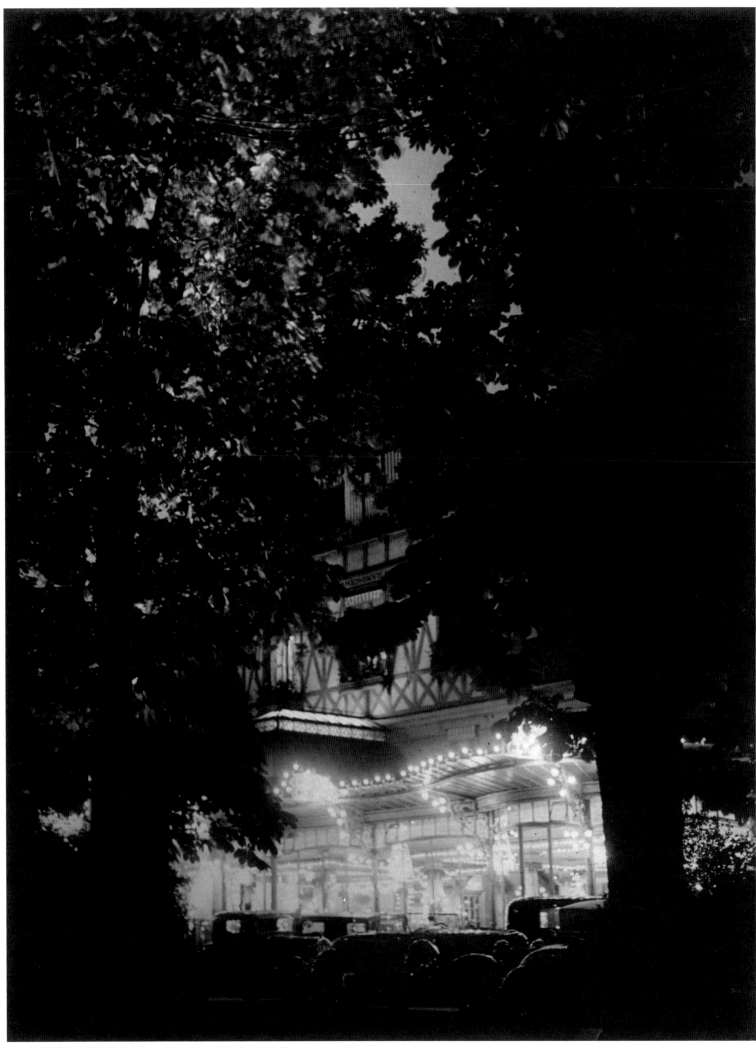

73.《阿莫农维尔公馆》（Pavillon d'Armenonville），1932 年

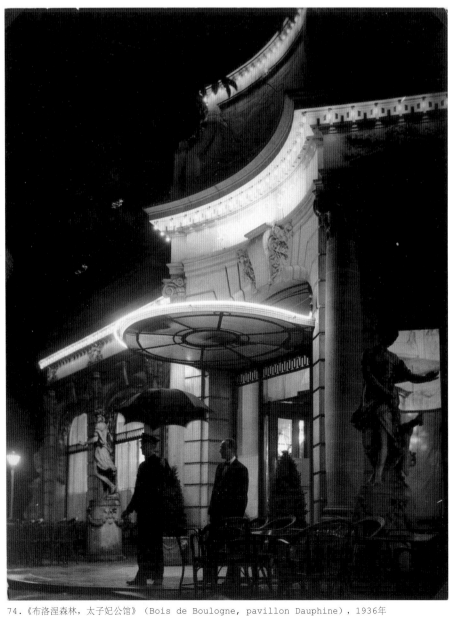

74.《布洛涅森林，太子妃公馆》（Bois de Boulogne, pavillon Dauphine），1936年

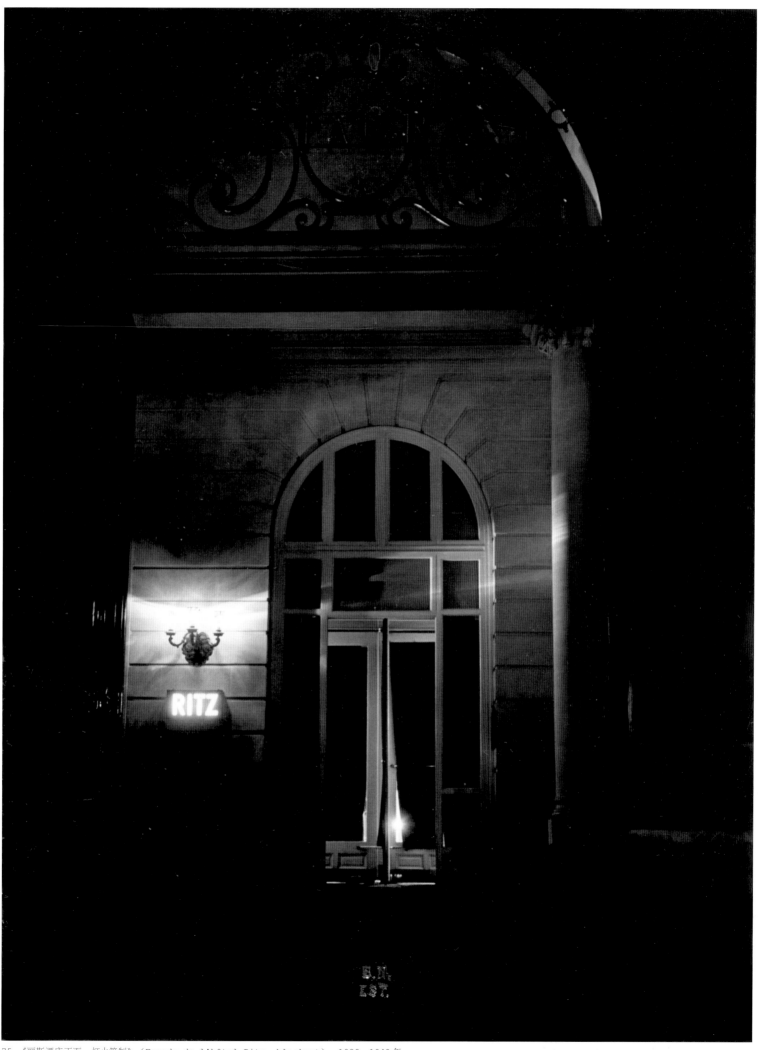

75.《丽斯酒店正面，灯火管制》（Façade de l'hôtel Ritz, blackout），1939—1940 年

布拉塞与巴黎的夜

西尔薇·欧本纳斯

> 一名创造者真正的出生日期，是他找到自己的道路与声音的那一天。
> 对我而言，我唯一重要的出生日期，不是布拉索（Brasso）的 1899 年，
> 而是巴黎的 1933 年。

《夜巴黎》以及直到《三十年代的秘密巴黎》，布拉塞为多部影集拍摄的照片均完成于 1929 年底[1] 至 1934 年间。

《夜巴黎》出版于 1932 年 12 月 2 日，出版后立即大获成功，并且从此历久不衰。这些照片之所以能迅速走红，除了布拉塞在这次小试牛刀中展现出的过人天赋外，人们对于他看待巴黎的新视角的乐观接受也颇为重要。这一视角虽然新，却浸染了根深蒂固的文学传统——画报周刊上有关夜生活的报道比比皆是，有关巴黎的摄影文集百花齐放，电影导演热衷于将平民巴黎小说化并搬上荧屏，超现实主义的浪潮对夜间活动和夜景的狂热追捧绵延不绝。

活跃在布拉塞作品中的复杂的人物形象同样也是理解这些照片精度和密度的关键。当时的他受到多种艺术形式的吸引——写作、油画、素描，对生活、爱情和友谊的向往也使他无法将自己封闭在工作间或是办公室里埋头完成一部作品。在三十岁之前，他没有找到自己的方向，或者说他面前有太多道路，令他感到迷茫。"我不认为自己有艺术天分，对艺术知之甚少。正是出于这种不自信，来到巴黎之后，我没有发挥才能，而是选择了躲闪，拖延，选择了更为容易的解决方式[2]。"摄影为他提供了将自己的各种愿望凝结成形的可能性；他的照片体现了他对一切事物表现出来的兴趣。亨利·米勒曾对此给出精确的评价："我们能在那些最意想不到的地方遇见布拉塞，他总是带着同样的微笑，同样的充满疑问的眼神，总是迫切地想向你讲述

他刚刚捕捉到的小故事。他时刻保持警惕，总是在空气中嗅闻，在角落里翻找，目光越过与他谈话的人投向远方。万事万物，毫不夸张地说，万事万物对他来说都有意义[3]。"

布拉塞顿悟的阶段，他创作《夜巴黎》的阶段，也正是他遇到亨利·米勒（**下图**）（1930年 12 月）和巴勃罗·毕加索（1932 年 12 月）的阶段，布拉塞的朋友很多，但这两段友谊给了他最多的激励，时间也最长久。前者对他的影响可以在夜景的照片上体现；后者的影响则体现在他涂鸦的照片以及《衰变》的创作当中。对于当时还处于自我探索中的布拉塞来说，这是他与两位知名人物正面交锋的机会。他与这两人之间的友谊和密切关系为他的创作奠定了必要的基础。而且，在这段时间里，他还逐渐结识了莱昂-保罗·法尔格（Léon-Paul Fargue）、雷蒙·格诺（Raymond Queneau）、雅克·普雷维尔（Jacques Prévert）、安德烈·布勒东、罗贝尔·德斯诺斯（Robert Desnos）和萨尔瓦多·达利（Salvador Dali）。他们每个人都以各自的方式丰富了布拉塞对于巴黎的视角。

布拉塞在摄影中探索的题材体现出他对整个巴黎的深刻理解，说明他在创作第一本书之前就对这个城市十分熟悉，尽管很多照片都是他在《夜巴黎》和《巴黎的快感》制作期间拍摄的。

《亨利·米勒在特拉斯酒店》（Henry Miller à l'hôtel des Terrasses），
1932—1933 年
巴黎，蓬皮杜中心，国立现代艺术美术馆

布拉塞是如何成为摄影师的

布拉塞离开匈牙利布拉索的老宅后——那时他还叫久拉·阿拉兹（Gyula Halasz），来到布达佩斯，1918 年至 1919 年间学习绘画。随后他想要去巴黎，但是因为无法取得护照 [4]，他先在柏林住了几年，并继续学业。他似乎并没有勤奋地学习，而是热衷于其他有趣或者收入更高的活动。不过这期间他画了很多画，很多裸体画，特别是女性裸体，同时他已经开始向匈牙利和德国的报纸投稿，赚一点稿费。但据说并没有放弃绘画的学习。1942 年初，他终于来到巴黎。在阿拉兹的家族传统当中，巴黎就是世界的中心："我父亲曾经是法语文学教师，并且曾就读于索邦大学（Sorbonne）。他热爱巴黎和那里的旧书商、莎拉·伯恩哈特（Sarah Bernhardt）和俏女郎、十八世纪、百科全书派以及法国的伦理学家 [5]。"1903 年至 1904 年间，他还曾携全家人在巴黎居住过一年，这一年的生活非常神秘。他到达巴黎几周后在给家人的信中写道："在这些令人回忆起美丽年代（Belle Epoque）的羊角面包和奶油圆面包，朝鲜蓟，这些精制而清淡的美食、玻璃橱窗和美丽的女人，还有许许多多其他我无法列举也无法描述、却能令我立刻折服于这个城市的事物，如果说有一件事能够稍稍减少我的热情和兴奋，那就是你们，爸爸妈妈，你们无法跟我一起在这里 [6]。"在巴黎定居实现了他长久以来的夙愿。布拉塞再也没有回到匈牙利，只在家人仅有的几次来到巴黎时才与他们重逢。

他选择了与最初结交的匈牙利艺术家相同的生活方式，其中包括他在柏林认识的画家蒂哈尼（Tihanyi）。他依靠一些零活儿维持生计，住在小旅馆里，在夜晚的狂欢和白日的穷困之间徘徊。赚钱成为首要目标，艺术的雄心变得模糊，退居次位。巴黎的生活令他前所未有地陶醉。

他与一位豪华汽车制造商的妻子曾保持过几年的情人关系，这位女士名为玛丽亚娜·德罗奈 - 贝尔维尔（Marianne Delaunay-Belleville），美貌而风情万种，是他在来到巴黎不久后认识的。玛丽亚娜让他领略了他本来无法接触到的上流社会，还带他游览了布列塔尼地区（Bretagne）。她在那里拥有一座大庄园。1924 年至 1929 年，布拉塞依靠为匈牙利和德国杂志撰稿为生。在给父母的信中，他当然只会讲述他生活的一部分，只是详细地描绘他赚的钱、他的花销和他认识的人。他作为记者的工作逐渐将他引向摄影，因为他写的文章需要搭配插图。从 1925 年 1 月起，他向父母宣布："我越来越依靠照片和绘画赚钱。"随后他说自己在与"一位专职且优秀的女摄影师一起工作，她一直跟随我，拍摄我需要的照片 [7]"，几天以后，他又对他们说："我感觉摄影经纪人的工作未来将带给我越来越多的收入。我已经拥有了一个小小的法国摄影师网络，包括两位女摄影师和多位男摄影师，他们都把照片寄给我 [……] [8]。"在 1925 年 12 月 19 日的信中，他提到自己可能会去一家德国通讯社做记者："我的任务一方面是从一位巴黎摄影师那里取得可能会令德国人感兴趣的照片；另一方面是请一位摄影师制作报道所需

的素材。但是高登斯（Gaudenz）（通讯社社长）特别希望我能够学习拍照，以便我能自己为他提供底片[9]。"这样的工作方式起起落落，一直维持到1929年。布拉塞当时的业务很广泛，除了担任《科伦日报》（Kölnische）和《慕尼黑画报》（Münchener illustrierte）的记者，还有了一个为他提供照片的摄影师网络，并为多家德国和法国报纸［《看见》、《法国老画报》（L'illustration）］撰稿[10]。与他长期合作的摄影师当中包括柯特兹和他的妻子罗姬·安德烈（Rogi André）。后来他曾在书中写道："看他的作品，同时不断深入了解他们的想法，我逐渐发现这种没有精神也没有灵魂的机器，这种技术是如何帮助人类丰富自己的表达方式的。我之前确实偏见太重。于是，我就这样落入了摄影的深渊[11]。"他曾在1929年12月[12]对父母提到购买一部莱卡（Leica）相机的计划，这说明他已经开始在柯特兹的教导下开始认真对待摄影了[13]，并且需要专业设备。随后在1930年3月，他明确地说他开始拍照已有数周了[14]。1931年，德国的危机蔓延到了媒体业，他接到的撰稿订单变少，于是他照片拍得越来越多，文章则写得越来越少。他为之前向他约稿的杂志担任媒体摄影师，与多家画报合作，并且成为活跃于上流社会的著名发型师安东尼（Antoine）的专属摄影师。

有关他具体是何时以及怎样决定拍摄夜景的，我们只能从他后来的一些解释中得到线索，不过倒是与事实相符的："长期以来，我非常厌恶摄影。直到三十岁时我还不知道照相机是什么。不过后来的工作中我需要频繁地与图像打交道，在多年的夜游生活里，这些图像一直吸引着我，跟随着我，几乎是纠缠着我，由于除了拍照再没有其他任何办法能够捕捉到它们，所以我只好做一点尝试。我的朋友安德烈·柯特兹的建议和实例帮助了我。卡尔洛·里姆（Carlo Rim）［《看见》杂志的总编辑］曾将我拍摄的巴黎夜景系列交给《视觉工艺》杂志的出版人，后者为我出了一本影集。这就是1933年诞生的《夜巴黎》，已经早就售罄了[15]。"他还说："正是为了捕捉道路、花园、雨幕和雾中的美丽，为了捕捉巴黎的夜的美丽，我才成为了摄影师[16]。"以及："［……］我在漫步中拍摄了大量的照片，大多是夜景，狼吞虎咽地拼命学习。我想用绘画以外的方式——更加直接的方式来表现它们[17]。"开始拍摄巴黎夜景时，布拉塞已经拥有了非常丰富的摄影视觉参考：他已经结识了一大批同在画报杂志工作的摄影师：柯特兹、罗姬·安德烈、日尔曼·克鲁尔、马塞尔·宝维斯，肯定还有很多其他的名字。他最初的作品与这些人风格类似。他们都努力地向这个城市的媒体推销自己，而这样的工作状态对于布拉塞来说也并不陌生。布拉塞于1925年经波兰艺术品商人利奥波德·兹博罗夫斯基（Léopold Zborowski）介绍认识了阿杰（Atget），他同曼·雷（Man Ray）、马塞尔·宝维斯等人一样深受后者作品的影响**（第101页，上方）**。"我第一次看到这些照片时赞叹不已：巴黎街区的大路和小巷，商店橱窗，阴暗的院子和看门人的小屋，贩卖果蔬的流动摊贩，烟花柳巷，路边揽客的妓女，破旧的招牌，小贩，那些照片为人们描绘出巴黎的精华，散发着这个城市独有的气息[18]……"1930年，布拉塞已经在冰川路（rue de la Glacière）74号与奥古斯特－

布朗基大道（boulevard Auguste-Blanqui）交界的特拉斯酒店租住房间长达两年，目的
是为了追随他的朋友蒂哈尼。

　　布拉塞一来到巴黎，就开始频繁出入蒙帕纳斯的咖啡店和啤酒馆。他在此认识了各色朋友，
并根深蒂固地融入其中，蒙帕纳斯也从此成了他的第二故乡，直到 1940 年的大逃难。特拉斯
酒店是许多作家、摄影家和艺术家居住和聚会的地点。后来，布拉塞拍摄巴黎的作品声名鹊起，
于是 1931 年秋天《强硬报》（L'Intransigeant）的艺术评论员特里亚德（Tériade）写
了一篇有关他的文章。不过，最终《夜巴黎》的出版起到决定性作用的还是同年 11 月他与吕
西安·沃格尔的相遇。

与亨利·米勒的相遇

　　布拉塞是这样讲述他与米勒的相遇的："我记得我是在 1930 年 12 月遇到亨利的，就在他
到达法国之后不久，是我的画家朋友路易·蒂哈尼（Louis Tihanyi）介绍我们认识的。后者
当时在为多摩咖啡馆做公关的工作[19]。"他们共同的朋友阿尔弗莱德·贝尔莱斯（Alfred Per-
lès）——即《北回归线》中的"卡尔"（Carl）是两人的友谊迅速升温的功臣：亨利·米勒 1924
年就对布拉塞有所耳闻，1928 年，米勒第一次来到巴黎时认识了米勒，并在 1930 年与后者重逢。
正如米勒所说："在这段时间里，我感觉我认识的都是外国人。他们都是传统类型的外国人，为
法国的名望和发展做出了贡献。当时我们六个朋友常常聚在一起：布拉塞、贝尔莱斯、蒂哈尼、雷
歇尔（Reichel）、多波和我[20]。"这次相遇对于布拉塞是一次天赐良机：米勒对巴黎赞叹不已，
布拉塞自己也对巴黎十分热爱，这成为他摄影的灵感源泉，而这几年的时光也成为这位美国作家
写作生涯的真正开端。"这个时期，尤其是 1932 年至 1934 年，是我的"彩画集"（Les Illu-
minations）时期[21]"，他这样写道。

　　布拉塞在大约四十年后所著的《亨利·米勒，自然的宏伟》一书中，为他的朋友勾画了一
幅肖像，绝妙地总结了他们之间的意气相投："他是永不疲倦的行走者，像海绵一样易于接受
新事物，热爱生活，对所有人和所有事都兴趣浓厚，他以最为新颖和有趣的角度观察一切并记
录下来，以备未来之需：面孔、动作、步伐、道路及其气味、热情、罪行。[……]在这个方
面米勒是无人能及的。即使是在法国的作家当中，我认为也只有莱昂·保罗－法尔格能够深层
次地捕捉到巴黎街道的诗意。小饭店、咖啡店、小酒馆、运河、车站、桥梁、火车和声名狼藉
的街道都令他着迷，《巴黎的行人》（Piéton de Paris）与米勒的作品有众多相似之处。
他像爱自己的情人一样爱那些贫苦的街区，偏远的郊区，尤其是遁入夜色的巴黎：在贫苦中照

亮或关闭的窗户，挤满了酒鬼和妓女的下等酒馆，粗鲁下流的话语伴随着昏暗的灯光和庸俗的歌声倾泻到马路上 22。"随后布拉塞用了好几页来描述米勒是如何看待他在特拉斯酒店"夜里的收获"的（**第101页，下左和下右**）。尽管有一些谦虚的抗议，但他还是决定长篇地引用和翻译米勒于 1933 年给他的经纪人弗兰克·多波（Frank Dobo）写的信，在信中米勒为自己勾画了一幅自画像，这与他笔下所描绘的米勒如同在镜中互为倒影："请告诉他我打算某天下午在酒店打电话给他，以便再次欣赏他精彩绝伦的照片。同时，我还打算在这本书《北回归线》当中为他保留一个位置。他在这部作品中的形象可能会非常野性，非常随意，非常荒诞，所以我很想知道他是不是更希望我在提到他的时候使用另一个名字，而不是布拉塞。我希望将他纳入这本书的原因有两个：首先，是他的天分；其次，因为我书中的一个重要主题是道路，而在这位亲爱的阿拉兹身上我看到了跟我一样的人，一个好奇心永不满足的人，一个像我一样漫无目的前行冒险的漫步者——除了一个目的：永恒的探索。如果你们有一天有机会读到我的《北回归线》［卡哈纳（Kahane）正在印刷］，你们会更加理解我的感受。在这本书里，我将让你们领略巴黎的道路，而用布拉塞拍摄的照片做插图再合适不过了。［……］他的作品的广度和多样性，以及他对巴黎的令人惊叹的理解，给我留下了深刻的印象。墙壁，涂鸦，人的身体，非凡的内心，城市中所有这些互相独立又彼此融合的因素共同组成了一个庞大的迷宫 23。"

1931 年秋天，布拉塞开始努力整理自己拍摄的照片以期出版，此时米勒正好结识了阿奈丝·宁（Anais Nin），两人将度过一段著名的放荡但激情四射的冒险生活。1931 年秋天到 1932 年夏天，布拉塞的创作灵感因为其出版人规定的期限临近和与米勒的相遇而更受激励——出版人等待他补齐《夜巴黎》的照片，而米勒则因为他正为新书而忙碌，并处于初遇阿奈丝·宁的艳遇的精神亢奋中。阿奈丝·宁在 1932 年提到米勒时肯定地说道："他喜欢粗话、俚语、流氓的街区、污垢、殴斗、一切事物的底层；他喜欢卷心菜和杂烩炖肉的味道、贫困和夜总会的臭气 24。"布拉塞当时也给她拍了照片，但是我们不能说他们相处得很好 25。米勒于 1933 年写的有关布拉塞的文章《巴黎之眼》26 最初应当是《北回归线》的一部分。

这篇文章后来被作者从最终版本中剔出，另行出版。但是布拉塞这个人物一直存在于米勒的这部小说中："后来有一天，我认识了一位摄影师；他知道巴黎所有收费在一百块以下的夜总会［……］27"在两人共同的荒唐生活过去了四十年之后，这个段落引发了布拉塞在《亨利·米勒，自然的宏伟》当中的评论 28。他仔细地进行了更正：他从来没有跟米勒一起去过夜总会，他从来没有拍摄过色情照片等等。他承认说："的确，我跟亨利一起在晚上散步过几次，唯一一次我们约好一起去体验一次，我们却没有遇上。［……］我从没有一次跟亨利一起去过色情场所；我从来没有雇用他作为色情照片的主角——而且我也从来没有拍过色情照片。但是，这期间，我正在利用照片进行道德研究［即《私密巴黎》，后改名《巴黎的快感》］，所以经

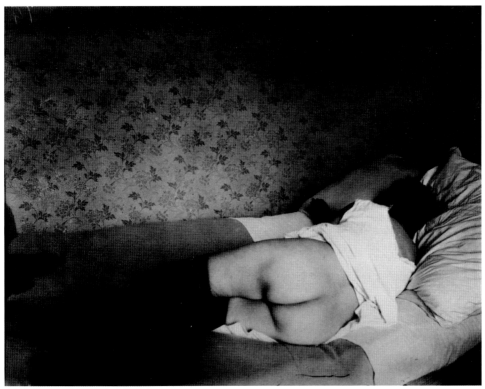

尤金·阿杰 (Eugène Atget)，《阿斯兰路的女孩》(Une fille de la rue Asselin)，1921 年，马塞尔·宝维斯的底片翻拍
巴黎，法国国家图书馆

亨利·米勒，《在克里奇的平静日子，配有布拉塞的照片》(Quiet Days with Clichy, with photographs by Brassa?)，封面，1956 年 7 月
巴黎，法国国家图书馆

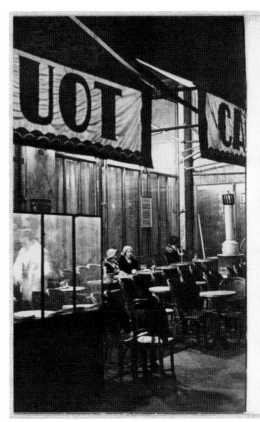

had thickened, as though swollen with blood. I struggled to get my prick free of Corinne's molten furnace of a mouth, but in vain. Gently I tried to wiggle it free, but she kept after it like a fish, securing it with her teeth.

Meanwhile Christine was twitching more violently, as though in the throes of an orgasm. I managed to extricate my arm, which had been pinned under her back, and slid my hand down her torso. Just below the waist I felt something hard; it was covered with hair. I dug my fingers into it. "Hey, it's *me*," said Carl, pulling his head away. With that Christine started pulling me away from Corinne, but Corinne refused to let go. Carl now threw himself on Christine who was beside herself. I was lying so that I was now able to tickle her ass while Carl dug away at her. I thought she would go mad, from the way she was wriggling about and moaning and gibbering.

Suddenly it was over. At once Christine bounded out of the bed and made for the bathroom. For a moment

169

21

亨利·米勒，《在克里奇的平静日子，配有布拉塞的照片》，封面，1956 年 7 月
巴黎，法国国家图书馆

常出入这些人们常来寻欢的地方，米勒对这些地方也十分着迷[29]。"在他看来，这些经历应当是米勒梦寐以求的，后者可能是把他在那些"梦幻之家"拍摄的照片当成是真实的生活了——比如由演员扮演的角色或是《在苏姿酒店》（Chez Suzy）[30]系列。不过现在看来这也无所谓，事实是布拉塞的照片滋养了米勒的作品，而米勒那些快乐的性幻想也影响了布拉塞。可以肯定的是，布拉塞的助手基斯（Kiss）在拍摄中扮演嫖客的角色，起到了重要的作用。虽然不是米勒，但也像米勒暗示的那样是 个配角。"在这么多年的密切合作中，我们始终明白，我们始终明白自己已经充分享受了生活。我们知道，没有什么比我们每天所感受的生活更美好的了[31]"，米勒于1947年写道。据罗杰·格勒尼埃说，那时的布拉塞也认为这是"我生命中最重要的两年"。

文学中的夜巴黎

"夜巴黎"的题材并非全新，布拉塞毫不掩饰自己曾受过他人启发。"在法国作家当中，我尤其喜欢迪德罗（Diderot），杰拉尔·德·奈瓦尔（Gérard de Nerval），当然还有波德莱尔（Baudelaire），以及雷蒂夫·德拉·布雷东纳（Restif de la Bretonne）——夜行者和涂鸦狂人。另外我还经常重读普鲁斯特的书[32]。"第一个夜游者肯定要数雷蒂夫·德拉·布雷东纳了，他是《巴黎的夜》（Nuits de Paris）或称《夜的观众》（le Spectateur nocturne，1788—1794年）的作者，醉心于法国文学的布拉塞对这部作品熟记于心。如果我们仔细研究布拉塞的参考作品，最先研读的便是波德莱尔的作品，尤其是在他去世后以《巴黎的忧郁》（Le spleen de Paris）为题出版的《小散文诗》（Petits Poèmes en Prose）。波德莱尔曾经想依次采用这些题目：夜之诗歌（Poèmes nocturnes）、孤独的散步者（Le Promeneur solitaire），以及巴黎的游荡者（Le Rôdeur de Paris）[33]。随后是钱拉·德·奈瓦尔的《十月的夜》（Les Nuits d'octobre）[34]，巴尔扎克（Balzac）的巴黎，当然还有普鲁斯特的巴黎。除了歌德（Goethe），普鲁斯特是布拉塞最崇拜的作家。从总体上说，巴黎闲逛者的形象横贯整个十九世纪的法国文学：从路易·于阿尔（Louis Huart）的《闲逛者的生理学》（Physiologie du flâneur，1841年）到纪尧姆·阿波利奈尔（Guillaume Apollinaire）1918年出版的《河两岸的闲逛者》（Flâneur des deux rives）。

沃尔特·本杰明（Walter Benjamin）曾在《巴黎，十九世纪的首都》（Paris capitale du XIXe siècle，1939年）一书中分析过这一题材，而对巴黎了如指掌的埃里克·阿藏（Eric Hazan）也曾在其著作《巴黎的发明》（L'Invention de Paris）中用"闲逛者"（Les flâneurs）一章来综合研究此类文学作品[35]。

除了这些名作，我们还搜集了自十九世纪以来出版的、或多或少都与布拉塞熟悉的题材相关的所有书籍。比如，在 1842 年上演的杜波蒂（Dupeuty）和科尔蒙（Cormon）所著的《夜晚巴黎，五幕剧八幅画展现的民间悲剧》（Paris la nuit, drame populaire en cinq actes et huit tableaux）[36] 当中，作者对第二幅画的背景作过这样的描述：“从圣德尼路的入口望向大街。左侧是卖葡萄酒的商贩；右侧是一间咖啡店。远处是圣德尼城门。左边和右边都是大街。煤气灯已经点亮，商店也打开了灯。现在是晚上十一点。”尤金·德·米尔古尔（Eugène de Mirecourt）在 1855 年出版的《夜晚巴黎》（Paris la nuit）中也有这样的描写：“河流在两条花岗岩的堤坝上摊开它那银闪闪的美丽台布，从桥下滑过，抚摸着身旁经过的桥拱，发出洪亮的响声[37]。”布拉塞除了熟识阿杰的照片，对巴黎的古老图像也很有研究；1924 年，他整个夏天都在计划通过向匈牙利倒卖老版画赚钱。这个计划并未得以实施，但是就在这个阶段，他开始为收藏家和出版人采购老照片和老明信片。

他非常了解最擅长描述两战之间的巴黎的那些作家，无论是著有 1932 年出版的《巴黎的行人》的莱昂·保罗·法尔格，还是他 1933 年底在火车东站旁的一家咖啡店结识的、后来为《私密巴黎》一书作序的皮埃尔·马克·奥兰。这一代的作家——法尔格、弗兰西斯·卡尔科（Francis Carco）、安德烈·华诺（André Warnod）、马里尤斯·布瓦松（Marius Boisson）和马克·奥兰——都非常熟悉“一战”前的巴黎。卡尔科曾在其 1927 年出版的回忆录《从蒙马特到拉丁区》(De Montmartre au Quartier Latin)以及《二十岁的蒙马特》（Montmartre à vingt ans）当中提到当时的巴黎[38]（**第 104 页，上方**）。他们都描写过绝妙的蒙马特，当时的流浪文学家和艺术家都曾在这里聚集，直到 1914 年前跟随阿波利奈尔的领导迁移到蒙帕纳斯。

这些人都对夜巴黎及平民巴黎，对流氓、权杆儿和妓女的世界及其俚语了如指掌，他们的书中也充满了这些俚语。他们像重复乐曲中的高潮乐段一般不断说着真正的平民巴黎已经消失。游客、上流社会花天酒地的人们或是像布拉塞和米勒一类的外国艺术家激动地、颤抖着、自以为发现的，只不过是一个永远灭失的世界那并不纯净的倒影而已。但是他们在下笔千言描述这一题材时从未犹豫，这样的作品也一直吸引着读者。

卡尔科所著的《巴黎的夜》（Nuits de Paris）于 1927 出版，其中的二十六幅腐蚀铜版画插图由迪尼蒙（Dignimont）创作，与布拉塞后来创作的照片非常类似（**第 104 页，下方；第 107 页，左上**）：“［……］倾斜的透视当中映出斑驳的墙面和油亮的石板路[39]。”在他 1929 年出版的《被隐藏的图像》（Images cachées）当中，他描述了“拉普路上的男同性恋的舞伴”，“丑陋的小白脸亲吻喷着香水的先生们的嘴唇，后者发出咯咯的笑声，醉

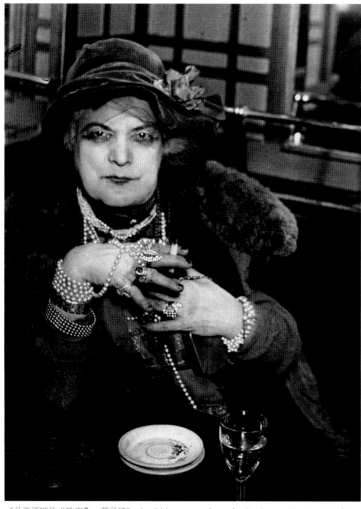

《月亮酒吧的"珠宝"，蒙马特》（« Bijou » au bar de La Lune, Montmartre），
约 1932 年
巴黎，蓬皮杜中心，国立现代艺术美术馆

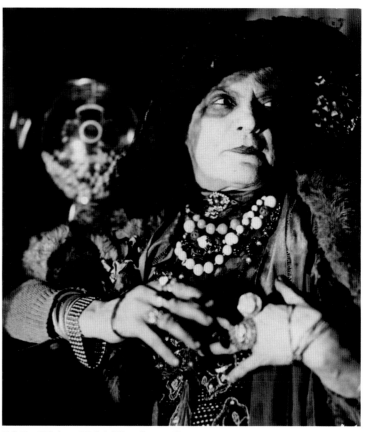

日尔曼·克鲁尔，《珠宝小妞》，约 1932 年
巴黎，蓬皮杜中心，国立现代艺术美术馆

弗兰西斯·卡尔科，《路》（La Rue），让·雷贝戴夫（Jean
Lébédeff）的木版画，阿尔泰姆·法雅出版社（Arthème
Fayard）出版，1947 年

醺醺地旋转着，放纵着自我[40]"。卡尔科由此成为此类文学作品的标杆。阿奈丝·宁与米勒一同游历了巴黎，并于1932年4月在日记里写道："他带我去看狭窄而蜿蜒的街道，两侧是小旅馆，妓女们沿街站立，头顶是红色的灯光。我们陆续走进几家咖啡馆，那些咖啡馆都有着弗兰西斯·卡尔科笔下的风格，里面的老鸨一边玩扑克牌，一边监视着他们站在人行道上的女人们[41]。"我们还要引用马克·奥兰1929年出版、并由迪尼蒙创作插图的《快门晃动的夜》(Nuits aux bouges)中的段落。卡尔科的好朋友科莱特(Colette)于1932年出版了《这些快乐》(Ces plaisirs)，并于1941年以《纯洁的与不纯洁的》(Le Pur et l'Impur)为题再版，我们从中可以找到某些《秘密巴黎》的题材，尤其是酒吧的生活和鸦片烟馆的内容。这些书籍的插画作者除了阿杰的朋友迪尼蒙**（第107页，右下）**，还有沙斯·拉波尔德(Chas Laborde)和居斯·波法(Gus Bofa)。这些作家和插画家都被让·加尔提埃-布瓦西耶(Jean Galtier-Boissière)聚集到《小臼炮》(Crapouillot)杂志麾下[42]。这些作品与电影之间的联系也非常明显，而且很多电影剧本都出自卡尔科、马克·奥兰和普雷维尔之手。

布拉塞曾在1932年到1933年间研究费戴尔(Feyder)、卡尔内(Carné)以及柯达兄弟(Korda)的电影，这些电影从诗意和夜晚的角度审视巴黎[43]，与布拉塞的审美观类似。布拉塞在酒吧里、市集日上和舞会中拍摄的照片令人想起电影中的场景，而他刻意导演和选角更加强了这种印象。亨利·蒂亚芒-伯尔杰(Henri Diamant-Berger)根据卡尔科的剧本拍摄的电影《夜晚巴黎》(Paris la nuit，1930年)**（第109页，左上）**发展了这种有关夜间巴黎的不纯洁的概念：玛格丽特·莫雷诺(Marguerite Moreno)饰演的棕棕女士(Zonzon)为年轻富有的女客人提供美容服务，并且凭借自己在各个阶层的关系来满足她们的各种需求。"故事刚开始的时候，她在巴黎的一家酒店里敲诈了她最富有的客人之一瑞塔伯爵夫人(Rita)一大笔钱，让她去参加维莱特(Villette)的风笛舞会，对她说那里会有一场特别有趣的演出。[……]瑞塔穿着可笑的舞女装，跟同伴们一起前来，并将他们的豪华汽车藏在一条偏僻的死胡同里[44]。"

莱昂·保罗·法尔格在《巴黎的行人》一书中再次采用这一题材，详细描写了拉普路，1931年琼·弗朗斯(Jo France)在那里开了第一家夜总会——拉巴斯多什(La Bastoche)，而著名的巴拉罗舞厅(Balajo)直到1936年才开业："巴黎第十一区这枚阴影中的古老珍宝在几年当中成功蜕变。它已经不再像一条黏糊糊，不停曲张伸缩的血管，路两旁尽是过时的电子招牌，招牌下的夜总会入口张开血盆大口，里面传出杂耍歌舞的刺耳乐声。戴着圆形礼帽的流氓在拱门下闲逛[……]附庸风雅的人们开着德拉奇(Delage)或是布加迪(Bugatti)前来，毫无保留地赞叹人类能够拥有如此自由的举止[45]……"最后他得出结论："拉普路已经不再是一个遍地积水，看来有点可疑、到处都是喜歌剧院(Opéra-Comique)

机械师的十字路口[46]。"

但布拉塞在《秘密巴黎》的前言中声明了他作品的真实性:"在三十年代,这些夜总会当中的大部分还都有着令人恐惧的名声。巴黎之夜(Paris By Night)不会用大巴车将游客带到这里,尽管后者渴望见识巴黎的下层社会[47]。"他详细描述自己如何使用小伎俩避免被当作是"肥羊"或是"内奸",以及如何"消除这些家伙的疑心"(**第109页,左下**)。他接近他们,给他们钱,目的是为他们拍照,尽管有时候他的人身安全会受到严重威胁:相机被砸,钱包被偷,有时还要逃命。有一天晚上,他把在"绝佳的氛围[48]"中拍出的二十三张最美的照片放在桌子下面的背包里,随后被人窃走。虽然布拉塞没能认识卡尔科,但是他曾经长时间与法尔格一起丈量夜巴黎[49]。他是 1932 年在蒙马特区弗洛门丁路(rue Fromentin)上的"大差距"(Grand Ecart)夜总会认识法尔格的,"他每天晚上都在这家时髦的夜总会坐镇[50]"。他还保留了几张与法尔格一起散步的照片,我们看到他独自坐在长椅上,随后还有阿尔贝尔·斯吉拉(Albert Skira)做伴(**第109页,右下**)。法尔格在《巴黎的行人》当中似乎还给了布拉塞一条建议:"如果我有某个年轻徒弟需要教导的话,我可能只会悄悄对他说这几句话:'你要敏感……努力做到敏感,无限的敏感,无限地感受。始终处于渗透的状态。等到不需要看时就可以看见'[51]。"

许多非文学性的作品同样也对底层社会和夜生活颇感兴趣。畅销作家马塞尔·普里奥莱(Marcel Priollet)曾在 1932 年以《巴黎的夜》(Les Nuits de Paris)为主题出版多本小说,但每一本的副标题都不同,比如:《风笛舞会的奥秘》(Le Mystère du bal musette)。在更遥远的文学史上,为闲逛的外省人或外国人担任导游的巴黎本地人曾经盘点提供"娘娘腔"先生特色服务的"特殊咖啡馆和饭店":"人们在大打哈欠的时候,就跳舞使自己清醒。他们神情暧昧,姿势随意,靠在一起的模样令人恶心[52],"而有关异装癖则是这样描述的:"你可以通过短短的卷发、假领子和男式领带、扁平的胸部立刻把她们辨认出来。通常她们会戴一只单片眼镜[53]。"布拉塞和这些作家之间的联系颇为紧密。

马克·奥兰无疑是最热衷于描写二十世纪三十年代摄影师的作家[54]。他曾为贝雷尼斯·阿博特(Berenice Abbott)出版的一本有关阿杰的书作序[55],还在 1931 年就日尔曼·克鲁尔的摄影作品撰写过文章:"在某些照片面前冥想——即使是自发的冥想——也能令人创造出其他图像,头脑中的图像,如同拉普路的女士们所说。这些插图非常适合既野蛮又深奥的社会幻想作品。天地的奥秘会自然而然地与人类的智慧相抵触。人有时会沉迷于自己的直觉。在摄影设备的奥秘面前,人是无力招架的。摄影艺术是我们这个时代伟大的表现艺术。同时它也是一个充满窍门儿、天真而迷人的美妙职业。这种两面性的特点本身就魅力十足[56]。"在他的一

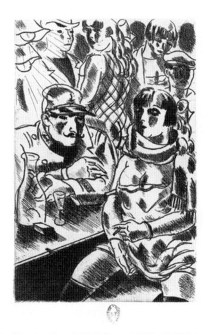

弗兰西斯·卡尔科，《巴黎的夜》，安德烈·迪尼蒙（André
Dignimont）创作插图，1927 年
巴黎，法国国家图书馆

《坎康普瓦路和路上的夜总会》（La rue Quincampoix et ses hôtels de passe），约 1932 年
私人收藏

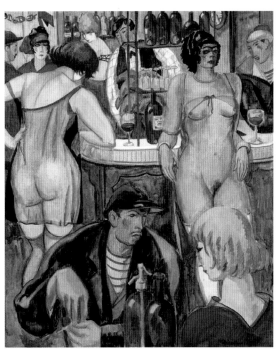

安德烈·迪尼蒙，《酒吧》（Bar），1931 年以前
巴黎，蓬皮杜中心，国立现代艺术美术馆

本回忆录——《黎明的纪念碑》（Le Mémorial du petit jour）——当中，他提到了自己喜欢过和评论过的摄影师：曼·雷、克鲁尔、阿博特、柯特兹、布拉塞、伊齐斯（Izis）、罗尼（Ronis）、杜瓦诺（Doisneau），并将一张照片的展示能力与一张"充满了各种状态下的人的羞耻感性的最高贵的因素的"好唱片相比。他还补充道："我在《新》当中又找到了1900 年大街上危险诗意中最好的部分[57]。"

但是，与同时代的作家们类似，布拉塞也在探索风光无限的平民巴黎，出于兴趣，出于生计，频繁造访巴黎。从"多摩"咖啡馆的女客户，到特拉斯酒店的访问者，他遇见了很多人。他与普雷维尔一同在巴黎各处游荡："雅克·普雷维尔，我是在 1930 年或者 1931 年认识他的，是里伯蒙—德萨涅（Ribemont-Dessaignes）介绍我们认识的。当时我看了他为《毕佛》（Bifur）杂志所写的第一篇手稿——《家庭记忆》（Souvenir de famille）[……][58]。""我曾经跟雅克·普雷维尔在维莱特人工湖边住过几个晚上，在破败的环境中欣赏美景。他常说，这些荒芜的码头，这些僻静的道路，这个竖满吊车、挤满仓库和船坞的贫困街区会带给我们特殊的快乐[59]。""我们俩不必细说就能互相理解。他在我的照片中能够找到他诗歌世界中的所有人物和全部背景。最令我们感兴趣的正是这座庞大城市的底层。最深处的那一群人。他望向我书架上堆积的箱子时，眼神中充满了温柔和激情。他能将我的照片的说明文字倒背如流，听起来就像一首诗：'警界'，'雨、雪、雾'，'巴黎的雕像'，'道路、码头、花园'，'火、闪电'，'圣马丁运河'，'茴香酒'，'鸦片'，'风流照片'，'墙'，'墙的任务'，'涂鸦'，'星期天与节日'，'春天'，'夜总会'，'填塞石'，'卖淫'，'7 月 14 日'，'风笛舞会'，'石板路'，'毕加索'，'幽灵之夜'，'马戏团'，'市集日'等等[60]。"雷蒙·格诺（Raymond Queneau）1932 年在写他的第一本小说《狗牙根》（Chiendent）时也住在特拉斯酒店，伽利玛出版社 1933 年出版了这一部作品。书中的一些片断还发表在超现实主义杂志《纳伊灯塔》（Le Phare de Neilly）上，布拉塞也与该杂志合作。格诺从 1936 年 11 月到 1938 年 10 月在《强硬报》编写专栏《您认识巴黎吗？》（Connaissez-vous Paris?）期间，两人的友谊一直很稳固。布拉塞利用自己对那些不寻常场所的了解为他提供写作素材。

但是，布拉塞似乎从未与尤金·达比（Eugène Dabit）相识，后者于 1929 年出版了小说《北方酒店》（Hôtel du Nord）。书中人物阿德利安（Adrien）准备去参加魔法城（Magic-City）的化妆舞会。他在女老板露易丝（Louise）的帮助下化装成一个茨冈女人，后者在他身上只看到火焰："阿德利安站在镜子前，后退几步，踩着高跟鞋旋转。他的脸上擦着白粉，眼睛画成杏核形。他做了个鬼脸，又向露易丝抛了个媚眼。露易丝大喊：你太像卡门了[61]！"

这些年轻人身上的共同点，他们与布拉塞相似的地方，就是此时他们都将出版自己的第一本书，即将出名，即使不是立即出名，也是即将交出自己的第一部作品，而这部作品在遥远的

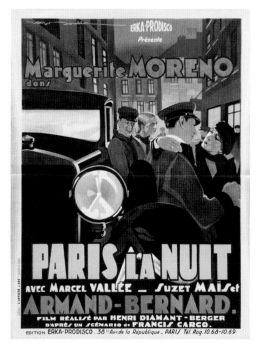

罗杰·苏比（Roger Soubie），为亨利·蒂亚芒·伯尔杰的
电影《夜晚巴黎》创作的海报，1930年
巴黎，法国国家图书馆

《拉普路上一间酒吧里的几个人》（Groupe dans un bar, rue de Lappe），约
1932年
私人收藏

阿尔贝尔·斯吉拉和莱昂·保罗·法尔格，约1933年
巴黎，蓬皮杜中心，国立现代艺术美术馆

未来会令他们出名。他们都雄心勃勃，他们默默无闻。但是对布拉塞来说，在第二次世界大战过后的日子里，存活下来的只有他与毕加索、米勒和普雷维尔之间的友谊。

布拉塞与超现实主义

我与无理的智囊团一起

走了一小段路[62]。

布拉塞曾花了很长时间澄清 1933 年至 1935 年间他与超现实主义者[63]之间的关系，以及"他与众多超现实主义诗人和画家之间的私人关系，其中大部分在他结识时都已经不再是超现实主义阵营的成员了[64]"。事实上，他的很多超现实主义者友人——里伯蒙·德萨涅、普雷维尔、格诺、德斯诺斯、埃米尔·萨维特里（Emile Savitry）**（第 112 页，上方）**——都曾针对安德烈·布勒东打算强加给团体中成员的"独裁"，在 1929 年联合发表集体抨击文章《一具尸体》（Un cadavre）。但这并不妨碍布拉塞从 1933 年起与布勒东的杂志《米诺牛》（1933—1939 年）合作[65]："我喜欢《米诺牛》小小办公室始终充斥着的这种在艺术上和科学上另辟蹊径的探索热情，这种勘察新矿藏的好奇心，这种精神电流——安德烈·布勒东不停地鞭打刺激着我们的头脑。"他还评论道："这是一场误会。有人认为我的照片是超现实主义，因为它们体现的是梦幻般的、不真实的、淹没在夜色和雾气中的巴黎。然而我的图像中的超现实主义只不过是被视觉变得梦幻的真实。我只是想表现现实，因为再没有比它更超现实的了[66]。"

布拉塞是在 1932 年 12 月《夜巴黎》出版仅仅几天之后与布勒东的团体建立联系的。帮他们牵线的是《米诺牛》的艺术总监特里亚德，这本杂志的出版人是阿尔贝尔·斯吉拉，他曾经请布拉塞为第一期拍摄毕加索的雕塑。布拉塞与这本本身就很神秘的杂志之间的合作的确是得益于他出版的影集——这本书为他赢得了超现实主义团体的尊重和信任，但是他也在《米诺牛》上发表了与《夜巴黎》或是《巴黎的快感》没有直接联系的新照片。除了在第一期杂志中发表的毕加索的雕塑的照片——并由安德烈·布勒东撰写文章《毕加索在他的工作环境中》（Picasso dans son élément），这一期还刊登了布拉塞和曼·雷拍摄的裸体照片，作为莫里斯·莱纳尔（Maurice Raynal）的文章《人体的多样性》（Variété du corps humain）的插图。在第 3/4 期里，布拉塞根据保罗·艾吕雅（Paul Eluard）的建议发表了他的第一批涂鸦作品以及他自己写的一片评论《从洞穴的墙到工厂的墙》（Du mr des cavernes au mur d'usine）。他从 1932 年开始创作这个系列，并且在后来的几十年中一直保持成功："后来的涂鸦作品都拍摄于巴黎，有是散步途中的偶然之作"；在

布拉塞处于巴黎的摄影、超现实主义以及毕加索雕塑这三种影响的十字路口时，它们成为他的作品中最重要的主线之一。在这一期里，布拉塞还与萨尔瓦多·达利合作创作了《不由自主的雕塑》（Sculptures involontaires），这个系列被布拉塞更为准确地称为《自动物体》（Objets automatiques），是他在 1930 年创作的《大规模物体》（Objets à grande échelle）以及同样与达利合作创作的《恐怖而可口的美丽，现代风格的建筑》（De la beauté terrifiante et comestible, de l'architecture Modern Style）的延续。这些拍摄吉玛德（Guimard）建造的地铁入口处背景细节的照片是未选入《夜巴黎》的底片的一部分。最后，仍然是在第 3/4 期当中，他还为达利的作品《狂喜的现象》（Le phénomène de l'extase）撰写了说明文字。

特写的女性面孔是布拉塞这一时期摄影作品中艳情脉络的鲜明特色，尽管这一脉络是独一无二的，而且显然是特别为此创作的。

在《米诺牛》的第 6 期当中，我们能够找到以超现实主义曲解布拉塞的照片的最好的例证之一：《雾中的内伊元帅的雕像》（Statue du maréchal Ney dans le brouillard）和达利的文章《生命体的空气动力状态》（Apparitions aérodynamiques des êtres-objets）。在 1935 年的第 7 期当中，布拉塞发表了题为《巴黎也有七座丘陵。夜晚它们在哪里？》（Paris a sept collines aussi. Où sont-elles dans la nuit?）的文章和照片，以及巴黎夜景的照片，以搭配扬（Young）《白天太短》（Le jour est trop court）和《现在还不算太晚》（Il n'est pas encore trop tard）以及安德烈·布勒东的《向日葵的夜晚》（La nuit du tournesol）这两篇文章。

这两年间，布拉塞与这本杂志的合作非常密切。而且，由于布拉塞在《夜巴黎》出版之后还在继续拍摄巴黎夜景，为出版随后的《巴黎的快感》作准备，他在 1933 年至 1935 年间的创作必然受到杂志的影响。他与斯吉拉、特里亚德、达利、勒维迪（Reverdy）、曼·雷、布勒东的频繁接触使他对自己的品位更加确信。他发现自己与他们有很多相似的地方：除了涂鸦系列，还有对原始艺术和平民艺术的热爱，正如米勒后来所说："您喜欢把东西堆积起来：毕加索、安德烈·布勒东、超现实主义者也都喜欢在他们周围营造一个有点奇幻的氛围[67]。"布拉塞也确实会收集纯朴风格的招牌、鹅卵石、动物的小块骨骼。除了这种纯朴或是看起来纯朴的艺术，他还与他们一样崇拜阿杰，并且喜欢在晚上四处游荡。1923 年，阿拉贡（Aragon）以笔名发表了梦幻般的诗体散文《夜晚巴黎》（Paris la nuit）[68]，在文中他将情欲和罪行融入了一个晚上在咖啡馆睡着的人的梦。

埃米尔·萨维特里，《巴黎的夜，桑塔监狱》（Nuits de Paris, Prison de la Santé），1938 年
巴黎，法国国家图书馆

《圣雅克塔》（Tour Saint-Jacques），在《米诺牛》杂志中被用作安德烈·布勒东的文章《向日葵的夜晚》的插图，1935 年 6 月
巴黎，法国国家图书馆

他再次采用了这个题材，并从夜色下的巴黎这一并不纯洁的角度入手："从人类发明电影开始，夜晚就仿佛成了一出戏剧；白天的空气变为蓝色，人声鼎沸[69]。"随后在1926年发表的《巴黎农民》（Le Paysan de Paris）中，他描述了自己与布勒东和马塞尔·诺尔（Marcel Noll）一起在比特－肖蒙公园（parc des Buttes-Chaumont）里闲逛的情景。布拉塞与布勒东之间的合作开始于后者请他为《疯狂的爱》（L'Amour fou）的中心章节《向日葵的夜晚》创作插图，这篇文章于1935年发表在《米诺牛》的第7期上。布勒东在故事中讲述了1934年5月29日的夜晚，他与相识不久的爱人一起穿越巴黎，那是一位拥有"惊人美貌"的金发女郎——雅克琳娜·兰芭（Jacqueline Lamba）。后来他请布拉塞拍摄"脚手架苍白面纱下的"、"像一株向日葵一般摇晃的"圣雅克塔时**（第112页，下方）**，布拉塞其实已经拍摄过了，包括"中央市场街区的小道"。这些照片在布勒东那一晚的艳遇之前就已经创作完毕，而布勒东曾于1923年在一首颇有先兆意味的诗歌中描述5月29日的这个夜晚。布拉塞此时正处于超现实主义创作的中心。《娜嘉》（Nadja）发表于1928年，插图照片较为平庸，而1937年发表的《疯狂的爱》则包含了三张布拉塞的夜景照片。

布拉塞还于1933年与另外一本更为短命的超现实主义杂志《纳伊灯塔》合作，总编辑是丽姿·德阿姆（Lise Deharme），在其中也可以看到几张夜景照片。

画报中的《夜巴黎》

1928年至1939年这个阶段是法国摄影画报周刊行业真正的黄金时代。这样的背景使得布拉塞很快从撰稿转向摄影。他在拍摄巴黎夜景照片的同时参与了多家画报期刊的工作。其中包括：1928年开始发行的吕西安·沃格尔的《看见》；同样是1928年开始发行的《侦探，社会新闻大型周刊》（Détective, le grand hebdomadaire des faits divers），由约瑟夫·凯塞尔（Joseph Kessel）的哥哥乔治·凯塞尔（Georges Kessel）和马塞尔·蒙塔宏（Marcel Montarron）主编，伽利玛出版社出版[70]；以及乔治·凯塞尔主编的《就是这样，采访周刊》（Voilà, l'hebdomadaire du reportage），该杂志自1931年起由弗洛朗·费尔斯（Florent Fels）主编。这些杂志各有所长：《就是这样》和《看见》更加面向大众，较专注于国际时事和新闻的报道，但也不缺少涉及情色、吸毒等阴暗面的文章。《侦探》则更为专注于丑恶罪行的报道：通过照片和剪辑揭露无耻的谋杀、虐婴、"帮派"大清洗，刊出的经常是极具视觉冲击力的受害者特写。这些杂志为优秀的摄影师提供了谋生和出名的机会，同时还邀请著名文学家担任记者或者调查员。上文中提到的与布拉塞选取类似灵感题材的作家都与这些报刊保持长期合作关系：约瑟夫·凯塞尔、莫朗、法尔格、卡

尔科、桑德拉尔（Cendrars）、史曼农（Simenon）。他们均被冠以著名记者的头衔，尽管"记者"一词用在此处并不适合[71]。也正是这些人随后为有关巴黎的重要摄影集作序。1930 年初，布拉塞开始为未来的影集拍摄巴黎夜景的照片，而他那些或多或少有些非法的、生动的、有关丑闻和罪行的作品已经连续几年定期在这些报刊上发表了[72]。因此，1928 年 11 月，当法尔格还差几页完成《侦探》的第 3 期时，他在杂志里放上了一篇介绍《夜晚巴黎》的文章。这篇文章由约瑟夫·凯塞尔撰写，杂志封面采用了日尔曼·克鲁尔拍摄的昏暗路灯下荒凉马路的照片，这张照片预示了布拉塞的风格 **（第 115 页，左上）**。1932 年，《侦探》刊载了一篇有关魔法城舞会的文章，题为《午夜的酒神节》（Bacchanale de minuit）[73]。同年，一系列有关鲁昂、土伦、马赛和巴塞罗那底层社会、包括流氓和妓女的文章获得采用；1934 年，马克·奥兰创作了一系列有关斯特拉斯堡、马赛、土伦、突尼斯、巴塞罗那等城市的秘密街道（也就是风月场所）的文章，最初刊登在杂志上，后出版。1935 年的 1 月和 2 月，亨利·丹如（Henry Danjou）为《巴黎的秘密。耸人听闻的报道》（Mystères de Paris. Un reportage sensationnel）贡献了一组文章，探讨了"蒙马特"或称"堕落的人"、"消失的人"、"卧底"等题材。

1939 年 5 月，《小白炮》推出名为《巴黎的底层社会，两名妓女》（Les bas-fonds de Paris, les deux prostitutions）的一期，再次采用《夜巴黎》，尤其是《三十年代的秘密巴黎》的题材。这些来源各异的照片许多都出自阿杰和迪尼蒙之手。1939 年 9 月的另一期则以《巴黎的底层社会，小偷和乞丐》（Les bas-fonds de Paris, voleurs et mendiants）为题，但是没采用布拉塞的照片。

布拉塞 1929 年至 1939 年间都在拍摄这些题材，而在他之前克鲁尔、柯特兹、宝维斯、沙尔、塔巴尔（Tabart）或是洛塔尔（Lotar）也都已经开始了[74]。他并非只在这本杂志上发表他的与巴黎夜景相关的照片。在 1933 年 10 月的《看见》上，他为本杰明·佩雷有关雷平发明竞赛（Concours Lepine）的文章制作插图；1932 年 7 月，他推荐了自己临窗拍摄的《一个人倒在路上》（Un homme tombe dans la rue）[75] 系列。布拉塞在媒体上发表的绝大部分照片都与夜晚的"野兽"及其他们特殊而引人议论的行为有关。他审视着夜幕下的城市，其诗意而神秘的视角，在《夜巴黎》当中非常明显，并且受到超现实主义者的追捧，但其中并不含读者们寻找的猥亵的成分。

其中某些合作基于《夜巴黎》一书所获得的成功。这本书于 1932 年 12 月出版之后，《就是这样》，采访周刊从 1933 年 5 月 6 日到 6 月 3 日分五期发表了主编马里乌斯·拉里克（Marius Larique）的大型调查——《巴黎，在晚上……》[（Paris, la nuit……），**（第 115 页）**。

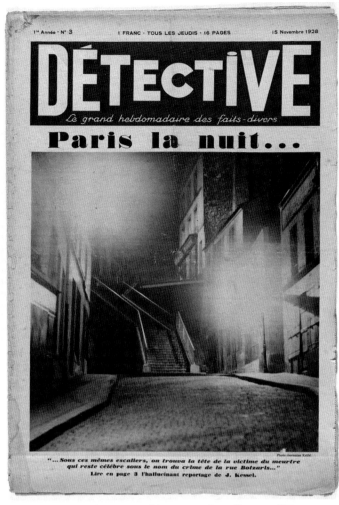

日耳曼·克鲁尔，《夜晚巴黎》，《侦探》，1928 年 11 月 15 日，封面
巴黎，侦探文学图书馆（Bibliothèque des littératures policières）

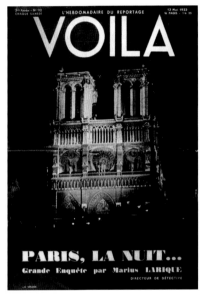

J.-G. 塞鲁齐耶（J.-G. Séruzier），《就是
这样，采访周刊》，1933 年 5 月 13 日，封面

米歇尔·布罗茨基（Michel Brodsky），《就
是这样，采访周刊》，1933 年 5 月 20 日，封面

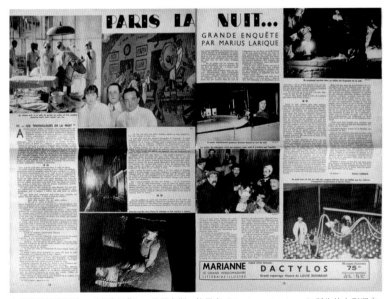

布拉塞的四张照片，《夜晚巴黎》，马里乌斯·拉里克（Marius Larique）所作的大型调查，
《就是这样，采访周刊》，1933 年 5 月

每一期都与布拉塞书中的一个题材相符，它们分别是："《享乐的大道》（Le boulevard de la joie）"、《城市的窥伺者》（Les guetteurs de la cité，收录布拉塞的两张照片）、《保留的街区》（Quartier réservé）、《夜晚的工人》（Les travailleurs de la nuit，收录布拉塞的四张照片）、《悲惨世界》（Les misérables）。这些插图丰富的文章总共搭配了六张布拉塞的照片，其余照片则由图片社或是其他独立摄影师提供。最后，1933 年 8 月至 1934 年 5 月（共十期）发行的《丑闻》杂志[76]发表了许多布拉塞的照片——其中包括《秘密巴黎》当中的一部分，以及柯特兹[77]和罗杰·沙尔的一些照片。《丑闻》属于维克多·维达尔的出版集团，而维克多又是巴黎出版社（Paris Publications）的总经理兼总编辑，曾于 1935 年出版《巴黎的快感》**（第 22、23 页）**。

这些著名作家所做的调查和采访，使得虚构与现实、时事与叙事、创作与文献之间的界限变得模糊，布拉塞的照片也是如此：它们从现实、从对"实地"的深入了解出发，但是常常会利用设计、导演和人物扮演来达到尽可能最好的图像效果。在这些敏感的场所里，光线很难合适，摄影师的处境往往有些危险，因此常常采用偷拍的手段，卡蒂埃 - 布列松（Cartier-Bresson）风格的快拍（snapshot）难以实现。我们还可以将其与史曼农等人当时开始创作的侦探小说相比较。宝维斯[78]**（第 117 页）**、塔巴尔、帕里（Parry）或是布拉塞拍摄的照片——夜幕下危险的街道、可怕的阴影、阴森的光线——都有可能被用作这一类作品的封面。这些照片将在 1950 年至 1960 年间对出版业产生剧烈的影响。比如，俄裔摄影师尼古拉·扬车夫斯基（Nicolas Yantchevsky）（1924-1972 年）为史曼农以及奥古斯特·勒布勒东（Auguste Le Breton）的小说创作的多个封面，其风格便与布拉塞非常相似。

有关巴黎的摄影集

1932 年 12 月《夜巴黎》出版之前，已经有几位著名摄影师推出了同样以巴黎作为中心组体的影集[79]。这些作品均以现代的或者现代主义的角度审视巴黎，完全颠覆了当时其他出版物的古老传统，以版画或照片对著名景点或建筑物展开视角。第一部可以与布拉塞的作品相比较的毫无疑问是日耳曼·克鲁尔的《巴黎百景》［（100 x Paris），**（第 117 页）**，这本书于 1929 年在柏林出版，与拉兹洛·维林格（Laszlo Willinger）的《柏林百景》（100 x Berlin）和路德维希·布莱斯（Ludwig Preis）的《慕尼黑百景》（100 x München）并称为三部曲。这本书和她 1927 年出版的《金属》（Métal）均由弗洛朗·费尔斯作序。尽管封面图案采用抽象图形，但是内文设计非常古典。我们从中可以看到她与布拉塞都经常采用的题材：中央市场、流浪汉、郊区，但是并没有布拉塞所独有的、占主导地位的夜

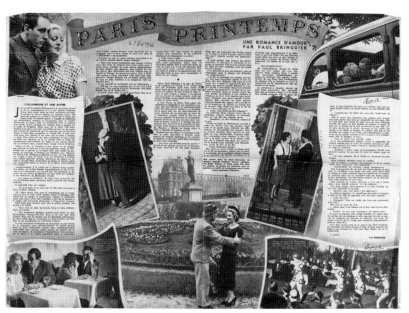

保罗·布林吉耶（Paul Bringuier），《巴黎的春天，爱的浪漫曲》（Paris printemps, une romance d'amour），以布拉塞的照片作为插图，《就是这样》，1936 年 5 月 9 日
私人收藏

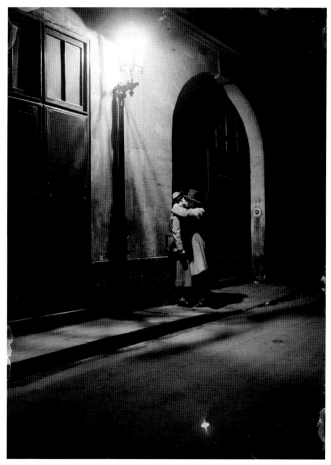

马塞尔·宝维斯，《夜晚门前的吻》（Baiser devant une porte de nuit），约 1933 年
巴黎，建筑遗产媒体图书馆

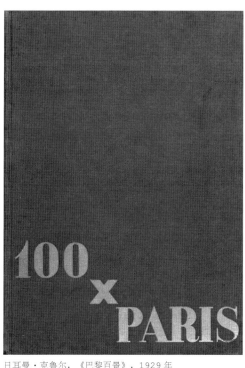

日耳曼·克鲁尔，《巴黎百景》，1929 年
巴黎，法国国家图书馆

之视角。

　　另一部重要的作品，且是在二十世纪著名摄影集的神话中可以与布拉塞的作品比肩的，毫无疑问是莫伊·维尔（Moï Ver）的《巴黎》（Paris），1931 年由让娜·沃尔特（Jeanne Walter）出版，费尔南·莱热（Fernand Léger）作序。照片经过编辑制作，形成八十幅图像——有时甚至采用五张照片进行重叠——以混乱、压抑和梦幻般的视角刻画了一座令人迷失的现代大都市。这本影集不再像克鲁尔和布拉塞一样为著名建筑物留有一席之地。在这里，石板路、霓虹灯、铁路桥是主要的背景。封面上则是仰角拍摄的冒着黑烟的工厂烟囱，一点也看不出是巴黎，甚至也不像卡尔科和马克·奥兰描绘的风景秀丽的巴黎。俄罗斯诗人小说家伊里亚·爱伦堡（Ilya Ehrenburg）创作的《我的巴黎》（Moi Parizh），1933 年在莫斯科出版，由埃尔·利西斯基（El Lissitzky）排版和设计打样，选用一百二十三张照片作为插图。这本书采用的风格很接近新闻报道或是社会电影。街道上的拾荒者、流浪汉、乞丐、闲逛的人、跳蚤市场：这样贫穷而平民化的巴黎深受阿杰的摄影作品的影响，应当属于所谓的人文主义摄影的范畴，这一流派在战后取得了较大的规模。这本书的另一特色是由埃尔·利西斯基自己撰写说明文字，其实他不但是摄影师，还更是一位诗人。

　　《柯特兹看见的巴黎》（Paris vu par Kertész）于 1934 年出版，由皮埃尔·马克·奥兰作序，外观设计与上述三本书相比则更为古典。书名既隐约透露出柯特兹与《看见》杂志的合作关系（1928 年至 1936 年），同时也是对布拉塞的《夜巴黎》的一种回应。实际上，柯特兹从 1925 年起确实拍摄了很多巴黎夜景的照片。在这本书里他并没有采用这些题材，而是只用四十六张照片来发表一篇宣言，以极其个性化的角度审视巴黎，虽然也有很多与克鲁尔或是布拉塞相同的题材（平民街区、流浪汉、行人），但是也体现了他在图像的形状和结构方面独到的品位。

　　罗杰·沙尔的《白天的巴黎》与《夜晚的巴黎》均由视觉工艺出版社出版（1937 年），科克托作序。其封面设计不如布拉塞的作品成功，没有漂亮的螺旋式书脊，但是两张一组、无空白、无标题的无框照片的陈列原则是一样的。我们又看到许多非常活泼的街头场景，抓拍的特征非常鲜明，如同布拉塞作品中平民街区和优雅街区的交替。

　　在战后出版业的百花齐放中，最后一本值得提及的书是勒内-雅克（René-Jacques）的《巴黎的魔法》（Envoûtement de Paris），由卡尔科作序，1938 年出版。书中选取的同样是一个与现实错位的城市的图像——贫穷的街区，荒凉的道路。

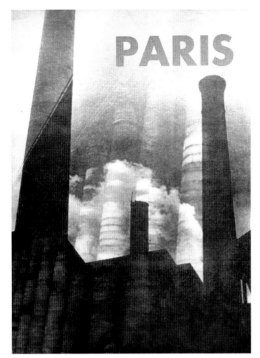

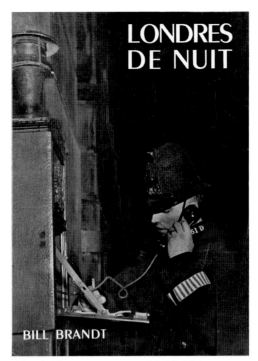

莫伊·维尔,《巴黎》,1931年
巴黎,蓬皮杜中心,国立现代艺术美术馆

比尔·布兰德（Bill Brandt），《夜晚的伦敦》（Londres
de nuit），1938年
巴黎,法国国家图书馆

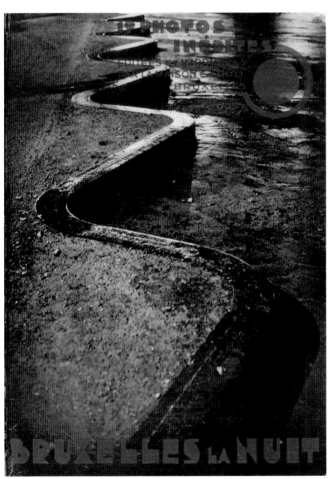

乔治·尚普鲁（Georges Champroux），《夜晚的布鲁塞尔》（Bruxelles
la nuit），1935年
巴黎,法国国家图书馆

　　这二十年间建立的模式，同时也是布拉塞的作品所属的模式——并且会在二十世纪五十年代在桑德拉尔和普雷维尔作序的伊齐斯和杜瓦诺的作品中重现——是一种极其特殊的出版形式，它将一位著名摄影师对一个城市的印象与一位同样了解这个城市的著名作家的文章结合在一起。但是，我们很难在二十世纪三十年代的莫伊或布拉塞的作品中找到创新的痕迹，设计也相对古典。有关巴黎的书籍风格真正得到新生，需要等到二十世纪五十年代艾德·范·德·艾尔斯肯（Ed van der Elsken）拍摄圣日耳曼德佩区（Saint-Germain des Prés）的自由艺术家的作品，它们预示了田原桂一（Keiichi Tahara）或是威廉·克兰（William Klein）的风格。

　　在这些出版物当中，布拉塞的作品以其只拍摄夜景的习惯、精美的翻印和优质的亚光丝绒纸、非凡的深黑字体、大胆的封面设计以及螺旋式书脊而独树一帜。书籍这一载体本身就与众不同，于是这本书与莫伊·维尔的作品一样一经出版就显得无比神秘。"拍摄巴黎的摄影作品很多。其中大部分都是出于记录的目的，极少采用艺术家的设计或涉及诗人的灵魂状态的。于我而言，只有布拉塞那令人惊叹的《夜巴黎》是个特例。其出发点其实非常简单，但是潮湿道路的反光、大型咖啡店的霓虹灯、一个在地铁站里打盹的流浪汉、旋转木马投下的闪烁的圆形光圈、幽暗的煤气路灯下令人恐惧的阴凉街道都会带来诗意的感受，艺术家利用自己精湛的技

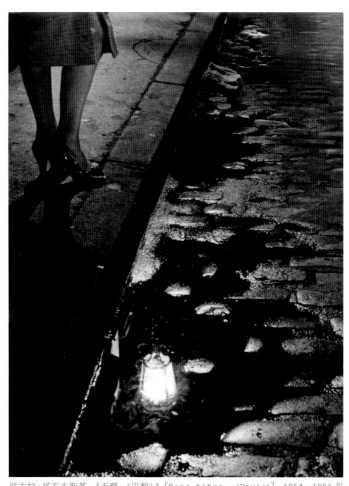

尼古拉·扬车夫斯基，《无题，（巴黎）》[Sans titre, (Paris)]，1954—1956 年
塔妮亚·阿桑舍伊夫 - 扬车夫斯基的收藏

巧，通过动人的明暗对比来体现这一切[80]。"这里要提到的还有即《夜巴黎》之后其他拍摄城市夜景、并且确实是从布拉塞那里获得灵感的摄影作品：主要是1938年同时在伦敦、巴黎和纽约出版的《伦敦一夜》（A Night in London）以及比尔·布兰德的六十四张照片**（第119页，左下）**。"这里要说的不是毫无理由且令人厌烦的利用贫困环境进行拍摄的做法。比尔·布兰德并不刻意拍摄唯美主义的照片，而是选择和采用重现伦敦某种"氛围"所必需的元素，从这个角度来说，只有威尼斯才能与这个充满魔力、令人着迷的城市相提并论。［……］我们感觉比尔·布兰德在无数的夜晚里，在伦敦街头游荡时是隐形的——阿杰在巴黎游荡时也是如此，任凭一切向他涌来，无声无息地沉淀在他的胶片上［……］。在这里，人和物都像是一出奇特悲剧当中的演员，在人的视线以外演出［……][81]。"《夜晚的布鲁塞尔》内容很少，没有说明文字，大约在1935年出版，只有十九个版面，是由布鲁塞尔的明信片出版人恩斯特·蒂尔（Ernest Thill）出版的，配有摄影师兼电影艺术家乔治·尚普鲁拍摄的照片**（第119页，右下）**。封面上潮湿的石板路和红色的标题立即令人想起《夜巴黎》。封面上石板路的图案后来经常被用于其他封面，比如摄影师勒内·马尔代特（René Maltête）[82]的《街道与歌曲的巴黎》(Paris des rues et des chansons)以及史曼农1973年出版的《老实人》(Les Innocents)[83]。战后不久，还有很多有关巴黎夜景的作品未能完成：摄影师G.M.沙努（G. M. Chanu）曾在1947年制作了一本书的打样，包含26张照片，名为《在夜晚的巴黎》（A Paris la nuit）[84]。

　　1954年，科克托打算为尼古拉·扬车夫斯基的58张照片作序和编写标题**（第120页）**，并将其以《巴黎夜景》（Paris nocturne）为名出版。这些照片在创作时从布拉塞、克鲁尔和宝维斯的作品、画报、欧洲和美国的氛围电影或称黑色电影以及侦探小说封面中获得了极大启发。

　　布拉塞的摄影作品此时已凭借其经典的视角不知不觉地成为参考坐标。至于他为妓女、异装癖、流浪者和皮条客拍摄的肖像照，在1950年至1960年先锋主义者以完全革新的风格重塑这一题材之前则一直是独一无二的。

注释

1 这本书完整的评论目录，请参见安·塔克等人所著的《布拉塞：巴黎之眼》，1998年，第333页。

2 《给我父母的信》（1920—1940年），巴黎，伽利玛出版社出版，2000年，前言，第22—23页。

3 亨利·米勒在布拉塞的《玛丽的故事》（Histoire de Marie）中所写的前言，巴黎，黎明出版社（Editions du Point du jour）出版，1949年，第9页。

4 他曾在"一战"中在匈牙利骑兵队服役，属于敌对国。

5 《我的童年回忆》（Souvenirs de mon enfance），《新》，《医药之家杂志》（revue de la Maison de la Médecine），1952年，未编页码。

6 《给我父母的信》，前引，第102—103页。

7 同上，第159—160页。

8 同上，第165页。

9 同上，第200页。

10 布拉塞与报纸合作的更完整的目录，请参见安娜·塔克等人所著的《布拉塞：巴黎之眼》，纽约和伦敦，哈利·亚伯拉罕出版社（Harry N. Abrams）出版，1999年，第337—342页。

11 《我的朋友安德烈·柯特兹》（Mon ami André Kertesz），《相机》（Camera）杂志，第4期，1963年，第7页。

12 《给我父母的信》，前引，第255页。

13 在有关布拉塞和柯特兹的丰富的传记当中，这一点始终饱受争论，布拉塞不太愿意承认他是这样开始摄影生涯的，柯特兹则有点看不惯他这样快速的成功，因为柯特兹比他有经验，天分也不比他差，但是却没有像他那样瞬间成名。

14 《给我父母的信》，前引，第258页。

15 布拉塞，笔记，《新》，1952年1月，未编页码。

16 在麻省理工学院的讲座，1977年5月13日。

17 安道尔·霍尔瓦特（Andor Horvath）收集的对话录，后记或称巴纳斯派的门厅，《给我父母的信》，前引，第310页。

18 布拉塞，《我对阿杰、爱默生和斯蒂格利茨的回忆》（Mes souvenirs sur Atget, Emerson et Stiglitz），《相机》，第48年，第1期，1969年1月，第4页。

19 《亨利·米勒，自然的宏伟》，伽利玛出版社出版，1975年，第8页。

20 《玛丽的故事》，前引，第8页。

21 亨利·米勒，《兰波》（Rimbaud，著于1945年），由F.罗杰-科纳斯（F. Roger-Cornaz）译成法文，洛桑，麦莫德出版社（Editions Mermod）出版，1952年。

22 《亨利·米勒，自然的宏伟》，前引，1975年，第33页。

23 同上，第38-39页。

24 这段话是阿奈丝·宁1932年2月所说的，摘自《合成》杂志（Synthèse），亨利·米勒特刊，1967年2月/3月，第249/250期，第21页。

25 "我不能这样挥霍时光。我需要不断地创作，或者是极致地享受生活。我也不能跟弗雷德、本诺、麦克斯、罗杰、布拉塞、弗兰科尔待在一起几个小时。"摘自阿奈丝·宁的《爱的日记。阿奈丝·宁未经删节的日记》（A Journal of Love. The Unexpurgated Diary of Anaïs Nin），1935年9月12日，1995年出版，第142页。

26 1938年刊载在《麦克斯和白细胞》（Max and the White Phagocytes）上，巴黎，方尖碑出版社（Obelisk Press）出版。

27 《北回归线》，巴黎，德努瓦耶尔出版社（Denoël）出版，2000年，第216—217页。

28 《亨利·米勒，自然的宏伟》，前引，第147—162页。

29 同上，第148—149页。

30 《三十年代的秘密巴黎》，巴黎，伽利玛出版社出版，第107页及后续页。

31 亨利·米勒，《为记忆而记忆》（Remember to remember），1947年。

32 由阿尼克·利昂内尔-玛丽引用，《布拉塞》展览目录当中的《用眼睛做灯光》（Laisser l'œil être lumière），巴黎，蓬皮杜中心，2000年。

33 波德莱尔，《作品全集》（Oeuvres complètes），克罗德·皮舒瓦版本（éd. Claude Pichois），巴黎，伽利玛出版社出版，《七星文库》丛书（Bibliothèque de la Pléiade），1975年，第1298—1299页。

34 我们当然会想到奈瓦尔（Nerval）1855年1月24日临终前留给他姊姊的信，他说："今天晚上不要等我，因为夜晚将是黑白的。"

35 瑟伊出版社（Ed. du Seuil）出版，2002年，第393—423页。

36 1942年6月28日在模糊剧院（théâtre de l'Ambigu）上演。

37 《夜晚巴黎》，巴黎，古斯塔夫·阿瓦尔出版社（Gustave Havard）出版，1855年，第14页。

38 《二十岁的蒙马特》，巴黎，阿尔班米歇尔出版社（Albin Michel）出版，1938年，第149—153页。他多次提到布拉塞拍摄的《珠宝小妞》还有克鲁尔："红磨坊的这个女人令许多画家惊艳，他们为她画了很多马马虎虎的素描。其中一个画家为她画了肖像，还有几位摄影家为她拍摄过上百张照片。"非常感谢加布里埃尔·史密斯（Gabrielle Smith）为我提供了这段参考。

39 《巴黎的夜》，巴黎，无与伦比出版社（Au Sans Pareil）出版，1927年，第65页。

40 《被隐藏的图像》，巴黎，阿尔班米歇尔出版社出版，1929年，第97页。

41 《日记》[Journal(1931—1934)]，巴黎，斯托克出版社（Stock）出版，《口袋书》（Le Livre de Poche）丛书，1969年，第119页。

42 《装螃蟹的篮子。一个论战者的回忆》[Le panier de crabes. Souvenirs d'un polémiste (1915—1938)]，让·加尔提埃·布瓦西耶编辑，《小白炮》杂志特刊，1938年11月。

43 我们在作品目录最后附上了一个与布拉塞的照片有关的简短的电影目录。我尤其要感谢雅克林娜·奥伯纳（Jacqueline Aubenas）帮助我完成这个电影目录。

44 电影的介绍图册，法国国家图书馆，补充贮存计划（ASP），编号4° ICO-CIN-10288。

45 巴黎，伽利玛出版社，《想象》（L'Imaginaire），2005年，第124—125页。

46 同上，第128页。

47 《秘密巴黎》，前引，第74页。

48 同上，第10页。

49 莱昂-保罗·法尔格"坚持要用几个晚上带我见识梅尼蒙当（Ménilmontant）、美丽城（Belleville）、沙隆（Charonne）和百合门（porte des Lilas）的秘密地点，这些地方他都很熟悉"，"但是我通常还是独自一人在这些可怕的地方闲逛"，同上，第5页。

50 布拉塞，《毕加索谈话录》，巴黎，伽利玛出版社出版，1964年，第23页。

51 《巴黎的行人》，前引，2005年，第16页。

52 佚名，《巴黎享乐地点和场所的秘密向导》（Guide secret des lieux et maisons de plaisir à Paris），1931年，第113页。

53 同上，第115页。

54 皮埃尔·马克·奥兰，《有关摄影的文字》（Ecrits sur la photographhie），由克莱芒·舍胡（Clément Chéroux）汇集文章并作序，巴黎，原文出版社（Editions Textuel）出版，2011年。

55 《阿杰，巴黎的摄影师》（Atget photographe de Paris），巴黎，亨利·约奎尔出版社（Henry Jonquieres）出版，1930年。

56 马克·奥兰，《道路的感觉及其附属品》（Les sentiments de la rue et ses accessoires），《现场艺术》杂志（L'Art vivant）第145期，1931年2月，第21页。

57 1955年出版，此时由伽利玛出版社在其《作品全集》（Oeuvres complètes）中再版，第246—

247页，以及《布拉塞。布拉塞特刊》(Brassaï. Numéro spécial à Brassaï)，《新》，第5期，1951年12月，罗贝尔·德尔皮尔出版。

58 布拉塞，笔记，1952年1月，《新》，未编页码。

59 《秘密巴黎》，前引，第5—6页。

60 黄色笔记本(Cahier jaune)，被收入《布拉塞》一书，蓬皮杜中心，第171页。

61 尤金·达比，《北方酒店》，巴黎，德努瓦耶尔出版社出版，《袖珍本》丛书(Folio)，2006年，第197-198页。

62 《毕加索谈话录》，前引，第24页。

63 同上，第19—25页，以及戴安娜-伊丽莎白·普瓦里耶(Diane-Elisabeth Poirier)所著的《布拉塞：隐密的和未发表的作品》(Brassaï : intime et inédit)，巴黎，弗拉马里翁集团出版，2005年，第94页。

64 《毕加索谈话录》，前引，第24页。

65 维罗尼克·伊尔森(Véronique Yersin)，《探索之歌：米诺牛，阿尔贝尔·斯吉拉的杂志，1933—1939年》，展览目录，日内瓦，艺术历史博物馆(Musée d'art et d'histoire)雕版陈列室，2007年3月30日；苏黎世，JRP/荣格出版社(JRP/Ringier)出版；巴黎，真实出版社(Presses du réel)出版，2008年。

66 弗朗斯·贝盖特(France Béquette)对布拉塞的采访，发表在《文化与交流》(Culture et communication)杂志，第27期，1980年5月。

67 在《亨利·米勒，幸福的岩石》中米勒对布拉塞所说，伽利玛出版社出版，1978年，第239页。

68 《夜晚的巴黎。首都的快乐，它的底层，它的秘密花园。放荡的作者，被删节的圣经，有趣的魔鬼》(Paris la nuit. Les plaisirs de la capatale, ses bas fonds, ses jardins secrets. Par l'auteur du Libertinage, de La Bible dépouillée de ses longueurs, du Mauvais plaisant)等等，柏林，1923年。

69 同上，第5页。

70 皮埃尔·阿苏林(Pierre Assouline)，《加斯东·伽利玛，法国出版业的半个世纪》(Gaston Gallimard, un demi-siècle d'édition française)，巴黎，瑟伊出版社出版，《要点》(Points)丛书，2001年，第224页及后续页。

71 参见玛丽亚姆·布沙朗克(Myriam Boucharenc)的《三十年代的作家兼采访记者》(L'Ecrivain-reporter au cœur des années trente)，里尔，北方大学出版社(Presses universitaires du Septemtrion)，2004年。

72 同上，第61页。

73 马塞尔·蒙塔宏署名，第176期，1932年3月10日，第7页。

74 他在1930年10月至1938年5月期间在《看见》杂志上发表过九十一张照片，相比而言，日耳曼·克鲁尔在1928年至1934年期间发表过280张，参见丹妮耶尔·林纳茨(Danielle Leenaerts)所著的《〈看见〉杂志的简短历史》(Petite histoire du magazine Vu)，布鲁塞尔，P.I.E.P.Lang出版社出版，2012年，第288页，第315—321页。

75 这个系列将以最初的题目《一个人死在路上》(Un home meurt dans la rue)发表在《迷宫》(Labyrinthe)杂志上，第20期，1945年，第16页。

76 这本杂志的副标题每一期都不同，应该是为了避免审查。

77 尤其是在1934年3月的第8期上有一篇阿尔芒·苏里盖尔(Armand Souriguère)所写的文章，题为《巴黎的流浪者》(Les vagabonds de Paris)，第21—27页，以柯特兹的十一张照片作为插图，这些照片1945年又出现在《巴黎的白天》(Days of Paris)一书中。

78 比如，史曼农所著、1934年出版的《自杀者》(Suicidés)的封面就是马塞尔·宝维斯创作的。

79 参见汉斯-迈克尔·克茨勒(Hans-Michael Koetzle)的作品《巴黎视角，照片中的巴黎，1980年至今》(Eyes on Paris, Paris im Fotobuch, 1890 bis heute)，2011年。

80 让·韦特伊(Jean Vétheuil)，《上相的城市》(La ville photogénique)，《摄影与电影艺术》(Photo-Ciné-Graphie)杂志，第21期，1934年11月，第1—2页。

81 安德烈·勒雅尔(André Lejard)，《夜晚的伦敦》前言，比尔·布兰德，巴黎，视觉工艺出版社出版；伦敦，乡村生活出版社(Country Life)出版，纽约，查尔斯·斯科瑞伯尼父子出版社(Charles Scribner's and Sons)出版，1938年，[第2页] 自1934年起担任视觉工艺出版社出版总秘书。

82 巴黎，皇家水罐出版社(Editions du Pot Royal)出版，1960年。

83 巴黎，城市出版社(Presses de la Cité)出版，1973年。弗鲁-米斯勒(Vloo-Mistler)摄影。

84 法国国家图书馆版画摄影部。

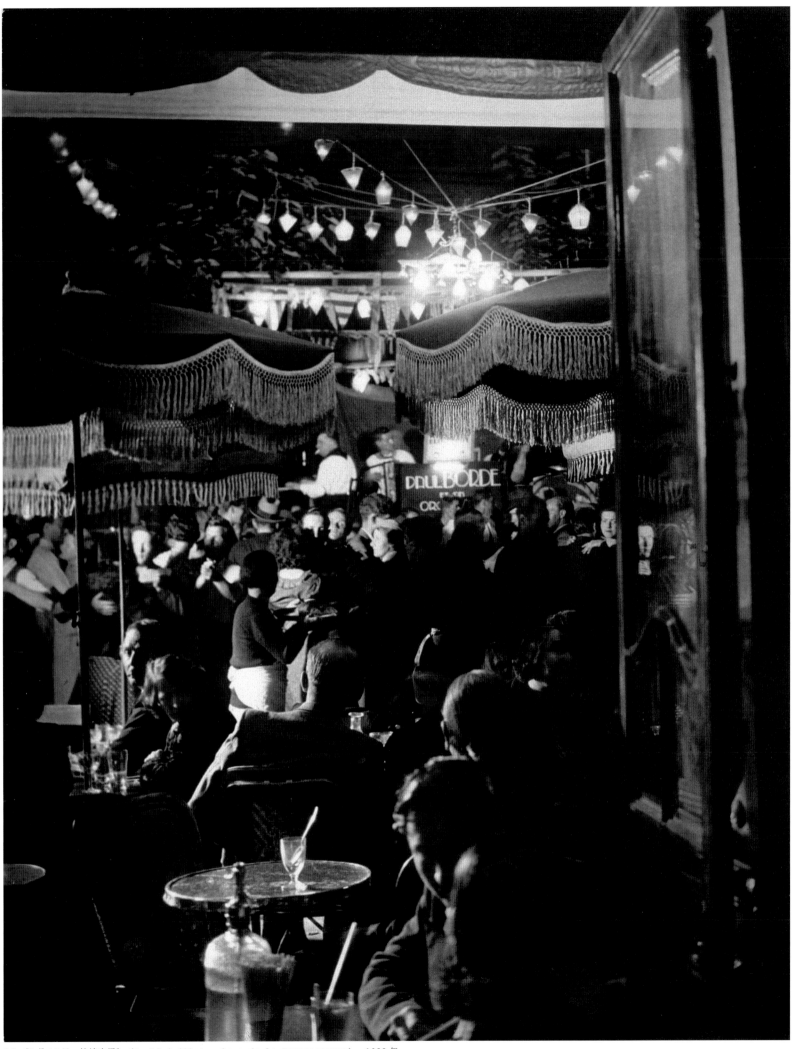

76.《7月14日，护墙广场》（Le 14 juillet, place de la Contrescarpe），1932 年

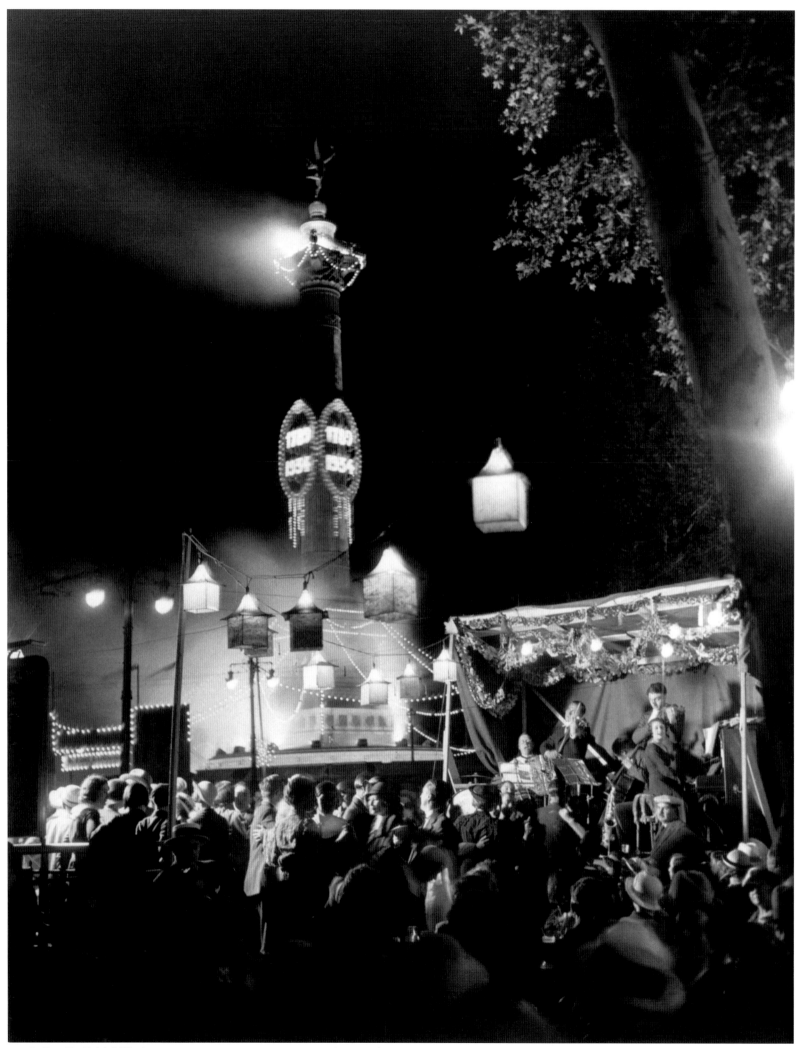

77.《7月14日，巴士底广场》（Le 14 juillet, place de la Bastille），1932年

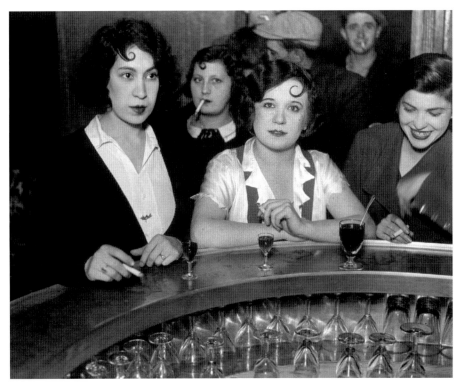

78. 《拉普路一家酒馆里，吧台边的三个"卷发"女人》（Trois femmes autour du zinc dans un bistrot, rue de Lappe），约1932年

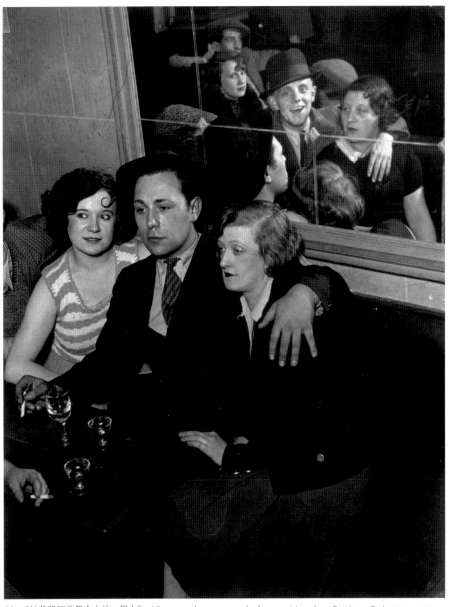

79.《拉普路四季舞会上的一群人》（Groupe joyeux au bal musette des Quatre-Saisons, rue de Lappe），约1932年

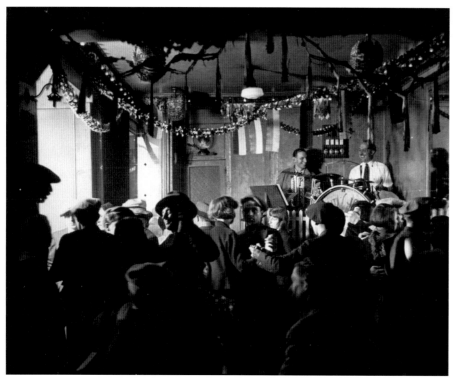

80.《拉普路的四季舞会》（Le bal des Quatre-Saisons, rue de Lappe），约1932年

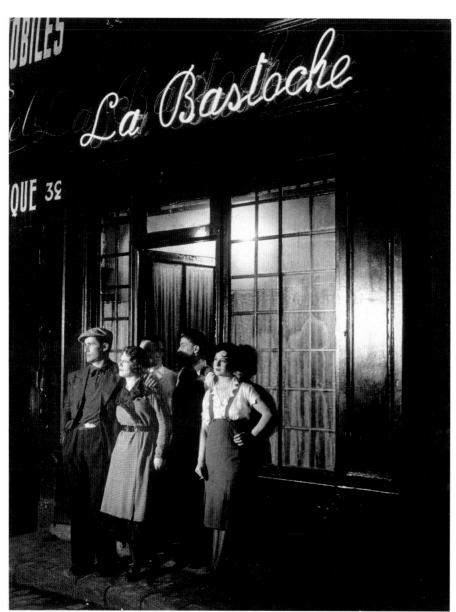

81.《拉普路上的拉巴斯多什酒吧》（« La Bastoche », bar rue de Lappe），约1932年

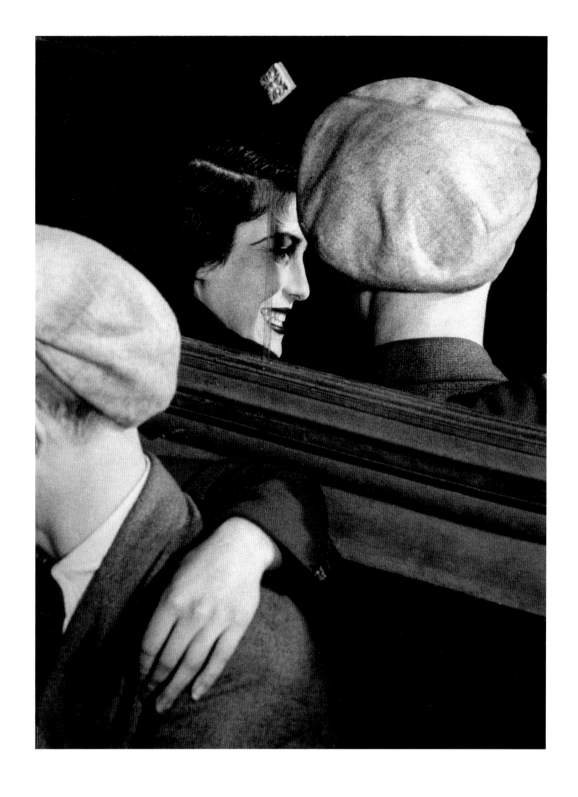

82.《拉普路四季舞会上的情侣》（Couple au bal musette des Quatre-Saisons, rue de Lappe），约 1932 年

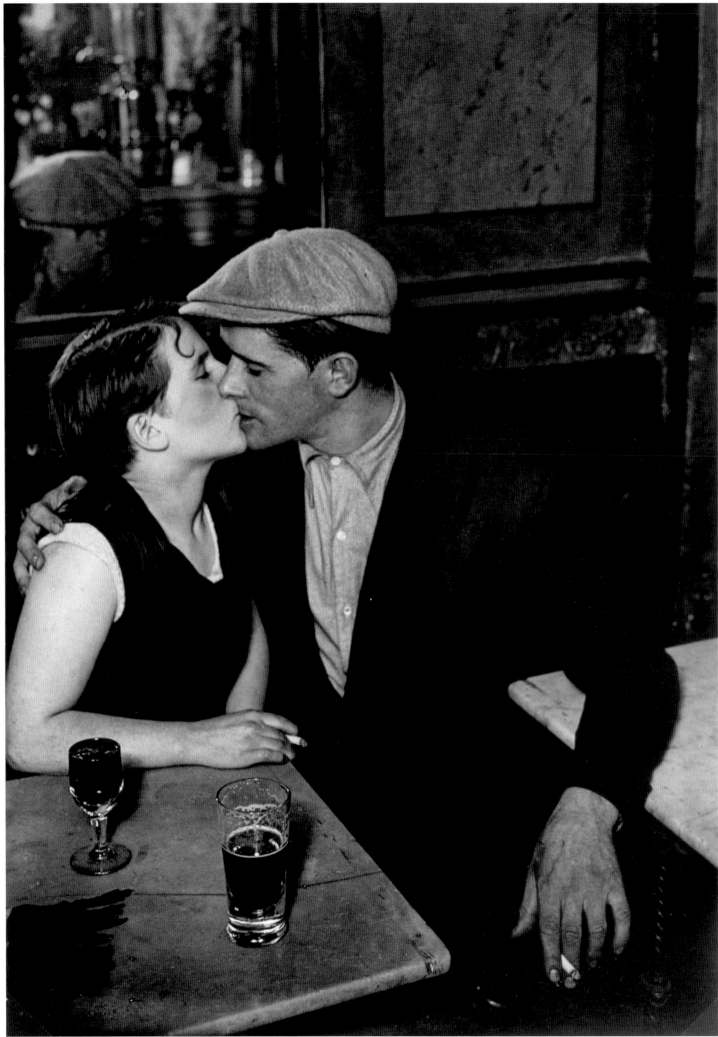

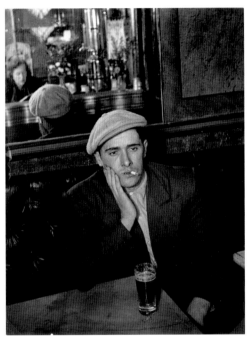

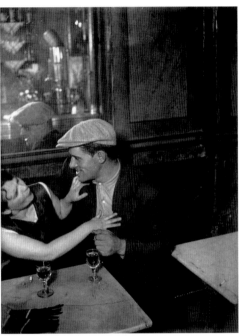

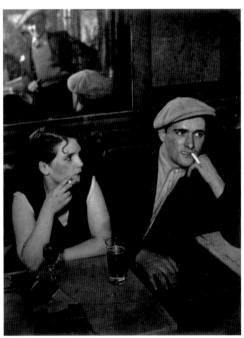

84.

85.

86.

83-86.《圣德尼路上一家酒馆里的爱侣》（Coupe d'amoureux dans un bistrot, rue Saint-Denis），约 1932 年

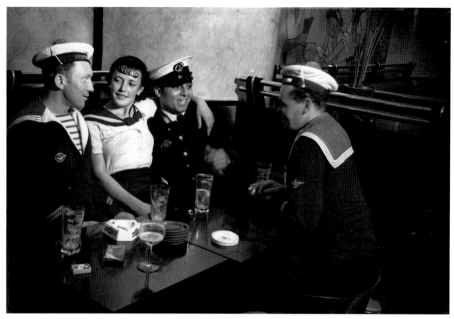

87.《意大利广场上一家咖啡馆里的肯奇塔和海军大兵们》（Conchita avec les gars de la Marine dans un café place d'Italie），1933年

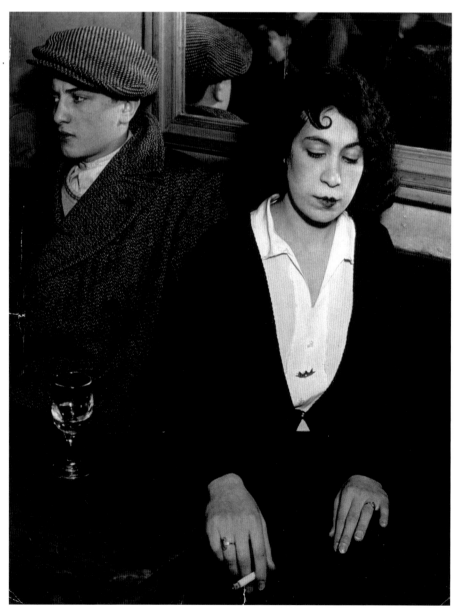

88.《拉普路四季舞会上吵架的情侣》（Couple fâché au bal des Quatre-Saisons, rue de Lappe），约1932年

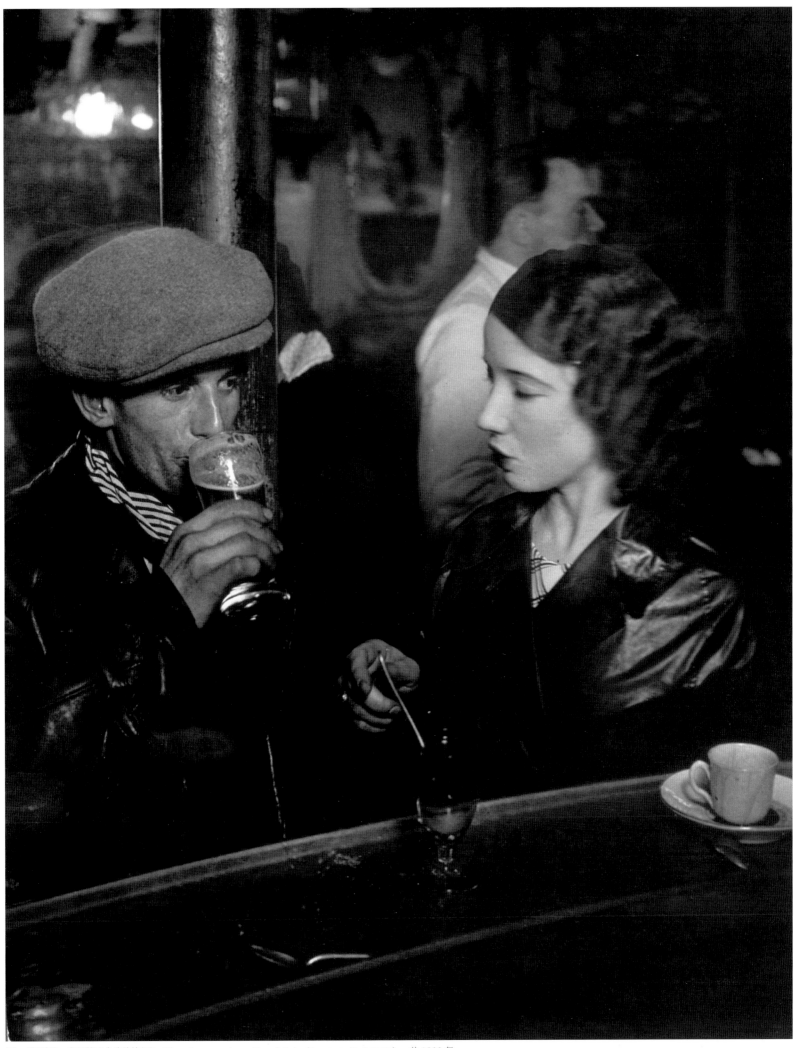

89.《拉普路一家酒馆吧台边的情侣》（Couple au zinc d'un bistrot, rue de Lappe），约 1932 年

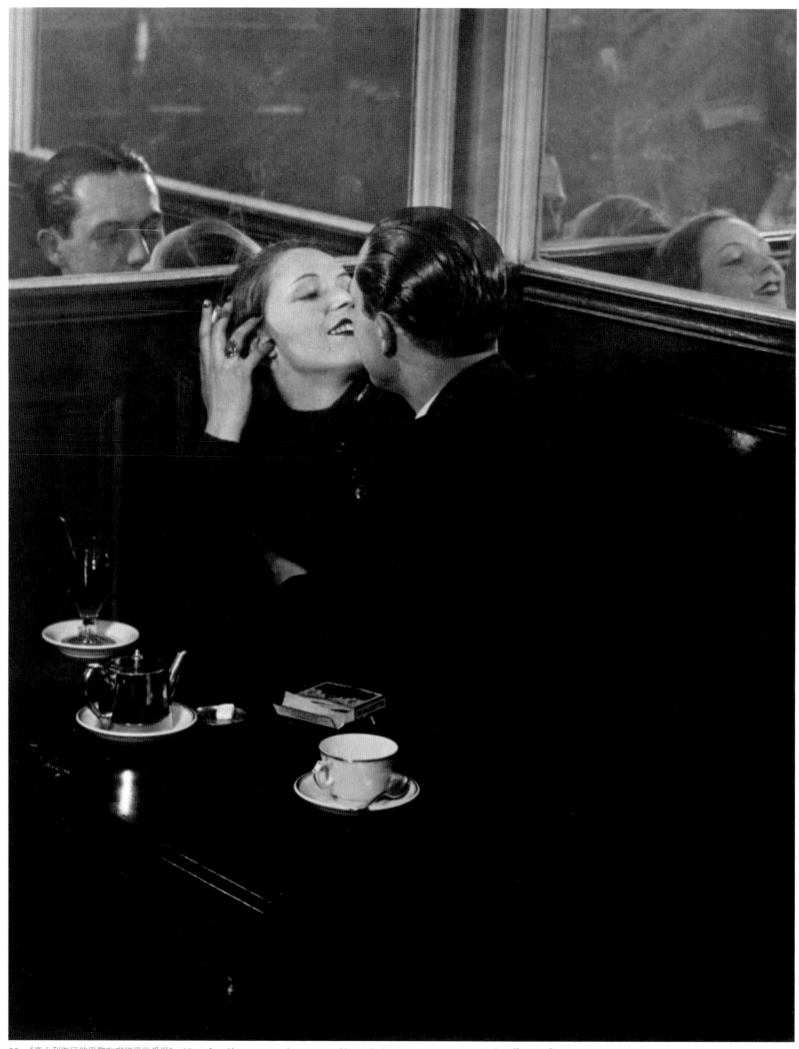

90.《意大利街区的巴黎咖啡馆里的爱侣》（Couple d'amoureux dans un café parisien - quartier Italie），约 1932 年

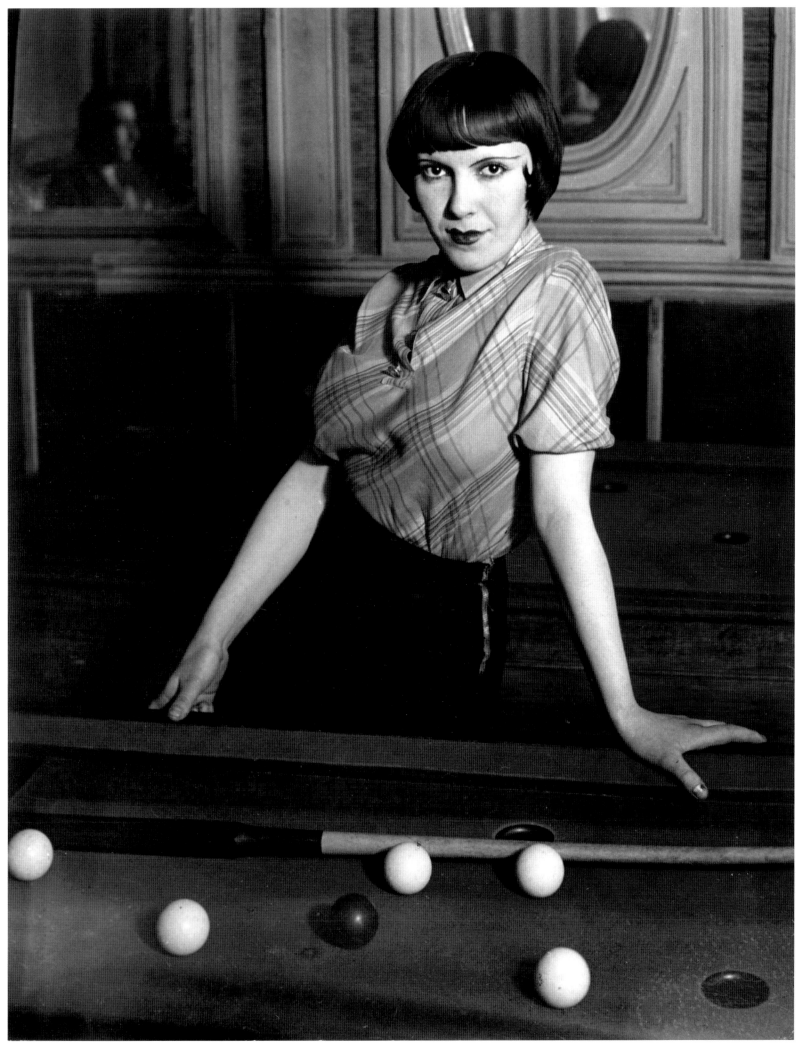

91.《打俄式台球的女士，蒙马特区罗淑亚大道》（Fille de joie jouant au billard russe, boulevard Rochechouart, Montmartre），约1932年

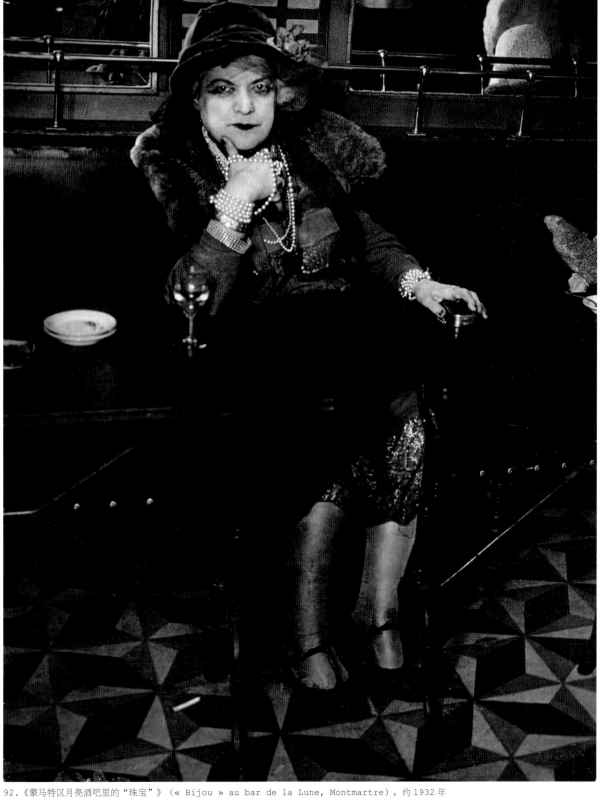

92.《蒙马特区月亮酒吧里的"珠宝"》（« Bijou » au bar de la Lune, Montmartre），约 1932 年

93.《拉普路一家酒馆吧台边的男人们》（Hommes autour du zinc dans un bistrot, rue de Lappe），约1932年

94.《意大利街区一家酒馆里的坏男孩》（Mauvais garçons dans un bistrot du quartier Italie），约1932年

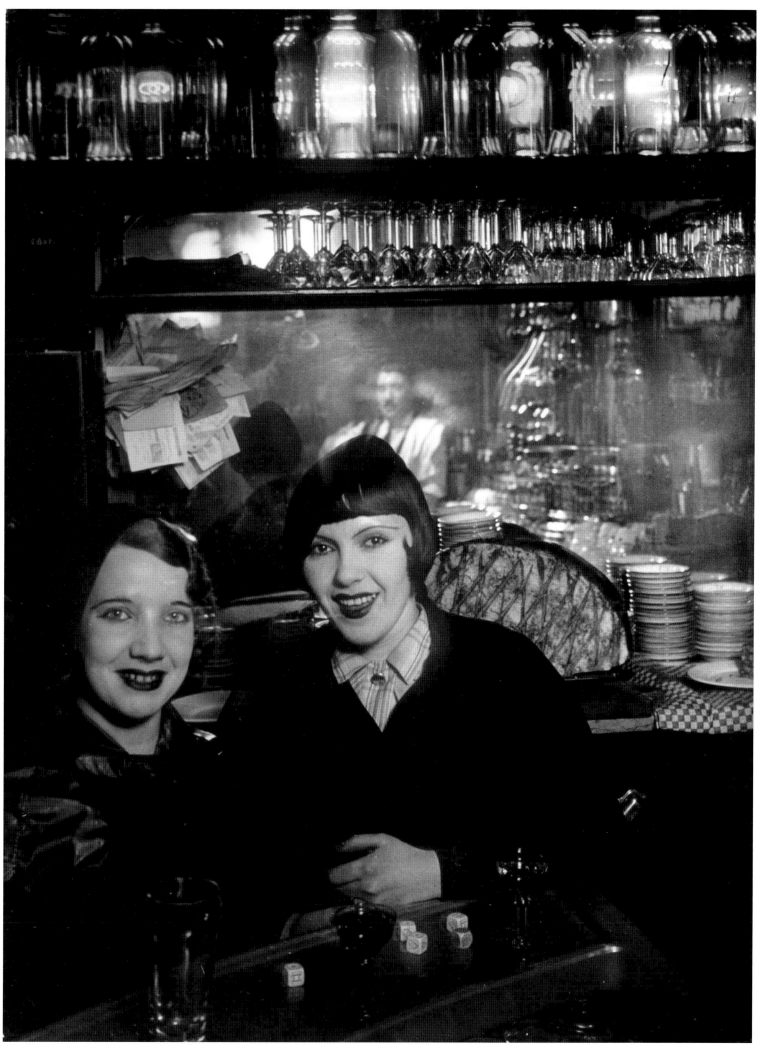

95.《罗淑亚大道一家酒吧里的女士》（Filles de joie dans un bar, boulevard Rochechouart），约1932年

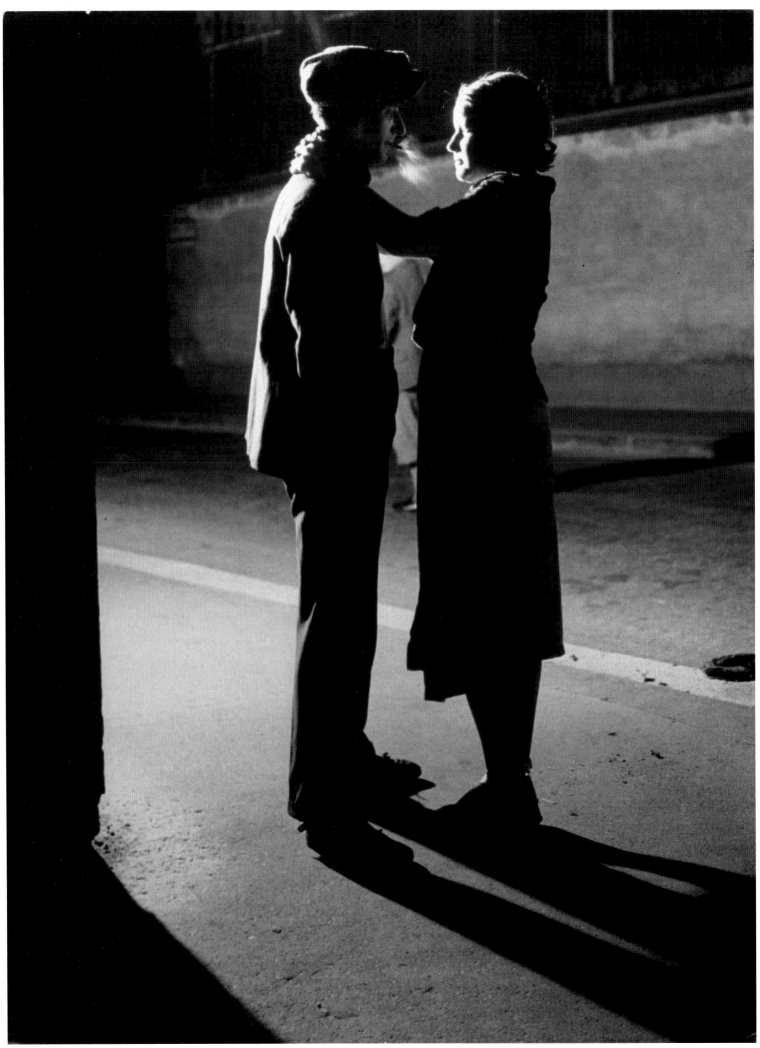

96.《克鲁巴尔勃路上的爱侣》（Couple d'amoureux, rue Croulebarbe），约1932年

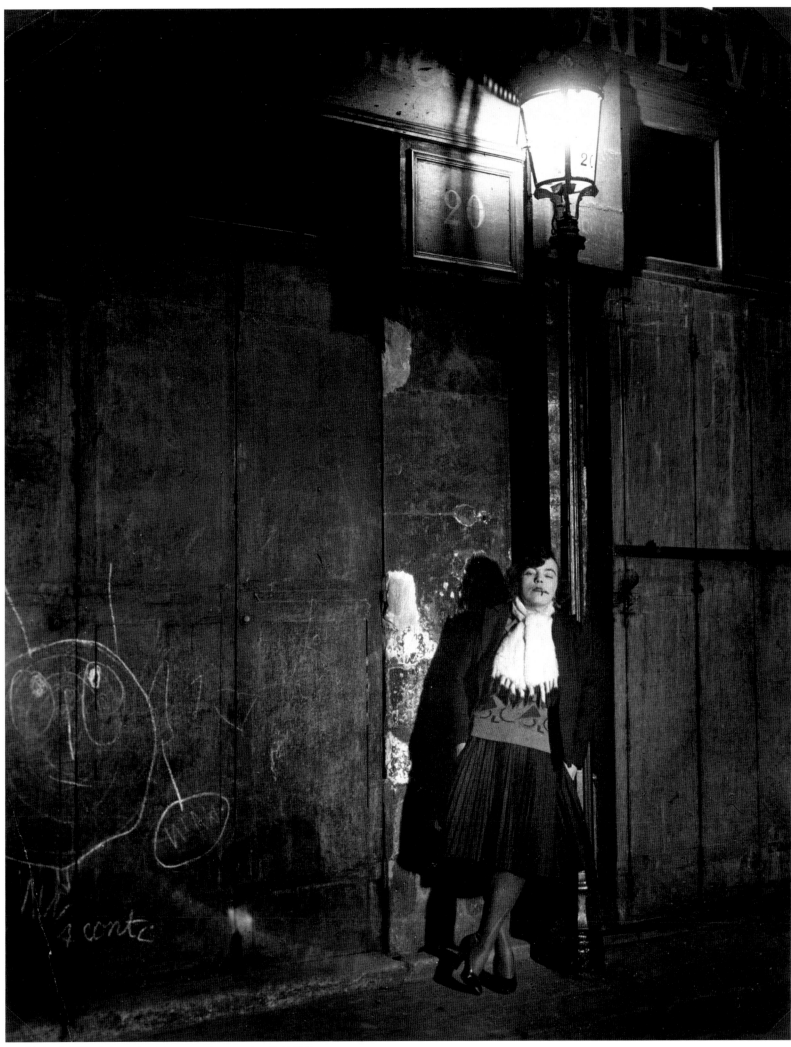

97.《女士，拉普路》（Fille de joie, rue de Lappe），约1932年

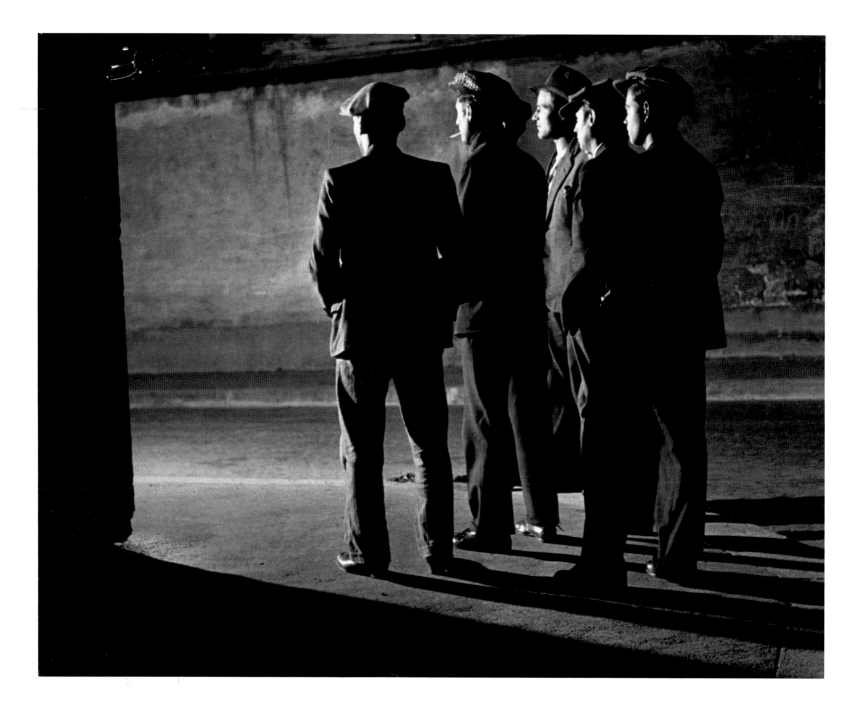

98.《大阿尔伯特手下的流氓，意大利街区》（La bande du Grand Albert, quartier Italie），约 1931—1932 年

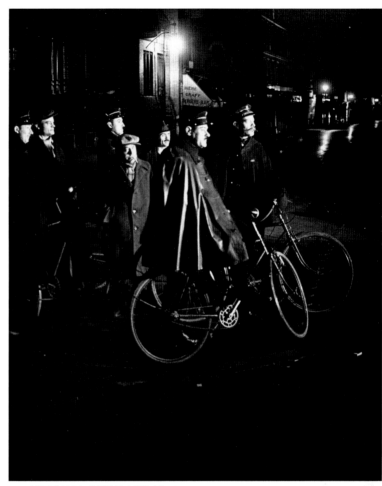

99.《蒙马特区参加大搜捕行动的警察》（La police pendant une rafle à Montmartre），约 1931 年

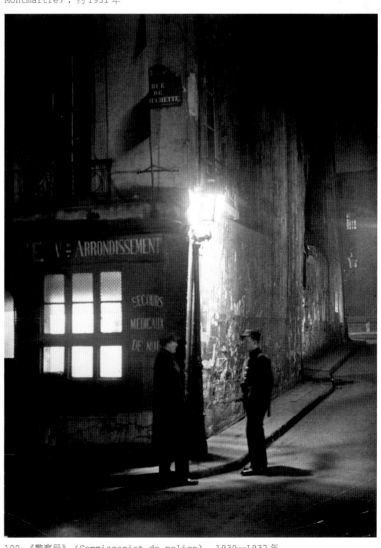

100.《警察局》（Commissariat de police），1930—1932 年

101.《两名骑自行车的巡警》（Deux hirondelles），1930—1932 年

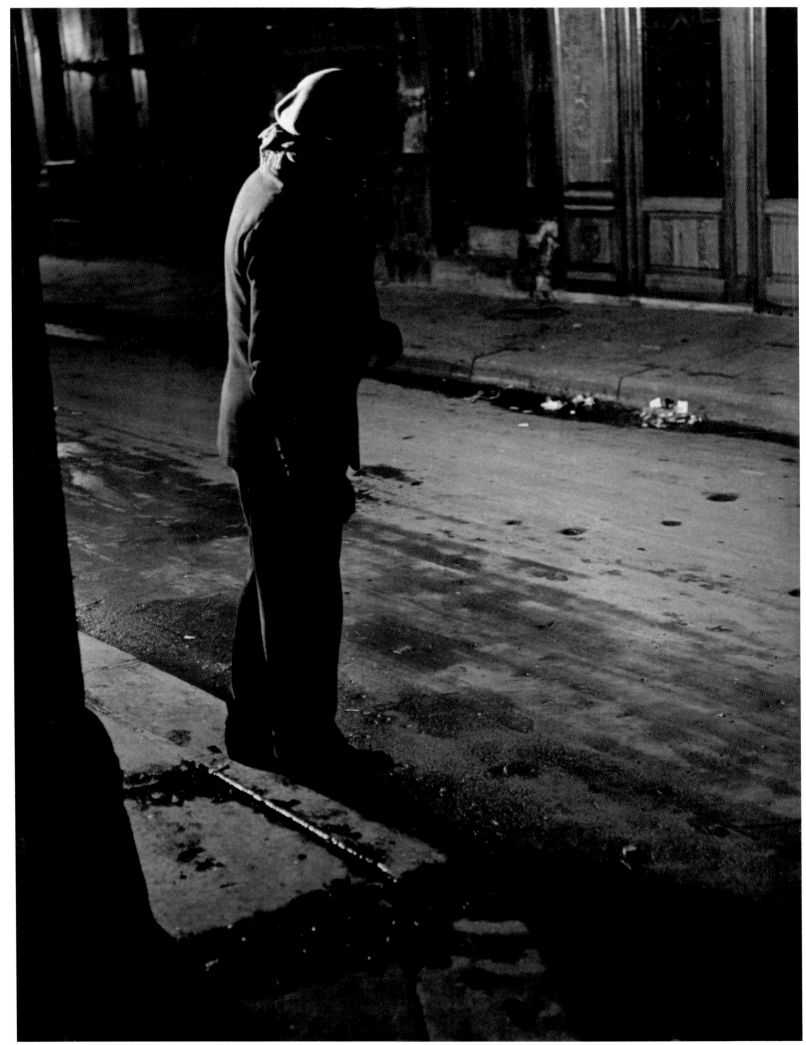

102. 《越狱的苦役犯，中央市场铁厂路的晚上》（L'évadé du bagne, une nuit, rue de la Ferronerie aux Halles），约 1932 年

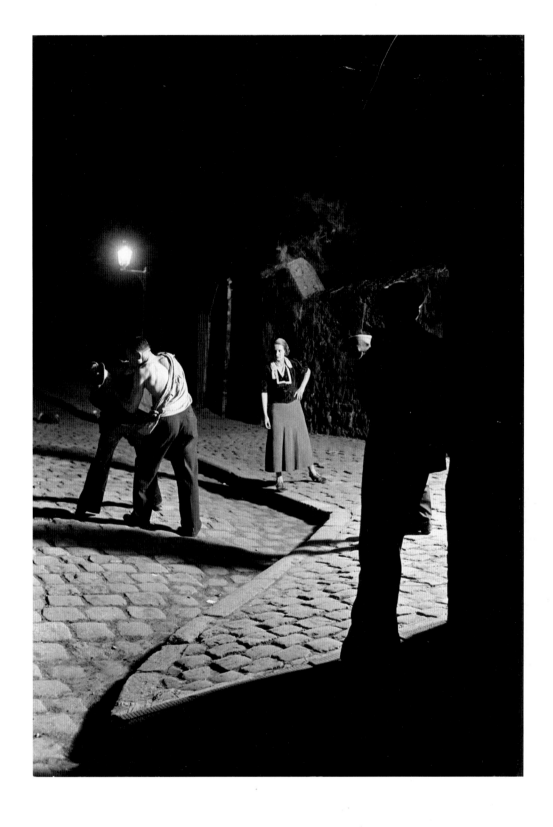

103.《大阿尔伯特手下的流氓在打架，意大利街区》（Bagarre, bande du Grand Albert, quartier Italie），约 1931—1932 年

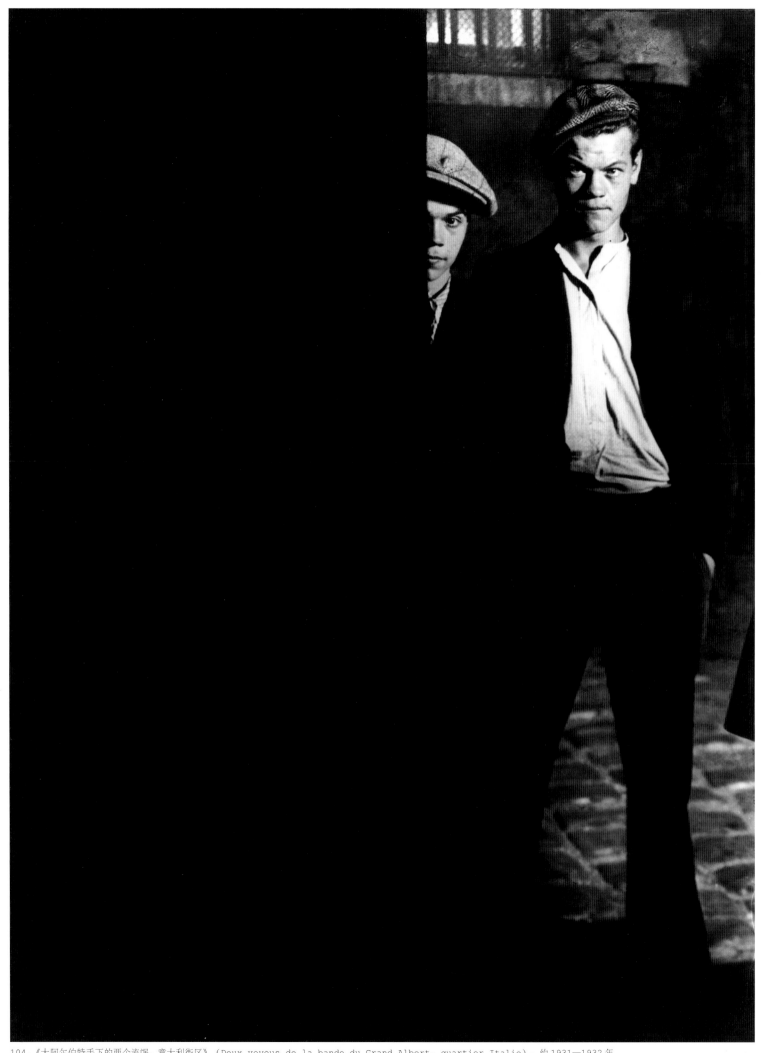

104.《大阿尔伯特手下的两个流氓，意大利街区》（Deux voyous de la bande du Grand Albert, quartier Italie），约1931—1932年

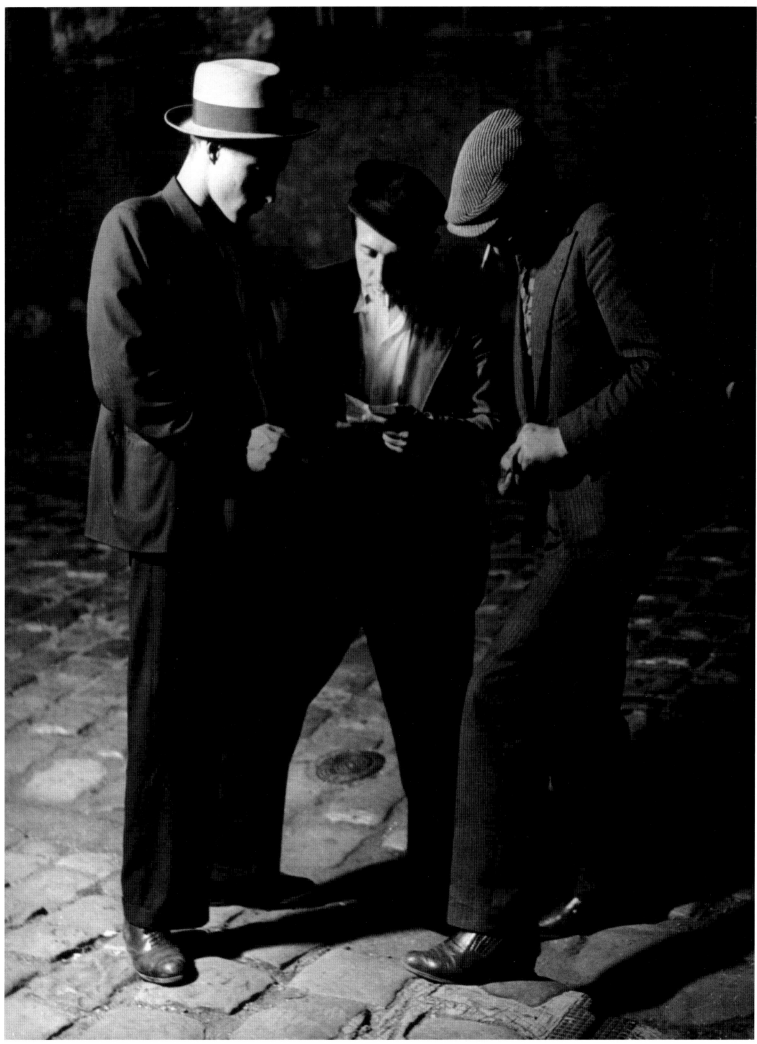

105.《大阿尔伯特手下的流氓，意大利街区》（Voyous de la bande du Grand Albert, quartier Italie），约 1931—1932 年

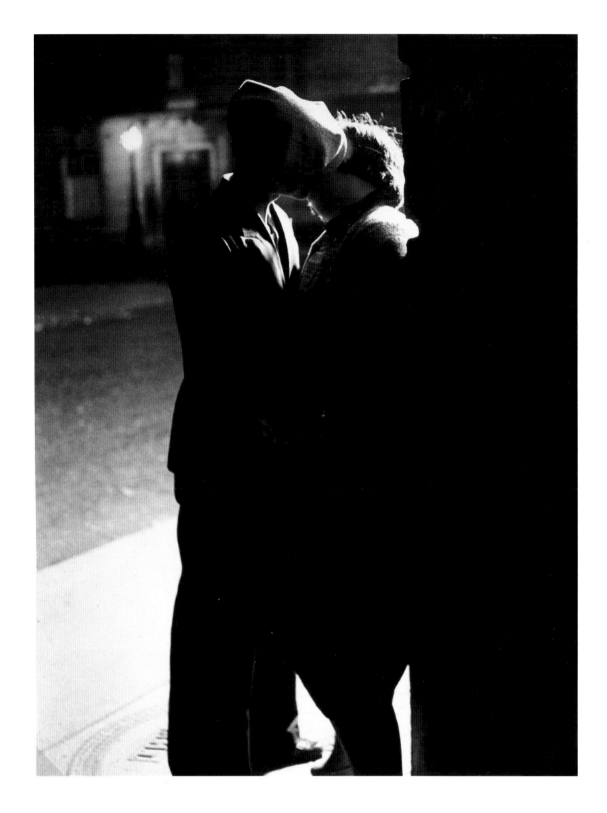

106.《在意大利街区紧紧相拥的情侣》（Couple s'enlaçant, quartier Italie），1932 年

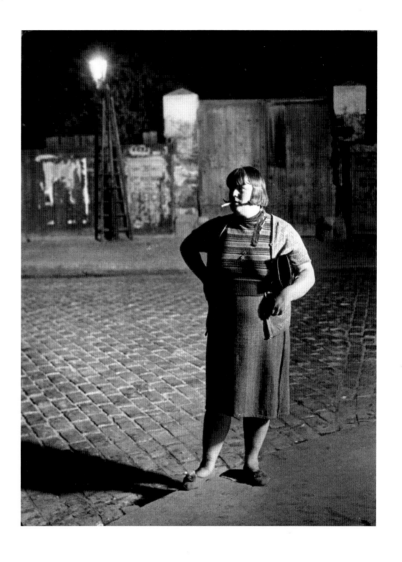

107.《女士，意大利街区》（Fille de joie, quartier Italie），1932 年

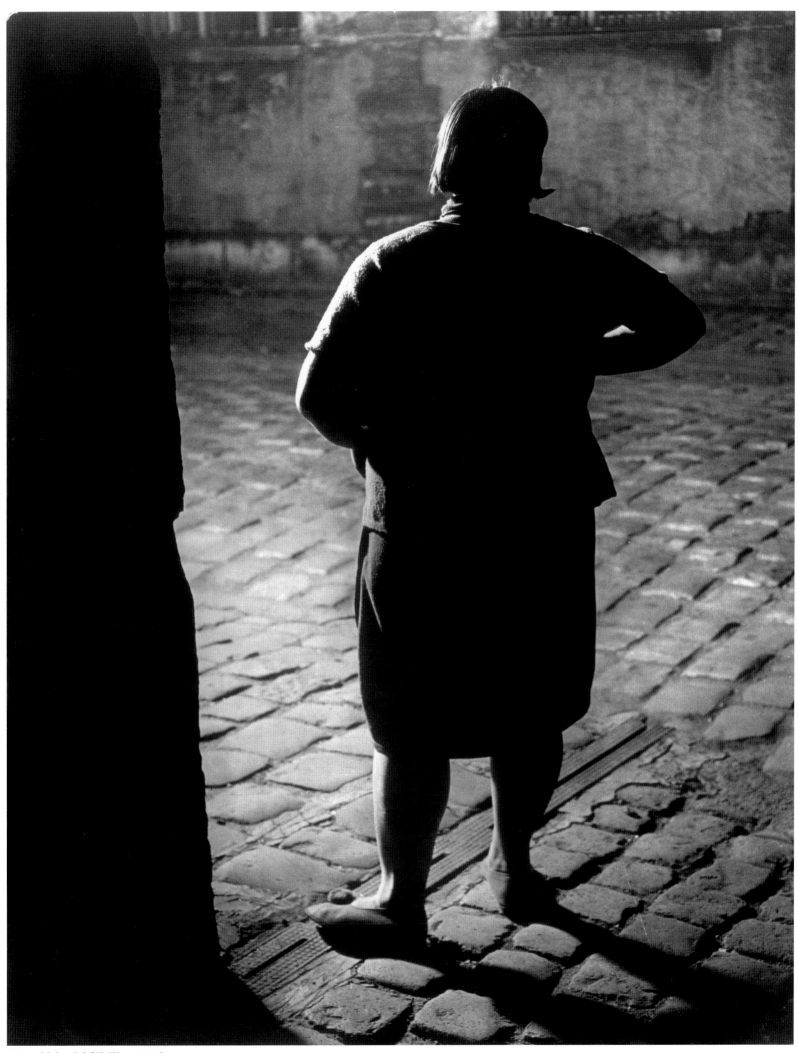

108. 《女士，意大利街区》，1932 年

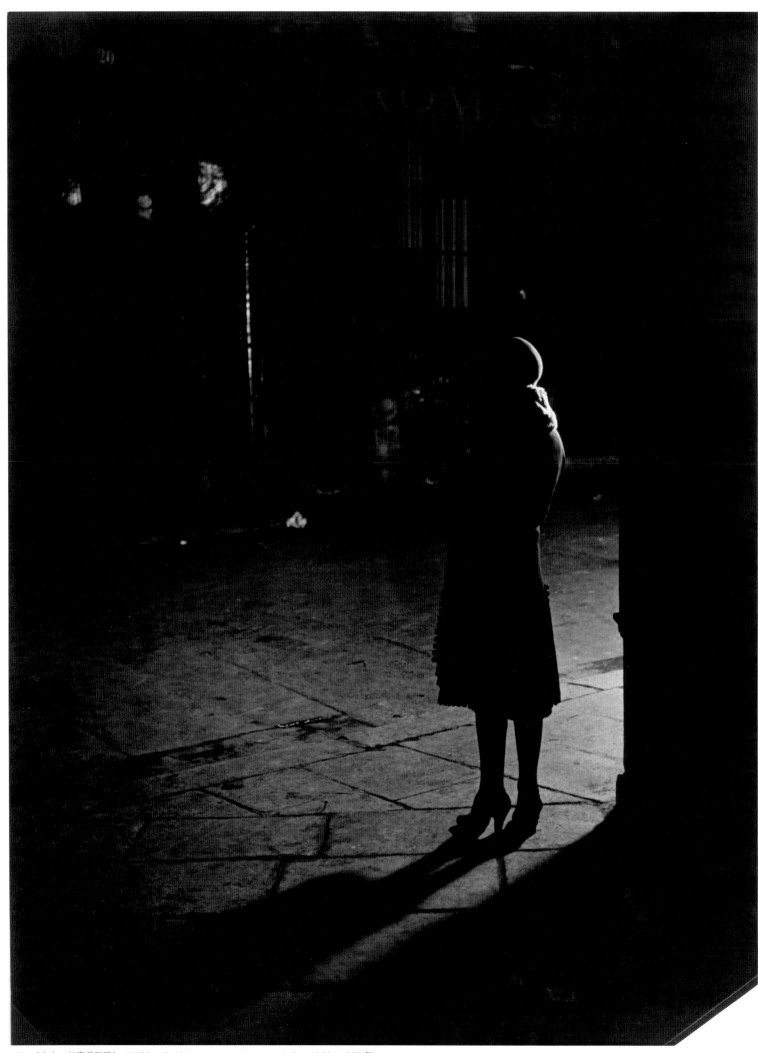

109.《女士，甘康普瓦路》（Fille de joie, rue Quincampoix），1930—1932 年

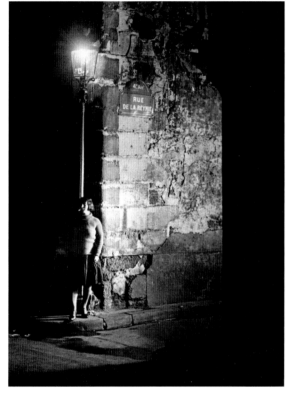

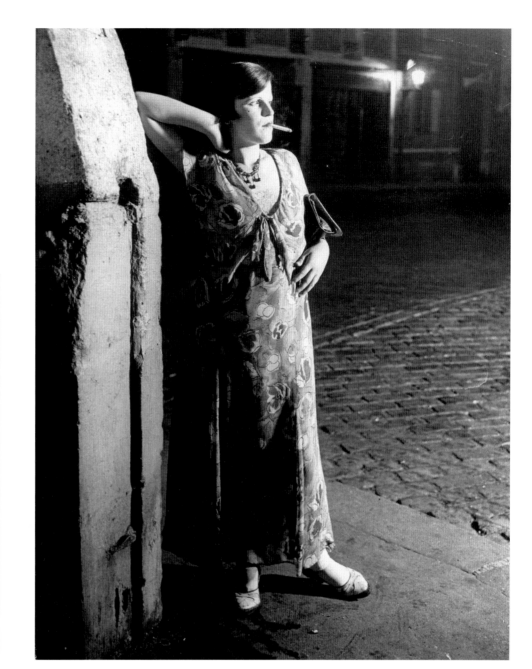

110.《女士》（Fille de joie），约1931年　　　　　　　　　111.《身着春装的女士》（Une fille de joie dans une robe printanière），约1931年

112.《穿着拖鞋的女士，甘康普瓦路》（Fille de joie en pantoufles, rue Quincampoix），约1932年

113.《年轻女士，意大利街区》（Fille de joie novice, quartier Italie），约 1932 年

114.《一家前卫的夜总会》（Une maison close d'avant-
garde），约1931年

115.《夜总会橱窗里的日本女人》（Les Japonaises,
devanture d'une maison close），约1932年

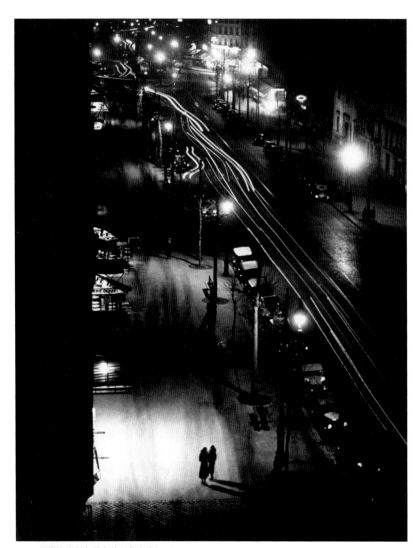

116.《蒙帕纳斯大道上的两位女士》（Deux filles faisant le trottoir, boulevard
Montparnasse），约1931年

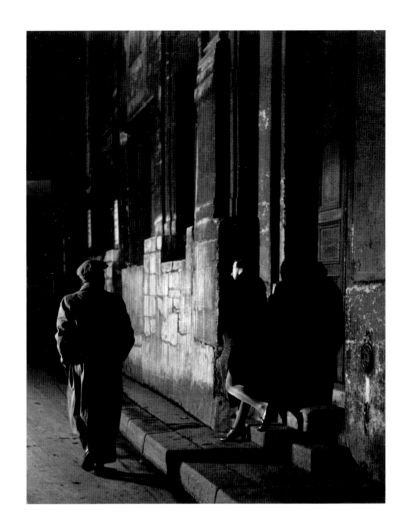 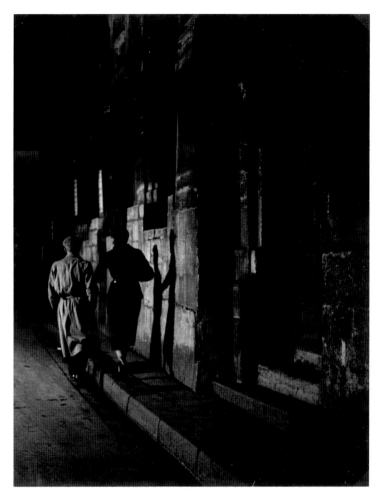

117-118.《相遇，中央市场街区》（La retape, quartier des Halles），约 1932 年

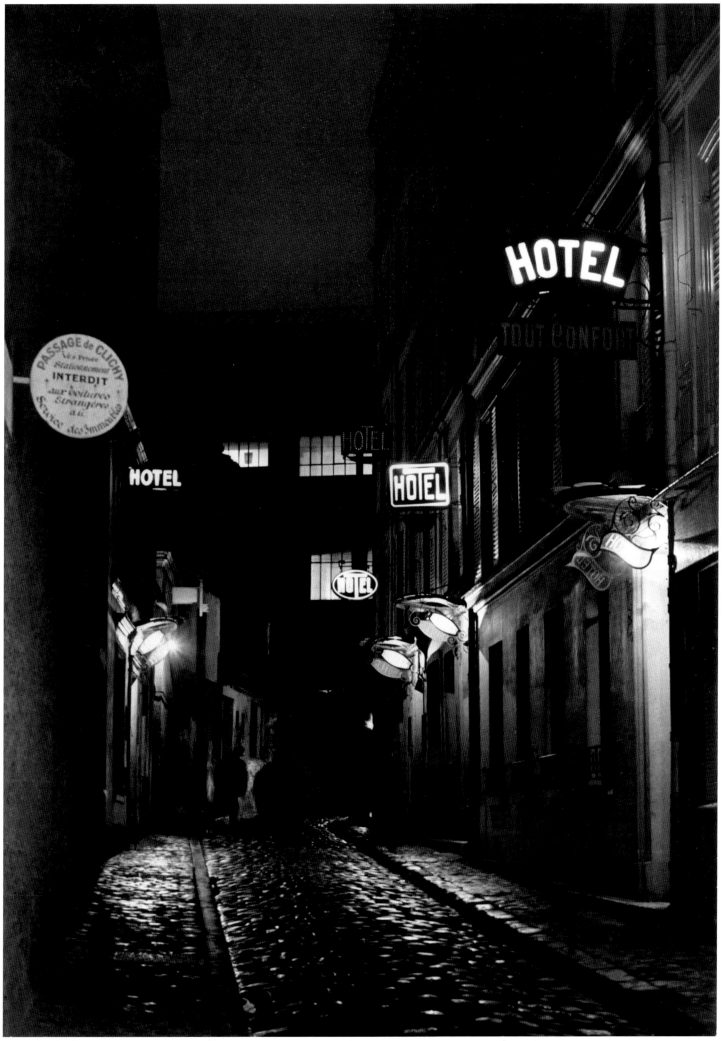

119.《克里希夹道》（Passage Clichy），1930—1932 年

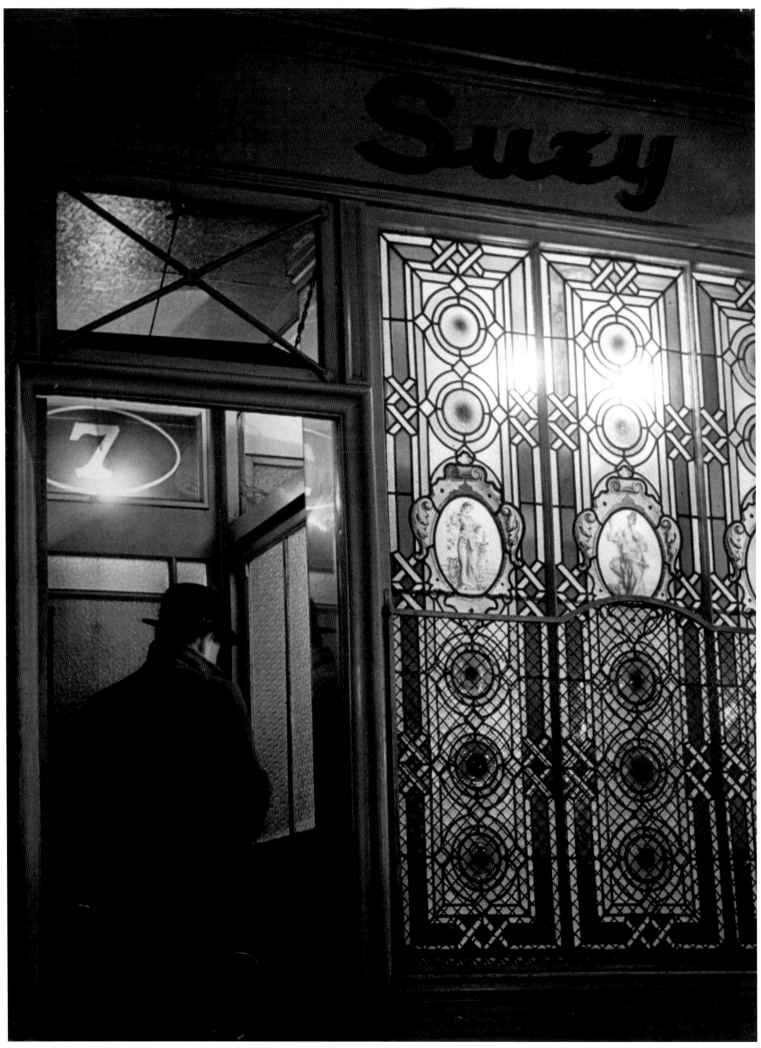

120.《格里高利 - 图尔路的苏姿酒店》（« Suzy », rue Grégoire-de-Tours），1931—1932 年

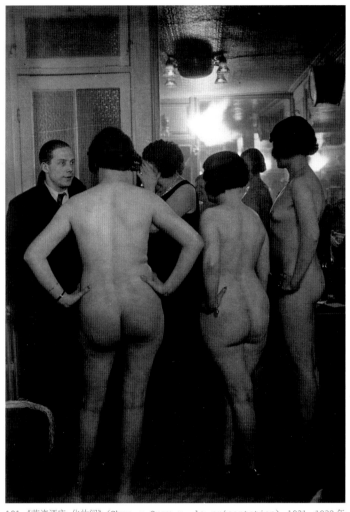

121.《苏姿酒店,化妆间》(Chez « Suzy », la présentation),1931—1932 年

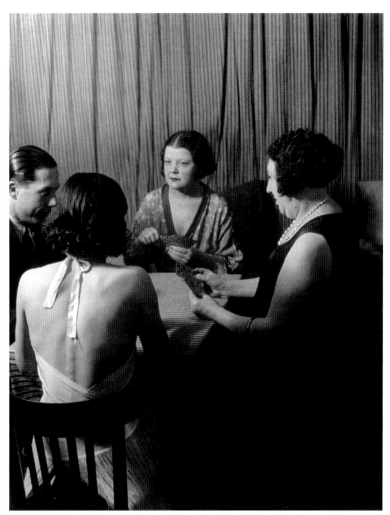

122.《苏姿酒店,牌局》(Chez « Suzy », en attendant les clients),1931—1932 年

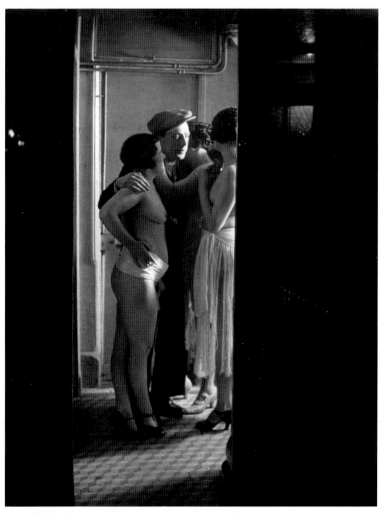

123.《苏姿酒店》(Chez « Suzy »),1931—1932 年

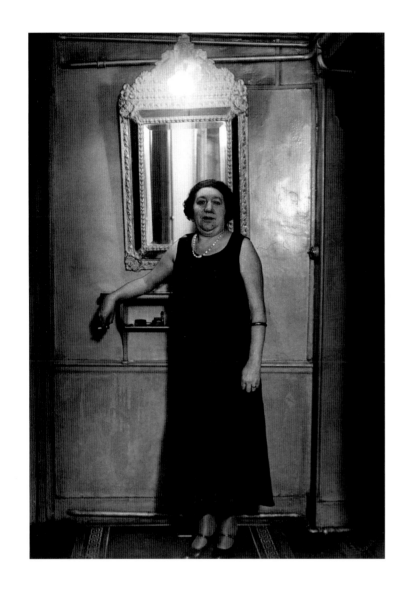

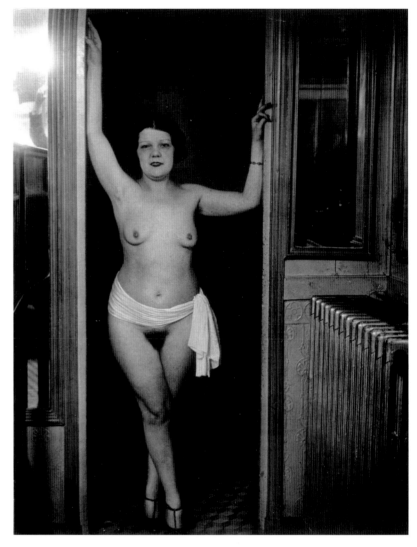

124.《苏姿酒店，"夫人"》（Chez « Suzy », « Madame »），1931—1932 年　　125《苏姿酒店，模特》（Chez « Suzy »），1931—1932 年

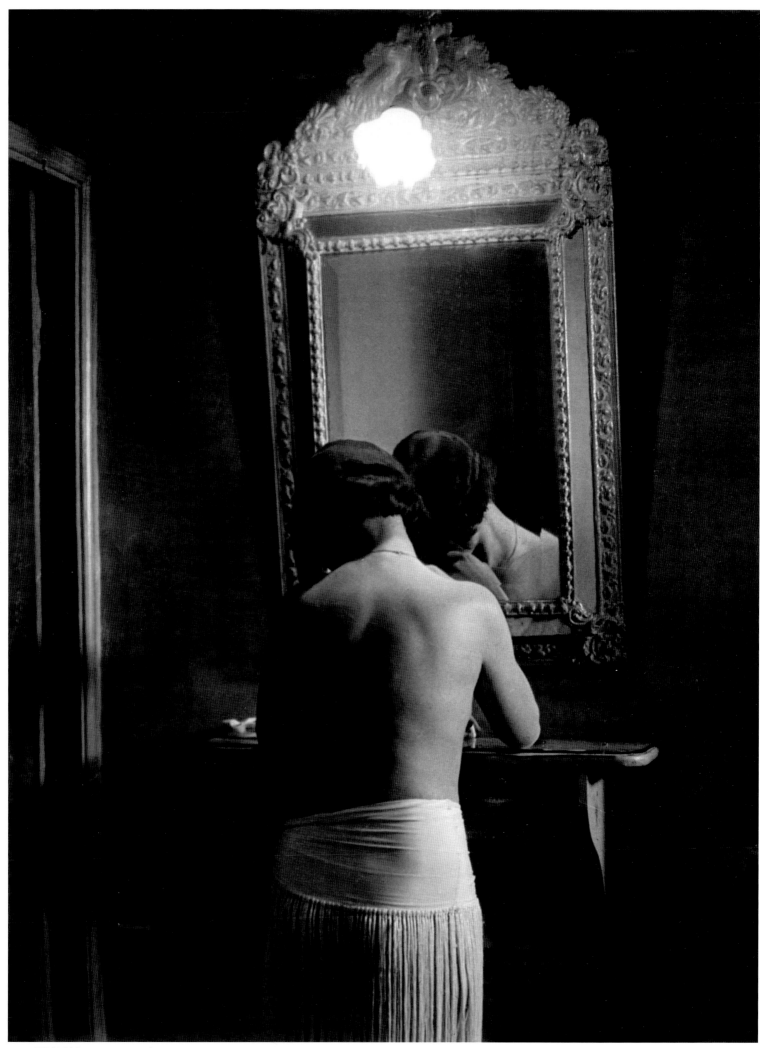

126.《苏姿酒店》，1931—1932 年

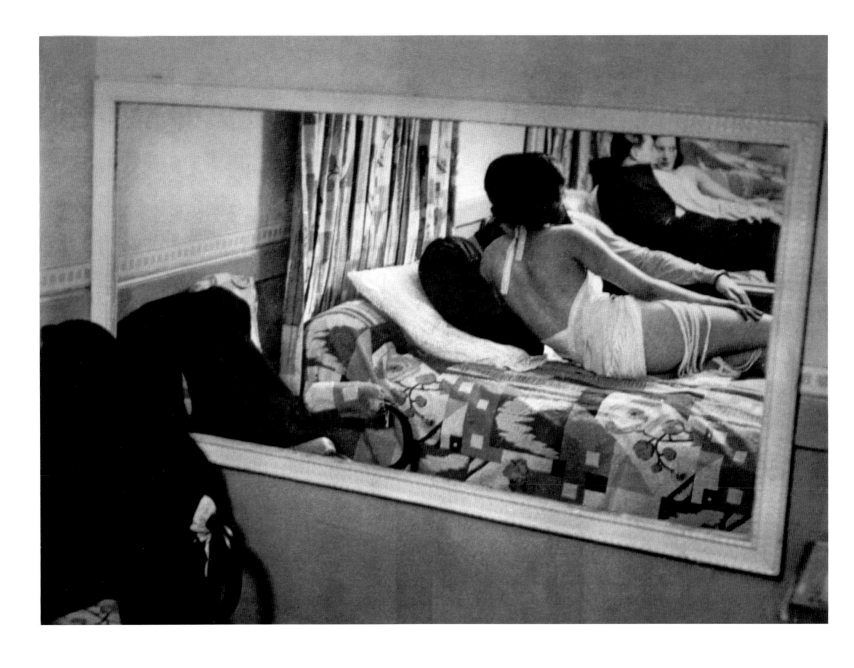

127. 《苏姿酒店》，1931—1932 年

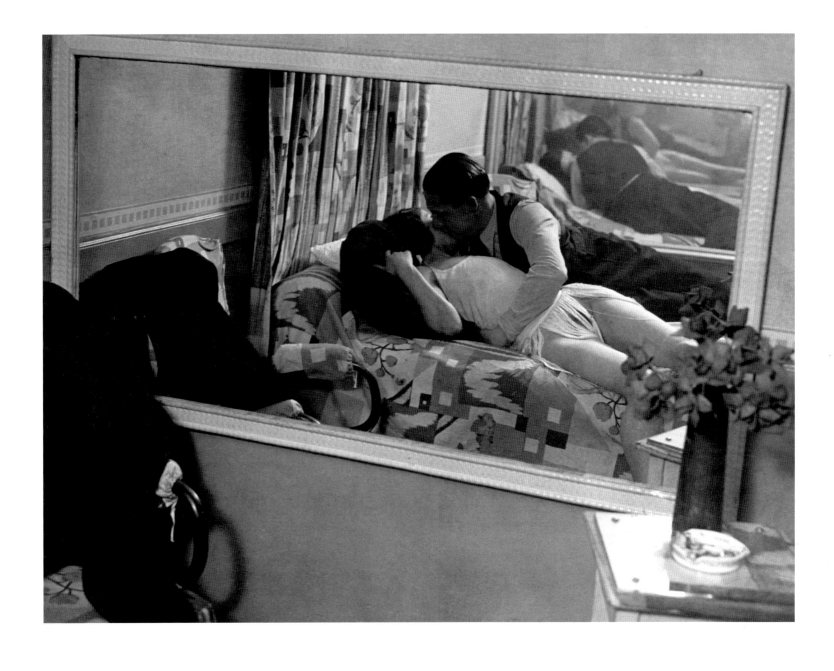

128.《苏姿酒店》，1931—1932 年

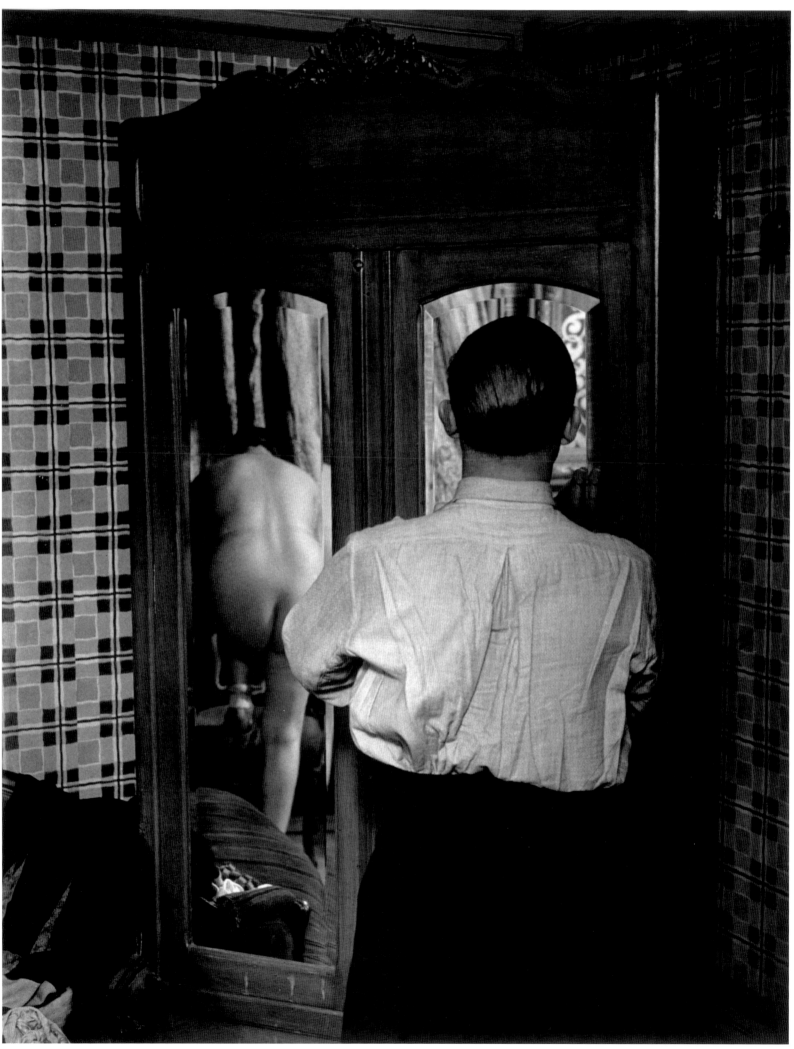

129.《在甘康普瓦路上的酒店里》（Dans un hôtel de passe, rue Quincampoix），约1932年

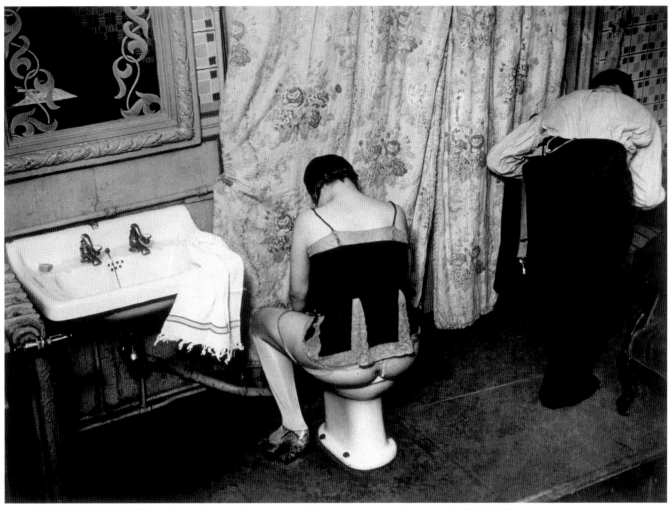

130.《在甘康普瓦路上的酒店里梳妆》（La toilette dans un hôtel de passe, rue Quincampoix），约1932年

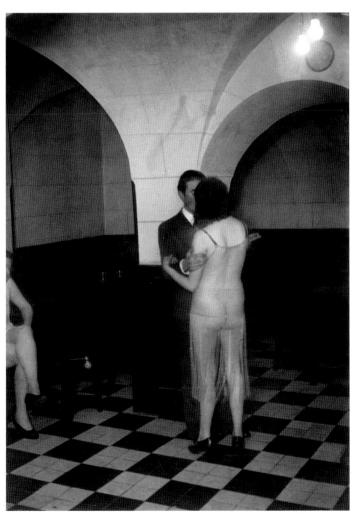

131.《王子先生路上的一家修道院风格的酒店》（Une maison close monacale, rue Monsieur-le-Prince），约1931年

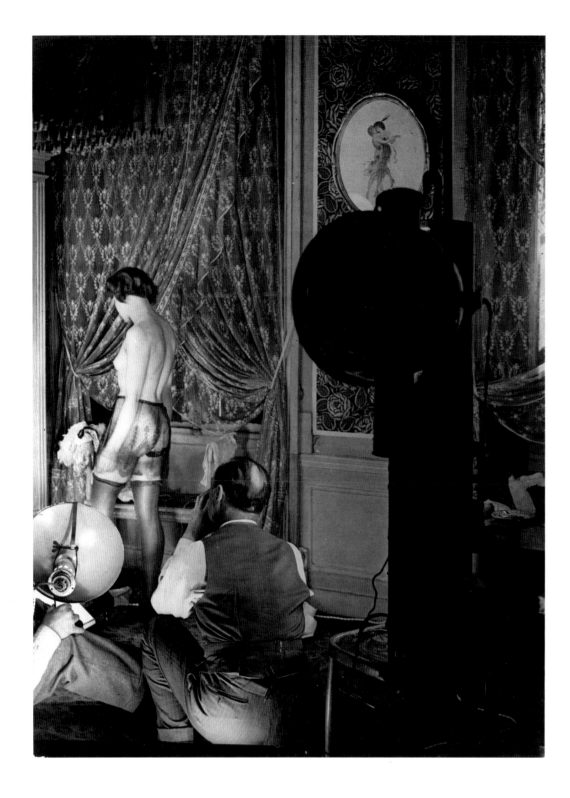

132.《为戴安娜·斯里普的内衣拍照》（Séance de prise de vue pour la lingerie Diana Slip），约1933年

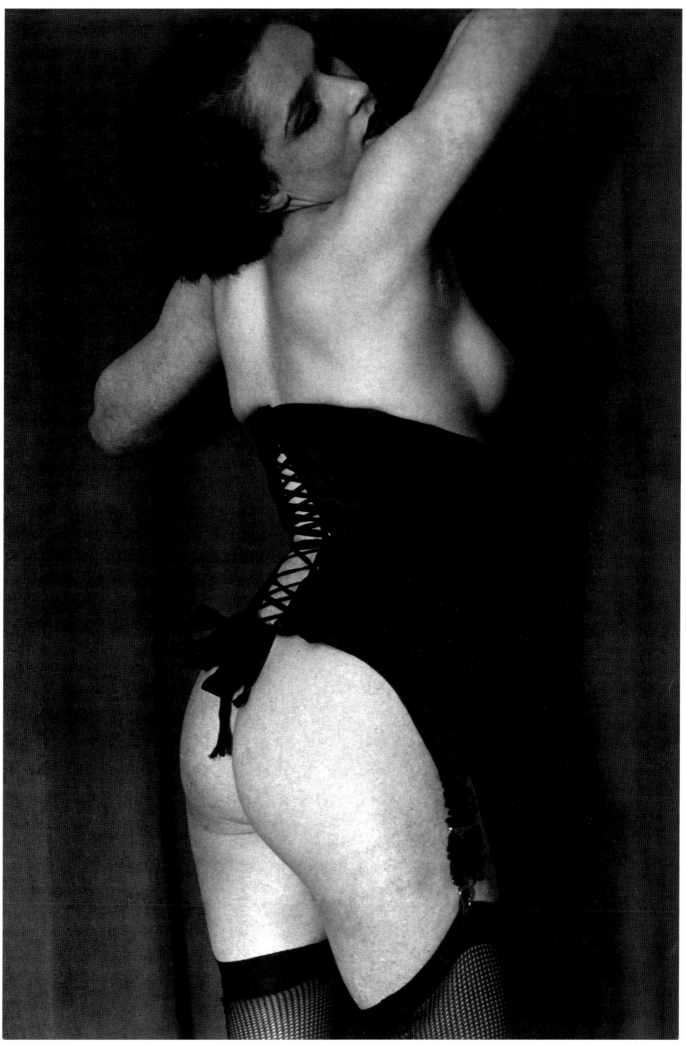

133.《穿黑色胸衣站着的模特》（Modèle au corset noir, debout），1932—1934 年

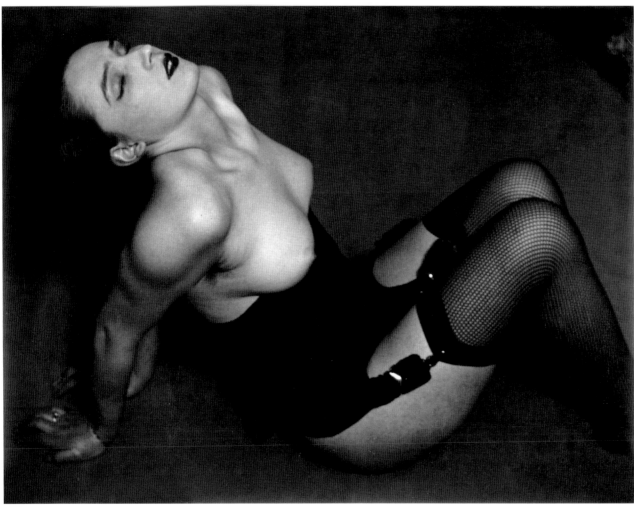

134.《穿黑色胸衣坐着的模特》（Modèle au corset noir, assise），1932—1934 年

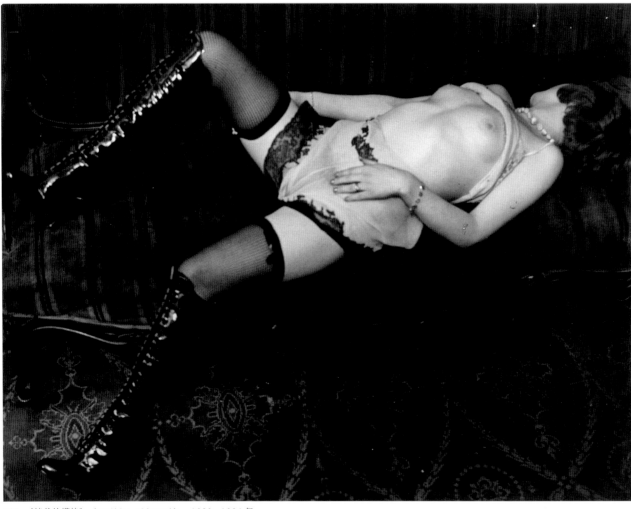

135.《躺着的模特》（Modèle allongé），1932—1934 年

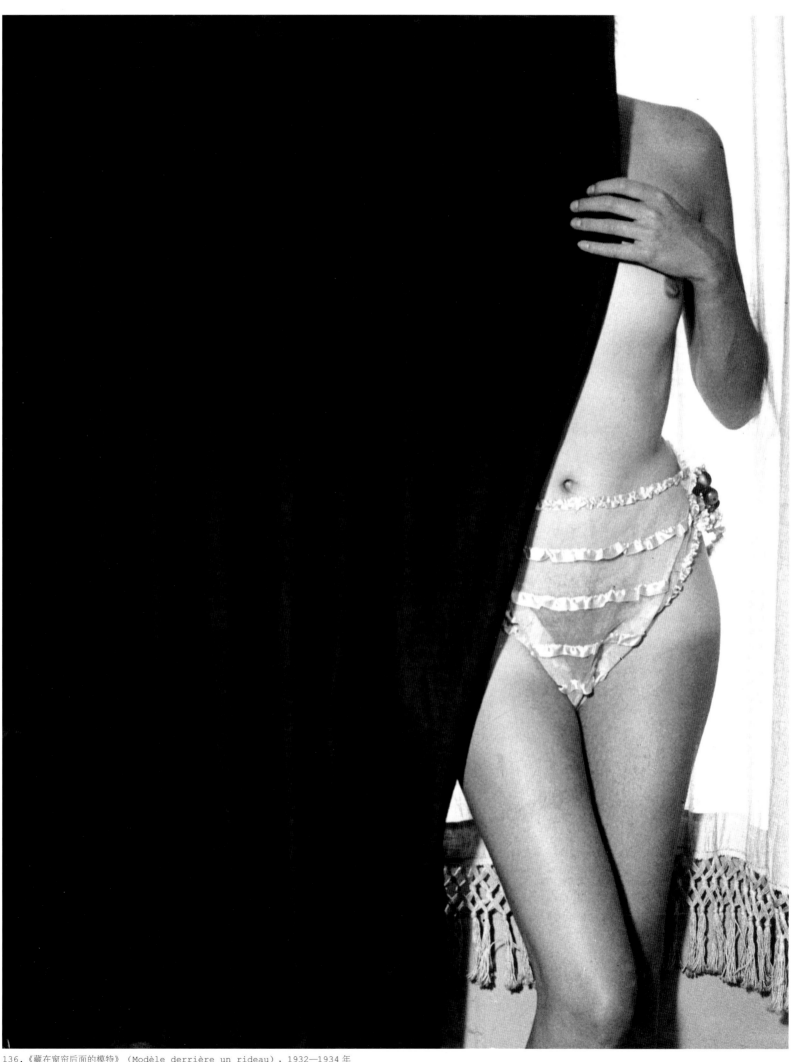

136.《藏在窗帘后面的模特》（Modèle derrière un rideau），1932—1934 年

137.《干邑杰路上的"魔法城"舞会》（Le bal des invertis du « Magic-City »），约 1932 年

138.《圣吉纳维夫山舞会上的年轻情侣》（Jeune couple au bal de la Montagne Sainte-Geneviève），约 1932 年

139.《"魔法城"舞会上的舞者》（Un couple au bal des invertis du « Magic-City »），约 1932 年

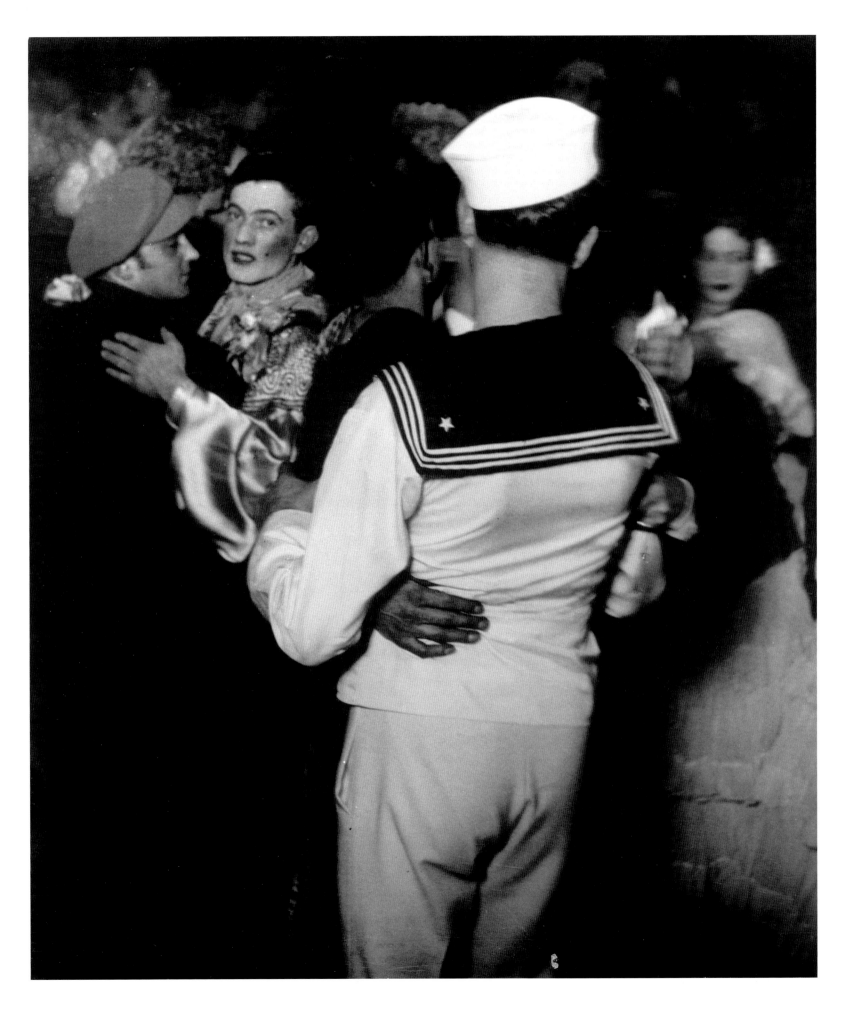

140.《四旬斋前的狂欢节圣吉纳维夫山舞会》(Traverstis le Mardi gras au bal de la Montagne Sainte-Geneviève),约 1931 年

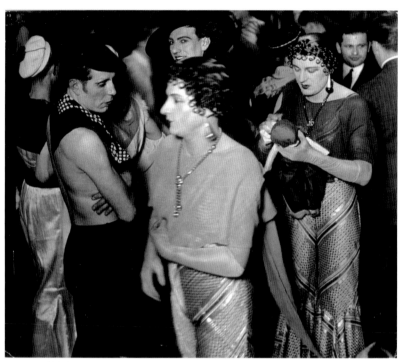

141.《"魔法城"舞会》（Le bal des invertis du « Magic-City »），约1932年

142.《"魔法城"舞会上的佐伊公爵夫人》（La duchesse de Zoé au bal des invertis du « Magic-City »），约1932年

143.《圣吉纳维夫山舞会上的舞者》（Couple au bal de la Montagne Sainte-Geneviève），约1932年

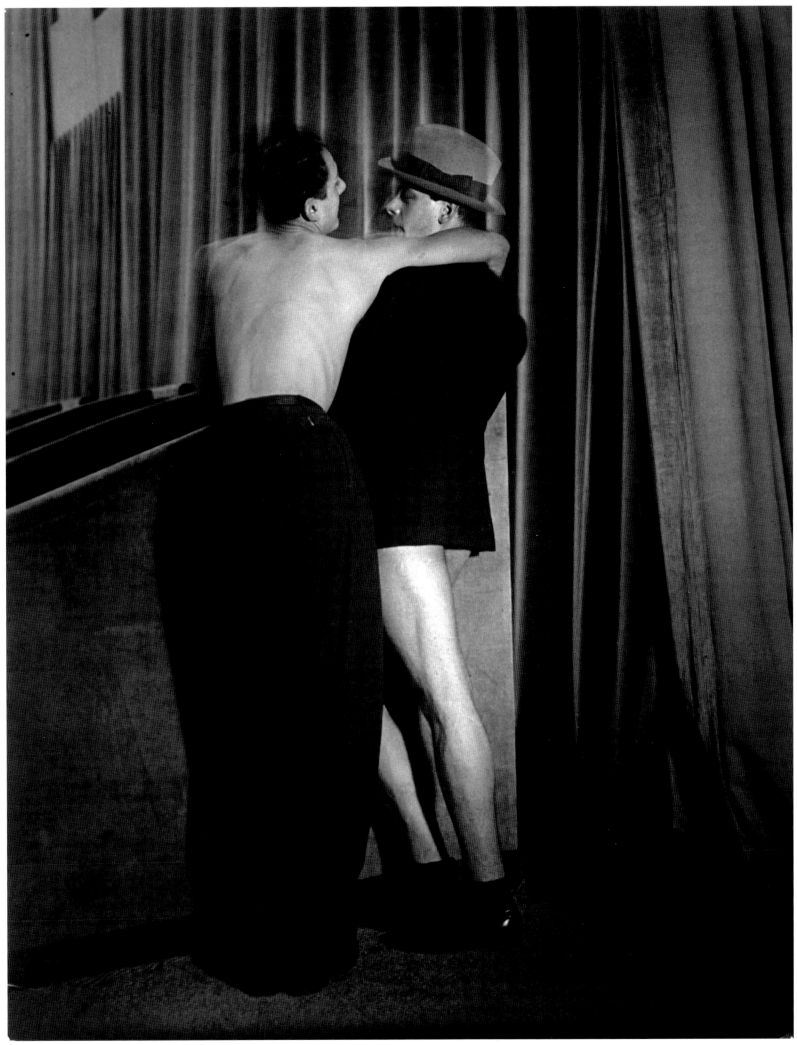

144.《两个人穿一套西装，"魔法城"舞会》（Un costume pour deux, bal du « Magic-City »），约1931年

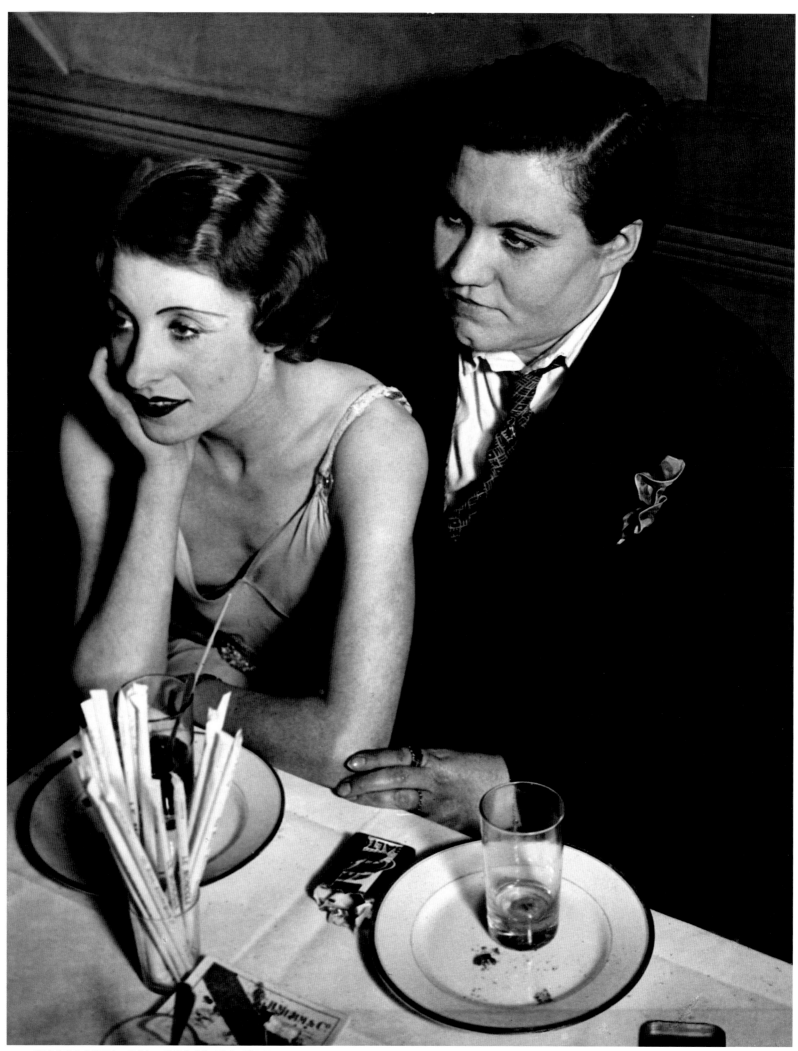

145. 《胖克洛德和她的朋友，埃德加-举纳大道的"单片眼镜"酒吧》（La Grosse Claude et son amie, au « Monocle », boulevard Edgar-Quinet），约 1932 年

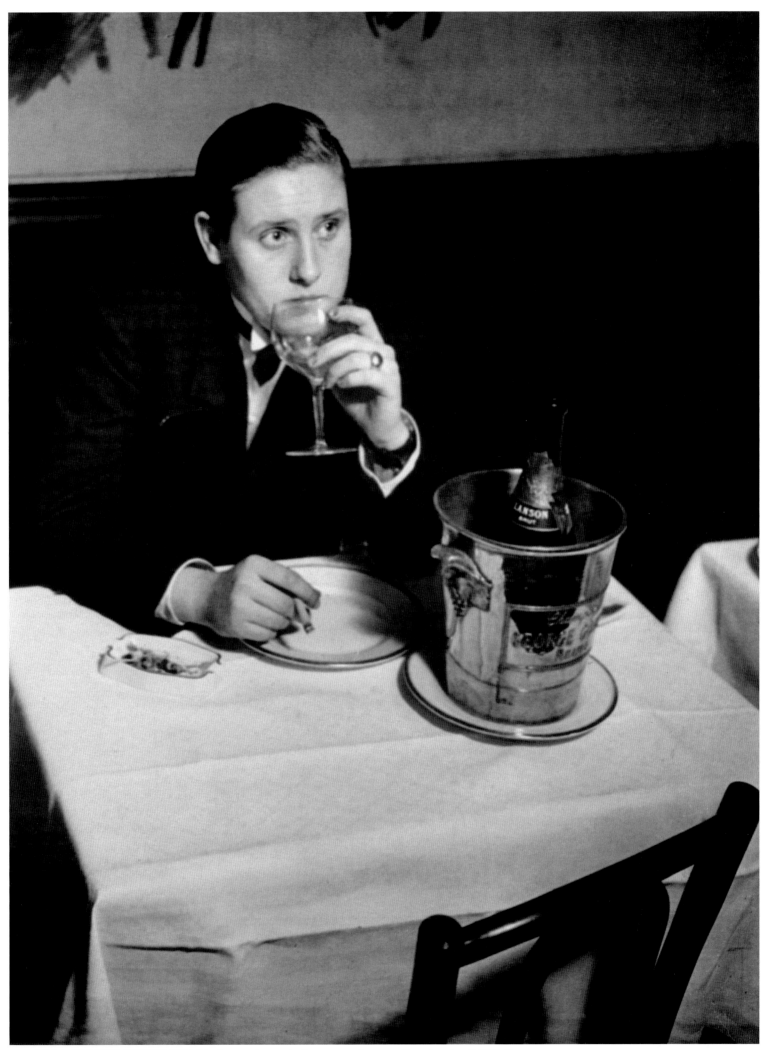

146.《独自在"单片眼镜"酒吧喝酒的年轻女士》（Jeune invertie buvant seule au « Monocle »），约 1932 年

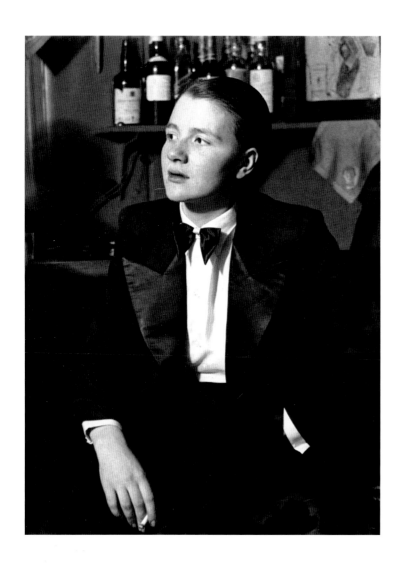

147.《"单片眼镜"酒吧的年轻女士》(Jeune invertie au « Monocle »),约1932年

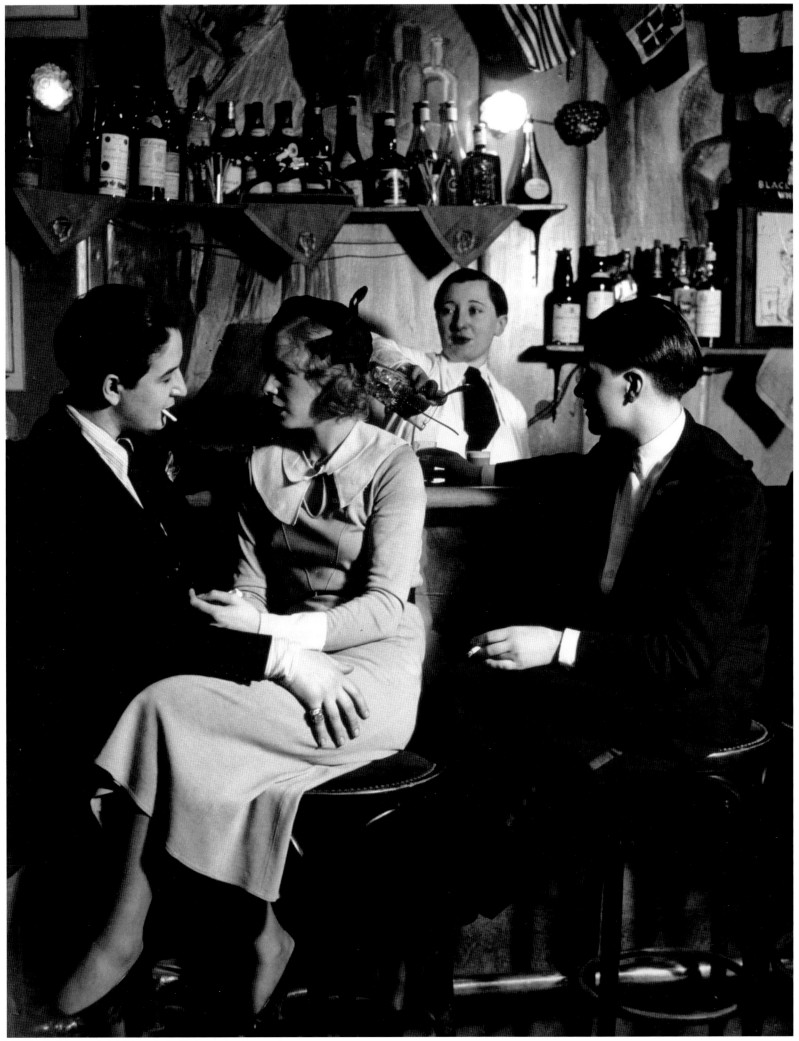

148.《"单片眼镜"酒吧：老板蒙帕纳斯的露露（左）和一位女士》(Au « Monocle » : la patronne, Lulu de Montparnasse (à gauche), en compagnie d'une femme)，约 1932 年

夜色中的巴黎，潜伏的图像

康丁·巴雅克

"我 1924 年来到巴黎，最初一段时间都像夜游者一样日出入睡，日落苏醒，在夜间走遍整座城市。从蒙帕纳斯（Montparnasse）到蒙马特（Montmartre），巴黎的夜令我惊叹不绝，捕捉夜间图像的渴望因此萌生，并不断驱使着我，使我成为摄影师，尽管直到此时我仍然不重视——甚至是轻视摄影。《夜巴黎》因此在 1933 年诞生了。[1]"布拉塞的摄影灵感来自他二十年代末对巴黎夜生活的体验。这是他作为摄影师选取的第一个题材，也正是这个题材，自 1932 年末《夜巴黎》出版起为他在法国以及国外——尤其是英国和美国——带来了的成功和名望。这份成功在随后的日子里依然历久不衰：在布拉塞生前及去世后（尤其是在其去世后）出版的有关这位艺术家的大部分专题著作都在本文的参考资料当中占据重要的地位。

布拉塞与同时代的为媒体工作的摄影师、记者和插图画家一样，都采用小型黑白印样照片（**第 187、188 页**）的形式创作[2]，并按照普通题材和特殊主题分类。目前存于蓬皮杜中心国立现代艺术美术馆的布拉塞的全部作品包括《夜》（Nuit）和《我的雕塑》（Mes sculptures）等，题材非常广泛 [《旅行》（Voyages）、《法国南部》（Midi de la France）、《享乐》（Plaisirs）、《毕加索》（Picasso）、《艺术》（Arts）、《涂鸦》（Graffiti）等等]。共有四十七个箱子，每个都装有几十块瓦楞纸板（近百块），每块上面都依据题材的不同贴着一到十张不等的样片。这些组成了布拉塞的创作工具，同时也是他可供出版的作品集。如果我们仔细研究，可以发现夜巴黎占据其中的四个半箱子，四十七块纸板，分成两个不同的题材，也就是说，差不多占全部作品的十分之一。这样小的比例也可以在某种意义上解释为什么他绝大部分的夜景照片都是在三十年代完成的。"二战"

之后，布拉塞对摄影的兴趣逐渐减弱，只是在偶尔接到订单时（主要是杂志的订单）进行零星的摄影创作，而且灵感不多[3]。他保留的所有刊登在各种出版物上的夜巴黎的照片全部创作于三十年代，更确切地说，是三十年代的上半叶：从1929年底到1933年底。在这不到四年的时间里，布拉塞完成了他夜景作品的核心部分。

布拉塞将这些作品分作两类：第一个主题是"夜"，包括前两个箱了，一百八十七块不同的纸板：夜景、户外、建筑物和街道（**第187页**）、塞纳河岸、夜间工作的人（掏粪工、面包师傅、铁路工人、画匠、菜贩、裁缝等等）。它们令人想起1932年出版的《夜巴黎》，因为除了少数几张照片，影集里几乎所有的作品都来源于此。第二个题目是"享乐"，包括两个半箱子，两百二十三块纸板：这些照片的内容相对比较复杂。部分与小偷有关的照片摆拍痕迹很重——可能是为《侦探》（**第188页**）和《巴黎杂志》等各类杂志制作的插图，除此之外，还有几组拍摄巴黎夜间场所的照片（舞会、露天咖啡馆、演艺厅、夜总会、鸦片烟馆等等）。除了这些与1976年出版的《秘密巴黎》题材大致相符的作品，被归为"享乐"主题的箱子里还装有大量白天拍摄的巴黎的马戏团和市集的照片，组成了《秘密巴黎》的第三章，其中有几张是非常罕见的。这样看来，享乐未必只在夜晚。在这两个题目之外，还有一小部分布拉塞并未进行分类，是他为1937年的世界博览会准备的，当时布拉塞可能是打算出版一部影集[4]。在世博会上展出的这二十九块纸板中，夜景照片的比例占三分之二：宫殿的照明、灯光下的喷泉、焰火和广告牌。所有这些作品都证明，三十年代末的布拉塞在面对新的题材时并未丢失其对于夜景照片的偏爱。

这种审视夜之巴黎的视角成为他整个三十年代最为喜爱的题材，布拉塞也逐渐成长为摄影师。1925年起，记者的工作让他逐渐认识到了摄影的重要性。在当时飞速发展的德国画报媒体（也是他的主要客户）的影响下，他决定一边为巴黎出版社撰写稿件，一边开始增加绘画和摄影的业务[5]。但布拉塞第一次提到自己真正开始摄影还是自此五年以后，在1930年3月11日的一封信里，他说自己从"几个星期"以前开始摄影，并且提到这是受到"鼓励"之后的初试身手[6]。可以作为证明的是，这时他已经在媒体上发表了最初拍摄的几张孩子们在卢森堡公园的池塘里划船的照片，作为一篇题为《解除海军武装》（Désarmement maritime）的文章配图。德国1929年10月发生的金融危机，以希望收入来源更加多样化的迫切心情，都致使布拉塞于1929年底开始摄影——布拉塞总是把这一时间延后到1930年。尽管他开始这一事业最初是迫于职业的压力，但是很快他就习惯了这种创作方式："实际上，尽管我才刚刚开始熟悉相机的使用，只是为拍摄杂志插图已经不能满足我了。在流

* 《卢森堡宫的栅栏，天文馆的花园和桑特监狱的墙》（Grilles du Luxembourg, jardins de l'Observatoire et mur de la Santé），第70号印样纸板，"夜"系列，1930—1932年
巴黎，蓬皮杜中心，国立现代艺术美术馆

* 《流氓，为了一部侦探小说》（Voyous, pour un roman policier），第 22 号印样纸板，"享乐"（«Plaisirs»）系列，1931—1932 年
巴黎，蓬皮杜中心，国立现代艺术美术馆

浪的生活中我热切地爱上了所有夜巴黎的美，自从我发现相机能够使其不朽，拍照片于我而言便成为了一项乐趣。[7]"

　　布拉塞留下的档案证实了这一点：夜巴黎的照片在他留存的资料中是最早的一批。放在标注《夜》的箱子里、标有 1 号的纸板呈现的是埃菲尔铁塔，其中一张的铁塔上布满了灯饰，隐约能辨认出"1929 年"的字样（第 205 号纸板），说明这是布拉塞在这一年年底最早拍摄的照片之一。在另一张照片背面有这样一行字："近景中的艺术桥位于新桥后方，这是我最喜欢的照片之一。"一个摄影初学者能够立即涉足夜景的拍摄，这实在令人震惊，这项技术在当时还被认为是非常困难的，需要掌握熟练的技巧。但是布拉塞有柯特兹的发展道路作为模板。柯特兹当时既是他的同乡又是他的朋友——同是旅居巴黎的匈牙利人，同是画家蒂哈尼的密友——在他探索摄影的过程中起到了关键的作用。正如布拉塞在 1963 年所说的那样："当时的我还不是摄影师，也从没想过要去摄影，因为我那时对摄影的态度就算不是蔑视，也可以说是忽视。直到 1926 年我认识了安德烈·柯特兹［……］。通过看他的作品以及不断深入了解和他对摄影的看法，我才发现这种没有精神也没有灵魂的机器，这种技术是如何帮助人类丰富自己的表达方式的。我之前确实偏见太重。我就这样落入了摄影的陷阱。[8]"更加具体地说，似乎正是柯特兹引起了布拉塞对夜景摄影的兴趣。自从 1925 年来到巴黎，柯特兹就一直在拍摄此类照片，其中一些被当时的报刊采用。1934 年出版的《柯特兹看见的巴黎》中收入了其中的部分照片（**第 191 页，上方**），算作对《夜巴黎》的间接回应。

　　有关两人的这段关系，联合图片社（Alliance-Photo）的创始人玛利亚·艾斯纳（Maria Eisner）曾在 1934 年记录了以下这个轶闻："在一个黑暗的夜晚，布拉塞和他的老朋友柯特兹站在新桥上，那是巴黎众多桥梁中的一座。当时已经小有名气的柯特兹打算拍摄最后一批作品。他摆好相机，寻找着最佳的拍摄角度，默默地准备了一会儿，然后与布拉塞谈论起来。又过了一会儿，布拉塞指着相机对他说："来吧，你快拍照片，然后我们走。""照片已经拍好了，"柯特兹微笑着回答道，"再等 15 分钟就完成了。"布拉塞觉得很奇妙："我们在夜里打开一个小盒子，半个小时以后照片就有了？[9]"然后玛利亚·艾斯纳又补充道，就是在这次经历之后，布拉塞才开始摄影，跟着柯特兹学习晒印的技巧，向他寻求建议。布拉塞 1929 年底开始拍摄夜巴黎，那时的他并没有什么真正的创新。一方面是因为同时代不乏对这一题材感兴趣的摄影师；另一方面是由于在他之前，已有一些摄影师运用夜景摄影技术，通过对溴化银乳剂快速印相的创新手段，尝试拍摄巴黎城区的夜晚、煤气灯和电灯

的人工照明。而人工照明下的城市是最适合进行夜景摄影的地方。不过，直到二十世纪初，夜景摄影始终停留在技术层面：成功地拍摄夜景需要熟练掌握相关技术。

布拉塞也许并没听说过加布里耶尔·洛普（Gabriel Loppé，1825—1913）[10]这位十九世纪末的画家，洛普出于爱好创作的摄影作品直到一个世纪之后才被发现。但是，他1880年到1900年期间在巴黎（以及伦敦）拍摄的照片与布拉塞的摄影风格极其类似：不论是照片上展现的地点 [新桥四周的塞纳河岸、"美丽的女园丁"（la Belle Jardinière）商店的焰火（**第191页，左下**）]，还是对环境效果以及光线效果的品位（雨、浓雾和轻雾、煤气灯的光线、闪电的效果，以及所有布拉塞偏爱采用的背景）。他为这个系列起的名字——《夜晚巴黎》（Paris la nuit）——也表明，除了捕捉巴黎的某座建筑物或是某个著名景点，真正吸引他注意的其实是夜景。在同时代的摄影师中，作品光线结构更接近布拉塞的还有英国人保罗·马丁（Paul Martin，1864—1942）[11]，他发表的作品让他的名字与夜景题材紧密地连接在一起。他为庆祝1896年伦敦煤气灯发明百年所创作的系列作品《煤气灯下的伦敦》（London by Gaslight）曾在英国皇家摄影学会以及巴黎摄影俱乐部摄影沙龙展出，并为他在专业领域赢得了一定的声望。保罗·马丁在布拉塞之前三十年就发现了间接光线的必要性以及反射表面——比如水洼、潮湿的路面——的重要性，并在拍摄中大量运用。

十九世纪末，夜间摄影已经成为一个独立的摄影门类，尽管仍只有少数了解个中难度的，或业余或专业的摄影师进行实操。伦敦夜间摄影师学会（Society of Night Photographers）于这一时期成立，并举行了"夜鹰晚宴"（Night Hawks Diners）。英国的摄影艺术圈将城市夜间摄影霸占为独有。在此，我们只列举其中的几个名字：阿尔弗雷德·斯蒂格利茨（Alfred Stieglitz，1864—1946）十分了解保罗·马丁的作品，曾经多次拍摄夜景，尤其是在十九世纪九十年代 [《夜之光－纽约》（The Glow of Night-New York，1897年）以及《反射：夜－纽约》（Reflections : Night-New York，1897年）][12]；爱德华·斯泰肯（Edward Steichen）（1879—1973）及其1904年创作的著名系列作品"熨斗大厦"（Flatiron Building），这些作品可能是在黄昏而并非真正夜深后创作的；还有英国最重要的摄影师阿尔文·兰登·科伯恩（Alvin Langdon Coburn），他出版了有关城市的两本影集：《伦敦》（London，1909年）[13]以及《纽约》（New York，1910年）[14]，两本影集各包含了一部分夜景照片。随着时代发展，英国摄影杂志《英国摄影年鉴》（Photograms of the Year）对逐渐失去创意的夜间摄

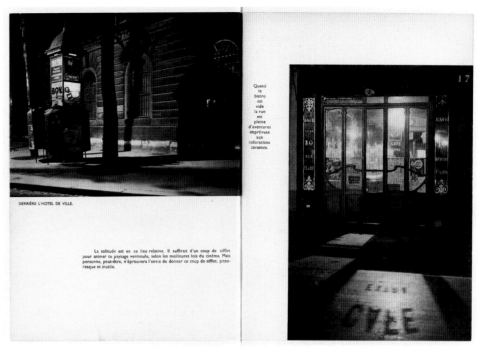

《似曾相识的巴黎》（Paris vu par），安德烈·柯特兹的照片，皮埃尔·马克·奥兰（Pierre Mac Orlan）撰文，1934年
巴黎，法国国家图书馆

加布里耶尔·洛普（Gabriel Loppé），《巴黎：从亨利四世雕塑和美丽的女园丁商店里面看到的新桥码头》（Paris: quai du Pont-Neuf, vue de la statue d'Henri IV, et au fond la Belle Jardinière），约1889年

阿尔文·兰登·科伯恩（Alvin Langdon Coburn），《夜晚的百老汇和胜家大楼》（Broadway and the Singer Building by Night），《摄影作品》杂志（Camera Work），第32期，1910年10月
巴黎，奥塞博物馆

影表现出某种疲倦，并在 1913 年将这一主题评价为"已经过时的主题"[15]。初涉夜间摄影的布拉塞并不认识这些先驱者，他可能是单纯通过柯特兹的照片了解同时代的许多作品的。

从二十世纪二十年代后半叶开始，巴黎城市照明的发展，尤其是霓虹灯的逐渐涌入显著地改变了某些主干道的夜间容貌。1927 年，年轻的艺术杂志《现场艺术》(L'Art vivant) 刊登了艺术评论家兼摄影爱好者路易·舍罗奈 (Louis Cheronnet) 的题目同为《夜晚巴黎》(Paris la nuit) 的文章，特别强调了在节日期间"最普通的街道是如何在夜晚被电的恩赐改变面貌的"[16]。二十世纪一零年代起，这种崭新的城市照明同时也吸引了利昂·吉姆拜尔 (Léon Gimpel, 1878—1948)[17] 的注意力。无论是用黑白摄影还是用自 1907 年起投入市场的，更为复杂的彩色摄影，吉姆拜尔从未停止城市夜景的拍摄：他拍摄的巴黎夜景曾在二十年代中期第一批电子商业招牌和霓虹灯到来时被翻印和放大**（第 195 页，上方）**，并因在几期《插图》(L'Illustration) 画报上发表而受到关注 [1926 年 10 月 23 日，《埃菲尔铁塔的新灯火》(Le nouvel embrasement de la Tour Eiffel)；1929 年 12 月 21 日，《巴黎街道灯光下的娱乐》(Les divertissements lumineux de la rue parisienne)]，这本周刊画报由吉姆拜尔负责，发行量很大。

但是，在柯特兹身边时，对布拉塞影响最大的应当算是日耳曼·克鲁尔 (1897—1985) 的作品：这位女摄影师经民众主义作家弗兰西斯·卡尔科推荐，于 1926 年来到巴黎，并从 1927—1928 年起开始拍摄秀丽的平民巴黎夜景——这也是布拉塞 1930 年以后最喜欢的主题。这一主题与二十世纪二十年代后五年的众多摄影作品和幻想电影[18]一样，都成为克鲁尔以及随后的其他几位摄影师——埃利·劳达尔 (Eli Lotar) 和马塞尔·宝维斯——的摄影主题。布拉塞不可能不了解这位女摄影师在 1928—1929 年间创作以及她在数家顶尖杂志上发表的众多摄影作品，布拉塞本人后来也为其中几家杂志工作过。在此我们只随意列举几个：《看见》[为亨利·丹如所著的《巴黎底层社会的流浪汉》(les clochards dans les bas-fonds de Paris, 1928 年 10 月 17 日) 以及《巴黎明亮的夜》(Les nuits lumineuses de Paris, 1929 年 3 月 13 日) 创作插图]、《侦探》(约瑟夫·凯塞尔的《夜晚巴黎》，插图和封面，1928 年 11 月 15 日)、《爵士》**(Jazz，1929 年 6 月 15 日，第 195 页，左下）**、《杂集》(Variétés)[《城市的忧郁》(Mélancolie des villes)，1929 年 12 月 15 日]。克鲁尔有关巴黎的两部作品，《金属》(1927 年) 和《巴黎百景》(1929 年)，特别是《巴黎百景》也

可以作为布拉塞及其出版人的参考作品：布拉塞在 1931 年提到的《夜巴黎》的第一份打样中包含一百张照片——与克鲁尔的《巴黎百景》一样。最终完成的版本包括封面在内共采用了六十四张，恰恰又与《金属》相同。

　　布拉塞决定拍摄巴黎夜景时，这已经不是什么真正的新题材了，完全不是：夏尔·贝诺有一段时间还打算在《夜巴黎》里加入当时其他摄影师的照片，我们不知道有哪些摄影师，但是据布拉塞[19]所说，在看到他质量极其上乘的作品之后，夏尔·贝诺改变了主意。《夜巴黎》获得了快速而持久的成功（**第 195 页，右下**）。从 1932 年 12 月 4 日起，他开始带着自己独有的自信写信给父母："我的书两天前出版了，获得了巨大成功。各大书店都为这本书贡献出整面橱窗。人们蜂拥而至。很多人都在买。很多书店都是在第一天就销售一空。[20]"

　　1932 年底出版的《夜巴黎》[21]使当时在摄影领域还是小人物的布拉塞一夜成名，大众媒体和日报媒体对他的追捧更甚于专业出版，他被尊为夜间摄影毋庸置疑的大师，瞬间压倒当代和以往的一众同行。尽管业内竞争激烈，但是人们很快便认为是他将夜间摄影升华为完美艺术品的：夜间摄影不再是以吉姆拜尔代表的体现超凡摄影技术的方式，而是证明针对某个题材所拥有的天分、敏感度以及深刻理解。正如保罗·莫朗在《夜巴黎》序言当中所说，"夜晚不是白天的反面；事物的表面总是不断的从白色转变为黑色。实际上，它们并不是相同的画面"。虽然其他很多摄影师也曾在夜间摄影，但是布拉塞似乎是唯一成功记录下夜景的复杂性和诗意的一位。他的作品之所以受到巨大关注，并非因为主题的新颖程度，而是因为他的处理质量和体现角度。如同《时代报》（Temps）的撰稿人、法兰西学院学士埃米尔·昂里奥（Émile Henriot）在当时《布拉塞》的主要书评当中所强调的那样，这本书的主题（巴黎夜景）其实是一个"老生常谈的主题，甚至几乎已经落入俗套"[22]。但是在这本书中，这个主题却"焕然一新［……］。这是一件真正的艺术品，因为在同一视角下的一百张或一万张照片当中，只有布拉塞的这一张会给我们一种新颖的感觉，能够将这种风格完全崭新地呈现"[23]。大部分的评论家都与他持同样的意见，包括从美国或是英国传来的声音：《芝加哥论坛报》（Chicago Daily Tribune）记者称赞道，布拉塞的作品"不仅体现了他摄影技巧的娴熟，而且体现了他对主题的理解。巴黎的精华就包含在他的照片当中。即使是那些瞄准某个微不足道的细节的照片也毫无疑问地极具巴黎风格，并且无法在别处创作出来"[24]。而英国广播公司（BBC）的报纸《听众》（The Listener）则认为，布拉塞那些"描绘巴黎夜生活的摄影作品，称得上是一些小小的奇迹，不仅因为它们技巧精湛，构图唯美，而

且因为它们能够体现巴黎的氛围"[25]。第二年，让·韦特伊在《摄影与电影艺术》上有关城市摄影的文章中，惋惜这一主题的作品的贫乏，他只在《夜巴黎》当中看到了"艺术家凭借精湛的技巧、动人的明暗手法体现出的诗意"[26]。

　　这份成功在三十年代经久不衰：首先是作品的成功，发行 12000 册，翻译成英文，自 1933 年 6 月起在伦敦巴斯福画廊举办影展，出现众多追随或是模仿的作品，其中最著名的要数比尔·布兰德的《伦敦一夜》（1938 年）[27]。尽管布拉塞的下一部作品——1935 年的《巴黎的快感》遭到的惨败，但是他有关夜巴黎的照片始终在那十年当中广受好评：《就是这样》周刊自 1933 年春天起持续在《巴黎，夜晚》（Paris, la nuit）专题中发表书中未采纳的照片；《米诺牛》杂志自第二年起发表了他的几张新照片；还有其他喜爱反映巴黎底层社会的作品的众多外国出版物**（第 197 页，左上）**，也在出版夜巴黎题材的作品，直至三十年代末。1937 年，《夜巴黎》出版五年之后，一家类似《看见》的杂志用两个版面介绍了布拉塞的夜景照片**（第 197 页，右上）**，作品中的魔力似乎丝毫没有减退。

　　1932 年 11 月，为了给自己第一部作品的出版增光添彩，布拉塞在夏尔·贝诺主编的《视觉工艺》杂志上发表了一篇长长的文章，介绍夜景摄影的技巧**（第 197 页，右下）**。这是布拉塞为数不多的介绍摄影技巧的文章之一，曾经在当时的多家报刊——尤其是英国的报刊上发表，并且在 1949 年以摘要的形式在《巴黎的摄像机》中大量转载。从第二年起，他的某些照片被纳入三十年代的众多摄影教材，当时人们正在就应该在室外拍摄夜景还是在室内的人工光线下拍摄进行争论。因此，曾写过多篇摄影实用文章的马塞尔·纳金（Marcel Natkin）认为布拉塞在摄影史上占有重要的地位：纳金 1934 年出版的教材《如何在人工光线下成功拍摄照片》（Pour réussir vos photos à la lumière artificielle）[28] 大量采用布拉塞的照片作为插图**（第 197 页，左下）**，布拉塞同时也是罗杰·沙尔最常引用的摄影师；第二年，马塞尔·纳金又在其 1935 年的摄影论文《夜景》[29] 一章中将布拉塞的照片列为参考资料（海报亭，第 196 号纸板）。1934 年，让·埃尔拜尔（Jean Herbair）将布拉塞树立为"夜间摄影技术"的榜样，甚至引用了布拉塞 1932 年那篇文章里的众多段落[30]，同年，在摄影师爱默生——他在十九世纪八十年代以其英国乡村的摄影作品而闻名，并且是拉芒什海峡彼岸艺术摄影或称拟画摄影的领军人物的建议下，布拉塞在《夜巴黎》英语版出版时获得了一枚奖章。

　　这里却存在一个悖论：布拉塞虽然自 1933 年起被称为是无与伦比的技巧大师、

利昂·吉姆拜尔，《红磨坊》（Le Moulin-Rouge），约1925年

马塞尔·扎阿尔（Marcel Zahar），《夜晚的巴黎》（Paris by Night），日耳曼·克鲁尔创作摄影插图，《爵士》杂志，第8期，1929年7—8月
巴黎，法国国家图书馆

*《女神夜总会中的机械师和裁缝（其中一位拿着一本〈夜巴黎〉）》，(Machinistes et pompiers des Folies-Bergère (dont l'un tient un exemplaire de « Paris de nuit »)，1932年底至1933年初，印样，第14号纸板，《知识》（Connaissances）系列
巴黎，蓬皮杜中心，国立现代艺术美术馆

夜间摄影名家，作品被纳入当时大部分的技术教材，但是他却声称对技巧并无太大兴趣。这一点从他对于出版《巴黎的摄像机》的态度便可见一斑，后者是由一家专门针对摄影爱好者和专业人士出版实用教材的出版社。布拉塞不仅认为这本书中介绍的众多技术信息并无用处，还在前言中略带讽刺地故意不提任何摄影技术，而是延续康斯坦丁·盖依斯（Constantin Guys）——波德莱尔现代生活的描绘者、戈雅（Goya）、伦布兰特（Rembrandt）、图卢兹罗特尔克（Toulouse-Lautrec）、德加（Degas）、北斋（Hokusai）或是雷蒂夫·德·拉·布雷东纳的道路：油画、版画、文学——没错，文学，但是没有摄影。无论是白天还是夜间拍摄，布拉塞始终推崇相对简单的摄影技巧；一方面是因为他实际采用的就是这种技巧，另一方面则是因为他想尽量避免技巧的讨论，表明自己作为摄影师的主要天分另有所在。从 1929 年底到 1933 年春天，也就是创作《夜巴黎》中所有照片的这一阶段，他都是用一部福伦达（Voigtlander）落地相机 [福伦达绿毛龟（Voigtlander Bergheil）] 拍摄的，只配一个镜头 [海丽亚（Heliar）] 以及 9×6 厘米尺寸的玻璃负片，后来从 1933 年改成同样尺寸的软性负片。在那个徕卡、埃尔曼诺克斯（Ermanox）以及禄莱双反（Rolleiflex）等第一代方便快捷的相机已经出现的时代，这样一个 "在两年间分期付款购买"[31] 的设备似乎早已过时，但是对于夜景摄影中的长时间成像却是必要的。布拉塞还说他不采用测光设备，而是偏向借助一根细绳来计算他与被拍摄主体之间的距离[32]。他常常在夜间散步时拍摄少量的照片（他从不携带二十四张以上的玻璃负片），这需要敏捷的速度，粗略计算曝光时间：只不过是抽一支烟的时间。暮年的布拉塞曾这样描述三十年代初某次室外拍摄的情景：我在运河岸上过了几夜，等待适合拍照的时刻，我需要一点雾气来柔滑光线；常常会有骑自行车的巡警看到我蹲在那里，便停下来问我："您在这儿干什么呢？""我是来拍照片的。"

凌晨两点钟，这看起来确实有点奇怪。好在我身上带着两张照片，可以给他们展示如何在夜间拍照；他们中一些喜欢摄影的还会让我给一些建议。我向他们解释说我有几种不同的曝光时间，一个是 "高卢时间"，就是抽一支高卢牌香烟的时间，另一个是 "博涯时间"，比第一个长两倍还多[33]。这段洒脱的描述与传说相符，但与布拉塞三十年代的言辞形成了鲜明对比，据布拉塞所说，那是一段 "无穷无尽的试验阶段，不断地冲洗和曝光"[34]，这一说法似乎更加接近事实。根据《巴黎的相机》末尾附上的曝光时间表，这些时间包含了很多有关场景亮度和照明类型的参数。时间长短可能在十分之一秒和十几分钟之间徘徊：采用闪光灯拍摄的图像需要五十分之一秒 [《7 月 14 日，巴士底狱》（14 juillet, Bastille），第 77 号纸板；《巴

《巴黎午夜》（Midnight in Paris），《画报周刊》（Weekly Illustrated），
布拉塞的照片，1934 年 12 月
牛津大学，波德雷图书馆

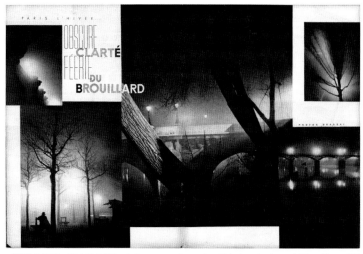

《阴暗的光亮，雾中的仙境》（Obscure clarté, féérie du brouillard），《看
见》杂志，第 461 期，1937 年 1 月 13 日
索恩河畔沙龙（Chalon-sur-Saône），尼瑟福 - 尼埃普斯博物馆（musée Nicé-
phore-Niépce）

PHOTOGRAPHIE D'UN GRAND GROUPE PRIS DANS UNE
GLACE AVEC 3 LAMPES-ÉCLAIRS F/9, PAR M. BRASSAÏ.

Afin d'utiliser au mieux la puissance lumineuse des lampes-éclairs,
il est toujours préférable de les munir d'un réflecteur. Un simple réflec-
teur en papier argenté concentre la lumière et augmente l'efficacité
de la lampe de quatre à cinq fois. La Maison Osa fabrique à cet usage
un porte-lampe avec étrier d'inclinaison, muni d'un câble de 2 mètres,
qui se branche dans les prises de courant ordinaires. Ce porte-lampe est
fait d'une matière moulée isolante et muni d'une douille parfaitement
isolée contre tout contact accidentel. Pour allumer, on manœuvre le
bouton de l'interrupteur qui se trouve sur le porte-lampe, ce qui donne

21

《用闪光灯拍照的布拉塞》（Brassaï photographiant
à la lampe-éclair），为马塞尔·纳金的文章《如何在
人工光线下成功拍摄照片》配图，1934 年
私人收藏

布拉塞，《夜间摄影技术。有关影集〈夜巴黎〉》（Technique de la photogra-
phie de nuit. A propos de l'album《Paris de nuit》），发表在《视觉工艺》
杂志，1933 年 1 月 15 日
巴黎，法国国家图书馆

黎的猫》（Chats Parisiens），**第200页**]，在餐馆橱窗前未加灯光拍摄的照片需要一分钟（《多摩咖啡馆门前的马车》，第208号纸板），拍摄笼罩在轻雾中的塞纳河岸（第165号纸板）或是圣母院钟塔的全景（第170号和第171号纸板）则需要十分钟。这种方法相对经济，每个主题拍摄的照片不多，这是他为自己立下的规矩，也是为什么他从不委托别人洗印照片："一张负片对于我这样的摄影师没什么意义。只有洗印出来的照片才有价值。所以，尽管这项工作非常繁重，浪费了大量的时间，我仍然从始至终都自己冲洗照片（布拉塞在原文中使用了英文'prints'一词）。只有自己冲洗的照片才能体现我对负片的诠释，而不是负片本身[35]。"正是这种对冲洗的用心促使他不断试验，包括在冰川路特拉斯酒店房间逼仄的临时实验室展开试验，直至1937年："布拉塞住在冰川路的酒店里，那是个奇特的住处，浴室被他改造成暗房。墙壁和地板都被酸性蒸汽侵蚀了。酒店经理害怕酒店因此而倒塌。布拉塞没有设备用来烘干，于是用小梳妆台上的镜子来为照片上光。负片和照片放在文件夹里或者用旧肥皂盒做成的架子上，一直堆到天花板。[36]"

从1933年春天起，他开始使用一架更为便捷的相机，无须支架：禄莱双反搭配7.5厘米的蔡司－天塞（Zeiss Tessar）镜头以及正方形（6厘米×6厘米）的柔性负片。但他并未抛弃福伦达绿毛龟，并且仍要采用它拍摄所有的夜景照片。直到1937年，他才真正开始全面探索使用禄莱双反进行夜景拍摄的可能性，禄莱双反使用更为便捷，可以运用较为动态的角度进行拍摄，比如在巴黎大道上拍摄行人和看热闹的人（**第199页**）。不过，如果我们仔细研究布拉塞暮年时选入1976年出版的《秘密巴黎》的照片，会发现其中几乎所有照片不但都是用福伦达绿毛龟拍摄的，而且用的是玻璃负片。打俄式台球的风流女子，鸦片烟馆，风笛舞会上和在苏姿酒店拍摄的人像，为大阿尔伯特手下的流氓和妓女拍摄的肖像，魔法城舞会上女神夜总会的后台，还有"单片眼镜"酒吧里的情侣和蒙帕纳斯的艺术家舞会：布拉塞所有流传最广的照片都是采用这种方式，在1933年春天之前拍摄的。因此，1976年出版的《秘密巴黎》的风格应该与他从1932年起所做的设计非常类似。除了他在《视觉工艺》杂志上发表的文章里解释过的曝光时间的问题，城市夜间摄影的难度还在于对光通量和光源的把握。如同他经常所说的那样，要么是光线不够，要么是光线太足，后者容易形成缺乏风韵的光圈和过于强烈的对比，使得图像中的某些部分令人难以辨认，有时曝光过度，有时曝光不足。像保罗·马丁以及十九世纪初的某些拟画摄影家一样，总是想尽办法减弱和分散这些光源。有时是采用障碍物，他借用电影术语称其为"应急的黑人"[37]，这能够遮挡住光线，形成皮影戏的效果：树干（第165号和第185号纸板），城市设施（公共男厕、海报亭、长椅，第193

*《行人与橱窗，巴黎大道》（Passants et vitrines, Grands Boulevards），第 38 号印样，《夜》系列，1937 年
巴黎，蓬皮杜中心，国立现代艺术美术馆

号和第196号纸板）、雕塑（第176号纸板）、建筑结构（支柱、墙壁，第184号、第188号和第190号纸板）。有时是采用光线漫射体，他称之为"环境吸收[38]"，能够过滤间接的光线：反射物（马路或橱窗的潮湿表面，第119号、第149号和第152号纸板）、透光物（雨、尤其是轻雾和浓雾，第10号、第176号、第196号、第198号和第200号纸板）或是远处的物体，增加距离也能够弱化光线的强度（**第203页**）。

当时很多评论家都认为他拍摄的巴黎夜景笼罩在浓雾或烟雨中，拍摄者与主体相距甚远，虚幻朦胧，给人以不真实感。参考布拉塞本人所写的文字可以看出，这种若即若离的状态正是他创作的灵感来源："正是为了捕捉道路、花园、雨中和雾中的美，为了捕捉巴黎夜的美，我才成为了摄影师。[39]"在布拉塞成为摄影师之前很久，他的书信便已经隐约体现出他对这些环境条件——雨雾——的特殊重视，这对他来说是巴黎气候的重要组成部分。1924年2月，他第一次从巴黎写信给父母，在信中他第一次用到了描述未来摄影作品的这些词句："我终于来到了巴黎！我在一座酒店六楼的临时住所里写下这封信。早上醒来，我看到的是薄雾中隐现的埃菲尔铁塔的尖顶和树林中的建筑物，而现在我看到的是被街灯染成紫红色的天空。[40]"在

《巴黎的猫》，约1930—1932年
巴黎，蓬皮杜中心，国立现代艺术美术馆

黎明和日落之间，似乎什么都不存在。三十年后的 1953 年，在最后一次拍摄夜巴黎的尝试中，他再次被这些环境效果鼓动着来到塞纳河岸上："三天以来，我又一次被夜间的塞纳河岸所吸引。雾气蒙蒙，天空呈乳白色，在煤玉般的黑色河水中，路灯的反光像是滴落下来的大颗的光之水珠。[41]"

我们可以看出，布拉塞这种对于环境状态的偏好使得作品的创作意图变得模糊，与更早一代的拟画摄影家的某些研究范围有些类似。在给父母的一封匈牙利语的信里，他在提到这些照片时，用到了有些过时的法语词"夜间的"（nocturnes）——这个词通常用于十八世纪的油画、音乐或是文学领域，与所谓的现代审美大相径庭。

除了拍摄规范和设备，我们还有必要强调布拉塞适应不断变化的拍摄条件的强大能力。1932 年，他曾这样评价《夜巴黎》中某些照片的拍摄条件："根据拍摄意图的需要，我常常要借助其他手法。在拍摄豪华轿车那张照片时（近景，第 32 号纸板），我需要用人工光线代替室内微弱的光线，在快镜下两者能够产生同样的效果。在拍摄埃菲尔铁塔时（第 205 号纸板），面对同一场景我需要打开镜头三次，以避免画面混乱。拍摄开花的栗树时，我需要较长时间绝对的安静，以求在十四分钟内没有一片叶子晃动。拍摄火灾的照片时（第 206 号纸板），我需要等到隔壁的一栋房子剧烈地燃烧起来；拍摄商业交易所柱廊下的流浪汉时（第 23 号纸板），我要等到这些可怜人困倦到无力理会虱子叮咬……这些已经是《夜巴黎》故事的另一章了。[42]"这个"《夜巴黎》故事的另一章"描述的主要是人，而不是他们的生活空间。布拉塞在 1932 年秋天出版这些照片时肯定已经在为维达尔创作"地下"巴黎的作品了。四十年后，布拉塞在提到《夜巴黎》和《秘密巴黎》时，说它们分别是一本外景影集和一本室内摄影作品集："在确定了外景的'长夜行'系列之后，我想要了解在室内中发生了什么，在墙壁后、大门后、帘幕后发生了什么。[43]"夜景摄影的挑战过后是人工光线下室内摄影的挑战。城市风景中常常了无人烟，但在室内场景中人往往是主要的拍摄主体。因此，如果说风景、建筑和城市视角是《夜巴黎》的主要内容，那么《秘密巴黎》和《巴黎的快感》侧重的就是肖像和室内场景了。

新的尝试时常伴随着新的技巧和局限。室内照明通常会过于强烈和单调，但有时也会过于微弱，不足以进行抓拍，只要有可能，布拉塞就会尽量使用现有的光线，不再添加新的光线，努力在光线不足的情况下捕捉到氛围（**第 205 页**）。但是他通常需要尽可能放大现有的光源：在室内使用镜子（放在侧面，以便摄影师不被反射出来）的效果很好（第 79 号、第 82 号、第 83 号至第 86 号、第 88 号、第 90 号

和第 91 号纸板）。但是有时还是不足以实现真正的快镜。这时就需要偷拍，或让拍摄主体保持静止、坐立 [在塔巴林舞会入口处（2 秒）]、平躺（在女神夜总会的后台 [6 秒]，第 67 号纸板），或正视镜头，[珠宝小妞（2 秒），第 104 页的插图和第 92 号纸板]。在某些情况下，即使布拉塞不希望添加光线，他也必须使用闪光灯 [《7 月 14 日，巴士底狱》或《女神夜总会后台的裁缝》（第 63 号和第 77 号纸板）]。他有时会用老式镁光灯，这种灯噪声大又烟雾弥漫，但是他喜欢这种柔和的光线；新式闪光灯安静且无味，但光线更强。他其实很少拍摄真正的夜间快镜：在室内拍摄时，他通常会让模特摆姿势。不过他也并不认为这是秘密。对他而言，摄影的强大力量在于其凝固动态的能力，这与电影是不同的："我始终在努力将动作静止，将它固定在塑料上面，让人和物都拥有这种伟大的静止，通常只有灾难和死亡才有这种能力。[44]"布拉塞拍摄的某些场所（流氓们经常出入的鸦片烟馆、夜总会和风笛舞会）是无法实现自发性摄影的。在《秘密巴黎》的序言里，他谈到经人介绍进入某些场所、探访多次才能开始工作的必要性："妓女很难拍，因为皮条客们一看到相机就从四面八方冲过来，要砸碎我的机器；我必须得赶紧逃跑。为了拍到照片，我在坎康普瓦路上的酒店里租了一个房间；窗外，身材臃肿的妓女在路边等待中央市场的菜农。就算不是流氓和皮条客聚集的地方也十分封闭。获准进入哥纳克 - 珍路（rue Cognacq-Jay）举行一年一度的大型舞会也是非常困难的。[45]"他还提到曾遇到的其他困难，背包被偷，相机被砸，钱包被盗，遭到各种有惊无险的人身威胁，都是他为摄影付出的代价。各种限制要求摄影师在拍摄前必须获得模特的同意，并且提前商议好拍摄的内容：在"苏姿酒店"系列的照片上，那些模特扮演的"妓女"背向摄影师，看不到面容。

布拉塞有时也会拍摄真实的人物，并向他们支付拍摄费用。在 1976 年出版的《秘密巴黎》当中，他说到了这种做法，不过在拍摄一些特殊主题时，这种做法被众多插图摄影师所采用，并一直持续到战后。因此，和二十世纪五十年代杜瓦诺拍摄的爱侣一样，布拉塞二十世纪三十年代镜头中相拥的情侣大部分都是演员，有时还搭配有群众演员：摄影师的助手（比如在"苏姿酒店"系列中扮演客人的基斯）、朋友和熟人，或者是本色出演的模特，比如大阿尔伯特手下的流氓。在风笛舞会和酒吧系列中，照片上众多男、女模特明显出现在不同的场所，不同的伴侣身边（第 78 号、第 79 号、第 81 号、第 88 号和第 93 号纸板）。如果仔细看照片，还会发现同一个男模特出现在不同酒吧和夜总会的多张照片上（第 109 页以及第 81 号、第 83 号、第 86 号和第 93 号纸板）。这种大规模的导演方式在围绕底层社会创作的叙事性插图中是非常常见的（**第 207 页，上方**），尤其是有关大阿尔伯特的团伙的照片以及

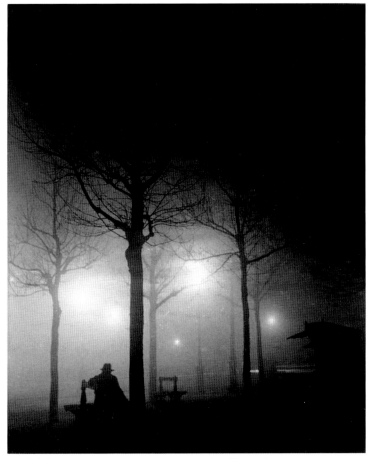

《天文台大街》（Avenue de l'Observatoire），约1932年
私人收藏

《在我的巴黎公寓里拍摄的圣雅克广场的市集日》（La fête foraine place Saint-Jacques prise de mon appartement parisien），约1934年
巴黎，蓬皮杜中心，国立现代艺术美术馆

《屋顶与埃菲尔铁塔》（Toits et tour Eiffel），约1933年
巴黎，蓬皮杜中心，国立现代艺术美术馆

用于相关书籍的插图（侦探小说或是《侦探》一类的各种杂志）。为了导演某些场景的，布拉塞自己也会站到镜头面前：《夜巴黎》中从公共男厕中走出的是他，《秘密巴黎》中在鸦片烟馆抽着一支竹烟斗的是他，在《巴黎杂志》中在夜间被袭击的也是他（**第207页，下方**）。

在拍摄这些夜景照片时，无论是间接光线还是叙事性，甚至是章节性的导演手法，布拉塞借鉴了电影模式。他在记录性摄影当中会运用一些巧妙的手法。这种电影模式在那个时期非常吸引他，并且与当时其他许多现代艺术家一样，他认为电影和摄影就像两座绝佳的表现"二十世纪真正风格"[46]的博物馆。在这个方面，布拉塞经常援引自己的文章。在他有关夜间摄影的文章里，他认为一旦夜幕降临，城市就变为布景，这就是为什么他的夜景照片会与现实脱节："城市在夜里会变成它自己的布景，就像是工作室里混凝纸做成的布景"[47]，接着他用了整个段落来详细解释这个暗喻。还有一点颇有意思的是，就在此时他已经结识了马塞尔·卡尔内（Marcel Carné）以及亚历山大·特劳纳（Alexandre Trauner）等人。特劳纳也是匈牙利人，后来成为法国诗意现实主义的电影美术指导。而马塞尔·卡尔内则曾于1933年在《电影杂志》（Ciné magazine）上发表过一篇文章，呼吁法国电影人在使用了过多的舞美和特效之后"回归现实"，并且借此机会呼唤摄影师的楷模："在这个国家里，曾经诞生过阿杰，生活着柯特兹、曼·雷、布拉塞、日耳曼·克鲁尔等作家，还有郁特里罗（Utrillo）和佛拉芒克（Vlaminck，卡尔内在原文中将佛拉芒克的名字拼成了'Wlaminck'）这样的画家——他们懂得巧妙地描绘郊区某个角落荒凉萧瑟的氛围，以及雨天暗淡、阴沉、肮脏的黑色街道：在这个国家里，这难道是不可能的吗？[48]"另外，1932年布拉塞在创作摄影作品的同时，还在为文森·柯达（Vincent Korda）和亚历山大·柯达的电影《马克西姆小姐》的拍摄现场担任摄影助理。他在这份工作中学会了对演员的管理，并且测试了新的照明方式，这是否对他的室内摄影工作以及照明和导演技巧产生了影响？答案应该是肯定的。

布拉塞为了拍摄某些画面而将模特作为布景的一部分，并付给他们报酬，这种做法在二十世纪三十年代初的夜间巴黎摄影业是不是已经非常常见呢？虽然他在《夜巴黎》当中展示了一个非常封闭、隐秘、中产阶级没有向导则不敢尝试的环境，但是与他同时代的其他艺术家其实也在描绘这片早已不再纯洁的夜景，保罗·莫朗也在《夜巴黎》的序言中提到过，这些同时代的作品只是被《夜巴黎》抢了风头而已[49]。在雷蒙·贝尔纳尔1931年的电影《蒙马特市郊》（Faubourg Montmartre）当中，夏尔·瓦奈尔饰演的"夏尔"曾为一个来

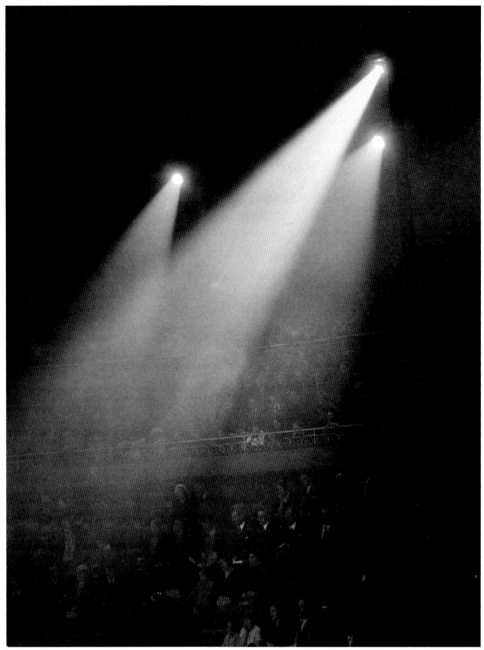

《在麦德拉诺马戏团》（Au Cirque Médrano），1930—1932 年
巴黎，蓬皮杜中心，国立现代艺术美术馆

到首都巴黎的外省人充当导游，因为他"对夜巴黎了如指掌"。1930 年亨利·蒂亚芒·伯尔杰根据卡尔科的剧本拍摄了电影《巴黎》，其中回忆了他与后者一起在舞厅和酒吧消磨的时光："为了让我熟悉《夜巴黎》故事中那些隐蔽的场所，他建议我在他的保护下去探访一番。我们从巴黎密拉路（rue Myrrha）、靠近巴尔拜斯大街（Barbès）的一家舞厅开始。 进门，舞厅老板就快步走过来，兴奋而热情地接待了我；他当然也不会冷落卡尔科……他曾经是一位电影制片人，舞厅里面目狰狞的男人们都是专业的群众演员，他们让这家舞厅的环境显得可疑而阴森；这些人我全都认识！我在拉普路也碰到的同样的情况。[50]"布拉塞是不是这样以"真实"来作弊呢？是不是正是"真实"最难以捕捉，并且使技巧和天然的融合变得困难？

在其两战之间和"二战"之后所写的文章以及他后来参加的各种对话当中，布拉塞一直在捍卫摄影能够调和文献记录和艺术处理这两者的概念。他不会选择其中的某一条路，正相反，他需要维持两者之间的某种平衡。诚然，从他于《夜巴黎》出版当日——1932 年 11 月 15 日——在《强硬报》上发表第一篇文章开始，布拉塞就在强调优秀的摄影应当体现文献记录的深刻本质，这也是摄影与绘画的基本区别："前者见证，后者创造"，并且优秀的摄影师应当保持后退的位置，面对主题抹去自己的个性，体现一种"不具人格的存在"，一种"隐匿身份的永恒"[51]。为此，他在构图时需要不考虑审美，不是为了"创作艺术"，而是为了寻找最大化的效率，布拉塞将其定义为"完全实用主义的目的：摒弃图像中所有多余的，圆滑的部分，清晰地表述我们想要表述的东西，坚定地吸引和引导人们的眼睛"[52]。令布拉塞与众不同的恰恰是这种对现实过于野蛮的，略带形式主义的捕捉："对我来说，我始终在寻找活体与形式之间的某种平衡，而且，如果我不是出于胆怯，我甚至会说：经典平衡。我还认为，只有以持久形式体现短暂生活的照片才值得被称为摄影作品 [……]。我最渴望的是做点新东西，通过捕捉平凡的内容，展示日常生活的状态，就像我们第一次看到的那样。"[53]

面对主题抹去自己的个性，摄影的文献风格，对于平凡和日常生活的偏好——布拉塞从柯特兹的辅导以及日耳曼·克鲁尔的示范中受益良多，但是真正影响布拉塞的夜巴黎作品的是另一个摄影师：尤金·阿杰，布拉塞曾于 1925 年在画家兹博罗夫斯基家里与他见过一次面[54]。阿杰的作品在他 1927 年去世后才被巴黎的摄影界和艺术界发现，此时布拉塞刚刚开始对摄影感兴趣。阿杰的一篇专题论文曾于 1930 年在巴黎发表，并由皮埃尔·马克·奥兰作序。尽管阿杰从未拍摄过夜巴黎，但是布拉塞二十年之后的作品中所体现的清空了大部分居民的巴黎以及这座城市幽灵般

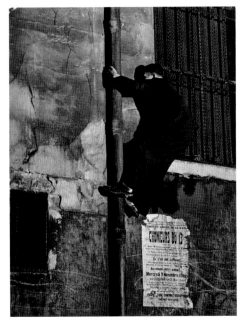 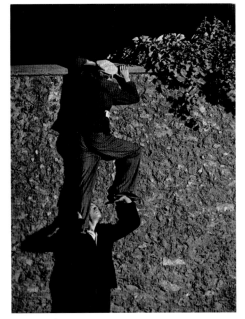 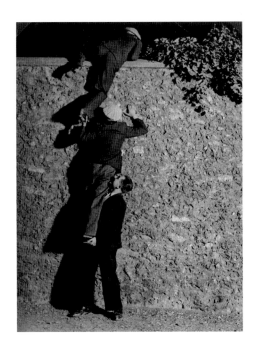

《为了一部侦探小说》（Pour un roman policier），约 1931—1932 年
巴黎，蓬皮杜中心，国立现代艺术美术馆

费南·普未（Fernand Pouey），《纯洁的：让·塞吉》（Un pur : Jean Séguy），文章采用布拉塞导演的照片作为插图，《巴黎杂志》，1933 年 4 月
私人收藏

的诗意，却早已在阿杰白天拍摄的照片中出现过，这一点实在令人震惊。更有甚者，布拉塞还将阿杰的主题放入夜景当中，将拍摄"小手工业"肖像的传统恢复到了夜间模式：掏粪工、面包工人、铁路工人、妓女等等。1969 年，布拉塞提到阿杰的摄影作品时，使用的竟然是十五年后他评价自己作品时相同的词汇！"（阿杰的）超现实主义是我所不知道的某种幻觉效应，然而这种视角能够将最日常的现实变得如梦似幻"[55]。1980 年他还说过："我照片中的超现实主义只不过是被视觉变得梦幻的真实。[56]"他某些夜巴黎作品中的梦幻风格以及他使用阴影的癖好——比如拍摄毕加索工作室（**第 211 页，左侧**）的照片，《蜡烛光下的蝴蝶》（papillon à la bougie），以及某些裸体照——吸引了超现实主义者的注意。这些超现实主义者曾在《米诺牛》杂志上努力探索影子的功能，并尝试"建立日与夜、白天与黑夜之间的其他联系"[57]。

受到安德烈·布勒东推崇的布拉塞随即成为这一流派的伙伴，尽管他的作品与毕加索一样非常多样化，并非只与超现实主义相近。而且，布拉塞也并不希望自己的作品呈现超现实主义。不过，"被视觉变得梦幻的真实"当时确实成为超现实主义者的信条。第一批超现实主义者之一的罗杰·维塔克（Roger Vitrac）曾于1933 年 12 月在《美术》（Beaux-Arts）杂志上发表了一篇题为《巴黎的沙漠》（Les déserts de Paris）的有趣文章，这篇文章采用布拉塞夜巴黎的照片作为插图，虽然在文中并未提及，但很明显是从布拉塞的作品中间接获得灵感的。他在文中提到了"生活与梦幻、行走与眩晕之间"的状态。在他笔下，夜游变成了梦游。布拉塞却从未对此给出类似的解析：与超现实主义不同的是，他相信现实是超越梦幻的。当时的布拉塞更接近马克·奥兰的社会幻想风格，他还希望奥兰能够为他的《夜巴黎》作序。阴影、半影、夜景，都是幻化出模糊轮廓的必要元素，马克·奥兰自1926 年起曾在多篇文章中讲解、重述和发展这一观点。奥兰这一时期有关摄影的文章采用了众多同样适用于布拉塞作品的公式（有些曾在数篇文章中重复出现并反复叙述）。在1930 年的一篇针对阿杰作品所写的文章中，作为对未来摄影作品的一种预示，他也已提过夜景摄影："社会幻想风格就根植于城市的夜里 [……] 夜晚的元素能够绝佳地导演始终纯朴、并且易于理解的社会幻想风格。[58]"他们每个人独立的小天地似乎能够产生共鸣：对日常生活和平凡的偏好，相信摄影行为是真实的变身，对电影的兴趣，摄影与文学之间的关联，对摄影的固定能力的信仰——所有这些将他们聚集在一起[59]。

后来为布拉塞作序的保罗·莫朗与社会幻想风格其实相去甚远。不过奇怪的是，

莫朗在《夜巴黎》的序言中通过长篇引用朱里安·格林（Julien Green）的著作来模仿他的腔调：“所有大城市都拥有一些区域，只能在半影中显示出真正的状态。白天，它们则隐藏自己，换上一副平凡的面孔，躲避众人的目光。[60]”

《夜巴黎》延续了阿杰的巴黎，还在莱昂·保罗·法尔格——与布拉塞一同漫步巴黎的伙伴之一——出版《巴黎的行人》前几年重塑了行人摄影师这一角色，而阿杰也正是这一角色的化身之一。这个角色[61]当时在摄影和电影先锋派当中非常流行，尤其是在德国艺术家以及构成主义者当中；从《电影人》（L'Homme à la caméra，1924 年）到《大城市的交响曲》（La Symphonie d'une grande ville，1928 年），再到莫伊·维尔的《巴黎》（1931 年），虽然侧重点各有不同，但是体现的都是摄影师记者的形象：风风火火，从不停息，以生机勃勃的目光关注四周，俯摄、仰摄、快镜，连续的迭印和显色，窥伺着这座现代大都市对感官最细微的震颤和撩拨。布拉塞却为这个风风火火、承载了太多影像的行人带来了另一种节奏和摄影方式：摄影师需要从容不迫。

他的相机并不轻便，因此曝光时需要保持静止，无法表现运动中的视角。他很少抓拍。他的时间不是拍摄快镜、也不是图像流的时间。于是，布拉塞几乎成为一个反例，颠覆了当时摄影行业正在流行的夜游者形象——也就是那个夜间行走的人。对于二十年代末超现实主义集团的成员，对于保罗·莫朗、勒内·卡尔维尔（René Crevel）、乔治·巴塔耶（Georges Bataille）、菲利普·苏波（Philippe Soupaul）、雅克·普雷维尔、亨利·米勒，当然还有布拉塞而言，夜游成为了一种生活方式：一种体会诗意的形式，一种对光明世界及其法律的拒绝，一种对边缘和阴影的品味，吸引着雷蒂夫·德·拉·布雷东纳和方托马斯（Fantômas）正是这种阴影的意味。夜游者同时也成为文学和肖像创作的题材（**第 211 页，右侧**）。乔治·兰布赫（Georges Limbour）于 1927 年用一整部作品——《非洲的路灯》（Les Réverbères africains）——来歌颂欧洲的夜游者以及路灯的形象[62]。安德烈·布勒东和菲利普·苏波也曾分别在《娜嘉》、《疯狂的爱》以及《巴黎的夜》（Les Nuits de Paris）中以第一人称的叙述方式及其特有的叙述结构描绘了夜间在巴黎的游荡[63]。

《夜巴黎》中的夜游者布拉塞也可以被看作是十九世纪出现的极具巴黎风格的闲逛者的现代化延伸，这个闲逛者的角色尤其曾在《生理学》（Physiologies）丛书中出现，沃尔特·本杰明同一时期还曾在在其《巴黎，十九世纪的首都》一书

中对此再次进行研究。轻松，冷漠，时常孤身一人，没有家庭和时间的束缚，"这样的闲游者只能存在于大城市、大都市之中，因为外省城市的舞台对他的行走而言过于狭窄，"拉鲁斯字典（Larousse）[64] 如是说。在《夜巴黎》出版时，这种在巴黎闲游的传统已经因为汽车的侵入而受到威胁。因此，《时代报》曾于1936年发表过一篇题为《最后一个闲逛者》（Le dernier flâneur）的文章，哀叹这一消遣方式的消失。沃尔特·本杰明曾在其《巴黎，十九世纪的首都》一书中引用这篇文章。

二十世纪五十年代末，面对巴黎"二战"后的大规模改造，布拉塞曾撰文叹惜老巴黎的消失和汽车的横行，同时也提到闲游这一消遣方式的消失："塞纳河的河岸本来是可供漫步的地方，是巴黎最吸引人的景点之一，若被改造成巴西的城市才有的气势恢宏的高速公路，会不会渐渐丧失自己的特色？"他在文章末尾讲述了一段经历，不由令人联想起他的《夜巴黎》："现在亦是如此，有时圣奥诺雷市郊路（Faubourg Saint-Honoré）晚上禁止汽车通行，这是一种绝妙的感觉。仿佛人们从来都没有看到过这条路，只不过是因为道路的肿瘤被摘除，它便重新找到了自己的灵魂。难道不能将这种做法推广开来吗？[65]"《夜巴黎》的一部分成功也许正是来源于他呼吁人们回归街头闲逛，以及他对道路和城市的"灵魂"的重新发掘：布拉塞向我们展示了巴黎闲逛者的一个新版本，一个夜间版本，正如沃尔特·本杰明所说："城市是神圣的土地。"

闲逛者是自由的，可以去任何自己喜欢的地方。布拉塞对自己轻松更换环境的能力非常自豪，从上流社会到底层社会，他从没有任何排斥或偏见。如果我们仔细观察他在这个阶段摄影和选题的地理区域，会发现其中的令人惊叹的多样性。如果说《夜巴黎》继阿杰之后，延续了安德烈·华诺的《巴黎的面孔》（Visages de Paris）同类作品的路线，昭示着对平民街区的兴趣，它也并没有忽略巴黎为人熟知却仍适宜游览的部分：埃菲尔铁塔、协和广场、凯旋门、巴黎大道——这些只是其中出镜最多的几个。布拉塞希望做到平凡而完美，既有优美的风景又有日常的生活，著名的与无名的，古老的与现代的，富有的与贫穷的，总之囊括"我们这座城市一切矛盾的组成部分"[66]，一如埃米尔·昂里奥在《时代报》上所说的那样。像《雾中的内伊元帅的雕像》（第176号纸板）这样的照片，《夜巴黎》和《秘密巴黎》都采纳，却于1934年首次发表在超现实主义杂志《米诺牛》上，并引来众多敬仰和膜拜。其原因主要是它体现了这样一种对比：黑暗的象征与光明的象征、图案与文字、石头与霓虹、伟大与平凡、古代世界与现代世界之间的对比。《内伊元帅》为我们展示了布拉塞夜巴黎的独特核心：一座充满享乐、电力和广告的城市，同时也是一座

《布瓦吉鲁的工作室与毕加索的雕塑,汽油灯光下的夜晚》(Atelier de Boisgeloup avec des sculptures de Picasso, la nuit à la lumière d'une lampe à pétrole),1932 年
巴黎,毕加索博物馆

勒内·马格利特(Rene Magritte),《夜游者》(Le Noctambule),1928 年
埃森,弗柯望博物馆(Museum Folkwang)

充满孤独和阴影的城市；一座活泼、现代，也时常如幽灵般的诡秘城市。阿杰对老巴黎的思念与二十年代的先锋派在同一时期树立的城市活力面貌形成对比，出现在同一幅画面上。布拉塞的夜巴黎充斥着现代化的符号，已经与阿杰的夜巴黎大相径庭。然而，这与同时代的摄影师——比如莫伊·维尔 1931 年在《巴黎》中描绘的现代、著名、通常以白天模式体现的大都市又有所不同。只有夜晚才能将这两种视角融合在一起，正如安德烈·布勒东所说，"伟大的夜晚既能让人成为垃圾，又能让人成为奇迹"[67]。

夜晚远离了白天的紧张纷乱，成为庇护所：这里的准则和规范不同寻常。在这里一切都变了模样，黑暗扮演的是绝妙的揭发者。夜晚的真实与白天不同，却比后者更为奇特和令人不安。化作布景的城市变了模样，正如保罗·莫朗在《夜巴黎》的序言中所说，它变成了"白日智慧的反面"。夜晚呈现的不是城市显而易见的内容，借用当时极其时髦、在摄影和精神分析领域都可以使用的一个词——它呈现的是城市潜在的内容。布拉塞在 1932 年缩写的第一篇有关摄影的文章不正是题为《潜在的图像》（Images latentes）吗？这位夜游摄影师曾经对此进行过半侦探化、半社会学的调查："能够清晰分析所处时代的从来都不是社会学家，而是我们这种类型的摄影师，是我们这些处于时代中心的观察者。我从一开始便深深地感觉到，这才是作为摄影师的真正使命。[68]"于是，《秘密巴黎》中的地下巴黎，以其对巴黎危险或可疑一面的着墨成为《夜巴黎》的天然补充。三十年代前半叶的活跃气氛、尤其是对《巴黎的快感》的失望，使得布拉塞对巴黎的夜充满激情。他自己其实并不希望成为这样的"专家"，他痛恨"专家"这个词："因为我创作的《夜巴黎》大获成功，很快有人请我去做"夜伦敦"、"夜纽约"，但是我对夜景已经不感兴趣了，我对这一题材的激情已经消耗殆尽了。[69]"

布拉塞在战后的 1953 年以特殊的方式提到曾经回到塞纳河岸上几个夜晚，最后拍摄的几组夜巴黎的照片，但是他的作品集当中没有包含任何五十年代初之后拍摄的作品。然而在"二战"之后，人们对于他的作品集的兴趣与日俱增，虽然布拉塞对于夜巴黎这些题材的激情已经减退，但是他对于一些新的机遇始终持开放的态度：1944 年他采用大阿尔伯特团伙系列中的一张照片为香水制造商罗贝尔·皮盖（Robert Piguet）的"强盗"香水（Bandit）制作了一个广告，借此向巴黎的流氓以及其他坏孩子们致敬（**第 215 页，左上**）。不过，布拉塞尤其是通过为芭蕾舞剧和戏剧制作各种摄影布景（这在当时还是新技术）来延续自己在这方面的兴趣[70]，其中包括为雅克·普雷维尔（Jacques Prévert）、罗朗·佩蒂（Roland

Petit）和约瑟夫·克斯玛（Jeseph Kosma）制作的芭蕾舞剧《约会》（Le Rendez-vous） 以及雷蒙·格诺的话剧《途径》（En passant）[71] 创作的布景。除了再次使用了三十年代的部分照片（比如曾于 1935 年发表在《米诺牛》上的高尔维沙（Corvisart）地铁站的立柱，第 177 号纸板），他还做了许多新的尝试。他回到巴黎东北部的街区，乌尔克运河（canal de l'Ourcq）附近，战前他曾与普雷维尔一起在这里散步，"在破败的环境中欣赏这份美景"，当时他曾对普雷维尔吹嘘道："我还没有完成《约会》当中谋杀一场的布景。我们晚上来到维莱特区。横跨乌尔克运河的克里米路（rue de Crimée）的奇特吊桥，奔腾的河水，以及那些刑具般可怕的黑色转轮，正是我需要的布景[72]……"他甚至趁此机会尝试用两个 6 厘米 ×6 厘米的底片拍摄横版照片（这些底片没能留存下来），使得布景能够涵盖巴黎不同时代的各大景点：为此拍摄的梯耶雷大街的夜总会，还有其他在三十年代完成的照片：蒙马特的楼梯、拉丁区（quartier Latin）百丽多华酒店（hôtel de la Belle Etoile）的正门、高尔维沙地铁站、克里米桥（**第 215 页，右上**）。

《约会》这部舞剧曾在世界各地上演，后来还作为故事梗概，被马塞尔·卡尔内在 1946 年改编为电影《夜之门》（Portes de la nuit）。尽管布拉塞并未直接参加拍摄，但是这是卡尔内所有电影中风格最接近布拉塞摄影作品的一部，就像一次导演向摄影师的致敬。除了三十年代的涂鸦作品以及与某些艺术家（达利和毕加索）接触之后拍摄的照片，令布拉塞在二十世纪的摄影史上占据一席之地的实际上还是他的夜巴黎系列作品。他对于夜晚的兴趣以及在阴影中体现出的诗意。之后的某些摄影师曾经一度追随，并且从中汲取灵感，尤其是美国和英国的摄影师，而布拉塞在这些国家也一直享有盛誉。约翰·扎科夫斯基（John Szarkowski）曾在纽约现代艺术博物馆举办的布拉塞回顾展的展览目录序言中强调，与卡蒂埃 - 布列松相比，布拉塞更像是一个"黑暗中的天使。他的敏感来自于另一个时代，他从原始、虚幻、模糊甚至是反常的事物中汲取养分"[73]。在此次展览期间，黛安娜·阿勃丝（Diane Arbus, 1923—1971）与布拉塞在纽约会面，并获赠一本《巴黎的快感》。暮年的戴安娜坦言自己曾经受到布拉塞的极大影响："他 [布拉塞] 让我看到黑暗令人惊叹的特质。黑暗也可以同光明一样使人振奋，这是我在多年拍摄经历中没有意识到的一点，因为我总是不停地尝试在光明中获得更多 […]。最近我终于体会到自己是何等热爱那些照片中无法看到的东西。黑暗是客观的存在，对我来说，能够重新看到黑暗确实令我无比兴奋。[74]"1968 年的回顾展也使陶德·帕帕乔治（生于 1940 年）有机会真正了解布拉塞的作品，而他也是二十世纪七十年代出现的第一批重新使用中型尺寸以及某种导演和静止审美的摄影师（**第 216 页**）："在

*《罗贝尔·皮盖"强盗"香水的广告草稿》（Etude publicitaire pour le parfum Bandit de Robert Piguet），约1944年，印样，第54号纸板，"广告"系列
巴黎，蓬皮杜中心，国立现代艺术美术馆

《约会第三幅画的场景剪辑》（Montage sur la scène du troisième tableau de Rendez-vous），1946年
私人收藏

卢·布莉丝·卢森堡（Rut Blees Luxemburg），《阿罗兹固罗户站，皮卡迪利广场的小过失》（Arnos Grove, Piccadilly's Piccadilloes），2007年
巴黎，多米尼克·菲亚特画廊（galerie Dominique Fiat）

看布拉塞的照片时，我能够感觉到人和事物活生生地存在着，那是从其他照片上未曾得到的体会［……］。我只能说，他所使用的镜头（100 毫米）和负片的尺寸都经过精确的计算，这符合他对一切抱持的无限的好奇心。他观察着巴黎这座露天的大型剧院，这里每天有无数剧目上演［……］。这近乎神秘，至少算得上难以捉摸；但是，无论如何，我都要努力为布拉塞所使用的摄影器材寻找一个现代版的替代品。这一努力却到许多年后才实现的。[75]"

经过了一代人，德国女摄影师卢·布莉丝·卢森堡追随比尔·布兰德和布拉塞，特别是布拉塞，坚定地踏上了夜景摄影的道路，将其作为主要的创作语言，并在伦敦和纽约创作了诸多作品。尽管卢·布莉丝·卢森堡[76]会系统地使用色彩，但她同样会诗意化地使用反射表面（**第 215 页**）、材料和设备，也同样偏好魔法和阴影变身。此外，她也认同在伦敦街头行走和游荡是非常重要的，并关注城市的不同阶层。这也是布拉塞的夜间部分始终具有强烈现实性的证明。

陶德·帕帕乔治（Tod Papageorge），《54 号工作室的新年夜》（New Year's Eve at Studio 54），1978 年纽约，现代艺术博物馆

1 布拉塞,《三十年代的秘密巴黎》,巴黎,伽利玛出版社出版,1976年,第5页。

2 印样,即接触印相,为冲洗完的底片所做的小样。

3 布拉塞的档案中包含了一系列巴黎夜间各处的照片,拍摄于1948年,可能就是为了某个特殊订单而创作的。

4 影集的打样,巴黎,1937年。就此内容参见上文西尔薇·欧本纳斯所著的《布拉塞与巴黎的夜》,第95页。

5 有关布拉塞对摄影逐渐加深的兴趣,参见上文所述的西尔薇·欧本纳斯所著的《布拉塞与巴黎的夜》,第95页。

6 布拉赛,《给我父母的信(1920—1940年)》,巴黎,伽利玛出版社出版,2000年,1930年3月11日的信,第258页。

7 同上,第23页。

8 布拉塞,《我的朋友安德烈·柯特兹》,《摄相机》杂志,第4期,琉森出版社(Lucerne)出版,1963年4月,第7页。

9 玛利亚·伊奥瓦娜·艾斯纳(Maria Hiovanna Eisner)在《小型摄相机摄影》(Minicam Photography)中的见证,辛辛那提,后于布拉塞的《巴黎的相机》中再版,伦敦和纽约,焦点出版社出版,1949年,第20页。

10 加布里耶尔·洛普最新的作品列表,参见保罗·路易·胡贝尔(Paul Louis Roubert)的《加布里耶尔·洛普摄影之路的笔记》(Notes sur le parcours photographique de Gabriel Loppé),《加布里耶尔·洛普,山中的旅行》(Gabriel Loppé, Voyages en montagne),法日出版社(Editions Fage)出版,2006年,第35—40页。

11 有关摄影师保罗·马丁,参见罗伊·弗拉金格(Roy Fluckinger)、拉里·沙夫(Larry Schaaf)、斯坦迪什·米查姆(Standish Meacham)所著的《保罗·马丁,维多利亚风格的摄影师》(Paul Martin, Victorian Photographer),德克萨斯大学出版社(University of Texas Press)出版。

12 阿尔弗雷德·斯蒂格利茨,《纽约的图像片断以及其他研究》(Picturesque Bits of New York and Other Studies),12块凹版,纽约,R.H.罗素出版社(R.H.Russell)出版,1897年。

13 阿尔文·兰登·科伯恩,《伦敦》,西莱尔·贝洛克(Hilaire Belloc)作序,20幅影印凹版,伦敦,达克沃斯出版社(Duckworth & Co.)出版,纽约,布连塔诺出版社(Brentano's)出版,1909年。

14 阿尔文·兰登·科伯恩,《纽约》,赫伯特·乔治·威尔斯(H.G.Wells)作序,20幅影印凹版,纽约,布连塔诺出版社出版,1910年。

15 由罗伊·弗拉金格、拉里·沙夫、斯坦迪什·米查姆引用,《保罗·马丁,维多利亚风格的摄影师》,前引。

16 路易·舍罗奈,《夜晚巴黎》,《现场艺术》杂志,1927年1月,第27页。

17 有关利昂·吉姆拜尔的生平,可参阅梯埃里·热尔韦(Thierry Gervais)所著的《利昂·吉姆拜尔,我的重要报道》(Léon Gimpel,Mes grands reportages),《摄影研究》(Etudes photographiques)杂志,第19期,2006年12月,第120—138页,以及多米尼克·德·冯雷欧(Dominique de Font-Réaultx)和梯埃里·热尔韦所著的《利昂·吉姆拜尔,一位摄影师的大胆》(Léon Gimpel, Les audaces d'un photographe),巴黎,奥塞博物馆五大洲展馆,2008年。

18 有关这一主题,参见上文西尔薇·欧本纳斯所著《布拉塞和巴黎的夜》,第95页。

19 布拉塞,《给我父母的信》,1932年8月12日的信,前引,第269—270页。

20 布拉塞,《给我父母的信》,前引,1932年12月的信,第283页。

21 有关这本书出版的起源,参见本文上文第98页以及后续各页。

22 埃米尔·昂里奥,《巴黎的照片》(Photos de Paris),《时代报》,1933年1月30日。

23 同上。

24 韦弗利·普斯特(Waverley Post),《布拉塞创造了巴黎夜景摄影的记录》(Brassaï makes photo record of nocturnal Paris),《芝加哥论坛报》,1933年3月13日。

25 《周而复始》(Week by Week),《听众》,1933年6月28日。

26 让·韦特伊,《上相的城市》,《摄影与电影艺术》杂志,第21期,1934年11月,第1—2页。

27 有关这个问题,参见上文西尔薇·欧本纳斯所著的《布拉塞与巴黎的夜》,第95页。

28 马塞尔·纳金,《如何在人工光线下成功拍摄照片》,蒂朗提出版社(Editions Tiranty)出版,1934年。

29 马塞尔·纳金,《看的艺术与摄影》(L'Art de voir et la photographie),蒂朗提出版社出版,1935年,第30—31页。

30 让·埃尔拜尔,《夜间摄影技术》,《摄影与电影艺术》杂志,第11期,1934年1月,第3—5页。

31 布拉塞,摘自一封给阿维·贝尔曼(Avis Berman)的信,布拉塞档案,副本于2000年藏于国立现代艺术美术馆。

32 布拉塞,《巴黎的相机》,伦敦和纽约,焦点出版社出版,1949年,第65页。

33 《与流氓和上流社会为伍》(Chez les voyous et dans le beau monde),克洛德·博纳富瓦(Claude Bonnefoy)收集的布拉塞的言论,《文学新闻》杂志(Les Nouvelles littéraires),1976年10月17日。

34 由罗杰·克兰(Roger Klein)引用,在布拉塞的《巴黎的相机》中转载,前引。

35 布拉塞写给维特金·博利(Witkin Berley)的信,1982年5月4日,布拉塞档案,副本于2000年藏

36 罗杰·克兰的见证，发表在《摄影》（Photography）杂志中，芝加哥；在布拉塞的《巴黎的相机》中转载，前引，第65页。

37 布拉塞，《夜间摄影技术》，《视觉工艺》杂志，第33期，1933年1月15日，同时还在《摄影与电影艺术》杂志发表，1934年1月。

38 同上，第27页。

39 从布拉塞1977年5月13日在波士顿麻省理工学院所做演讲中引用的内容，布拉塞档案，副本于2000年藏于国立现代艺术美术馆。

40 布拉塞，《给我父母的信》，前引，1924年2月29日的信，第191页。

41 布拉塞，1953年1月25日的手写笔记，布拉塞档案，副本于2000年于国立现代艺术美术馆。

42 布拉塞，《夜间摄影技术》，前引，第27页。

43 布拉塞，《三十年代的秘密巴黎》，前引，第7页。

44 布拉塞，未标日期的打字文稿，布拉塞档案，副本于2000年藏于国立现代艺术美术馆。

45 《与流氓和上层社会为伍》，前引。

46 布拉塞，《摄影不是艺术》（La photographie n'est pas un art），《费加罗文学》（Le Figaro littéraire）杂志，1950年10月21日。

47 布拉塞，《夜间摄影技术》，前引。

48 马塞尔·卡尔内，《电影何时能够来到街头》（Le cinéma descendra-t-il dans la rue?），《电影杂志》，1933年11月。

49 参见上文西尔薇·欧本纳斯所著的《布拉塞与巴黎的夜》，第107页。

50 亨利·蒂亚芒-伯尔杰，《曾经的电影》（Il était une fois le cinéma），巴黎，让-克罗德·西蒙安（Jean-Claude Simoën）出版，1977年，第180—181页。

51 布拉塞，《潜伏的图像》（Images latentes），《强硬报》，1932年11月15日。

52 布拉塞，1951年12月10日的笔记，为纽约现代艺术博物馆的《五位法国摄影师》影展（Five French Photographers）所写，布拉塞档案，副本于2000年藏于国立现代艺术美术馆。

53 同上。

54 有关这一主题参见上文西尔薇-欧本纳斯所著的《布拉塞与巴黎的夜》，第95页。

55 布拉塞，《我对尤金·阿杰、皮特·亨利·爱默生和阿尔弗雷德·斯蒂格利茨的回忆》（Mes souvenirs de E. Atget, P. H. Emerson et Alfred Stieglitz），《摄相机》杂志，琉森出版社出版，第48卷，第1期，1969年1月。

56 与弗朗斯·贝盖特的对话，《文化与交流》杂志，第27期，1980年5月。

57 有关这一主题，参见让·斯塔罗宾斯基（Jean Starobinski）的《白天一面和黑夜一面》（Face diurne et face nocturne），《关注米诺牛》（Regards sur Minotaure）展览，艺术历史博物馆，日内瓦，1987年。

58 皮埃尔·马克·奥兰，《阿杰，巴黎的摄影师》，巴黎，约奎尔出版社出版，1930年。

59 有关皮埃尔·马克·奥兰及其摄影作品，请参考皮埃尔·马克·奥兰，《有关摄影的文字》，由克莱芒·舍胡汇集文章并作序，原文出版社出版，2011年。

60 保罗·莫朗，《夜巴黎》序言，巴黎，1932年。

61 有关这个问题，参见奥利维尔·吕贡（Olivier Lugon）的《行走者。先锋派当中的行人与摄影师》（Le marcheur. Piétons et photographes au sein des avant-gardes），《摄影研究》（Etudes photographiques）杂志，第8期，2000年11月。

62 有关这一问题，参见塞伦·亚历山大里安（Sarane Alexandrian）的《超现实主义者与梦境》（Les Surréalistes et le rêve），巴黎，伽利玛出版社出版，1974年。

63 吕蓓卡·索尔尼特（Rebecca Solnit），《行走的艺术》（L'Art de marcher），南方文献出版社（Actes Sud）出版，《巴别塔》丛书（Babel），2002年，第270—274页。

64 同上，第265页。

65 布拉塞，《有关巴黎改造的调查》（Pour l'enquête sur la transformation de Paris），未标日期的手稿，1959年（?），布拉塞档案，副本于2000年藏于国立现代艺术美术馆。

66 埃米尔·昂里奥，《时代报》，前引。

67 安德烈·布勒东，《连通器》（Les Vases communicants），巴黎，伽里玛出版社出版，1955年。

68 未标日期和出处的手写笔记，布拉塞档案，副本自2000年起藏于国立现代艺术美术馆。

69 布拉塞，未标日期的手写笔记，布拉塞档案，副本自2000年起藏于国立现代艺术美术馆。

70 这出芭蕾舞剧1945年6月在莎拉-伯恩哈特剧院（théâtre Sarah-Bernhardt）上演，曾在世界各地巡演。

71 1947年4月在阿涅斯-卡普里剧院（théâtre Agnès-Capri）上演。

72 布拉塞在《毕加索谈话录》当中讲述的1945年5月25日的夜间散步，巴黎，伽利玛出版社出版，1964年。

73 《布拉塞》，约翰·扎科夫斯基作序，劳伦斯·德雷尔（Lawrence Durrell）撰文，纽约，现代艺术博物馆，1968年。

74 由桑德拉·菲利普斯（Sandra Philips）引自《黛安娜·阿勃丝，启示录》（Diane Arbus, Revelations），兰登书屋（Random House）出版，2003年，第62—63页。

75 陶德·帕帕乔治，《穿过伊甸园：中央公园的照片》（Passing through Eden: Photographs of Central Park），史泰德出版社（Steidl）出版，2007年；在《核心课程。陶德·帕帕乔治有关摄影的文章》（Core Curriculum. Writings on Photography by Tod Papageorge）中再版，纽约，光圈出版社（Aperture）出版，2011年。

76 有关的作品，请参考雷吉斯·杜朗（Regis Durand）等人所著的《寻常感性：卢·布莉丝·卢森堡》（Commonsensual: The Work of Rut Blees Luxemburg），黑狗出版社（Black Dog Publishing）出版，2008年。

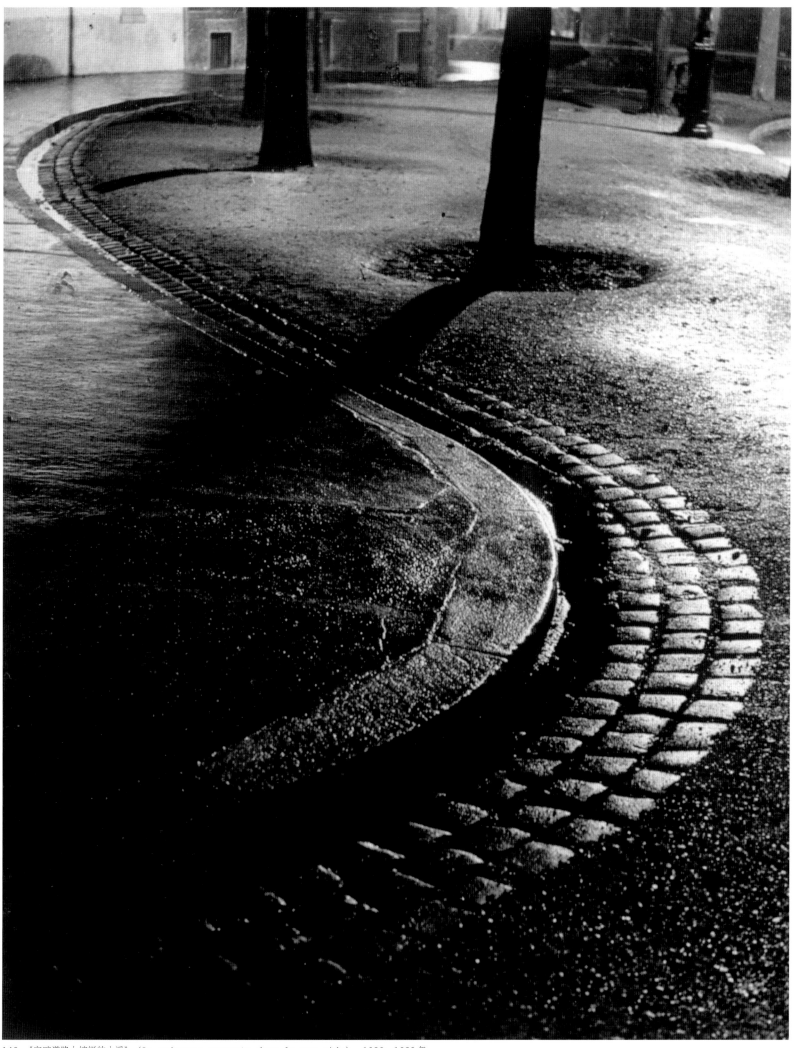

149.《空旷道路上蜿蜒的小溪》（Le ruisseau serpente dans la rue vide），1930—1932 年

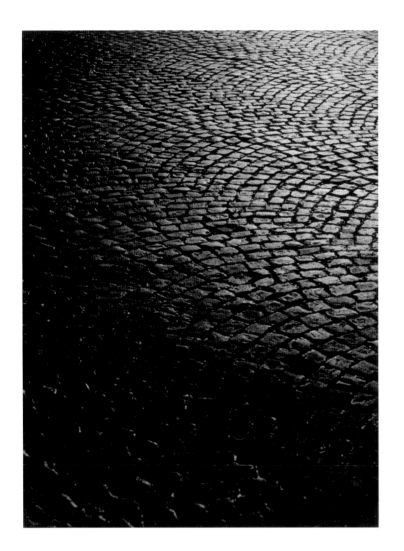

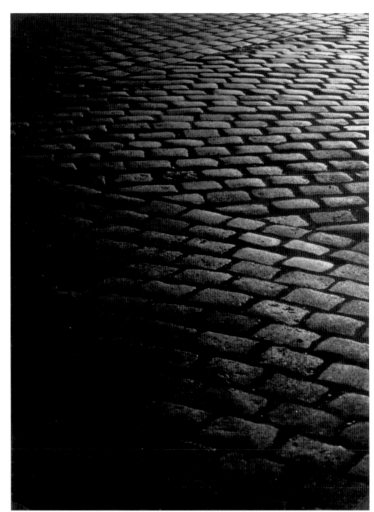

150.《石板路》（Les pavés），1931—1932 年 151.《石板路》，1931—1932 年

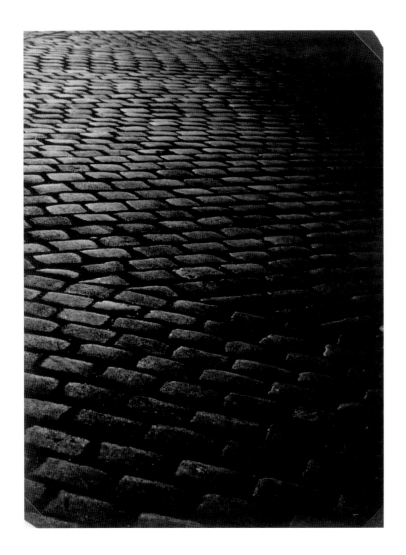

152.《石板路》，1931—1932 年　　　　　　　　　　　　　　　　153.《石板路与雪》（Pavés et neige），约 1935 年

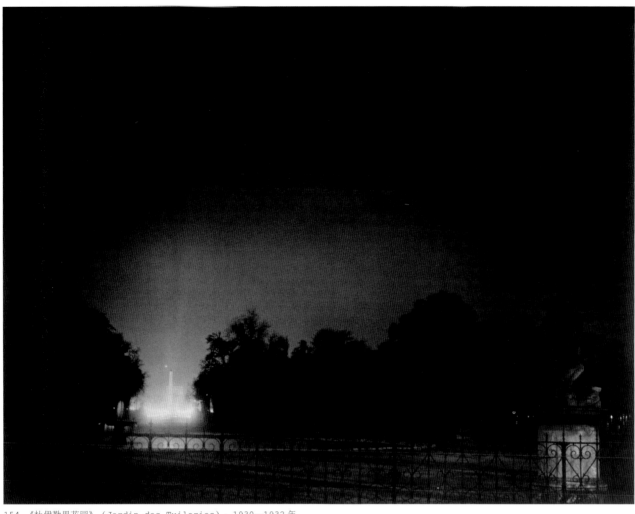

154.《杜伊勒里花园》（Jardin des Tuileries），1930—1932 年

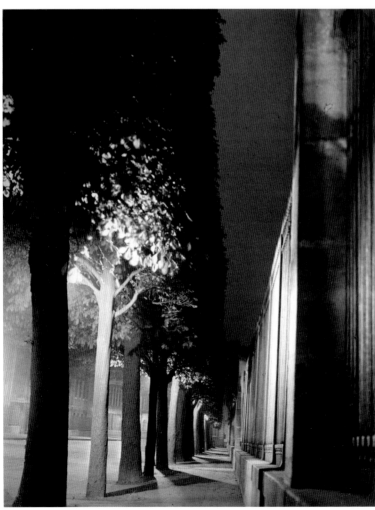

155.《奥古斯特伯爵路和卢森堡宫的栅栏》（Rue Auguste-Comte et grilles du Luxembourg），约1931 年

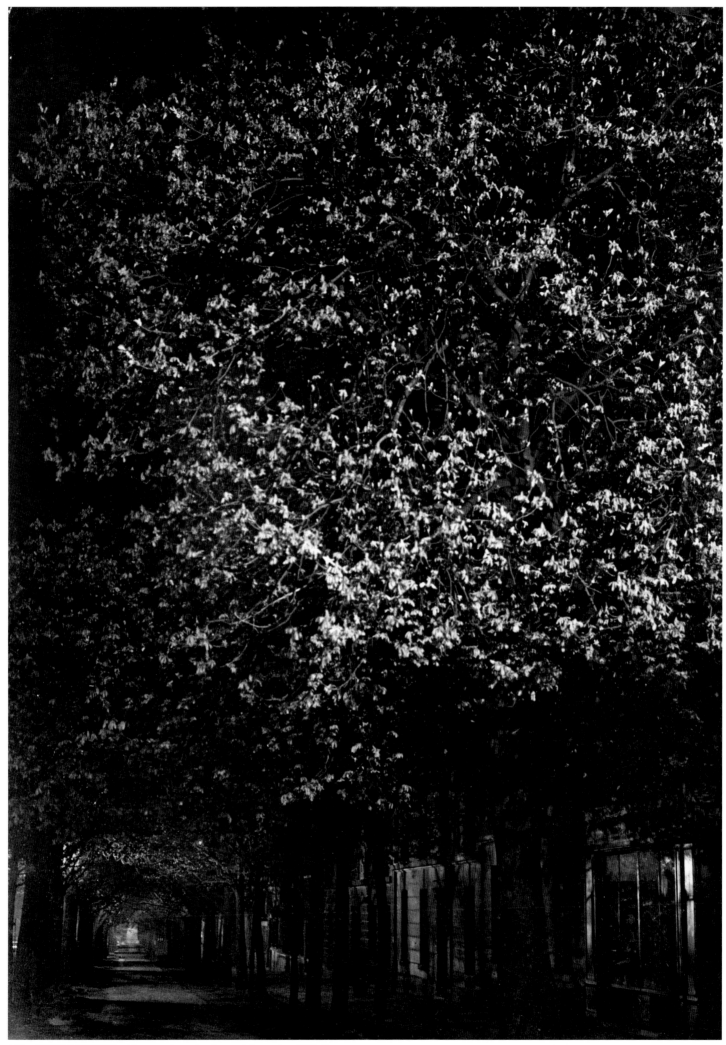

156.《阿拉贡大道的栗树》（Marronniers boulevard Arago），1932 年

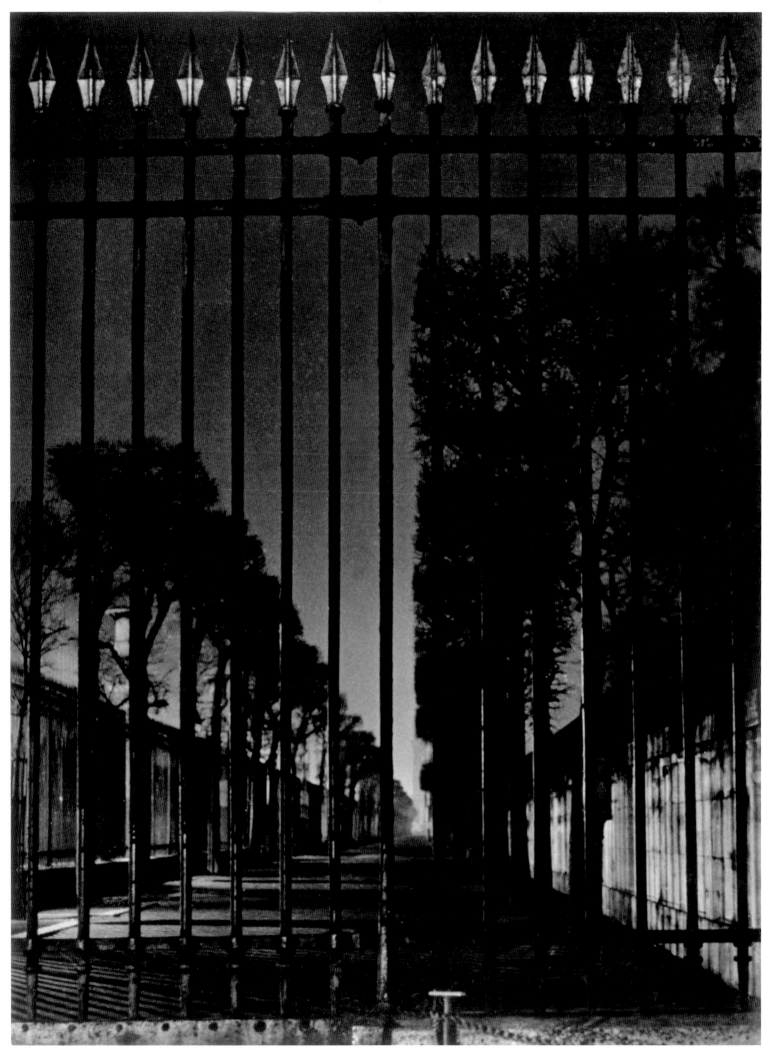

157.《杜伊勒里花园的栅栏》（Grille des Tuileries），1930—1932 年

158.《蒙马特公墓》（Cimetière Montmartre），1930—1932 年

159.《卢森堡宫栅栏的阴影》（Ombres des grilles du Luxembourg），1930—1932 年

160.《雪后的卢森堡宫和栅栏》（Grilles et jardins du Luxembourg sous la neige），约 1930 年

161.《杜伊勒里花园的椅子》（Chaises, jardin des Tuileries），1933—1934 年

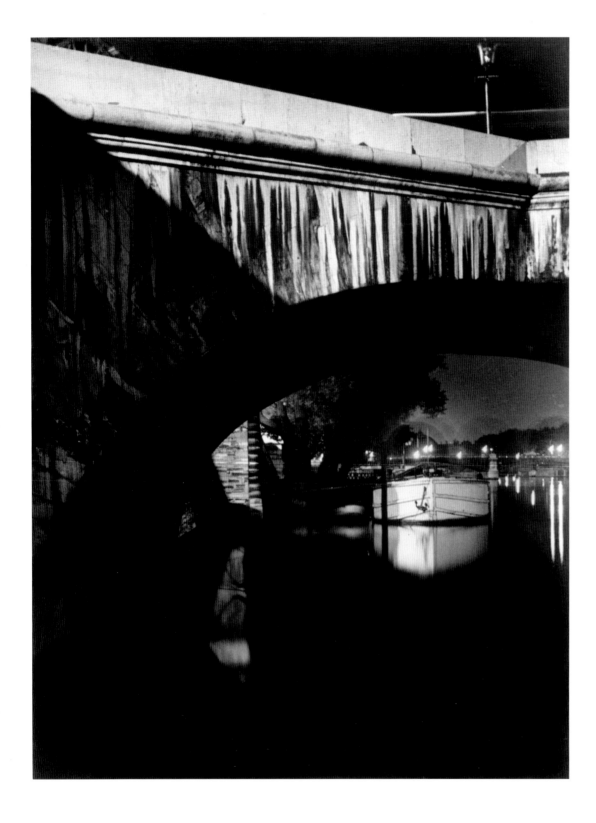

162.《皇家桥，孔蒂码头》（Pont Royal, quai de Conti），1930—1932 年

163.《皇家桥》（Pont Royal），1930—1932 年

164.《冬天的树，贝西码头》（Les arbres en hiver, quai de Bercy），约1932年

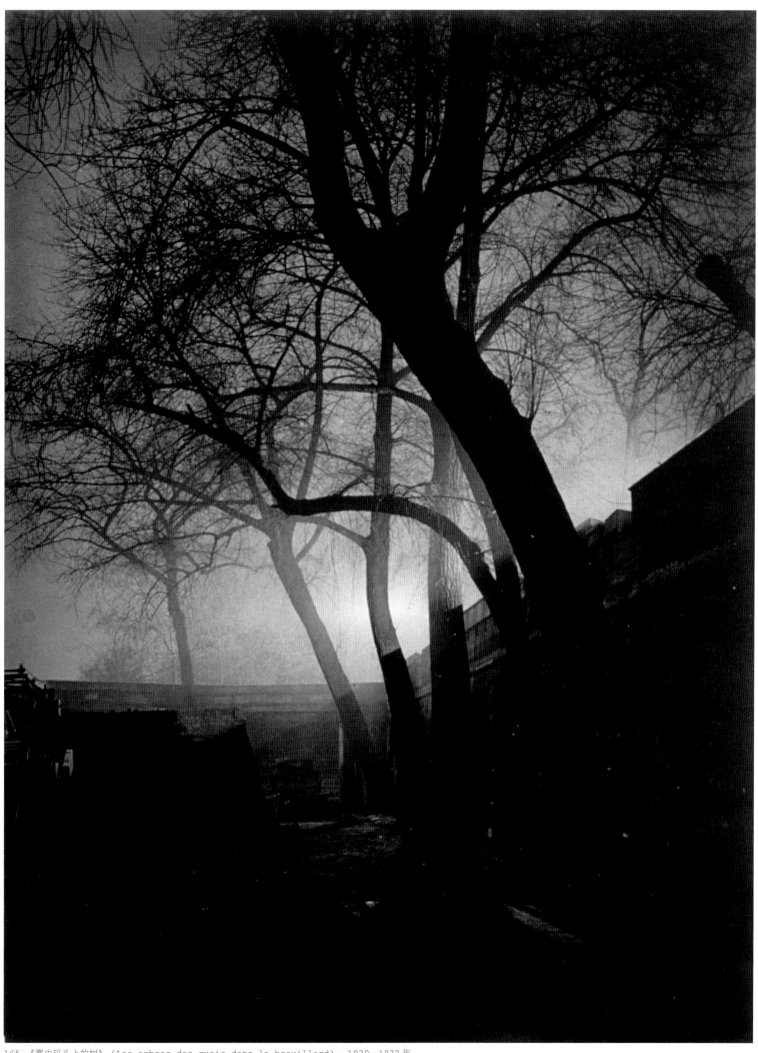

165.《雾中码头上的树》（Les arbres des quais dans le brouillard），1930—1932 年

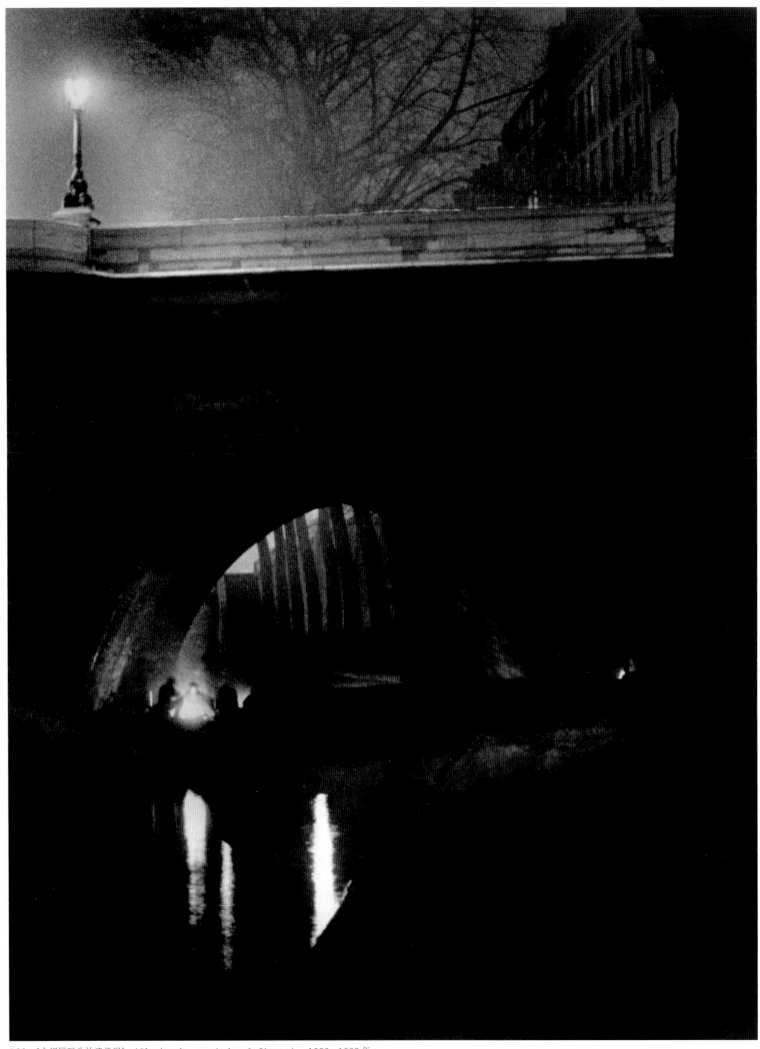

166.《金银匠码头的流浪汉》（Clochards, quai des Orfèvres），1930—1932 年

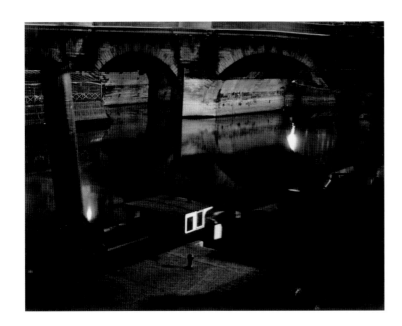

167.《新桥旁的拖轮和驳船》（Remorqueurs et péniches, près du Pont-Neuf），
1930—1932 年

168.《新桥下的流浪汉》（Clochards sous le Pont-Neuf），约 1932 年

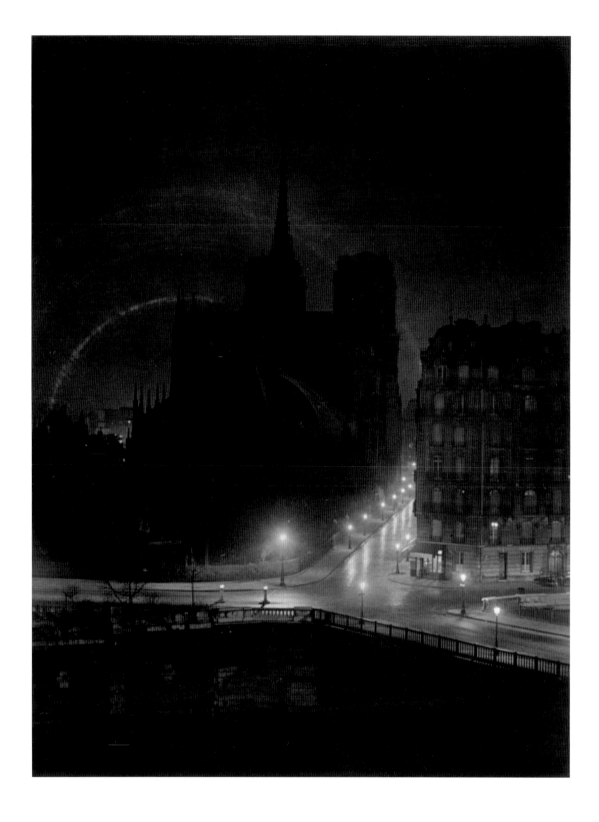

169.《从圣路易岛的窗户上看圣母院》（Notre-Dame vue des fenêtres de l'Ile Saint-Louis），1930—1932 年

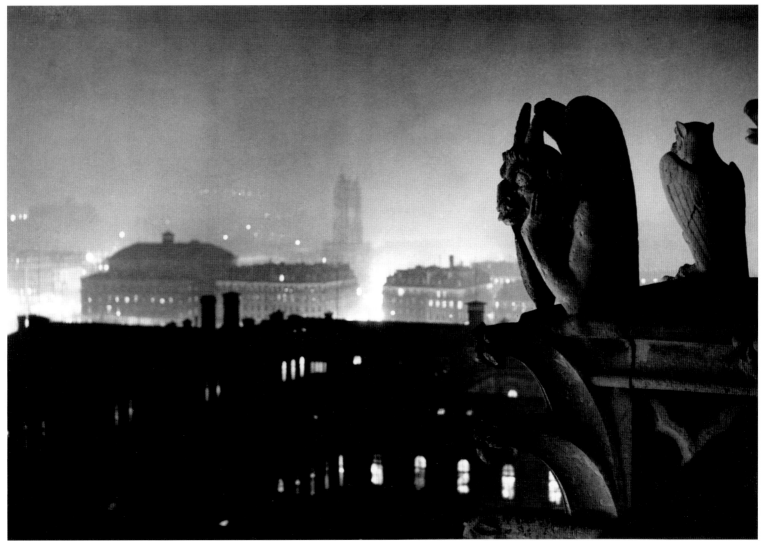

170.《从神舍医院和圣雅克塔看巴黎圣母院》（Vue de Notre-Dame de Paris sur l'Hôtel-Dieu et la tour Saint-Jacques），1933 年

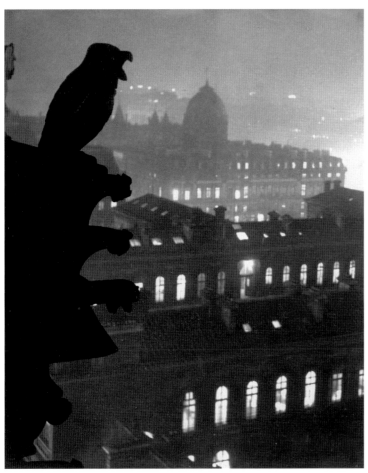

171.《从神舍医院看巴黎圣母院》（Vue de Notre-Dame de Paris sur l'Hôtel-Dieu），1933 年

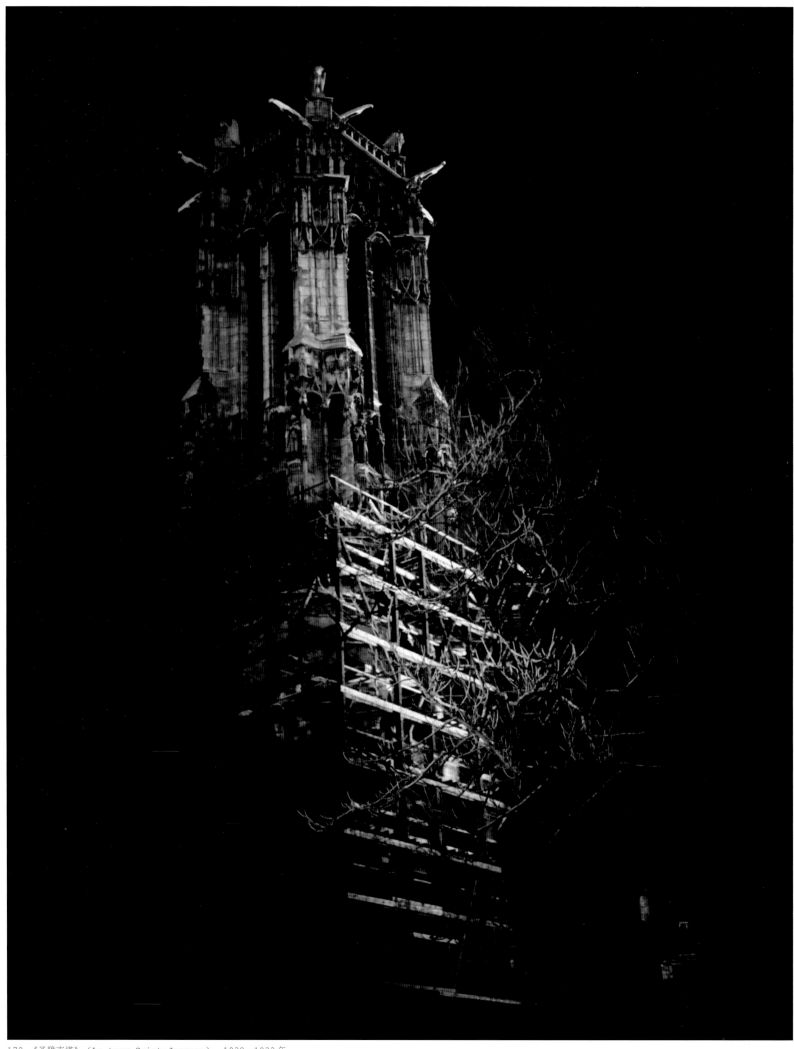

172.《圣雅克塔》（La tour Saint-Jacques），1932—1933 年

173.《中央市场的花市》（Marché aux fleurs aux Halles），1932—1933 年

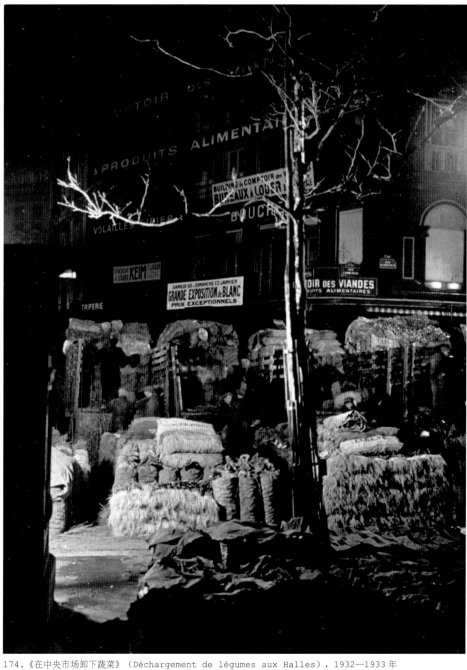

174.《在中央市场卸下蔬菜》（Déchargement de légumes aux Halles），1932—1933 年

175.《您是否见过巴黎地铁的入口？》（Avez-vous déjà vu l'entrée du métro de Paris? ），1933 年

176.《雾中的内伊元帅像》（Statue du maréchal Ney dans le brouillard），1932 年

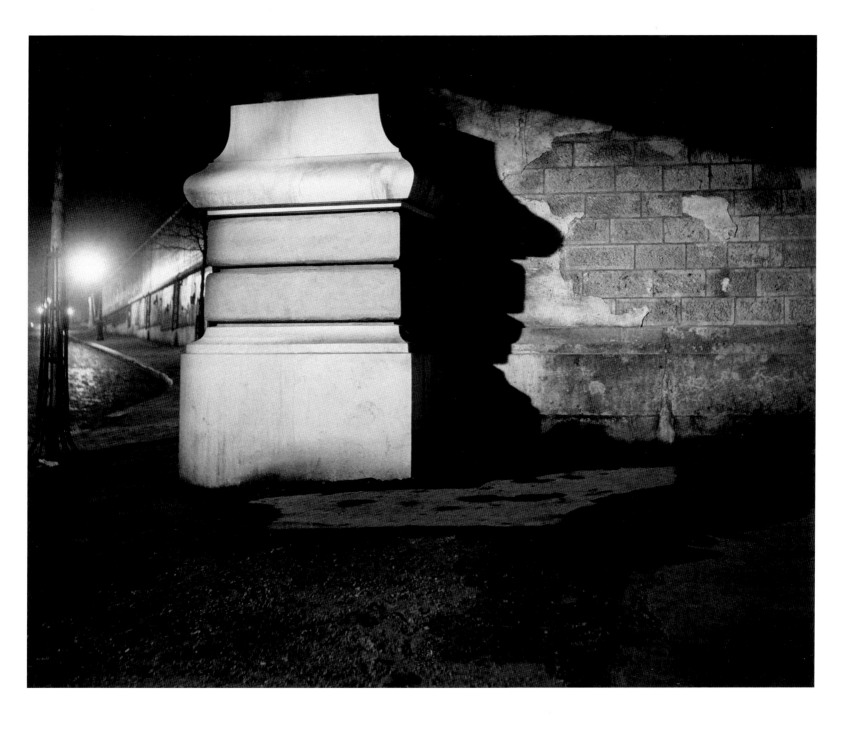

177.《高尔维沙地铁站的立柱》（Le pilier du métro Corvisart），约 1934 年

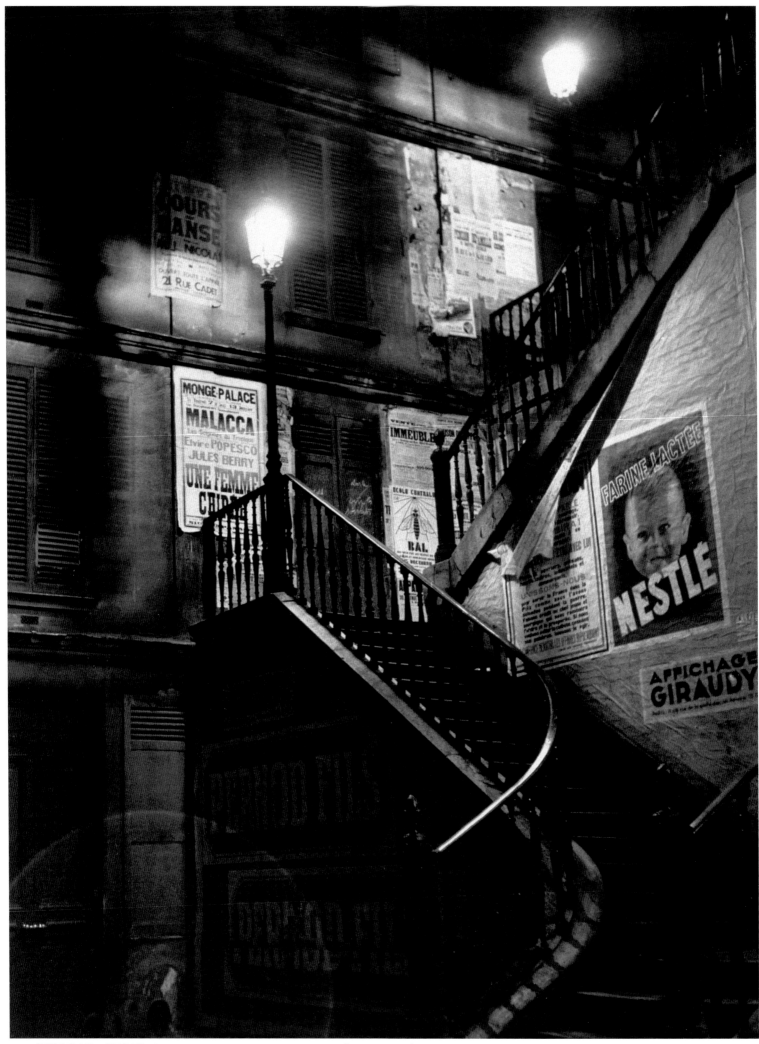

178.《罗林路的台阶，蒙马特区》（Escalier rue Rollin, Montmartre），约 1930—1932 年

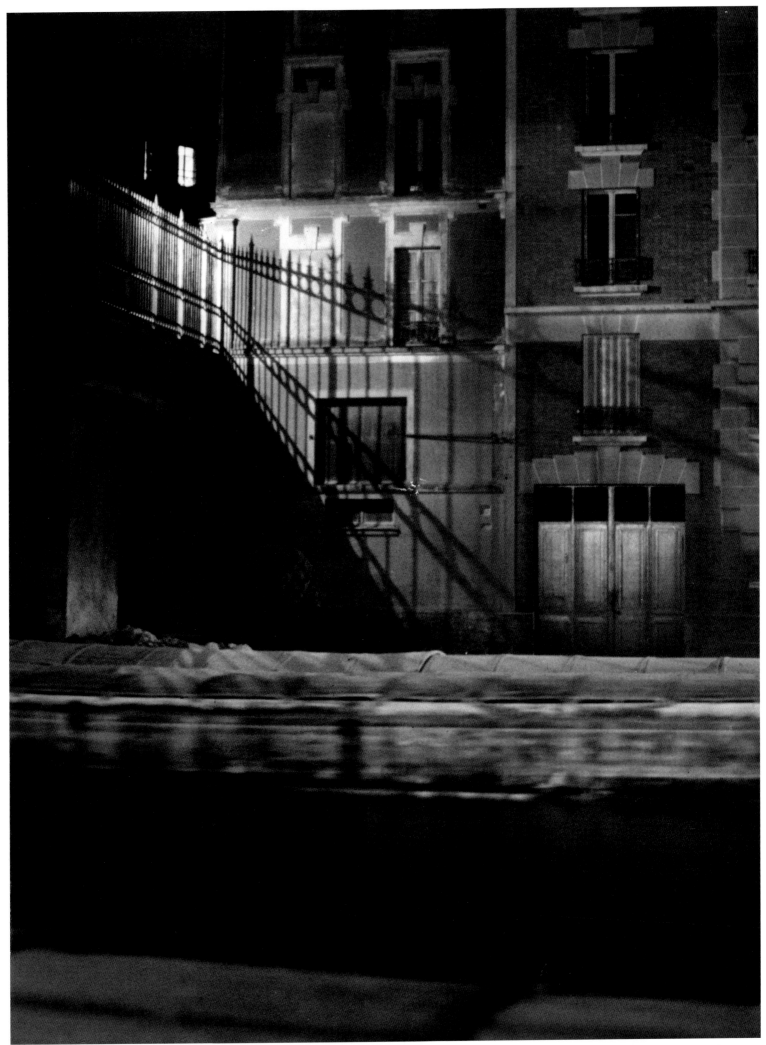

179.《维莱特人工湖，乌尔克运河》（Bassin de la Villette, le canal de l'Ourcq），约 1932 年

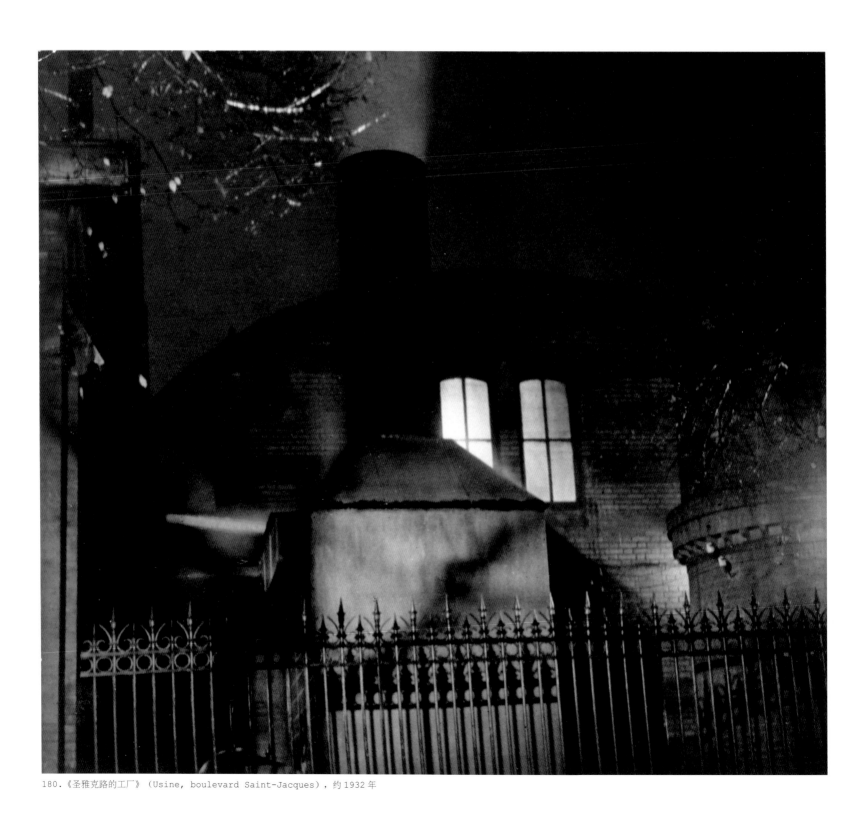

180.《圣雅克路的工厂》（Usine, boulevard Saint-Jacques），约 1932 年

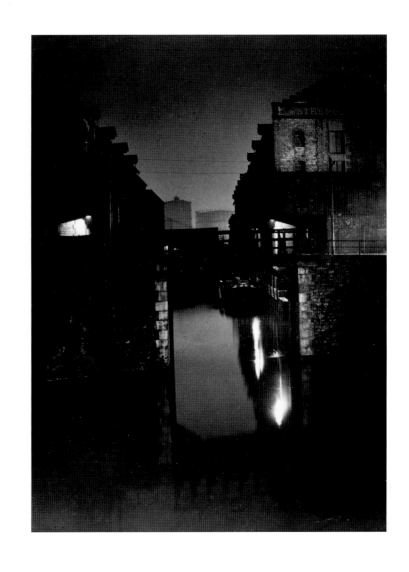

181.《维莱特人工湖，乌尔克运河》（Bassin de la Villette, le canal de l'Ourcq），约 1932 年

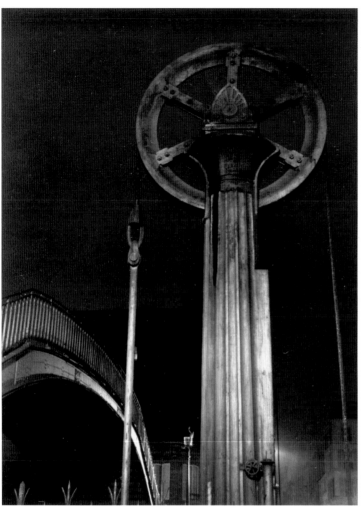

182.《克里米天桥和上升轮》（Passerelle de Crimée et la rue éléva-
trice），约1935年

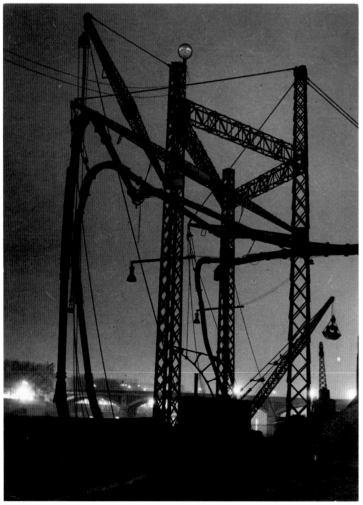

183.《火车站码头的庞坦大风车》（Les Grands Moulins de Pantin, quai de
la Gare），约1935年

184.《夜晚的奥特伊旱桥》（Le viaduc d'Auteuil la nuit），1932 年

185.《桑特监狱的墙壁》（Le mur de la prison de la Santé），约 1932 年

186.《市政府路亮灯的窗户》（Fenêtres illuminées rue de l'Hôtel-de-Ville），1930—1932 年

187.《比利耶夜总会旧址的模糊土地》（Terrain vague sur l'emplacement de
l'ancien bal Bullier），约 1935 年

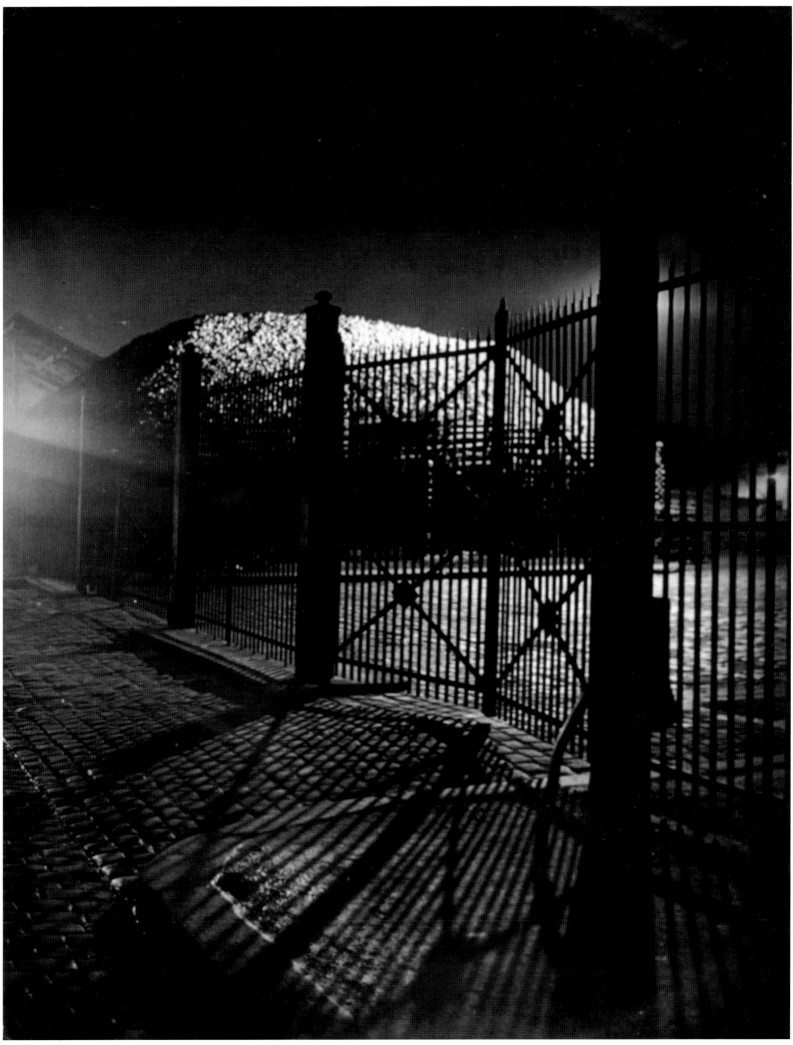

188.《瓦兹码头的煤炭储存处》（Dépôt de charbon, quai de l'Oise），约1932年

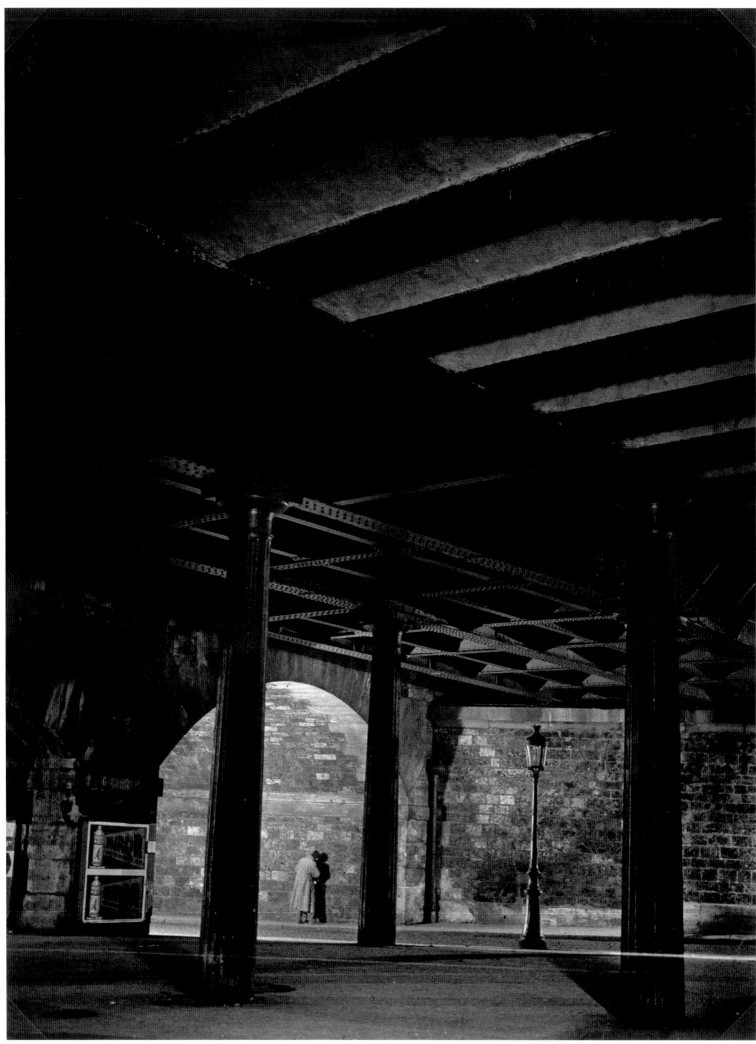

189.《埃德加－举纳大道的隧道》（Tunnel boulevard Edgard-Quinet），1931—1932 年

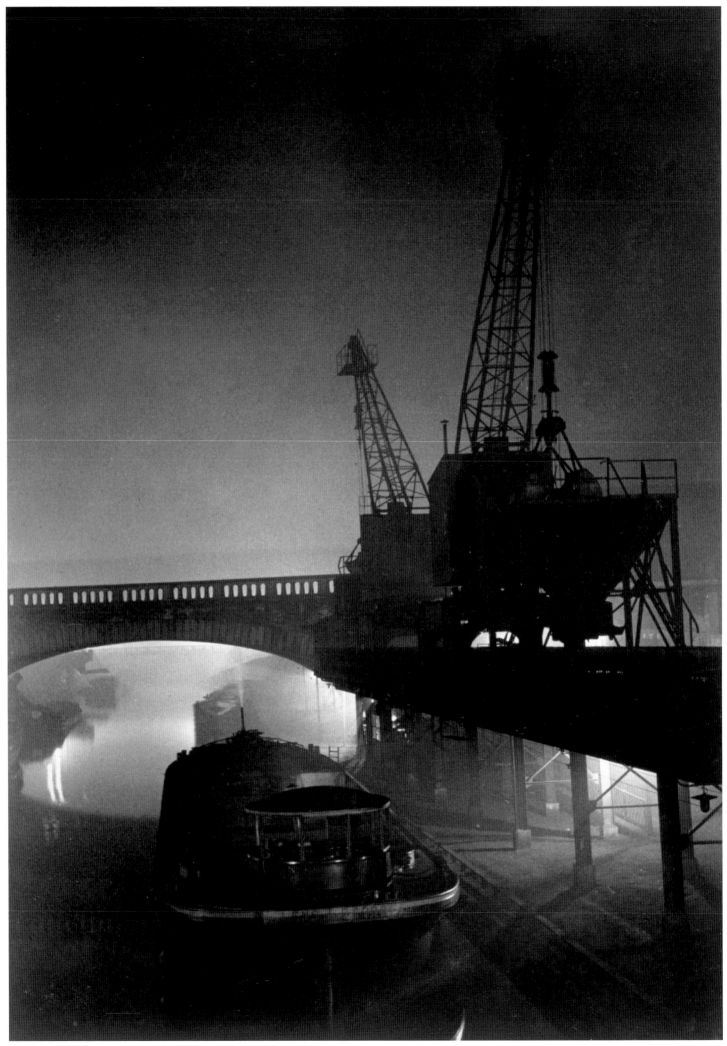

190.《圣德尼运河》（Canal Saint-Denis），1930—1932 年

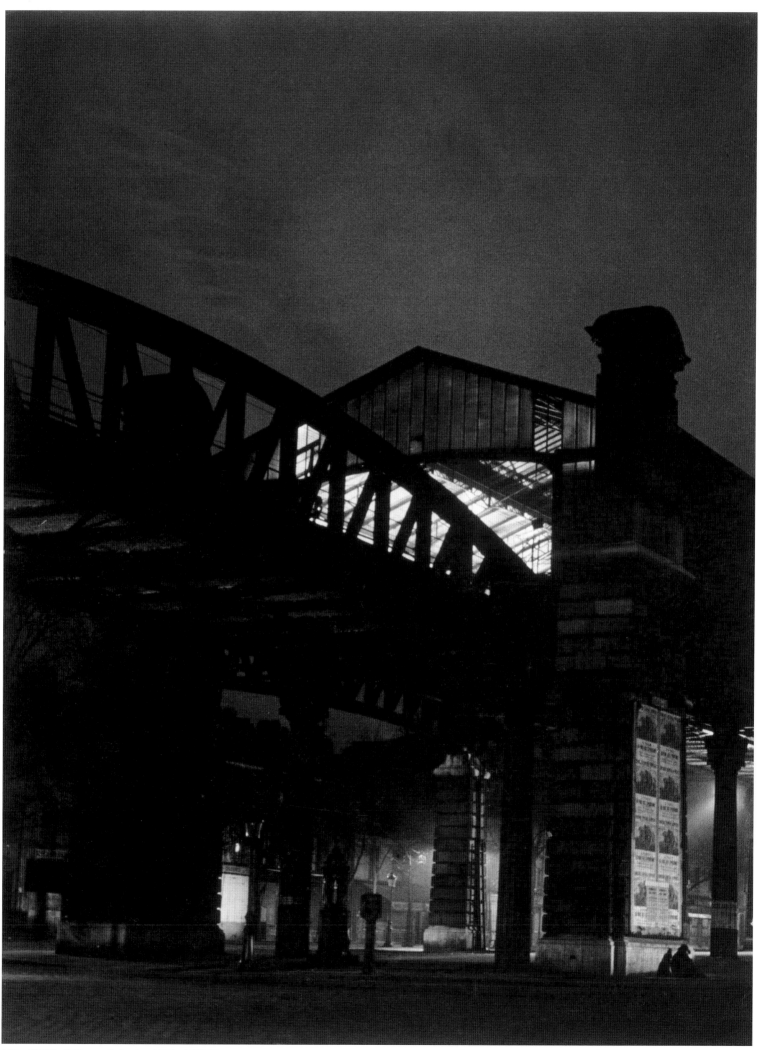

191.《轻轨》(Métro aérien)，1930—1932 年

192.《皇宫的走廊》（Passage du Palais-Royal），约1932年

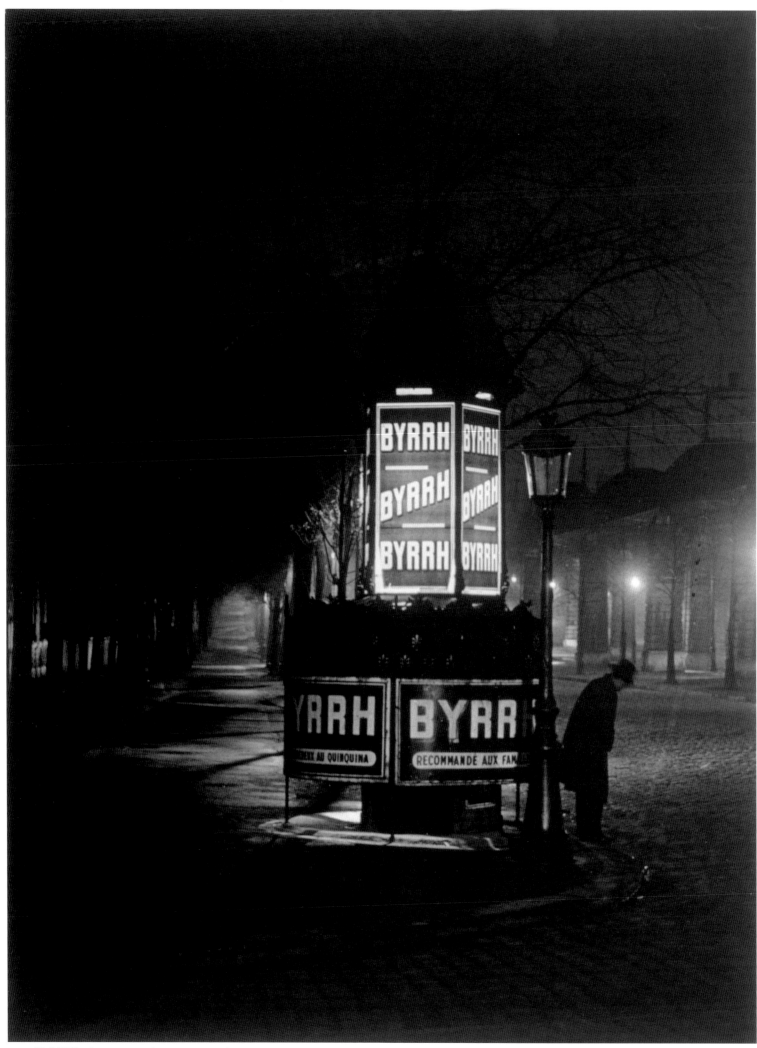

193.《公共男厕》（Vespasienne），1930—1932 年

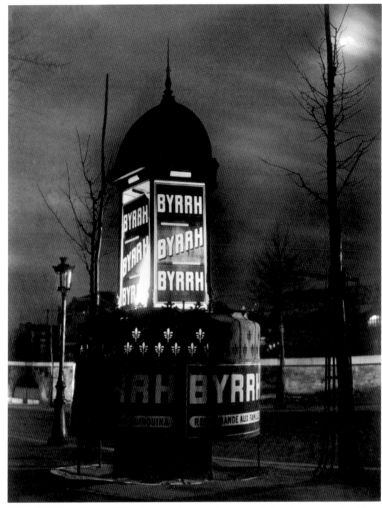

194.《圣雅克大道的公共男厕》（Vespasienne, boulevard Saint-Jacques），约
1932 年

195.《奥古斯特－布朗基大道的公共男厕》（Uneespasienne, boulevard Auguste-
Blangui），约 1935 年

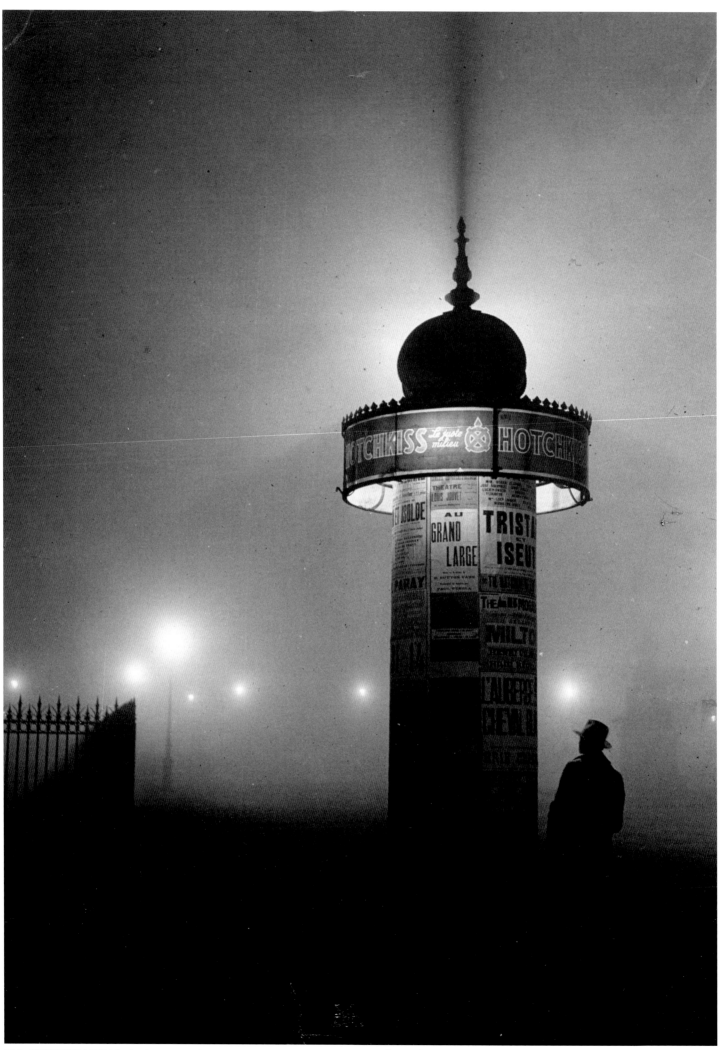

196.《海报亭和雾中的行人》（Colonne Morris et passant dans le brouillad），约1932年

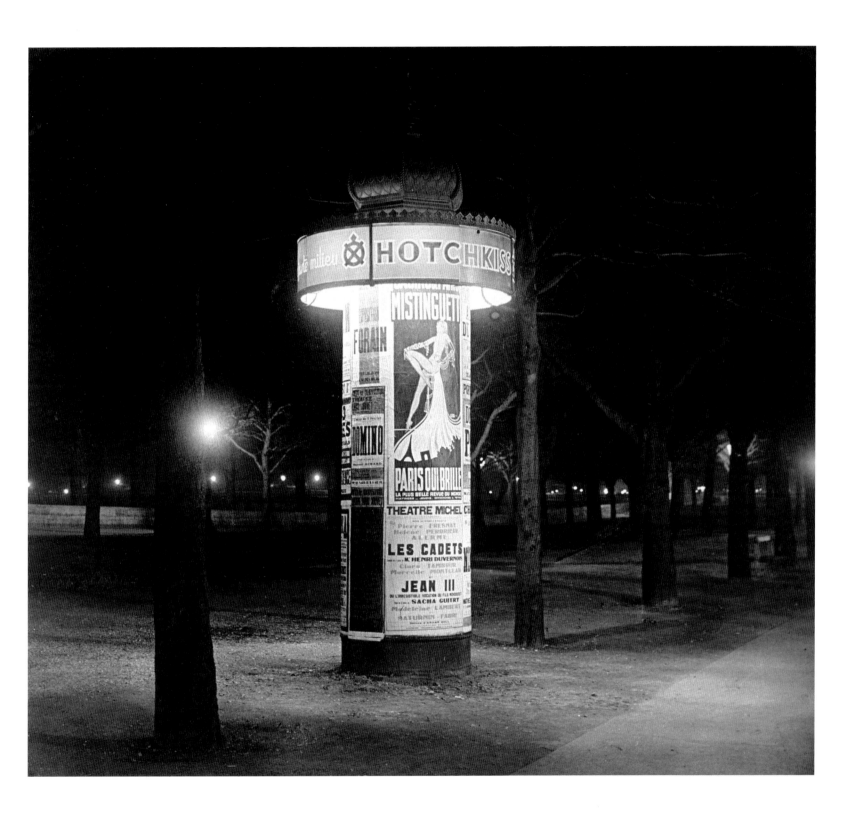

197.《海报亭》（Colonne Morris），约 1932 年

198.《雾中的圆盘，丹费尔 - 罗什洛广场》（Disque dans le brouillard, place Denfert-Rochereau），约1934年

199.《公车车厢》（Cabine d'autobus），约 1935 年　　　　　　　　　　200.《雾与车灯》（Brouillard et phares de voiture），约 1933 年

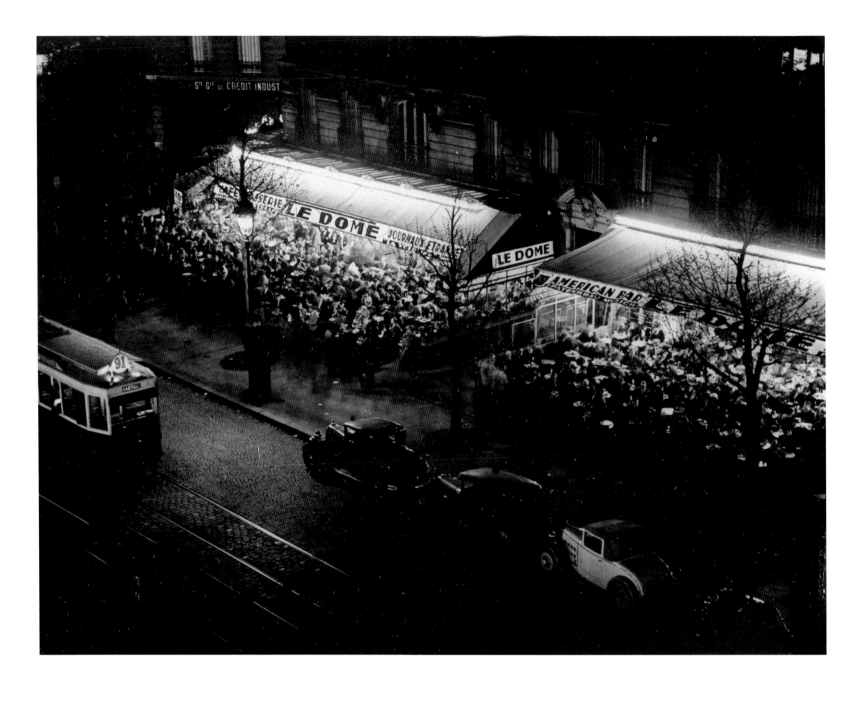

201.《"多摩"咖啡馆的露台，蒙马特区》（Les terrasses du café « Le Dôme », à Montparnasse），1932 年

202.《凯旋门》（Arc de Triomphe），1930—1932 年

203.《协和广场》（Place de la Concorde），1930—1932 年

204.《协和广场》（Place de la Concorde），1930—1932 年

205.《在特罗卡德罗宫的栅栏处看埃菲尔铁塔》（Tour Eiffel vue des grilles du Trocadéro），1929 年

206. 《火灾》（L'Incendie），1930—1932 年

207. 《最后一班地铁，皇宫站》（Le dernier métro, station Palais-Royal），1930—
1932 年

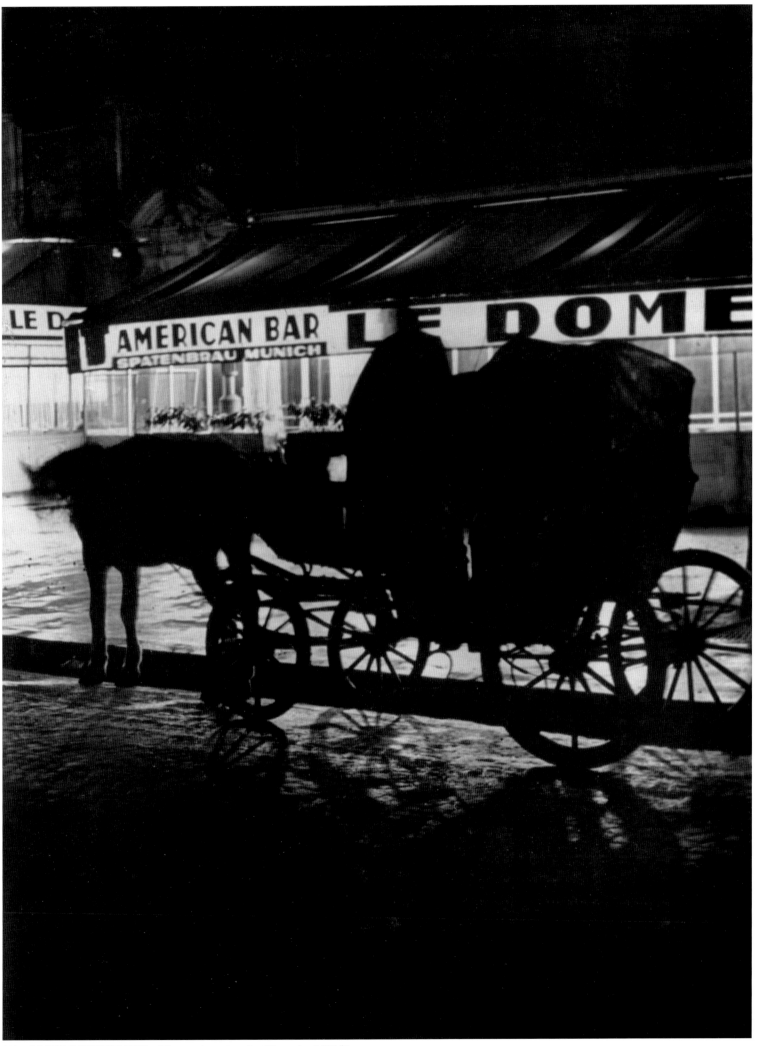

208.《"多摩"咖啡馆门前的马车》（Fiacre devant « Le Dôme »），1932 年

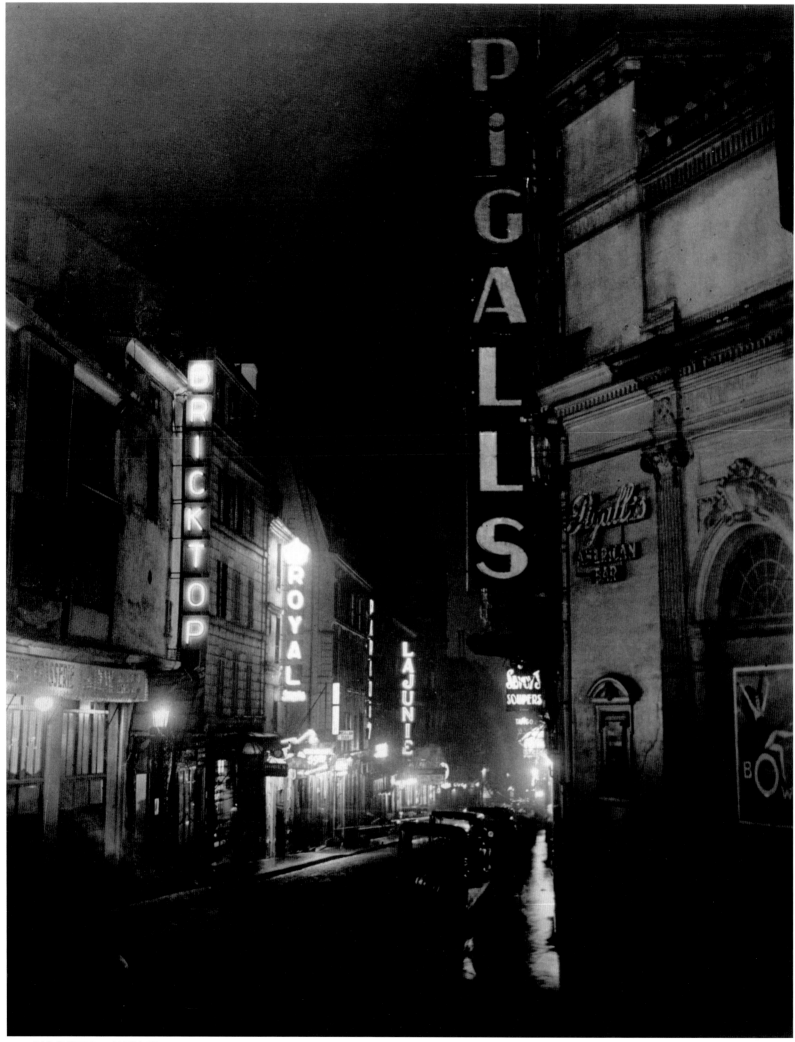

209.《皮加勒美国酒吧，克里希大道》（Le Pigall's, bar américain, boulevard de Clicky），约1932年

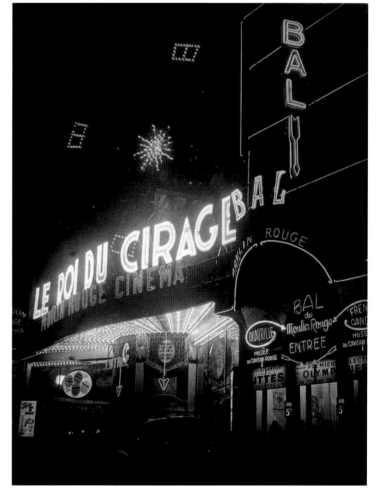

210.《意大利人大道》（Boulevard des Italiens），1930—1932 年

211.《"擦鞋大王"，红磨坊电影院》（« Le Roi du cirage », Moulin-Rouge cinéma），约 1932 年

212.《7月14日西岱岛的烟火》（Feu d'artifice du 14 juillet sur l'Ile de la Cité），约1934年

213.《珑骧之夜的烟火》（Feux d'artifice, nuit de Longtemps），1937年

214.《天文馆上的闪电》（Eclair sur l'Observatoire），约 1935 年

附　录

除特别指明的图片，所有照片均由布拉塞创作，并由其本人采用原始负片用溴化银冲印而成。

黑体字的缩写字母代表的是出版照片的相关影集：

PN：《夜巴黎》（Paris de Nuit），巴黎，视觉工艺出版社（Arts et Métiers graphiques）出版，1932 年。

VP：《巴黎的快感》（Voluptés de Paris），巴黎，巴黎出版社（Paris-Publications）出版，1935 年。

CP：《巴黎的相机》（Camera in Paris），伦敦 / 纽约，焦点出版社（The Focal Press）出版，1949 年。

PS：《三十年代的秘密巴黎》（Le Paris secret des années 30），巴黎，伽利玛出版社（Gallimard）出版，1976 年。

除了《巴黎的快感》未编页码，其他影集的缩写字母后均附页码。

标有星号的照片为获得其权利所有者的特别许可后翻印，服从 2002 年吉柏特·布拉塞（Gilberte Brassaï）女士向法国政府捐赠作品的相关条款。

©Estate Brassaï pour l'oeuvre de Brassaï.

第 9 页

《特拉斯酒店自拍像》，约 1932 年。私人收藏，第 164 号。照片现存于法国国家博物馆联合会—大皇宫（RMN-Grand Palais）/ 蜜雪儿·贝罗（Michèle Bellot）。

从《夜巴黎》到《三十年代的秘密巴黎》

西尔薇·欧本纳斯、康丁·巴雅克

第 12 页

《石板路》，约 1931—1932 年，**PN 封面**。巴黎，蓬皮杜中心，国立现代艺术美术馆 AM1997-210。照片现存于蓬皮杜中心，国立现代艺术美术馆工业设计中心（MNAM-CCI）/ 亚当·捷普卡（Adam Rzepka）。

第 13 页

《布拉塞自拍像，圣雅克大道》，1930—1932 年。巴黎，蓬皮杜中心，国立现代艺术美术馆，捐赠所得，AM2012-155。照片现存于蓬皮杜中心，国立现代艺术美术馆工业设计中心，法国国家博物馆联合会—大皇宫 / 乔治·梅格迪辛（Georges Meguerditchian）。

《大街上的报亭》，约 1930—1932 年，**PN 第 45 页**。巴黎，蓬皮杜中心，国立现代艺术美术馆，AM1997-199。照片现存于蓬皮杜中心，国立现代艺术美术馆工业设计中心，法国国家博物馆联合会—大皇宫 / 亚当·捷普卡。

第 17 页

《夜巴黎》，保罗·莫朗作序，1932 年，封面。巴黎，法国国家图书馆。照片现存于法国国家图书馆。

日尔曼·克鲁尔，《保罗·莫朗的肖像照》，约 1930 年。巴黎，法国国家图书馆。© Germaine Krull, Museum Folkwang, Essen. 照片现存于法国国家图书馆。

《夜巴黎》，1932 年。巴黎，法国国家图书馆。照片现存于法国国家图书馆。

《夜巴黎》，1932 年：《报亭》和《有轨电车》。巴黎，法国国家图书馆。照片现存于法国国家图书馆。

第 19 页

《月亮书店》，1931—1934 年，**VP**。私人收藏，Pl.408A。照片现存于法国国家博物馆联合会—大皇宫 / 蜜雪儿·贝罗。

第 20 页

《中间的四个场景》，《丑闻，警察与艳遇》杂志，第 10 期，1934 年 5 月，第 42—43 页。照片现存于伽利玛出版社 / 卡特琳娜·埃里（Catherine Helie）。

《享乐之家》，乔治·圣博内的作品《丑闻 33》的插图照片，巴黎，巴黎出版社出版，1933 年。照片现存于伽利玛出版社 / 卡特琳娜·埃里。

《姬妾》，《衰变》系列，1934—1967 年。巴黎，蓬皮杜中心，国立现代艺术美术馆，AM 1998-986(3)。照片现存于蓬皮杜中心，国立现代艺术美术馆工业设计中心，法国国家博物馆联合会—大皇宫 / 贝尔特朗·普里沃（Bertrand Prévost）。

第 23 页

《巴黎的快感》，1935 年，封面。巴黎，法国国家图书馆，捐赠所获。照片现存于法国国家图书馆。

《巴黎的快感》，1935 年：《在离旧城墙不远的地方，也有温柔的情侣!》。巴黎，法国国家图书馆，捐赠所获。照片现存于法国国家图书馆。

《巴黎的快感》，1935 年：《带家具的旅馆》和《风流的底片》。巴黎，法国国家图书馆，捐赠所获。照片现存于法国国家图书馆。

《把女人推倒在地的男人》，1931—1932 年，**VP**。伦敦，迈克尔·霍本画廊，Pl.105。照片现存于迈克尔·霍本画廊。

第 25 页

一本有关巴黎的从未出版的书的打样，1938 年。巴黎，法国国家图书馆，捐赠所获。照片现存于法国国家图书馆。

《巴黎的相机》，1949 年：《芭蕾舞女的化妆间》和《在歌剧院》，第 46—47 页。巴黎，蓬皮杜中心，康定斯基图书馆。照片现存于法国国家图书馆。

第 27 页

《多摩咖啡馆门前的马车》，亨利·米勒《在克里奇的平静日子》一书 1956 年版本打样的样片。照片现存于阿兰与弗朗索瓦兹·巴维欧（Alain & Françoise Paviot）画廊。

《布拉塞》展览的海报，法国国家图书馆，1963 年 5 月 7 日至 6 月 15 日。巴黎，法国国家图书馆。照片现存于法国国家图书馆。

《公共男厕》，亨利·米勒《在克里奇的平静日子》一书 1956 年版本打样的样片。照片现存于阿兰与弗朗索瓦兹·巴维欧画廊。

第 29 页

布拉塞为《三十年代的秘密巴黎》所画的草图，1975 年。巴黎，法国国家图书馆，捐赠所获。照片现存于法国国家图书馆。

《三十年代的秘密巴黎》，1976 年，封面。巴黎，伽利玛出版社档案馆。© Gallimard/Catherine He-lie

《三十年代的秘密巴黎》出版时刊登的文章，《巴黎竞技报》，第 1429 期，1976 年 10 月 16 日，第 62—63 页。照片现存于伽利玛出版社 / 卡特琳娜·埃里。

1. 《点煤气灯的人，协和广场》，约 1933 年，**PS 第 2 页**。巴黎，蓬皮杜中心，国立现代艺术美术馆，捐赠所得，AM2012(166)。照片现存于蓬皮杜中心，国立现代艺术美术馆工业设计中心，法国国家博物馆联合会—大皇宫 / 乔治·梅格迪辛。

2. 《熄灭煤气路灯的工作人员，埃米尔 - 理查路和埃德加 - 举纳大道的交叉口》，约 1931 年，**PS 第 184—185 页**。私人收藏，第 267 号。照片现存于法国国家博物馆联合会—大皇宫 / 杰拉尔·布罗（Gérard Blot）。

3. 《抛光铁道的人》，1930—1932 年，**PN 第 37 页**。巴黎，蓬皮杜中心，国立现代艺术美术馆，AM1997-191。照片现存于蓬皮杜中心，国立现代艺术美术馆工业设计中心，法国国家博物馆联合会—大皇宫 / 亚当·捷普卡。

4. 《睡着的工地保管员》，1930—1932 年，**PN 第 39 页**。巴黎，蓬皮杜中心，国立现代艺术美术馆，AM1997-193。照片现存于蓬皮杜中心，国立现代艺术美术馆工业设计中心，法国国家博物馆联合会—大皇宫 / 亚当·捷普卡。

5. 《面包师傅》，1930—1932 年，**PN 第 42 页**。巴黎，蓬皮杜中心，国立现代艺术美术馆，AM1997-196。照片现存于蓬皮杜中心，国立现代艺术美术馆工业设计中心，法国国家博物馆联合会—大皇宫 / 亚当·捷普卡。

6. 《牛奶工人的车》，1930—1932 年，**PN 第 62 页**。巴黎，蓬皮杜中心，国立现代艺术美术馆，AM1997-209。照片现存于蓬皮杜中心，国立现代艺术美术馆工业设计中心，法国国家博物馆联合会—大皇宫 / 亚当·捷普卡。

7. 《在花店》，约 1930—1932 年，**PN 第 33 页**。巴黎，蓬皮杜中心，国立现代艺术美术馆，AM1997-187。照片现存于蓬皮杜中心，国立现代艺术美术馆工业设计中心，法国国家博物馆联合会—大皇宫 / 亚当·捷普卡。

8. 《橱窗前的剪影，巴黎大道》，约 1935 年。巴黎，蓬皮杜中心，国立现代艺术美术馆，捐赠所得，吉柏特·布拉塞捐赠，AM2003-5(12)。照片现存于蓬皮杜中心，国立现代艺术美术馆工业设计中心，法国国家博物馆联合会—大皇宫 / 亚当·捷普卡。

9. 《有轨电车》，1930—1932 年，**PN 第 46 页**。巴黎，蓬皮杜中心，国立现代艺术美术馆，AM1997-200。照片现存于蓬皮杜中心，国立现代艺术美术馆工业设计中心，法国国家博物馆联合会—大皇宫 / 亚当·捷普卡。

10. 《从欧洲桥上俯瞰圣拉扎尔车站》，1930—1932 年。**PN 第 6 页**。巴黎，蓬皮杜中心，国立现代艺术美术馆，AM1997-215。照片现存于蓬皮杜中心，国立现代艺术美术馆工业设计中心，法国国家博物馆联合会—大皇宫 / 亚当·捷普卡。

11. 《渔船大道，从窗户里看到的晨报的轮转印刷机》，1930—1932 年，**PN 第 41 页**。巴黎，蓬皮杜中心，国立现代艺术美术馆，AM1997-195。照片现存于蓬皮杜中心，国立现代艺术美术馆工业设计中心，法国国家博物馆联合会—大皇宫 / 亚当·捷普卡。

12. 《掏粪工和他们的泵，维斯康蒂路》，约 1931 年，**PS 第 47 页**。私人收藏，第 284 号。照片现存于法国国家博物馆联合会—大皇宫 / 杰拉尔·布罗。

14. 《掏粪工的夜宵，圣保罗区》，约 1931 年，**PS 第 51 页**。私人收藏。照片现存于法国国家博物馆联合会—大皇宫 / 杰拉尔·布罗。

13. 《掏粪工和他们的泵，朗布托路》，约 1931 年，**PS 第 45 页**。巴黎，蓬皮杜中心，国立现代艺术美术馆，AM1997-183。照片现存于蓬皮杜中心，国立现代艺术美术馆工业设计中心，法国国家博物馆联合会—大皇宫 / 亚当·捷普卡。

15. 《在地沟里走向管道的掏粪工》，约 1931 年，**PS 第 48—49 页**。私人收藏，第 282 号。照片现存于布拉塞遗产委员会。

16.《中央市场的蔬菜推车》，1930—1932 年，**PN 第 35 页**。巴黎，蓬皮杜中心，国立现代艺术美术馆，AM1997-189。照片现存于蓬皮杜中心，国立现代艺术美术馆工业设计中心，法国国家博物馆联合会—大皇宫 / 亚当·捷普卡。

17.《中央市场的小火车》，1930—1932 年，**PN 第 36 页**。巴黎，蓬皮杜中心，国立现代艺术美术馆，AM1997-190。照片现存于蓬皮杜中心，国立现代艺术美术馆工业设计中心，法国国家博物馆联合会—大皇宫 / 亚当·捷普卡。

18.《中央市场卖葱的货摊》，1937—1938 年。私人收藏，第 742G 号。照片现存于布拉塞遗产委员会。

19.《中央市场，向中央市场运肉的人，又称尼格斯》，1937—1938 年。巴黎，国立现代艺术美术馆，作者 1960 年捐赠。照片现存于法国国家图书馆。

20.《中央市场卖家禽肉的摊贩》，约 1932 年，巴黎，蓬皮杜中心，国立现代艺术美术馆，吉柏特·布拉塞捐赠，AM2003-5(9)。照片现存于蓬皮杜中心，国立现代艺术美术馆工业设计中心，法国国家博物馆联合会—大皇宫 / 亚当·捷普卡。

21.《中央市场，运肉的人的背影》，1937—1938 年。私人收藏，第 72 Z + 9 号。照片现存于布拉塞遗产委员会。

22.《女乞丐，杜伊勒里码头》，1930—1932 年，**PN 第 32 页**。巴黎，蓬皮杜中心，国立现代艺术美术馆，AM1997-186。照片现存于蓬皮杜中心，国立现代艺术美术馆工业设计中心，法国国家博物馆联合会—大皇宫 / 亚当·捷普卡。

23.《商业交易所柱廊下的流浪汉》，1930—1932 年，**PN 第 26 页**。巴黎，蓬皮杜中心，国立现代艺术美术馆，AM1997-180。照片现存于蓬皮杜中心，国立现代艺术美术馆工业设计中心，法国国家博物馆联合会—大皇宫 / 亚当·捷普卡。

24.《在垃圾桶里翻找的拾荒者》，1930—1932 年。私人收藏。照片现存于布拉塞遗产委员会。

25.《流浪者德德和他的猫》，约 1932 年，**PS 第 37 页**。私人收藏，第 566-2-27 号。照片现存于布拉塞遗产委员会。

26.《睡着的流浪者，罗马车站》，1933 年，巴黎，蓬皮杜中心，国立现代艺术美术馆，吉柏特·布拉塞捐赠，AM2003-5(29)。照片现存于蓬皮杜中心，国立现代艺术美术馆工业设计中心，法国国家博物馆联合会—大皇宫 / 亚当·捷普卡。

27.《长椅上的爱侣和流浪汉，圣雅克大道》，约 1932 年，**VP，PS 第 70 页**。私人收藏，Pl.73。照片现存于法国国家博物馆联合会—大皇宫 / 蜜雪儿·贝罗。

28.《香榭丽舍花园中的爱侣》，约 1932 年，**PS 第 70 页**。私人收藏，Pl.73。照片现存于法国国家博物馆联合会—大皇宫 / 蜜雪儿·贝罗。

29.《路灯下的爱侣》，1933 年，**CP 第 70 页**。私人收藏，Pl.101。照片现存于法国国家博物馆联合会—大皇宫 / 蜜雪儿·贝罗。

30.《杜伊勒里花园长椅上的情侣》，1930—1932 年，**PN 第 24 页**。巴黎，蓬皮杜中心，国立现代艺术美术馆，AM1997-179。照片现存于蓬皮杜中心，国立现代艺术美术馆工业设计中心，法国国家博物馆联合会—大皇宫 / 亚当·捷普卡。

31.《地铁走廊里亲吻的情侣》，约 1932 年，**VP**。巴黎，蓬皮杜中心，国立现代艺术美术馆，吉柏特·布拉塞捐赠，AM2003-5(44)。照片现存于蓬皮杜中心，国立现代艺术美术馆工业设计中心，法国国家博物馆联合会—大皇宫 / 亚当·捷普卡。

32.《豪华轿车上亲吻的情侣》，约 1935 年，巴黎，蓬皮杜中心，国立现代艺术美术馆，吉柏特·布拉塞捐赠，AM2003-5(45)。照片现存于蓬皮杜中心，国立现代艺术美术馆工业设计中心，法国国家博物馆联合会—大皇宫 / 亚当·捷普卡。

33.《四种艺术舞会：野人，波拿巴路》，1931—1932年，**VP，PS 第 155 页**。私人收藏，Pl.755。照片现存于法国国家博物馆联合会—大皇宫 / 蜜雪儿·贝罗。

34.《四种艺术舞会：金色的战士们》，1931—1932年，**VP，PS 第 155 页**。私人收藏，Pl.754A。照片现存于法国国家博物馆联合会—大皇宫 / 蜜雪儿·贝罗。

35.《四种艺术舞会：金色的战士》，1931—1932年，**PS 第 155 页**。私人收藏，Pl.753。照片现存于布拉塞遗产委员会。

36.《四种艺术舞会：准备中的情侣》，1931—1932年，**PS 第 150 页**。巴黎，蓬皮杜中心，国立现代艺术美术馆。照片现存于蓬皮杜中心，国立现代艺术美术馆工业设计中心，法国国家博物馆联合会—大皇宫 / 乔治·梅格迪辛。

37.《"部落"主题舞会：最美模特的选举》，约 1932 年，**PS 第 127 页**。私人收藏，Pl.748。照片现存于布拉塞遗产委员会。

38.《比利埃舞厅"部落"主题舞会：蒙帕纳斯》，约 1932 年，**VP，PS 第 126 页**。私人收藏，Pl.747。照片现存于法国国家博物馆联合会—大皇宫 / 蜜雪儿·贝罗。

39.《〈豹〉，"部落"主题舞会》，约 1932 年，**PS 第 127 页**。私人收藏，Pl.759。照片现存于法国国家博物馆联合会—大皇宫 / 蜜雪儿·贝罗。

40.《黑人舞会的情侣，布罗梅路》，约 1932 年，**VP，PS 第 128 页**。私人收藏，Pl.466。照片现存于法国国家博物馆联合会—大皇宫 / 蜜雪儿·贝罗。

41.《白球舞厅的舞女吉赛尔，蒙帕纳斯区》，约 1932 年，**VP，PS 第 130—131 页**。巴黎，蓬皮杜中心，国立现代艺术美术馆，捐赠所得，AM2012-164。照片现存于蓬皮杜中心，国立现代艺术美术馆工业设计中心，法国国家博物馆联合会—大皇宫 / 乔治·梅格迪辛。

42.《在古巴小屋舞厅，蒙帕纳斯区》，约 1932 年，**PS 第 132 页**。私人收藏，Pl.473。照片现存于法国国家博物馆联合会—大皇宫 / 蜜雪儿·贝罗。

43.《姬姬和她的手风琴乐手，在鲜花夜总会，蒙帕纳斯区》，约 1932 年，**PS 第 134 页**。私人收藏。照片现存于法国国家博物馆联合会—大皇宫 / 蜜雪儿·贝罗。

44.《被男人包围的姬姬，在鲜花夜总会，蒙帕纳斯区》，约 1932 年，**VP，PS 第 133 页**。私人收藏，Pl.494。照片现存于法国国家博物馆联合会—大皇宫 / 蜜雪儿·贝罗。

45.《姬姬和她的朋友们，特雷莎·泰兹·德卡罗和丽丽》，约 1932 年，**PS 第 138 页**。私人收藏，F.90。照片现存于法国国家博物馆联合会—大皇宫 / 蜜雪儿·贝罗。

46.《在麦德拉诺马戏团》，1930—1932年，**PN 第 20 页**。巴黎，蓬皮杜中心，国立现代艺术美术馆，AM1997-175。照片现存于蓬皮杜中心，国立现代艺术美术馆工业设计中心，法国国家博物馆联合会—大皇宫 / 亚当·捷普卡。

46.《在麦德拉诺马戏团》，1930—1932年，**PN 第 20 页**。巴黎，蓬皮杜中心，国立现代艺术美术馆，AM1997-175。照片现存于蓬皮杜中心，国立现代艺术美术馆工业设计中心，法国国家博物馆联合会—大皇宫 / 亚当·捷普卡。

47.《市集日》，1930—1932年，**PN 第 22 页，PS 第 16 页**。巴黎，蓬皮杜中心，国立现代艺术美术馆，AM1997-177。照片现存于蓬皮杜中心，国立现代艺术美术馆工业设计中心，法国国家博物馆联合会—大皇宫 / 亚当·捷普卡。

48.《法妮马戏团》，1930—1932年，**PM 第 21 页**。巴黎，蓬皮杜中心，国立现代艺术美术馆，AM1997-176。照片现存于蓬皮杜中心，国立现代艺术美术馆工业设计中心，法国国家博物馆联合会—大皇宫 / 亚当·捷普卡。

49.《市集木棚：18 岁以下禁止入内》，约 1933 年。私人收藏，Pl.898F。照片现存于布拉塞遗产委员会。

50.《马车上的算命女人，圣雅克大道》，约 1933 年，**PS 第 26 页**。私人收藏，Pl.886。照片现存于法国国家博物馆联合会—大皇宫 / 蜜雪儿·贝罗。

51.《市集日：占星师布尔麦教授的木棚》，约 1933 年。私人收藏，Pl.874。照片现存于布拉塞遗产委员会。

53.《人猿和他的儿子，罗淑亚大道杂技演员旅馆，蒙马特区》，约1933年，**PS 第 25 页**。私人收藏，Pl.1230。照片现存于法国国家博物馆联合会—大皇宫／蜜雪儿·贝罗。

55.《市集表演的舞蹈队，圣雅克大道》，约1931年，**PS 第 19 页**。私人收藏，Pl.833。照片现存于法国国家博物馆联合会—大皇宫／蜜雪儿·贝罗。

56.《人猿的妻子表演洛伊·富勒的舞蹈，意大利广场》，约1933年，**PS 第 24 页**。私人收藏，Pl.837。照片现存于布拉塞遗产委员会。

59.《女神夜总会中的姑娘》，1931—1932年。巴黎，蓬皮杜中心，国立现代艺术美术馆，AM2006-785。照片现存于蓬皮杜中心，国立现代艺术美术馆工业设计中心，法国国家博物馆联合会—大皇宫／菲利普·米亚（Philippe Migeat）。

63.《女神夜总会后台的裁缝》，1931—1932年，**VP**，**CP 第 45 页**，**PS 第 149 页**。巴黎，蓬皮杜中心，国立现代艺术美术馆，捐赠所得，AM2012-163。照片现存于蓬皮杜中心，国立现代艺术美术馆工业设计中心，法国国家博物馆联合会—大皇宫／乔治·梅格迪辛。

64.《女神夜总会中睡着的机械师》，1931—1932年，**VP**。巴黎，国立现代艺术美术馆。照片现存于法国国家图书馆。

65.《女神夜总会中上演的"瑞昂莱潘镇"》，1931—1932年，**PN 第 51 页**。巴黎，蓬皮杜中心，国立现代艺术美术馆，AM1997-204。照片现存于蓬皮杜中心，国立现代艺术美术馆工业设计中心，法国国家博物馆联合会—大皇宫／亚当·捷普卡。

67.《俯瞰女神夜总会的舞台》，1932年，**CP 第 44 页**，**PS 第 148 页**。私人收藏，Pl.707。照片现存于法国国家博物馆联合会—大皇宫／蜜雪儿·贝罗。

52.《塔罗牌，水晶球》，约1933年，**PS 第 27 页**。私人收藏，Pl.885。照片现存于法国国家博物馆联合会—大皇宫／蜜雪儿·贝罗。

54.《马车，圣雅克大道》，约1935年。巴黎，蓬皮杜中心，国立现代艺术美术馆，吉柏特·布拉塞捐赠，AM2003-5(23)。照片现存于蓬皮杜中心，国立现代艺术美术馆工业设计中心，法国国家博物馆联合会—大皇宫／亚当·捷普卡。

57.《肯奇塔在"女王陛下"木棚里跳舞，奥古斯特-布朗基大道》，约1931年，**PS 第 20 页**。私人收藏，Pl.834。照片现存于法国国家博物馆联合会—大皇宫／蜜雪儿·贝罗。

58.《肯奇塔的舞蹈队站在"女王陛下"木棚前面》，约1931年，**PS 第 21 页**。私人收藏，Pl.845。照片现存于法国国家博物馆联合会—大皇宫／蜜雪儿·贝罗。

60.《女神夜总会化妆间里的一个英国姑娘》，1931—1932年，**PS 第 140 页**。私人收藏，Pl.722。照片现存于法国国家博物馆联合会—大皇宫／蜜雪儿·贝罗。

61.《身着表演服的模特，女神夜总会》，1931—1932年，**PS 第 142 页**。私人收藏，Pl.728。照片现存于法国国家博物馆联合会—大皇宫／蜜雪儿·贝罗。

62.《女神夜总会化妆间中的英国姑娘们》，1931—1932年，**VP**，**PS 第 143 页**。私人收藏，Pl.719。照片现存于法国国家博物馆联合会—大皇宫／蜜雪儿·贝罗。

66.《女神夜总会中上演的"瑞昂莱潘镇"》，1931—1932年，**PS 第 145 页**。私人收藏，Pl.737。照片现存于法国国家博物馆联合会—大皇宫／蜜雪儿·贝罗。

68.《女神夜总会中上演的"彩虹"》，1931—1932年，**PS 第 144 页**。私人收藏，Pl.709。照片现存于法国国家博物馆联合会—大皇宫／蜜雪儿·贝罗。

69.《女神夜总会中上演的"蜘蛛"》，1931—1932年，**PS 第 146 页**。私人收藏，Pl.740。照片现存于法国国家博物馆联合会—大皇宫／蜜雪儿·贝罗。

70.《女神夜总会中上演的"摄政王的酒神节"》，1931—1932 年，**PN 第 50 页**。巴黎，蓬皮杜中心，国立现代艺术美术馆，AM1997-201。照片现存于蓬皮杜中心，国立现代艺术美术馆工业设计中心，法国国家博物馆联合会—大皇宫 / 亚当·捷普卡。

71.《女神夜总会中上演的"野兽的笼子"》，1932 年，**PS 第 147 页**。私人收藏，P1.711。照片现存于法国国家博物馆联合会—大皇宫 / 蜜雪儿·贝罗。

73.《阿莫农维尔公馆》，1932 年，**PN 第 55 页**。巴黎，蓬皮杜中心，国立现代艺术美术馆，AM1997-223。照片现存于蓬皮杜中心，国立现代艺术美术馆工业设计中心，法国国家博物馆联合会—大皇宫 / 亚当·捷普卡。

74.《布洛涅森林，太子妃公馆》，1936 年。巴黎，蓬皮杜中心，国立现代艺术美术馆，吉柏特·布拉塞捐赠，AM2003-5(30)。照片现存于蓬皮杜中心，国立现代艺术美术馆工业设计中心，法国国家博物馆联合会—大皇宫 / 亚当·捷普卡。

72.《塔巴兰舞会，蒙马特》，1930—1932 年，**PN 第 56 页**。巴黎，蓬皮杜中心，国立现代艺术美术馆，AM1997-206。照片现存于蓬皮杜中心，国立现代艺术美术馆工业设计中心，法国国家博物馆联合会—大皇宫 / 亚当·捷普卡。

75.《丽斯酒店正面，灯火管制》，1939—1940 年，巴黎，国立现代艺术美术馆。照片现存于法国国家图书馆。

布拉塞与巴黎的夜

西尔薇·欧本纳斯

第 96 页

《亨利·米勒在特拉斯酒店》，1932—1933 年。巴黎，蓬皮杜中心，国立现代艺术美术馆，捐赠所得，AM2012-155。照片现存蓬皮杜中心，国立现代艺术美术馆工业设计中心，法国国家博物馆联合会—大皇宫 / 乔治·梅格迪辛。

第 101 页

尤金·阿杰，《阿斯兰路的女孩》，1921 年，马塞尔·宝维斯的底片翻拍。巴黎，法国国家图书馆，马塞尔·宝维斯捐赠。照片现存于法国国家图书馆。

亨利·米勒，《在克里奇的平静日子，配有布拉塞的照片》，奥林匹亚出版社（The Olympia Press）出版，1956 年 7 月，封面。巴黎，法国国家图书馆，法定所有。照片现存于法国国家图书馆。

亨利·米勒，《在克里奇的平静日子，配有布拉塞的照片》，奥林匹亚出版社出版，1956 年 7 月，第 168—169 页，巴黎，法国国家图书馆，法定所有。照片现存于法国国家图书馆。

第 104 页

《月亮酒吧的"珠宝"，蒙马特》，约 1932 年，**PS 第 86 页**。巴黎，蓬皮杜中心，国立现代艺术美术馆，AM1988-1000。照片现存于蓬皮杜中心，国立现代艺术美术馆工业设计中心，法国国家博物馆联合会—大皇宫 / 菲利普·米亚。

日尔曼·克鲁尔，《珠宝小妞》，约 1932 年。巴黎，蓬皮杜中心，国立现代艺术美术馆，AM1988-107。© Germaine Krull, Museum Folkwang, Essen. 照片现存于蓬皮杜中心，国立现代艺术美术馆工业设计中心，法国国家博物馆联合会—大皇宫 / 乔治·梅格迪辛。

弗郎西斯·卡尔科，《路》，让·雷贝戴夫的木版画，阿尔泰姆·法雅出版社出版，1947 年。照片现存于伽利玛出版社 / 卡特琳娜·埃里 / 版权所有。

第 107 页

弗郎西斯·卡尔科，《巴黎的夜》，安德烈·迪尼蒙创作插图，1927 年。巴黎，法国国家图书馆。© Adagp, Paris 2012. 照片现存于法国国家图书馆。

第 109 页

罗杰·苏比，为亨利·蒂亚芒·伯尔杰的电影《夜晚巴黎》创作的海报，1930 年。巴黎，法国国家图书馆，法定所有。照片现存于法国国家图书馆 / 版权所有。

《拉普路上一家酒吧里的几个人》，约 1932 年。私人收藏。照片现存于布拉塞遗产委员会。

第 112 页

埃米尔·萨维特里，《巴黎的夜，桑塔监狱》，1938 年。巴黎，法国国家图书馆。© Émile Savitry, Courtesy Sophie Malexis. 照片现存于法国国家图书馆。

《圣雅克塔》，在《米诺牛》杂志中被用作安德烈·布勒东的文章《向日葵的夜晚》的插图，第 7 期，1935 年 6 月。巴黎，法国国家图书馆。照片现存于法国国家图书馆。

第 115 页

日耳曼·克鲁尔，《夜晚巴黎》，《侦探》第 3 期的封面，1928 年 11 月 15 日。巴黎，侦探文学图书馆。© Germaine Krull, Museum Folkwang, Essen. 照片由罗杰·维奥莱收藏。

米歇尔·布罗茨基，《就是这样，采访周刊》，1933 年 5 月 20 日，封面。照片现存于伽利玛出版社 / 卡特琳娜·埃里（Catherine Helie）/ 版权所有。

第 117 页

保罗·布汉吉耶，《巴黎的春天，爱的浪漫曲》，以布拉塞的照片作为插图，《就是这样，采访周刊》，1936 年 5 月 9 日。私人收藏。照片现存于法国国家博物馆联合会—大皇宫 / 让 - 吉尔·贝里兹（Jean-Gilles Berizzi）。

日耳曼·克鲁尔，《巴黎百景》，1929 年，封面。巴黎，法国国家图书馆。© Germaine Krull, Museum Folkwang, Essen. 照片现存于法国国家图书馆。

第 119 页

莫伊维尔，《巴黎》，1931 年，封面。巴黎，蓬皮杜中心，康定斯基图书馆。© Estate of Moshe Raviv-Vorobeichik-Moï Ver.

乔治·尚普鲁，《夜晚的布鲁塞尔》，1935 年，封面。巴黎，法国国家图书馆。© Adagp, Paris 2012. 照片现存于法国国家图书馆。

《坎康普瓦路和路上的酒店》，约 1932 年，**PS 第 102 页**。私人收藏，Pl.356。照片现存于法国国家博物馆联合会—大皇宫 / 蜜雪儿·贝罗。

安德烈·迪尼蒙，《酒吧》，1931 年以前，纸本水彩。巴黎，蓬皮杜中心，国立现代艺术美术馆。© Adagp, Paris 2012. 照片现存于蓬皮杜中心，国立现代艺术美术馆工业设计中心，法国国家博物馆联合会—大皇宫 / 版权所有。

《埃尔伯特·斯吉拉和莱昂·保罗·法尔格》，约 1933 年。巴黎，蓬皮杜中心，国立现代艺术美术馆，吉柏特·布拉塞捐赠，AM2003-5(178)。照片现存于蓬皮杜中心，国立现代艺术美术馆工业设计中心，法国国家博物馆联合会—大皇宫 / 亚当·捷普卡。

J.-G. 塞鲁齐耶，《就是这样，采访周刊》，1933 年 5 月 13 日，封面。照片现存于伽利玛出版社 / 卡特琳娜·埃里 / 版权所有。

布拉塞的四张照片，《夜晚巴黎》，马里乌斯·拉里克所做的大型调查，《就是这样，采访周刊》。照片现存于伽利玛出版社 / 卡特琳娜·埃里。

马塞尔·宝维斯，《夜晚门前的吻》，约 1933 年。巴黎，建筑遗产媒体图书馆。© RMN-Gestion droit d'auteur Marcel Bovis/Ministère de la Culture - Médiathèque du Patrimoine, Dist. 法国国家博物馆联合会—大皇宫 / 马塞尔·宝维斯。

比尔·布兰德，《夜晚的伦敦》，1938 年，封面。巴黎，法国国家图书馆。© Bill Brandt, The Bill Brandt Archives. 照片现存于法国国家图书馆。

尼古拉·扬车夫斯基，《无题，（巴黎）》，1954—1956 年。塔妮亚·阿桑舍伊夫·扬车夫斯基（Tania Asancheyev-Yantchevsky）收藏。© D.R. 版权所有，照片现存于伽利玛出版社／卡特琳娜·埃里。

76.《7 月 14 日，护墙广场，圣吉纳维夫山》，1932 年，**PS 第 30 页**。私人收藏，Pl.1189。照片现存于法国国家博物馆联合会—大皇宫／蜜雪儿·贝罗。

77.《7 月 14 日，巴士底广场》，1932 年，**PS 第 31 页**。巴黎，巴黎市现代艺术博物馆。照片现存于现代艺术博物馆／罗杰·维奥莱。

78.《拉普路一家酒馆里吧台边的三个"卷发"女人》，约 1932 年，**PS 第 77 页**。私人收藏，Pl.6。照片现存于法国国家博物馆联合会—大皇宫／蜜雪儿·贝罗。

79.《拉普路四季风笛舞会上快乐的一群人》，约 1932 年，**PS 第 79 页**。巴黎，蓬皮杜中心，国立现代艺术美术馆，吉柏特·布拉塞捐赠，AM2003-5(36)。照片现存于蓬皮杜中心，国立现代艺术美术馆工业设计中心，法国国家博物馆联合会—大皇宫／雅克·福如尔（Jacques Faujour）。

80.《拉普路的四季舞会》，约 1932 年，**PS 第 75 页**。私人收藏，Pl.22。照片现存于法国国家博物馆联合会—大皇宫／蜜雪儿·贝罗。

81.《拉普路上的拉巴斯多什酒吧》，约 1932 年，**PS 第 72 页**。私人收藏，Pl.11。照片现存于法国国家博物馆联合会—大皇宫／蜜雪儿·贝罗。

82.《拉普路四季舞会上的情侣》，约 1932 年，**VP**，**PS 第 78 页**。巴黎，蓬皮杜中心，国立现代艺术美术馆，吉柏特·布拉塞捐赠，AM2003-5(34)。照片现存于蓬皮杜中心，国立现代艺术美术馆工业设计中心，法国国家博物馆联合会—大皇宫／亚当·捷普卡。

83.《圣德尼路上一家酒馆里的爱侣》，约 1932 年，**PS 第 70 页**。巴黎，蓬皮杜中心，国立现代艺术美术馆，吉柏特·布拉塞捐赠，AM2003-5(39)。照片现存于蓬皮杜中心，国立现代艺术美术馆工业设计中心，法国国家博物馆联合会—大皇宫／亚当·捷普卡。

84.《圣德尼路上一家酒馆里的爱侣》，约 1932 年。巴黎，蓬皮杜中心，国立现代艺术美术馆，吉柏特·布拉塞捐赠，AM2003-5(38)。照片现存于蓬皮杜中心，国立现代艺术美术馆工业设计中心，法国国家博物馆联合会—大皇宫／亚当·捷普卡。

85.《圣德尼路上一家酒馆里的爱侣》，约 1932 年。巴黎，蓬皮杜中心，国立现代艺术美术馆，吉柏特·布拉塞捐赠，AM2003-5(37)。照片现存于蓬皮杜中心，国立现代艺术美术馆工业设计中心，法国国家博物馆联合会—大皇宫／亚当·捷普卡。

86.《圣德尼路上一家酒馆里的爱侣》，约 1932 年，**CP 第 63 页**，**PS 第 78 页**。巴黎，蓬皮杜中心，国立现代艺术美术馆，吉柏特·布拉塞捐赠，AM2003-5(40)。照片现存于蓬皮杜中心，国立现代艺术美术馆工业设计中心，法国国家博物馆联合会—大皇宫／亚当·捷普卡。

87.《意大利广场上一家咖啡馆里的肯奇塔和海军大兵们》，1933 年，**CP 第 62 页**，**PS 第 22 页**。巴黎，蓬皮杜中心，国立现代艺术美术馆，吉柏特·布拉塞捐赠，AM2003-5(41)。照片现存于蓬皮杜中心，国立现代艺术美术馆工业设计中心，法国国家博物馆联合会—大皇宫／菲利普·米亚。

89.《拉普路一家酒馆吧台边的情侣》，约 1932 年，**PS 第 78 页**。私人收藏，Pl.345。照片现存于法国国家博物馆联合会—大皇宫／蜜雪儿·贝罗。

88.《拉普路四季舞会上吵架的情侣》，约 1932 年，**PS 第 78 页**。私人收藏，Pl.25。照片现存于法国国家博物馆联合会—大皇宫／蜜雪儿·贝罗。

90.《意大利街区巴黎咖啡馆里的爱侣》，拍摄于 1932 年前后，于 1980 年前后洗印。巴黎，蓬皮杜中心，国立现代艺术美术馆，AM1988-1004。照片现存于蓬皮杜中心，国立现代艺术美术馆工业设计中心，法国国家博物馆联合会—大皇宫 / 菲利普·米亚。

92.《蒙马特区月亮酒吧里的"珠宝"》，约 1932 年，**PS 第 84 页**。私人收藏，Pl.385。照片现存于法国国家博物馆联合会—大皇宫 / 蜜雪儿·贝罗。

93.《拉普路一家酒馆吧台边的男人们》，约 1932 年，**PS 第 76 页**。私人收藏，Pl.5。照片现存于法国国家博物馆联合会—大皇宫 / 蜜雪儿·贝罗。

94.《意大利街区一家酒馆里的坏男孩》，约 1932 年，**PS 第 67 页**。私人收藏，Pl.182。照片现存于布拉塞遗产委员会。

96.《克鲁巴尔勃路上的爱侣，意大利街区》，约 1932 年，**PS 第 68 页**。私人收藏，Pl.338。照片现存于法国国家博物馆联合会—大皇宫 / 蜜雪儿·贝罗。

97.《女士，拉普路》，约 1932 年，**VP**，**PS 第 90 页**。巴黎，蓬皮杜中心，国立现代艺术美术馆，吉柏特·布拉塞捐赠，AM2003-5(53)。照片现存于蓬皮杜中心，国立现代艺术美术馆工业设计中心，法国国家博物馆联合会—大皇宫 / 亚当·捷普卡。

98.《大阿尔伯特手下的流氓，意大利街区》，约 1931—1932 年，**PS 第 61 页**。巴黎，蓬皮杜中心，国立现代艺术美术馆，AM2003-5(46)。照片现存于蓬皮杜中心，国立现代艺术美术馆工业设计中心，法国国家博物馆联合会—大皇宫 / 雅克·福如尔。

101.《两名骑自行车的巡警》，1930—1932 年，**PN 第 28 页**。巴黎，蓬皮杜中心，国立现代艺术美术馆，AM1997-182。照片现存于蓬皮杜中心，国立现代艺术美术馆工业设计中心，法国国家博物馆联合会—大皇宫 / 亚当·捷普卡。

102.《越狱的苦役犯，中央市场铁厂路的晚上》，约 1932 年，**PS 第 66 页**。巴黎，法国国家图书馆。照片现存于法国国家图书馆。

104.《大阿尔伯特手下的两个流氓，意大利街区》，约 1931—1932 年，**PS 第 56 页**。巴黎，蓬皮杜中心，国立现代艺术美术馆，AM1988-1003。照片现存于蓬皮杜中心，国立现代艺术美术馆工业设计中心，法国国家博物馆联合会—大皇宫 / 亚当·捷普卡。

91.《打俄式台球的女士，蒙马特区罗淑亚大道》，拍摄于 1932 年前后，于 1980 年前后洗印。巴黎，蓬皮杜中心，国立现代艺术美术馆，AM1988-1001。照片现存于蓬皮杜中心，国立现代艺术美术馆工业设计中心，法国国家博物馆联合会—大皇宫 / 亚当·捷普卡。

95.《蒙马特区罗淑亚大道一家酒吧里的女士》，约 1932 年，**PS 第 82 页**。私人收藏，Pl.344。照片现存于法国国家博物馆联合会—大皇宫 / 蜜雪儿·贝罗。

99.《蒙马特区参加大搜捕行动的警察》，约 1931 年，**PS 第 60 页**。私人收藏，Pl.195。照片现存于法国国家博物馆联合会—大皇宫 / 杰拉尔·布罗。

100.《警察局，于谢特路和钓鱼猫路交叉口》，1930—1932 年，**PN 第 40 页**，**PS 第 63 页**。巴黎，蓬皮杜中心，国立现代艺术美术馆，AM1997-194。照片现存于蓬皮杜中心，国立现代艺术美术馆工业设计中心，法国国家博物馆联合会—大皇宫 / 亚当·捷普卡。

103.《大阿尔伯特手下的流氓在打架，意大利街区》，约 1931—1932 年。私人收藏，Pl.176。照片现存于法国国家博物馆联合会—大皇宫 / 让 - 吉尔·贝里兹。

105.《大阿尔伯特手下的流氓，意大利街区》，约 1931—1932 年。巴黎，蓬皮杜中心，国立现代艺术美术馆，吉柏特·布拉塞捐赠，AM2003-5(50)。照片现存于蓬皮杜中心，国立现代艺术美术馆工业设计中心，法国国家博物馆联合会—大皇宫 / 雅克·福如尔（Jacques Faujour）。

106.《意大利街区紧紧相拥的情侣》，1932 年。巴黎，蓬皮杜中心，国立现代艺术美术馆，吉柏特·布拉塞捐赠，AM2003-5（43）。照片现存于蓬皮杜中心，国立现代艺术美术馆工业设计中心，法国国家博物馆联合会—大皇宫 / 亚当·捷普卡。

108.《女士，意大利街区》，1932 年。巴黎，蓬皮杜中心，国立现代艺术美术馆，AM1995-221。照片现存于蓬皮杜中心，国立现代艺术美术馆工业设计中心，法国国家博物馆联合会—大皇宫 / 雅克·福如尔。

109.《女士，甘康普瓦路》，1930—1932 年，**PN 第 30 页**。巴黎，蓬皮杜中心，国立现代艺术美术馆，AM1997-184。照片现存于蓬皮杜中心，国立现代艺术美术馆工业设计中心，法国国家博物馆联合会—大皇宫 / 亚当·捷普卡。

112.《穿着拖鞋、披着大衣的女士，甘康普瓦路》，约 1932 年，**PS 第 97 页**。私人收藏，Pl.329。照片现存于法国国家博物馆联合会—大皇宫 / 蜜雪儿·贝罗。

114.《一家前卫的夜总会，圣德尼门》，约 1931 年，**PS 第 104 页**。私人收藏，Pl.366。照片现存于法国国家博物馆联合会—大皇宫 / 蜜雪儿·贝罗。

115.《夜总会橱窗里的日本女人，中央市场街区》，约 1932 年，**VP，PS 第 104 页**。私人收藏，Pl.433。照片现存于法国国家博物馆联合会—大皇宫 / 蜜雪儿·贝罗。

116.《蒙帕纳斯大道上的两位女士》，约 1931 年，**PS 第 96 页**。私人收藏，第 75 号。照片现存于法国国家博物馆联合会—大皇宫 / 蜜雪儿·贝罗。

119.《克里希夹道》，1930—1932 年，**PN 第 27 页**。私人收藏，**PN 第 27 页**。照片现存于布拉塞遗产委员会。

120.《格里高利 - 图尔路的苏姿酒店》，1931—1932 年，**PN 第 25 页**。巴黎，蓬皮杜中心，国立现代艺术美术馆，AM1997-222。照片现存于蓬皮杜中心，国立现代艺术美术馆工业设计中心，法国国家博物馆联合会—大皇宫 / 亚当·捷普卡。

107.《女士，意大利街区》，1932 年，**CP 第 77 页，PS 第 93 页**。私人收藏，Pl.333。照片现存于法国国家博物馆联合会—大皇宫 / 蜜雪儿·贝罗。

110.《女士，中央市场街区雷尼路》，约 1931 年，**PS 第 97 页**。私人收藏，Pl.335。照片现存于布拉塞遗产委员会。

111.《穿着春装的女士，意大利街区》，约 1931 年，**PS 第 98 页**。私人收藏，Pl.327。照片现存于法国国家博物馆联合会—大皇宫 / 蜜雪儿·贝罗。

113.《年轻女士，意大利街区》，约 1932 年，**PS 第 97 页**。私人收藏，Pl.334。照片现存于法国国家博物馆联合会—大皇宫 / 蜜雪儿·贝罗。

117.《相遇，中央市场街区》，约 1932 年，**VP，PS 第 104 页**。巴黎，蓬皮杜中心，国立现代艺术美术馆，吉柏特·布拉塞捐赠，AM2003-5（56）。照片现存于蓬皮杜中心，国立现代艺术美术馆工业设计中心，法国国家博物馆联合会—大皇宫 / 亚当·捷普卡。

118.《相遇，中央市场街区》，约 1932 年，**PS 第 104 页**。巴黎，蓬皮杜中心，国立现代艺术美术馆，AM2003-5（55）。照片现存于蓬皮杜中心，国立现代艺术美术馆工业设计中心，法国国家博物馆联合会—大皇宫 / 亚当·捷普卡。

121.《苏姿酒店，化妆间》，1931—1932 年，**PS 封面及第 122 页**。巴黎，蓬皮杜中心，国立现代艺术美术馆，AM1998-1005。照片现存于蓬皮杜中心，国立现代艺术美术馆工业设计中心，法国国家博物馆联合会—大皇宫 / 亚当 - 蓬皮杜中心照片室，国立现代艺术美术馆工业设计中心。

122.《苏姿酒店，牌局》，1931—1932 年，**PS 第 116 页**。私人收藏，Pl.389。照片现存于法国国家博物馆联合会—大皇宫 / 蜜雪儿·贝罗。

123.《苏姿酒店》，1931—1932 年，**PS 第 121 页**。私人收藏，Pl.364。照片现存于法国国家博物馆联合会—大皇宫 / 蜜雪儿·贝罗。

124.《苏姿酒店，"夫人"》，1931—1932 年，**PS 第 119 页**。巴黎，蓬皮杜中心，国立现代艺术美术馆，AM AM20012-160。照片现存于蓬皮杜中心，国立现代艺术美术馆工业设计中心，法国国家博物馆联合会—大皇宫 / 乔治·梅格迪辛。

125.《苏姿酒店，模特》，1931—1932 年，**PS 第 121 页**。私人收藏，Pl.388。照片现存于法国国家博物馆联合会—大皇宫 / 蜜雪儿·贝罗。

126.《苏姿酒店》，1931—1932 年。巴黎，蓬皮杜中心，国立现代艺术美术馆，吉柏特·布拉塞捐赠，AM2003-5(61)。照片现存于蓬皮杜中心，国立现代艺术美术馆工业设计中心，法国国家博物馆联合会—大皇宫 / 亚当·捷普卡。

127.《苏姿酒店》，1931—1932 年。巴黎，蓬皮杜中心，国立现代艺术美术馆，吉柏特·布拉塞捐赠，AM2003-5(63)。照片现存于蓬皮杜中心，国立现代艺术美术馆工业设计中心，法国国家博物馆联合会—大皇宫 / 亚当·捷普卡。

128.《苏姿酒店》，1931—1932 年，**PS 第 108 页**。巴黎，蓬皮杜中心，国立现代艺术美术馆，吉柏特·布拉塞捐赠，AM2003-5(62)。照片现存于蓬皮杜中心，国立现代艺术美术馆工业设计中心，法国国家博物馆联合会—大皇宫 / 亚当·捷普卡。

129.《甘康普瓦路上的酒店里带镜子的衣橱》，约 1932 年，**PS 第 107 页**。私人收藏，Pl.355。照片现存于法国国家博物馆联合会—大皇宫 / 蜜雪儿·贝罗。

130.《在甘康普瓦路上的酒店里梳妆》，约 1932 年，照片约 1980 年洗出，**PS 第 109 页**。巴黎，蓬皮杜中心，国立现代艺术美术馆，AM1988—1002。照片现存于蓬皮杜中心，国立现代艺术美术馆工业设计中心，法国国家博物馆联合会—大皇宫 / 亚当·捷普卡。

131.《王子先生路上的一家修道院风格的酒店，拉丁区》，约 1931 年。巴黎，蓬皮杜中心，国立现代艺术美术馆，捐赠所得，AM2012-162。照片现存于蓬皮杜中心，国立现代艺术美术馆工业设计中心，法国国家博物馆联合会—大皇宫 / 乔治·梅格迪辛。

132.《为戴安娜·斯里普的内衣拍照》，约 1933 年，**VP**。巴黎，蓬皮杜中心，国立现代艺术美术馆，吉柏特·布拉塞捐赠，AM2003-5(64)。照片现存于蓬皮杜中心，国立现代艺术美术馆工业设计中心，法国国家博物馆联合会—大皇宫 / 菲利普·米亚（Philippe Migeat）。

133.《穿黑色胸衣站着的模特》，1932—1934 年。巴黎，蓬皮杜中心，国立现代艺术美术馆，吉柏特·布拉塞捐赠，AM2003-5(109)。照片现存于蓬皮杜中心，国立现代艺术美术馆工业设计中心，法国国家博物馆联合会—大皇宫 / 菲利普·米亚。

134.《穿黑色胸衣坐着的模特》，1932—1934 年。巴黎，蓬皮杜中心，国立现代艺术美术馆，吉柏特·布拉塞捐赠，AM2003-5(107)。照片现存于蓬皮杜中心，国立现代艺术美术馆工业设计中心，法国国家博物馆联合会—大皇宫 / 菲利普·米亚。

136.《藏在窗帘后面的模特》，1932—1934 年。私人收藏，RE.7。照片现存于法国国家博物馆联合会—大皇宫 / 让 - 吉尔·贝里兹（Jean-Gilles Berizzi）。

135.《躺着的模特》，1932—1934 年。巴黎，蓬皮杜中心，国立现代艺术美术馆，吉柏特·布拉塞捐赠，AM2003-5(110)。照片现存于蓬皮杜中心，国立现代艺术美术馆工业设计中心，法国国家博物馆联合会—大皇宫 / 菲利普·米亚。

137.《干邑杰路上的"魔法城"舞会》，约 1932 年，**VP，PS 第 165 页**。私人收藏，Pl.439。照片现存于法国国家博物馆联合会—大皇宫 / 蜜雪儿·贝罗。

140.《四旬斋前的狂欢节圣吉纳维夫山舞会》，约 1931 年，**PS 第 175 页**。私人收藏，Pl.434。照片现存于法国国家博物馆联合会—大皇宫 / 蜜雪儿·贝罗。

138.《圣吉纳维夫山舞会上的年轻情侣》，约 1932 年，**PS 第 174 页**。私人收藏，Pl.433。照片现存于法国国家博物馆联合会—大皇宫 / 蜜雪儿·贝罗。

139.《"魔法城"舞会上的舞者》，约 1932 年，**PS 第 168 页**。私人收藏，Pl.441。照片现存于法国国家博物馆联合会—大皇宫 / 蜜雪儿·贝罗。

141.《"魔法城"舞会》，约1932年，**PS**第164页。私人收藏，Pl.442。照片现存于法国国家博物馆联合会—大皇宫 / 蜜雪儿·贝罗。

142.《"魔法城"舞会上的佐伊公爵夫人》，约1932年，**PS**第167页。私人收藏，Pl.443。照片现存于法国国家博物馆联合会—大皇宫 / 蜜雪儿·贝罗。

143.《圣吉纳维夫山舞会上的舞者》，约1932年，**PS**第172页。私人收藏，Pl.437。照片现存于法国国家博物馆联合会—大皇宫 / 蜜雪儿·贝罗。

144.《两个人穿一套西装，"魔法城"舞会》，约1931年，**PS**第170页。巴黎，蓬皮杜中心，国立现代艺术美术馆，捐赠所得，AM2012—160。照片现存于蓬皮杜中心，国立现代艺术美术馆工业设计中心，法国国家博物馆联合会—大皇宫 / 乔治·梅格迪辛。

145.《胖克罗德和她的朋友，在埃德加 – 举纳大道的"单片眼镜"酒吧》，约1932年，**VP**，**PS**第159页。巴黎，蓬皮杜中心，国立现代艺术美术馆，捐赠所得，AM2012—158。照片现存于蓬皮杜中心，国立现代艺术美术馆工业设计中心，法国国家博物馆联合会—大皇宫 / 菲利普·米亚。

146.《独自在"单片眼镜"酒吧喝酒的年轻女士》，约1932年，**PS**第160页。私人收藏，Pl.431。照片现存于法国国家博物馆联合会—大皇宫 / 蜜雪儿·贝罗。

147.《"单片眼镜"酒吧的年轻女士》，约1932年，**PS**第161页。私人收藏，Pl.426。照片现存于布拉塞遗产委员会。

148.《"单片眼镜"酒吧：老板蒙帕纳斯的露露（左）和一位女士》，约1932年，**PS**第163页。私人收藏，Pl.425。照片现存于法国国家博物馆联合会—大皇宫 / 蜜雪儿·贝罗。

夜色中的巴黎，潜伏的图像

康丁·巴雅克

第187页

*《卢森堡宫的栅栏，天文馆的花园和桑特监狱的墙》，第70号印样纸板，"夜"系列，1930—1932年。布拉塞档案，巴黎，蓬皮杜中心，国立现代艺术美术馆，吉柏特·布拉塞捐赠。照片现存于蓬皮杜中心，国立现代艺术美术馆工业设计中心，法国国家博物馆联合会—大皇宫。

第188页

*《流氓，为了一部侦探小说》，第22号印样纸板，"享乐"系列，1931—1932年。布拉塞档案，巴黎，蓬皮杜中心，国立现代艺术美术馆，吉柏特·布拉塞捐赠。照片现存于蓬皮杜中心，国立现代艺术美术馆工业设计中心，法国国家博物馆联合会—大皇宫。

第191页

加布里耶尔·洛普，《巴黎：从亨利四世雕塑和美丽的女园丁商店里面看到的新桥码头》，约1889年。巴黎，奥塞博物馆。照片现存于奥塞博物馆，法国国家博物馆联合会—大皇宫 / 帕特里斯·施密特（Patrice Schmidt）。

《柯特兹看见的巴黎》，安德烈·柯特兹的照片，皮埃尔·马克·奥兰撰文，巴黎，普隆书店（Librairie Plon）出版，1934年。巴黎，法国国家图书馆。照片现存于法国国家图书馆。

阿尔文·兰登·科伯恩，《夜晚的百老汇和胜家大楼》，《相机作品》杂志，第32期，1910年10月。巴黎，奥塞博物馆。照片版权属于阿尔文·兰登·科伯恩。照片现存于奥塞博物馆，法国国家博物馆联合会—大皇宫 / 让 – 吉尔·贝里兹。

第 195 页

利昂·吉姆拜尔，《红磨坊》，约 1925 年，彩色底片。照片现存于玫瑰之光画廊（Lumière des Roses）/ 空铅工作室（Le Cadratin）。

马塞尔·扎阿尔，《夜晚的巴黎》，日耳曼·克鲁尔创作摄影插图，《爵士》杂志，第 8 期，1929 年 7 月—8 月。巴黎，法国国家图书馆。© Germaine Krull, Museum Folkwang, Essen. 照片现存于法国国家图书馆。

第 197 页

《巴黎午夜》，《画报周刊》，布拉塞的照片，1934 年 12 月，第 14—15 页。牛津大学，波德雷图书馆，Per.2705.19。照片现存于牛津大学波德雷图书馆。

《用闪光灯拍照的布拉塞》，为马塞尔·纳金的文章《如何在人工光线下成功拍摄照片》配图，巴黎，蒂朗提出版社（éditions Tiranty）出版，1934 年。私人收藏。照片版权所有。

第 199 页

*《行人与橱窗，巴黎大道》，第 38 号印样，《夜》系列，1937 年。布拉塞档案，巴黎，蓬皮杜中心，国立现代艺术美术馆，吉柏特·布拉塞捐赠。照片现存于蓬皮杜中心，国立现代艺术美术馆工业设计中心，法国国家博物馆联合会—大皇宫。

第 200 页

《巴黎的猫》，约 1930—1932 年，**PN 第 23 页**。巴黎，蓬皮杜中心，国立现代艺术美术馆，AM1997-178。照片现存于蓬皮杜中心，国立现代艺术美术馆工业设计中心，法国国家博物馆联合会—大皇宫 / 亚当·捷普卡。

第 203 页

《天文台大街》，约 1932 年。私人收藏，第 160 号。照片现存于法国国家博物馆联合会—大皇宫 / 杰拉尔·布罗。

《屋顶与埃菲尔铁塔》，约 1933 年。巴黎，蓬皮杜中心，国立现代艺术美术馆，AM1997-218。照片现存于蓬皮杜中心，国立现代艺术美术馆工业设计中心，法国国家博物馆联合会—大皇宫 / 雅克·福如尔。

第 205 页

《在麦德拉诺马戏团》，1930—1932 年。巴黎，蓬皮杜中心，国立现代艺术美术馆，AM2006-786。照片现存于蓬皮杜中心，国立现代艺术美术馆工业设计中心，法国国家博物馆联合会—大皇宫 / 菲利普·米亚。

*《女神夜总会中的机械师和裁缝（其中一位拿着一本＜夜巴黎＞）》，1932 年底至 1933 年初，印样，第 14 号纸板，《知识》系列。布拉赛档案，巴黎，蓬皮杜中心，国立现代艺术美术馆，吉柏特·布拉塞捐赠。照片现存于蓬皮杜中心，国立现代艺术美术馆工业设计中心，法国国家博物馆联合会—大皇宫。

《阴暗的光亮，雾中的仙境》，《看见》杂志，第 461 期，1937 年 1 月 13 日。索恩河畔沙龙，尼瑟福 - 尼埃普斯博物馆。照片现存于索恩河畔沙龙市尼瑟福 - 尼埃普斯博物馆。

布拉塞，《夜间摄影技术。有关影集＜夜巴黎＞》，《视觉工艺》杂志，第 33 期，1933 年 1 月 15 日。巴黎，法国国家图书馆。照片现存于法国国家图书馆。

《在我的巴黎公寓里拍摄的圣雅克广场的市集日》，约 1934 年，**PS 第 28 页**。巴黎，蓬皮杜中心，国立现代艺术美术馆，AM1994-38。照片现存于蓬皮杜中心，国立现代艺术美术馆工业设计中心，法国国家博物馆联合会—大皇宫 / 亚当·捷普卡。

第 207 页

《为了一部侦探小说》，约 1931—1932 年。巴黎，蓬皮杜中心，国立现代艺术美术馆，吉柏特·布拉塞捐赠，AM2003-5（47）。照片现存于蓬皮杜中心，国立现代艺术美术馆工业设计中心，法国国家博物馆联合会—大皇宫 / 雅克·福如尔。

《为了一部侦探小说》，约 1931—1932 年。巴黎，蓬皮杜中心，国立现代艺术美术馆，吉柏特·布拉塞捐赠，AM2003-5（48）。照片现存于蓬皮杜中心，国立现代艺术美术馆工业设计中心，法国国家博物馆联合会—大皇宫 / 雅克·福如尔。

《为了一部侦探小说》，约 1931—1932 年。巴黎，蓬皮杜中心，国立现代艺术美术馆，吉柏特·布拉塞捐赠，AM2003-5（49）。照片现存于蓬皮杜中心，国立现代艺术美术馆工业设计中心，法国国家博物馆联合会—大皇宫。

第 211 页

《布瓦吉鲁的工作室与毕加索的雕塑，汽油灯光下的夜晚》，1932 年。巴黎，毕加索博物馆。© Succession Picasso 2012. 照片现存于法国国家博物馆联合会—大皇宫 / 弗兰克·洛克斯（Franck Raux）。

第 215 页

*《罗贝尔·皮盖"强盗"香水的广告草稿》，约 1944 年，印样，第 54 号纸板，"广告"系列。布拉塞档案，巴黎，蓬皮杜中心，国立现代艺术美术馆，吉柏特·布拉塞捐赠，2002。照片现存于蓬皮杜中心，国立现代艺术美术馆工业设计中心，法国国家博物馆联合会—大皇宫。

第 216 页

陶德·帕帕乔治，《54 号工作室的新年夜》，1978 年，溴化银底片。纽约，现代艺术博物馆。© Tod Papageorge.

F 费南·普未，《纯洁的：让·塞吉》，文章采用布拉塞导演的照片作为插图，《巴黎杂志》，第 20 期，1933 年 4 月。私人收藏。照片现存于法国国家博物馆联合会—大皇宫 / 让-吉尔·贝里兹。

勒内·马格利特，《夜游者》，1928 年，帆布油画。埃森，弗柯望博物馆。照片版权属于法国图像及造型艺术著作人协会，巴黎 2012 年。照片现存于埃森市弗柯望博物馆。

《约会第三幅画的场景剪辑》，1946 年。私人收藏，DA.193。照片现存于法国国家博物馆联合会—大皇宫 / 让-吉尔·贝里兹。

卢·布莉丝·卢森堡，《阿罗兹固罗户站，皮卡迪利广场的小过失》，2007 年，彩色底片。巴黎，多米尼克·菲亚特画廊。© Courtesy de l'artiste et Dominique Fiat.

149. 《空旷道路上蜿蜒的小溪》，1930—1932 年，**PN 第 14 页**。巴黎，蓬皮杜中心，国立现代艺术美术馆，AM1997-171。照片现存于蓬皮杜中心，国立现代艺术美术馆工业设计中心，法国国家博物馆联合会—大皇宫 / 亚当·捷普卡。

150. 《石板路》，1931—1932 年，**PN 封**一。巴黎，蓬皮杜中心，国立现代艺术美术馆，AM1997-217。照片现存于蓬皮杜中心，国立现代艺术美术馆工业设计中心，法国国家博物馆联合会—大皇宫 / 亚当·捷普卡。

151. 《石板路》，1931—1932 年，**PN 封**二。巴黎，蓬皮杜中心，国立现代艺术美术馆，AM1997-224。照片现存于蓬皮杜中心，国立现代艺术美术馆工业设计中心，法国国家博物馆联合会—大皇宫 / 亚当·捷普卡。

152. 《石板路》，1931—1932 年，巴黎拍摄。巴黎，蓬皮杜中心，国立现代艺术美术馆，AM1997-225。照片现存于蓬皮杜中心，国立现代艺术美术馆工业设计中心，法国国家博物馆联合会—大皇宫 / 亚当·捷普卡。

153. 《石板路与雪》，1931—1932 年。巴黎，法国国家图书馆。照片现存于法国国家图书馆。

154.《杜伊勒里花园》，1930—1932 年，**PN 第 4 页**。巴黎，蓬皮杜中心，国立现代艺术美术馆，AM1997-213。照片现存于蓬皮杜中心，国立现代艺术美术馆工业设计中心，法国国家博物馆联合会—大皇宫 / 亚当·捷普卡。

155.《奥古斯特伯爵路和卢森堡宫的栅栏》，约 1931 年。巴黎，蓬皮杜中心，国立现代艺术美术馆，吉柏特·布拉塞捐赠，AM2003-5(5)。照片现存于蓬皮杜中心，国立现代艺术美术馆工业设计中心，法国国家博物馆联合会—大皇宫。

157.《杜伊勒里花园的栅栏》，1930—1932 年，**PN 第 15 页**。巴黎，蓬皮杜中心，国立现代艺术美术馆，AM1997-172。照片现存于蓬皮杜中心，国立现代艺术美术馆工业设计中心，法国国家博物馆联合会—大皇宫 / 亚当·捷普卡。

159.《卢森堡宫栅栏的阴影》，1930—1032 年，**PN 第 1 页**。私人收藏。照片现存于布拉塞遗产委员会。

162.《皇家桥，孔蒂码头》，1930—1932 年，**PN 第 19 页**。巴黎，蓬皮杜中心，国立现代艺术美术馆，AM1997-167。照片现存于蓬皮杜中心，国立现代艺术美术馆工业设计中心，法国国家博物馆联合会—大皇宫 / 亚当·捷普卡。

164.《冬天的树，贝西码头》，约 1932 年。巴黎，蓬皮杜中心，国立现代艺术美术馆，吉柏特·布拉塞捐赠，AM2003-5(26)。照片现存于蓬皮杜中心，国立现代艺术美术馆工业设计中心，法国国家博物馆联合会—大皇宫 / 亚当·捷普卡。

166.《金银匠码头的流浪汉》，1930—1932 年，**PN 第 18 页**。巴黎，蓬皮杜中心，国立现代艺术美术馆，AM1997-173。照片现存于蓬皮杜中心，国立现代艺术美术馆工业设计中心，法国国家博物馆联合会—大皇宫 / 雅克·福日尔。

169.《从圣路易岛的窗户上看圣母院》，1930—1932 年，**PN 第 7 页**。巴黎，蓬皮杜中心，国立现代艺术美术馆，AM1997-166。照片现存于蓬皮杜中心，国立现代艺术美术馆工业设计中心，法国国家博物馆联合会—大皇宫 / 亚当·捷普卡。

156.《阿拉贡大道的栗树》，1932 年。私人收藏。照片现存于布拉塞遗产委员会。

158.《蒙马特公墓》，1930—1932 年，**PN 第 31 页**。巴黎，蓬皮杜中心，国立现代艺术美术馆，AM1997-185。照片现存于蓬皮杜中心，国立现代艺术美术馆工业设计中心，法国国家博物馆联合会—大皇宫 / 亚当·捷普卡。

160.《雪后的卢森堡宫和栅栏》，约 1930 年。巴黎，蓬皮杜中心，国立现代艺术美术馆，吉柏特·布拉塞捐赠，AM2003-5(22)。照片现存于蓬皮杜中心，国立现代艺术美术馆工业设计中心，法国国家博物馆联合会—大皇宫。

161.《杜伊勒里花园的椅子》，1933—1934 年。私人收藏，第 123 号。照片现存于法国国家博物馆联合会—大皇宫 / 杰拉尔·布罗。

163.《皇家桥》，1930—1932 年。巴黎，蓬皮杜中心，国立现代艺术美术馆，AM1997-174。照片现存于蓬皮杜中心，国立现代艺术美术馆工业设计中心，法国国家博物馆联合会—大皇宫 / 亚当·捷普卡。

165.《雾中码头上的树》，1930—1932 年，**PN 第 9 页**。巴黎，蓬皮杜中心，国立现代艺术美术馆，吉柏特·布拉塞捐赠，AM2003-5(15)。照片现存于蓬皮杜中心，国立现代艺术美术馆工业设计中心，法国国家博物馆联合会—大皇宫 / 雅克·福日尔（Jacques Faujour）。

167.《新桥旁的拖轮和驳船》，1930—1932 年，**PN 第 5 页**。巴黎，蓬皮杜中心，国立现代艺术美术馆，AM1997-214。照片现存于蓬皮杜中心，国立现代艺术美术馆工业设计中心，法国国家博物馆联合会—大皇宫 / 亚当·捷普卡。

168.《新桥下的流浪汉》，约 1932 年，**PS 第 34 页**。私人收藏。照片现存于布拉塞遗产委员会。

170.《从神舍医院和圣雅克塔看巴黎圣母院以及"夜枭"雕塑》，1933 年，**PS 第 12 页**。巴黎，巴黎市现代艺术博物馆。照片现存于现代艺术博物馆 / 罗杰·维奥莱。

171.《从神舍医院看巴黎圣母院》，1933 年，**CP 第 32 页**，**PS 第 15 页**。私人收藏，第 315 号。照片现存于法国国家博物馆联合会—大皇宫 / 杰拉尔·布罗。

172.《圣雅克塔》，1932—1933 年。巴黎，蓬皮杜中心，国立现代艺术美术馆，AM1994-36。照片现存于蓬皮杜中心，国立现代艺术美术馆工业设计中心，法国国家博物馆联合会—大皇宫 / 雅克·福如尔。

173.《中央市场的花市》，1932—1933 年。私人收藏，第 716 号。照片现存于法国国家博物馆联合会—大皇宫 / 埃尔维·勒万多斯基（Hervé Lewandowski）。

174.《在中央市场卸下蔬菜》，1932—1933 年。私人收藏，第 245 号。照片现存于法国国家博物馆联合会—大皇宫 / 杰拉尔·布罗。

175.《您是否见过巴黎地铁的入口？》，1933 年。巴黎，蓬皮杜中心，国立现代艺术美术馆，吉柏特·布拉塞捐赠，AM2003-5(93)。照片现存于蓬皮杜中心，国立现代艺术美术馆工业设计中心，法国国家博物馆联合会—大皇宫 / 亚当·捷普卡。

176.《雾中的内伊元帅像》，1932 年。巴黎，蓬皮杜中心，国立现代艺术美术馆，AM1987-624。照片现存于蓬皮杜中心，国立现代艺术美术馆工业设计中心，法国国家博物馆联合会—大皇宫 / 雅克·福如尔。

177.《高尔维沙地铁站的立柱》，约 1934 年。巴黎，法国国家图书馆，作者 1960 年捐赠。照片现存于法国国家图书馆。

178.《罗林路的台阶，蒙马特区》，约 1930—1932 年。私人收藏，第 582 号。照片现存于法国国家博物馆联合会—大皇宫 / 杰拉尔·布罗。

179.《维莱特人工湖，乌尔克运河》，约 1932 年。巴黎，蓬皮杜中心，国立现代艺术美术馆，AM1994-37。照片现存于蓬皮杜中心，国立现代艺术美术馆工业设计中心，法国国家博物馆联合会—大皇宫 / 雅克·福如尔。

180.《圣雅克路的工厂》，约 1932 年。私人收藏，第 223 号。照片现存于法国国家博物馆联合会—大皇宫 / 杰拉尔·布罗。

181.《维莱特人工湖，乌尔克运河》，约 1932 年。巴黎，蓬皮杜中心，国立现代艺术美术馆，AM1994-34。照片现存于蓬皮杜中心，国立现代艺术美术馆工业设计中心，法国国家博物馆联合会—大皇宫 / 菲利普·米亚。

182.《克里米天桥和上升轮》，约 1935 年。私人收藏，第 687 号。照片现存于法国国家博物馆联合会—大皇宫 / 杰拉尔·布罗。

184.《夜晚的奥特伊旱桥》，1932 年。巴黎，蓬皮杜中心，国立现代艺术美术馆，吉柏特·布拉塞捐赠，AM2003-5(4)。照片现存于蓬皮杜中心，国立现代艺术美术馆工业设计中心，法国国家博物馆联合会—大皇宫 / 雅克·福如尔。

183.《火车站码头的庞坦大风车》，约 1935 年。巴黎，蓬皮杜中心，国立现代艺术美术馆，吉柏特·布拉塞捐赠，AM2003-5(31)。照片现存于蓬皮杜中心，国立现代艺术美术馆工业设计中心，法国国家博物馆联合会—大皇宫 / 亚当·捷普卡。

185.《桑特监狱的墙壁》，约 1932 年，**PS 第 64 页**。私人收藏，第 150 号。照片现存于法国国家博物馆联合会—大皇宫 / 杰拉尔·布罗。

186.《市政府路亮灯的窗户》，1930—1932 年，私人收藏。照片现存于布拉塞遗产委员会。

187.《比利耶夜总会旧址的模糊土地，蒙马特区》，约 1935 年。私人收藏，第 642 号。照片现存于法国国家博物馆联合会—大皇宫 / 杰拉尔·布罗。

188.《瓦兹码头的煤炭储存处》，约 1932 年。巴黎，蓬皮杜中心，国立现代艺术美术馆，吉柏特·布拉塞捐赠，AM2003-5(7)。照片现存于蓬皮杜中心，国立现代艺术美术馆工业设计中心，法国国家博物馆联合会—大皇宫 / 亚当·捷普卡。

189.《埃德加－举纳大道的隧道》，1931—1932 年，**PN第 44 页**。巴黎，蓬皮杜中心，国立现代艺术美术馆，AM1997-198。照片现存于蓬皮杜中心，国立现代艺术美术馆工业设计中心，法国国家博物馆联合会—大皇宫 / 亚当·捷普卡。

190.《圣德尼运河》，1930—1932 年，**PN第 16 页**。巴黎，蓬皮杜中心，国立现代艺术美术馆，AM1997-220。照片现存于蓬皮杜中心，国立现代艺术美术馆工业设计中心，法国国家博物馆联合会—大皇宫 / 亚当·捷普卡。

191.《轻轨》，1930—1932 年，**PN第 44 页**。巴黎，蓬皮杜中心，国立现代艺术美术馆，AM1997-202。照片现存于蓬皮杜中心，国立现代艺术美术馆工业设计中心，法国国家博物馆联合会—大皇宫 / 亚当·捷普卡。

192.《皇宫的走廊》，约 1932 年。巴黎，蓬皮杜中心，国立现代艺术美术馆，吉柏特·布拉塞捐赠，AM2003-5(3)。照片现存于蓬皮杜中心，国立现代艺术美术馆工业设计中心，法国国家博物馆联合会—大皇宫 / 亚当·捷普卡。

193.《公共男厕》，1930—1932 年，**PN第 11 页**。巴黎，蓬皮杜中心，国立现代艺术美术馆，AM1997-168。照片现存于蓬皮杜中心，国立现代艺术美术馆工业设计中心，法国国家博物馆联合会—大皇宫 / 亚当·捷普卡。

194.《圣雅克大道的公共男厕》，约 1932 年，**PS第 52 页**。私人收藏，第 212 号。照片现存于法国国家博物馆联合会—大皇宫 / 杰拉尔·布罗。

195.《奥古斯特－布朗基大道的公共男厕》，约 1935 年，**PS第 55 页**。巴黎，蓬皮杜中心，国立现代艺术美术馆，AM2006-790。照片现存于蓬皮杜中心，国立现代艺术美术馆工业设计中心，法国国家博物馆联合会—大皇宫 / 菲利普·米亚。

196.《海报亭和雾中的行人》，约 1932 年。巴黎，法国国家博物馆。照片现存于法国国家博物馆。

197.《海报亭》，约 1932 年。巴黎，蓬皮杜中心，国立现代艺术美术馆，AM1997-216。照片现存于蓬皮杜中心，国立现代艺术美术馆工业设计中心，法国国家博物馆联合会—大皇宫 / 亚当·捷普卡。

198.《雾中的圆盘，丹费尔－罗什洛广场》，约 1934 年。私人收藏，第 634 号。照片现存于法国国家博物馆联合会—大皇宫 / 杰拉尔·布罗。

199.《公车车厢》，约 1935 年。巴黎，蓬皮杜中心，国立现代艺术美术馆，吉柏特·布拉塞捐赠，AM2003-5(14)。照片现存于蓬皮杜中心，国立现代艺术美术馆工业设计中心，法国国家博物馆联合会—大皇宫 / 亚当·捷普卡。

200.《雾与车灯，天文馆大道》，约 1932 年。巴黎，巴黎市现代艺术博物馆。照片现存于现代艺术博物馆 / 罗杰·维奥莱。

201.《"多摩"咖啡店的露台，蒙马特区》，1932 年，**PS第 124 页**。私人收藏，第 107 号。照片现存于法国国家博物馆联合会—大皇宫 / 杰拉尔·布罗。

202.《凯旋门，星形广场》，1930—1932 年。巴黎，蓬皮杜中心，国立现代艺术美术馆，AM1997-212。照片现存于蓬皮杜中心，国立现代艺术美术馆工业设计中心，法国国家博物馆联合会—大皇宫 / 亚当·捷普卡。

203.《从"汽车俱乐部"的平台上看协和广场》，1930—1932 年，**PN第 48 页**。巴黎，蓬皮杜中心，国立现代艺术美术馆，AM1997-203。照片现存于蓬皮杜中心，国立现代艺术美术馆工业设计中心，法国国家博物馆联合会—大皇宫 / 亚当·捷普卡。

204.《协和广场的喷泉和方尖碑》，1930—1932 年，**PN 第 17 页**。巴黎，蓬皮杜中心，国立现代艺术美术馆，AM1997-221。照片现存于蓬皮杜中心，国立现代艺术美术馆工业设计中心，法国国家博物馆联合会—大皇宫／亚当·捷普卡。

205.《在特罗卡德罗宫的栅栏处看艾菲尔铁塔》，1929 年，**PN 第 57 页**。巴黎，蓬皮杜中心，国立现代艺术美术馆，AM1997-207。照片现存于蓬皮杜中心，国立现代艺术美术馆工业设计中心，法国国家博物馆联合会—大皇宫／菲利普·米亚。

206.《火灾》，1930—1932 年，**PN 第 34 页**。巴黎，蓬皮杜中心，国立现代艺术美术馆，AM1997-188。照片现存于蓬皮杜中心，国立现代艺术美术馆工业设计中心，法国国家博物馆联合会—大皇宫／亚当·捷普卡。

207.《最后一班地铁，皇宫站》，1930—1932 年，**PN 第 38 页**。巴黎，蓬皮杜中心，国立现代艺术美术馆，AM1997-192。照片现存于蓬皮杜中心，国立现代艺术美术馆工业设计中心，法国国家博物馆联合会—大皇宫／亚当·捷普卡。

208.《"多摩"咖啡馆门前的马车》，1932 年，**CP 第 35 页，PS 第 124 页**。私人收藏，第 241 号。照片现存于法国国家博物馆联合会—大皇宫／杰拉尔·布罗。

209.《皮加勒美国酒吧，克里希大道》，约 1932 年。巴黎，蓬皮杜中心，国立现代艺术美术馆，AM1997-181。照片现存于蓬皮杜中心，国立现代艺术美术馆工业设计中心，法国国家博物馆联合会—大皇宫／亚当·捷普卡。

210.《意大利人大道》，1930—1932 年，**PN 第 8 页**。巴黎，蓬皮杜中心，国立现代艺术美术馆，AM1997-219。照片现存于蓬皮杜中心，国立现代艺术美术馆工业设计中心，法国国家博物馆联合会—大皇宫／亚当·捷普卡。

211.《"擦鞋大王"，红磨坊电影院》，约 1932 年。巴黎，蓬皮杜中心，国立现代艺术美术馆，吉柏特·布拉塞捐赠，AM2003-5(8)。照片现存于蓬皮杜中心，国立现代艺术美术馆工业设计中心，法国国家博物馆联合会—大皇宫／亚当·捷普卡。

212.《7 月 14 日西岱岛的烟火》，约 1934 年，**PS 第 33 页**。私人收藏，第 785 号。照片现存于布拉塞遗产委员会。

213.《珑骧之夜的烟火》，约 1935 年。私人收藏，第 790 号。照片现存于法国国家博物馆联合会—大皇宫／杰拉尔·布罗。

214.《天文馆上的闪电》，约 1935 年。巴黎，法国国家图书馆，作者 1960 年捐赠。照片现存于法国国家图书馆。

布拉塞的资料来源
（依出版日期排序）：

《摄影艺术研究》（Études d'art photographique）［摄影/布拉塞、诺拉·杜玛（Nora Dumas）、柯如纳（Koruna）、额吉朗道（Ergy Landau）、罗杰·维奥莱、沙尔］，巴黎（地址：9, rue du faubourg Saint-Denis, 75010），《艺术与摄影》杂志，［约1930年］。布拉塞，《潜在的影像》（Images latentes），《强硬报》（L'Intransigeant），1932年11月15日。

《夜巴黎。布拉塞未发表的六十张照片，刊登在让-贝尔内尔主编的<真实>系列影集中》（Paris de nuit. soixante photos inédites de Brassaï, publiées dans la Collection « Réalités » sous la direction de J. Bernier），保罗·莫朗作序，巴黎，视觉工艺出版社，1932年12月。

布拉塞，《夜间摄影技术》（Techniques de la photographie de nuit），《视觉工艺》杂志（Arts et Métiers graphiques），第33期，1933年1月15日，第24—27页。

保罗·莫朗，《夜巴黎》（Paris de nuit），《文学新闻》杂志（Les Nouvelles littéraires），1933年1月3日。

让-贝尔内尔，《夜巴黎》，摄影/布拉塞，《看见》杂志（Vu），

第225期，1933年2月1日，第144页。

埃米尔·昂里奥，《巴黎的照片》（Photos de Paris），《时代报》（Le Temps），1933年1月30日。

韦弗利·普斯特，《布拉塞创造了巴黎夜景摄影的纪录》（Brassaï makes photo record of nocturnal Paris），《芝加哥论坛报》（Chicago Daily Tribune），1933年3月13日。

费尔南·普朱，《纯洁的》（Un pur），摄影/布拉塞，《巴黎杂志》（Paris Magazine），1933年4月。

乔治·圣-博内，《通过上海》（Via Shanghaï），配有布拉塞的三张照片，包括《夜晚的遭遇》（Nocturne et Mauvaise rencontre），《丑闻，犯罪新闻》杂志（Scandale, revue des affaires criminelles），第4期，1933年11月。

乔治·圣-博内，《丑闻33》，配有十六张此前未曾发表的资料照片，包括布拉塞的七张、日耳曼·克鲁尔的一张和柯特兹的一张，巴黎，巴黎出版社（Paris-Publications），1933年12月。

《夜航》（Vol de nuit），摄影/布拉塞，《丑闻，犯罪新闻杂志》，第5期，1933年12月，第237页。

布拉塞，《夜巴黎》（Paris after Dark），伦敦，巴斯福画廊（Batsford Gallery），1933年。

《黑色维纳斯》（La Vénus noire），摄影/布拉塞，《丑闻》杂志（Scandale），第7期，1934年2月，第45页。

《告密者和行刑者》（Indicateurs et exécuteurs），佚名，包含布拉塞的三张照片，以及《波浪的战争》（La guerre des ondes），佚名，包含布拉塞的一张照片，《丑闻，侦探和冒险》杂志（Scandale, revue policière et d'aventure），第8期，1934年3月，第4—5页和第13页。

《在马提尼克岛，这才是原文如此》（À la Martinique, c'est ça qu'est sic），摄影/布拉塞，《丑闻，侦探和冒险》杂志，第10期，1934年5月，第7页。

J.-L. 马塞尔，《追踪犯罪，阿尔贝尔·普里奥莱》（À la poursuite du crime, Albert Priollet），配有布拉塞一张名为《模糊土地》（Terrains vagues）的照片，《丑闻，侦探和冒险》杂志，第10期，1934年5月，第39—41页。

乔治·圣-博内，《秘密》（Confidences），配有布拉塞名为《中间的四个场景》的四张照片，《丑闻，警察与艳遇》杂志（Scandale, police et aventure），第10期，1934年5月，第42—44页。

安德烈·布勒东，《美丽将是痉挛的》（La beauté sera convulsive），《米诺牛》杂

志（*Minotaure*），第 3/4 期，1934 年。

《巴黎午夜》（Midnight in Paris），《画报周刊》（*Weekly Illustrated*），配有布拉塞的十张照片，1934 年 12 月 1 日。

扬（Young），《现在还不算太晚》（I1 n'est pas encore trop tard），《米诺牛》，第 7 期，1935 年 6 月。

安德烈·布勒东，《向日葵的夜晚》（La nuit du tournesol），《米诺牛》杂志，第 7 期，1935 年 6 月。

布拉塞，《巴黎的快感》（Voluptés de Paris），巴黎，巴黎出版社，1935 年。

《阴暗的光亮，雾中的仙境》（Obscure clarté, féerie du brouillard），配有布拉塞的七张照片，《看见》杂志，第 461 期，1937 年 1 月 13 日。

亨利·米勒，《巴黎之眼》（The Eye of Paris），《环球》（*Globe*）杂志，1937 年 11 月。

玛利亚·吉瓦纳·艾斯纳（Maria Hiovanna Eisner），《布拉塞》，《小型摄相机摄影》杂志（*Minicam-Photography*），1944 年 4 月；大部分被收入《巴黎的相机》，1949 年。

奥雷·温汀（Ole Vinding），《法汀·弗莱德：布鲁塞尔、巴黎、伦敦》（Farling Fred : Bruxelles, Paris, London），摄影／布拉塞，哥本哈根，赫尔曼斯出版社（Editions K.E. Hermanns），1945 年。

罗杰·克兰，《布拉塞。巴黎之眼》（Brassaï. Eye of Paris），《摄影》丛书（*Photography*），芝加哥，第 1 册，第 1 期，1947 年；大部分被收入《巴黎的相机》，1949 年。

布拉塞，《巴黎的相机》（Camera in Paris），伦敦／纽约，焦点出版社（The Focal Press），1949 年。

布拉塞，《摄影不是艺术》（La photographie n'est pas un art），《费加罗文学》杂志（*Le Figaro littéraire*），1950 年 10 月 21 日。

《布拉塞。布拉塞特刊》，《新，医药之家杂志》（*Neuf, revue de la Maison de la médecine*），第 5 期，1951 年 12 月，罗伯特·德尔皮尔（Robert Delpire）出版。

亨利·米勒，《在克里奇的平静日子，摄影／布拉塞》（Quiet Days in Clichy with photographs by Brassai），奥林匹亚出版社（The Olympia Press），8 rue de Nesle, Paris 6，1956 年。

布拉塞，《夜晚巴黎》（Paris la nuit），亨利·米勒撰文，《常绿评论》杂志（*Evergreen Review*），纽约，1962 年。

布拉塞，《毕加索谈话录》（Conversations avec Picasso），巴黎，伽利玛出版社（Gallimard），1964 年。

布拉塞，《亨利·米勒，自然的宏伟》（Henry Miller grandeur nature），巴黎，伽利玛出版社，1975 年。

布拉塞，《三十年代的秘密巴黎》（Le Paris secret des années 30），巴黎，伽利玛出版社，1976 年。

布拉塞，《亨利·米勒，幸福的岩石》（Henry Miller, rocher heureux），巴黎，伽利玛出版社，1978 年。

布拉塞，《我生命中的艺术家》（Les Artistes de ma vie），巴黎，德努瓦耶尔出版社，1982 年。

有关布拉塞的著作：

《布拉塞，遗产和公共拍卖的作品》（Brassaï, dans le cadre de la succession, vente aux enchères publiques），米隆等合著，鉴定专家／克里斯托弗·戈里（Christophe Goeury），2006 年 10 月 2 日—3 日，巴黎，德鲁奥－蒙田拍卖所（Drouot Montaigne）。

［布拉塞影展。1963 年］，《布拉塞》，巴黎，1963 年，玛丽－弗朗索瓦兹·布鲁耶（Marie-Françoise Brouillet）编写目录，让·阿德马尔（Jean Adémar）指导。朱里安·科宁（Julien Cain）作序。《布拉塞》，阿里克斯·甘比尔（Alix Gambier），巴黎，国家图书馆，1963 年。

弗朗斯·贝盖特（France Béquette），《与布拉塞相遇》（Rencontre avec Brassaï），《文化与交流》杂志（Culture et communication），第 27 期，1980 年 5 月，第 15 页。

克罗德·博纳富瓦，《与流氓和上流社会为伍》（Chez les voyous et dans le beau monde），引用布拉塞的言论，《文学新闻》杂志（Les Nouvelles littéraires），1976 年 10 月 17 日。

罗杰·格勒尼埃，《布拉塞》，巴黎，国家摄影中心，1987 年，《摄影口袋书》丛书（Photo-Poche），第 28 期。

戴安娜－伊丽莎白·普瓦里耶，《布拉塞：隐密的和未发表的作品》（Brassaï : intime et inédit），巴黎，弗拉马里翁出版集团（Flammarion），2005 年。

塞尔日·桑舍（Serge Sanchez），《布拉塞，夜晚的散步者》（Brassaï, le promeneur de nuit），巴黎，格拉塞出版社（Grasset），2010 年。

路易·萨班（Louis Sapin），《通过著名摄影师布拉塞当年被审查的照片重新发现三十年代的灰色巴黎》（Retrouvé grâce aux photos, censurées à l'époque, du célèbre photographe Brassaï, le Paris interdit des années 30），《巴黎竞技》杂志（Paris Match），第 1429 期，1976 年 10 月 16 日，第 62—70 页。

阿兰·萨耶（Alain Sayag）和阿尼克·利昂内尔-玛丽（Annick Lionel-Marie），《布拉塞》，巴黎，蓬皮杜中心/瑟伊出版社（Le Seuil），2000年。

基姆·西塞尔，《巴黎的摄影师，1929—1934年：布拉塞、安德烈·柯特兹、日耳曼·克鲁尔和曼·雷》（Photographs of Paris, 1928-1934: Brassaï, André Kertész, Germaine Krull and Man Ray），安·阿波尔（Ann Arbor），密歇根，耶鲁大学出版社（University Press），1986年。

基姆·西塞尔（Kim Sichel），《白天巴黎》，《夜晚巴黎》（Paris le jour, Paris la nuit），巴黎，卡纳瓦莱博物馆出版（musée Carnavalet），1988年。

《合成，国际月刊》（Synthèses, revue mensuelle internationale），亨利·米勒特刊，1967年2月/3月，第249/250期。

大卫·特拉维斯（Davis Travis）和胡克·弗里曼（Houk Friedman），《布拉塞，巴黎之眼：老照片》（Brassaï, The Eye of Paris: Vintage Photographs），出版人/胡克·弗里曼画廊，1993年。

安·威克·塔克（Anne Wilkes Tucker），《布拉塞：巴黎之眼》（Brassaï The Eye of Paris），休斯敦，现代艺术博物馆，1999年。

玛丽亚·威尔海姆，《布拉塞，文化的照片以及超现实主义观察者》（Brassaï, Images of Culture and the Surrealist Observer），巴吞鲁日（Baton Rouge），路易斯安那大学出版社（Louisiana University Press），1996年。

科林·韦斯特贝克（Colin Westerbeck），《夜之光：布拉塞与维吉》（Night Light :

Brassaï and Weegee），《艺术论坛》（Art Forum）杂志，第16期，1976年12月，第36—45页。

《夜巴黎》：[展览，纽约，罗伯特·米勒画廊，1998年10月14日至11月14日] / 布拉塞的55张照片；R.威尔逊设计目录，纽约，罗伯特·米勒画廊，1998年。

《布拉塞》，序/约翰·扎科夫斯基（John Szarkowski），文/劳伦斯·德雷尔（Lawrence Durrell），纽约，现代艺术博物馆，1968年。

《布拉塞，从超现实主义到非形象艺术》（Brassaï, from Surrealism to Art Informel），文/马努埃尔-J.博雅-维莱尔（Manuel J. Borja-Villet）、道恩·艾兹（Dawn Ades）、弗朗索瓦·舍夫里耶（François Chevrier）、爱德华·亚格（Edouard Jaguer），巴塞罗那，塔皮埃斯基金会（Fondation Tàpies）出版，1993年。

与布拉塞摄影作品相关的普通参考书目：

桑德拉·阿尔瓦雷斯·德·托莱多，《东方的犹太人区，维尔纽斯，1931年》（Un ghetto à l'Est, Wilno, 1931）《交流》杂志，第79期，2006年，第151—167页。

多米尼克·巴科（Dominique Baqué），《现代性的文档。1919年至1939年摄影文献选读》（Les Documents de la modernité. Anthologie de textes sur la photographie de 1919 à 1939），马赛，雅克琳娜·尚邦出版社（Jacqueline Chambon），1993年。

玛丽亚姆·布沙朗克，《三十年代的作家兼采访记者》，里尔，北方大学出版社（Presses universitaires du Septen-

trion），2004年。

克里斯蒂安·布克莱（Christian Bouqueret），《从疯狂年代到黑色年代，法国摄影的新视觉，1920—1940年》（Des années folles aux années noires, La nouvelle vision photographique en France, 1920—1940），巴黎，漫威出版公司（Marval），1997年。

克里斯蒂安·布克莱，《巴黎：二十年代到五十年代的摄影书籍》（Paris : les livres de photographie des années 20 aux années 50），巴黎，格伦德出版社（Gründ），2012年。

保罗·布代尔（Paul Butel），《鸦片，一种魔力的历史》（L'Opium, histoire d'une fascination），巴黎，佩兰出版社（Perrin），1995年。

《卡米·斯通和萨沙·斯通：斯通工作室的照片》（Cami et Sasha Stone, Photo Atelier Stone, Studio Stone），拍卖，阿让特伊（Argenteuil），2009年6月4日，阿让特伊拍卖公司；估价拍卖师/玛丽-劳尔·迪奥莱（Marie-Laure Thiollet）女士和克莱尔·波尔特（Claire Porte）女士，鉴定专家/克里斯托弗·戈里，巴黎，2009年。

弗朗索瓦兹·德努瓦耶尔，《视觉工艺。一本个性杂志的图像史》，《摄影研究》杂志，第3期，1987年12月，第7—17页。

弗朗索瓦兹·德努瓦耶尔，《巴黎之光，第一卷，摄影的市场，1919—1939年》（La Lumière de Paris, t.I, Le Marché de la photographie, 1919—1939），巴黎，阿尔马丹出版社（L'Harmattan），1997年，共三卷。

《卡蒂埃-布列松、沃克·伊文斯和阿尔瓦雷兹·布拉沃的纪录片和反图像摄影》（Documen-

tary and antigraphic photographs by Cartier-Bresson, Walker Evans & Alvarez Bravo）：[展览，巴黎，亨利·卡蒂埃-布列松基金会，2004 年 9 月 8 日至 12 月 19 日，洛桑，爱丽舍博物馆，2005 年 2 月 10 日至 4 月 10 日] / [安格斯·塞壬（Agnès Sire）、丹尼尔·吉拉尔丹（Daniel Girardin）、伊恩杰弗里（Ian Jeffrey）等人编写目录，哥廷根：史泰德出版社（Steidl）；[巴黎]：欧洲摄影之家：亨利·卡蒂埃-布列松基金会；洛桑：爱丽舍博物馆，2004 年。

克罗德·杜布瓦（Claude Dubois），《拉巴斯多什酒吧：风笛舞会，享乐与犯罪》（*La Bastoche : Bal musette, plaisir et crime*），1997 年。

亚历山大·杜波伊，《奥斯特拉出版社：偶像崇拜的黄金时代》（*Les Editions Ostra : l'âge d'or du fétichisme*），巴黎，阿施塔特出版社（éditions Astarté），2007 年。

《固定的炸弹》（*Explosante fixe*），展览目录，策展 / 道恩·艾兹（Dawn Ades）、罗沙兰德·克劳斯（Rosalind Krauss）和简·利文斯通（Jane Livingstone），华盛顿科克伦画廊（Corcoran Gallery）和巴黎蓬皮杜中心，1987 年。

米歇尔·弗里佐（Michel Frizot）、塞德里克·维基（Cedric Veigy），《看见，摄影杂志，1928—1940 年》（*Vu, le magazine photographique, 1928-1940*），2009 年。

米歇尔·弗里佐和安妮-劳尔·瓦纳维尔贝克（Annie-Laure Wanaverbecq），《柯特兹》（*Kertész*），巴黎，汉藏（Hazan），手心游戏出版社（Editions du Jeu de Paume），2010 年。

爱德华·亚格，《暗室的奥秘，超现实主义与摄影》（*Le Mystères de la chamber noire, le surréalisme et la photographie*），巴黎，弗拉马里翁集团，1982 年。

安德烈·卡斯皮（André Kaspi）和安东尼·马莱斯（Antoine Marès），《一个世纪以来外国人的巴黎》（*Le Paris des étrangers depuis un siècle*），巴黎，国家印刷厂（Imprimerie nationale）出版，1989 年。

朗斯·凯米格（Lance Keimig），《夜间摄影。在黑暗中找到你的路》（*Night photography. Finding your way in the dark*），牛津，焦点出版社，2010 年。

汉斯-迈克尔·克茨勒，《巴黎视角，照片中的巴黎，1980 年至今》（*Eyes on Paris. Paris im Fotobuch, 1890 bis heute*），汉堡，海默出版社（Hirmer），2011 年。

罗沙兰德·克劳斯，《夜游者》（*Les noctambules*），《摄影术。有关间隔的理论》（*Le Potographique. Pour une théorie des écartes*），巴黎，马古拉出版社（Macula），1990 年，第 138—153 页。

丹尼尔·林纳茨（Danièle Leenaerts），《看见杂志在信息摄影与艺术摄影之间的简要历史（1928—1940 年）》（*Petite histoire du magazine Vu (1928—1940) entre photographie d'information et photographie d'art*），布鲁塞尔，皮特朗出版社（P.I.E. Peter Lang），2010 年。

普罗斯伯·伊拉莱（Prosper Hillairet）、克里斯蒂安·勒布拉（Christian Lebra）和帕特里斯·罗莱（Patrice Rollet），《先锋电影眼中的巴黎：1923—1983 年》（*Paris vu par le cinéma d'avant-garde : 1923—1983*），巴黎，巴黎实验出版社（Paris expérimental），1985 年。

勒内·马尔代特，《街道与歌曲的巴黎》（*Paris des rues et des chansons*），巴黎，皇家桥出版社（Éditions du Pont Royal），1960 年。

埃尔维·马内里耶（Hervé Manéglier），《玩笑场子里的艺术家》（*Les Artises au bordel*），巴黎，弗拉马里翁集团，1997 年。

埃尔贝尔·莫德邻（Herbert Molderings），《可能的明显：现代摄影与超现实主义》（*L'Evidence du possible : photographie moderne et surréalisme*），巴黎，原文出版社（Éditions Textuel），2009 年。

埃曼纽·佩尔努（Emmanuel Pernoud），《红粉，与品位相反的艺术》（*Bordel, l'art contre le goût*），巴黎，亚当·比罗出版社（Adam Biro），2001 年。

克里斯托弗·菲利普斯（Christopher Phillips），《现代领域的摄影，欧洲文档和评论著作，1913—1940 年》（*Photography in the Modern Area, European documents and critical writings, 1913—1940*），序 / 克里斯托弗·菲利普斯，纽约，大都会艺术博物馆（Metropolitan museum of art）/ 光圈出版社（Aperture），1989 年。

皮埃尔·普雷维尔（Pierre Prévert），《雅克·普雷维尔和他的摄影师朋友》（*Jacques Prévert et ses amis photographes*），1981 年。

《观察米诺牛》（*Regards sur Minotaure*），展览目录，日内瓦，艺术历史博物馆（Musée d'art et d'histoire），1987 年。

埃曼纽·勒达约-巴雅克（Emmanuelle Retaillaud-Bajac），《失落的天堂：两战之

间法国的毒品和毒品使用者》（Les Paradis perdus : drogues et usagers de drogues dans la France de l'entre-deux-guerres），雷恩，雷恩大学出版社（Presses universitaires de Rennes），2009 年。

安·勒维索（Anne Reverseau），《面对摄影的马克·奥兰。反现代的现代性》（Mac Orlan face à la photographie. Un modernisme antimoderne），在《反抗法国文学的现代性，1800 年至今》（Résistance à la modernité dans la littérature française de 1800 à nos jours）中发表，策展／克里斯托夫·伊波利托（Christophe Ippolito），巴黎，阿尔马丹出版社（L'Harmattan），2010 年，第 279—298 页。

阿德里安·利夫金（Adrian Rifkin），《街上的噪音：巴黎的乐趣，1990—1940 年》（Street Noises : Parisian Pleasures, 1990—1940），曼彻斯特大学出版社（Manchester University Press）；纽约，400 室，1993 年。

罗米（Romi），《妓院，历史，艺术，文学，道德》（Les Maisons, closes, l'histoire, l'art, la littérature, les moeurs）。序／让·拉卡萨涅博士（Dr Jean Lacassagne），巴黎，1952 年。

若阿珊·施洛尔（Joachim Shlör），《大城市的夜晚：巴黎、柏林、伦敦，1840—1930 年》（Nachts in der grossen Stadt : Paris, Berlin, London, 1840—1930），慕尼黑；苏黎世，阿提密丝与文克勒出版社（Artemis & Winker），1991 年。

克里夫·斯科特（Clive Scott），《从阿杰到卡蒂埃 - 布列松的街头摄影》（Street Photography from Atget to Cartier-Bresson），伦敦，

托瑞斯出版社（I.B.Tauris），2007 年。

麦克尔·舍林汉（Michael Sheringham），《巴黎的田野》（Parisian Fields），伦敦，瑞克森出版社（Reaktin Books），1996 年。

《图像的颠覆，超现实主义，摄影，电影》（La Subversion des images, Surréalisme, photographie, film），展览目录，策展／康丁·巴雅克和克莱芒舍胡（Clément Chéroux），巴黎，蓬皮杜中心，2009 年。

玛丽·德·泰兹（Marie de Thézy），《人文主义摄影：1920—1960 年，法国一场运动的历史》（La Photographie humaniste : 1920—1960, histoire d'un mouvement en France），与克罗德·诺里合作完成，巴黎，逆光出版社（Contrejour），1992 年。

弗雷德里克·图纳（Frederick Turner），《叛变：亨利·米勒与＜北回归线＞的创作》（Renegade : Henry Miller and the Making of Tropique of Cancer），2011 年。

让 - 弗朗索瓦·维拉尔（Jean-François Vilar），《夜巴黎》，米歇尔·沙洛夫（Michel Saloff）的照片，巴黎，A.C.E. 出版社，1982 年。

伊恩·沃克（Ian Walker），《充满梦想的城市：两战之间巴黎的超现实主义与纪实摄影》（City Gorged with Dream : Surrealism and Documentay Photography in Interwar Paris），曼彻斯特，曼彻斯特大学出版社，2002 年。

科林·维斯特贝克和若埃尔·梅耶若维兹（Joel Meyerowitz），《贝斯丹德 – 街头摄影的历史》（Bystander – A History of Street Photography），伦敦，泰唔士和赫

德逊出版社（Thames & Hudson），1994 年。

与《夜巴黎》和《秘密巴黎》相关的图像和印刷品：

[路易·阿拉贡（Louis Aragon）]，《夜晚的巴黎。首都的快乐，它的底层，它的秘密花园。放荡的作者，削减篇幅的圣经》（Paris la nuit, les plaisirs de la capitale, ses bas-fonds, ses jardins secrets par l'auteur du Libertinage, de la Bible dépouillée de ses longueurs），柏林，路易·阿拉贡版权所有，1923 年。

罗杰·奥布里（Roger Aubry），《摄影底片》（L'Epreuve photographique），埃米尔达西耶（Emile Dacier）作序，巴黎，普隆·努里出版社（Plon, Nourrit et Cie），1940 年，两册对开本。56 张照片的 96 张翻印，其中一张为勃蒂托（Petitot）所创作，《巴黎，夜晚桥梁全景》（Paris, panorama des ponts la nuit）。

《巴黎的底层社会，两位女郎 [……]》（Les bas-fonds de Paris. Les deux prostitutions [...]），《小白炮》杂志（Crapouillot）特刊，1939 年 5 月。

《巴黎的底层社会，小偷和乞丐 [……]》（Les bas-fonds de Paris. Voleurs et mendiants [...]），《小白炮》杂志特刊，1939 年 9 月。

沃尔特·本杰明，《巴黎，十九世纪的首都：路途之书》（Paris capitale du XIXe siècle : le livre des passages），让·拉科斯特（Jean Lacoste）译自德语版本，巴黎，雄鹿出版社（Ed. du Cerf），1989 年。

特里斯丹·贝尔纳尔（Tristan Bernard），《秘密巴黎》

（*Paris secret*），巴黎，阿尔班米歇尔出版社（Albin Michel），1933年11月。

于勒·贝尔多（Jules Bertaut），《巴黎的美丽夜晚》（*Les Belles Nuits de Paris*），恩斯特·弗拉马里翁集团（Ernest Flammarion）出版，1927年。

马利于斯·布瓦松（Marius Boisson），《巴黎的角落。多波尔的夜莺。蒙马特区的沙龙。蒙帕纳斯现象。莫贝尔广场的惜别。维莱特的纪年史。蒙若勒。四十五张插图》（*Coins et recoins de Paris. Les Filles du Topol. Les Maisons de rendez-vous à Montmartre. Phénomènes de Montparnasse. Adieux à la place Maubert. Chronique de la Villette. Monjol. Orné de 45 illustrations documentaires*），巴黎，波萨尔出版社（Editions Bossard），1927年。

亨利·布泰（Henri Boutet），笔名拉美桑日尔（La Mésangère），《巴黎的夜》，《巴黎的小记忆》（*Les Petits Mémoires de Paris*）第五卷，巴黎，多尔邦出版社（Dorbon l'aîné），1909年。

比尔·布兰德，《家中的英语》（*The English at Home*），伦敦，巴斯福有限公司（B.T.Batsford Ltd.）出版，1936年。

同上，《夜晚伦敦，用六十四张照片讲述伦敦夜晚的故事》（*A Night in London, Story of a London Night in Sixty-Four Photographs*），序／詹姆斯·波恩（James Bone），伦敦，巴黎和纽约，乡村生活出版社；视觉工艺出版社；夏尔·斯克里布纳之子（Charles Scribner's Sons）出版，1938年。

同上，《夜晚伦敦》，安德烈·勒雅尔作序，巴黎，视觉工艺出版社，1938年。

同上，《伦敦的相机》，伦敦和纽约，焦点出版社，1948年。

让-理查·布罗什（Jean-Richard Bloch），《城市》（*La Ville*），《更好的生活》月刊（*Mieux vivre*），艺术总监乔治·勃松（Georges Besson），第6期，1938年6月。翻印布拉塞的四张照片，其中一张题为《没有快乐的马路》（*La Rue sans joie*）。

安德烈·布勒东，《娜佳》（*Nadja*），巴黎，N.R.F.出版社，1928年。

同上，《疯狂的爱》（*L'Amour fou*），巴黎，伽利玛出版社，1937年。

弗兰西斯·卡尔科，《巴黎的夜》（*Nuits de Paris*），配有迪尼蒙的二十六张铜版画，巴黎，无与伦比出版社（Au sans pareil），1927年。

同上，《被隐藏的图像》（*Images cachées*），巴黎，阿尔班米歇尔出版社，1929年。

同上，《路》（*La Rue*），配有让·雷贝戴夫（Jean Lébédeff）的四十一张木版画，巴黎，阿尔泰姆·法雅出版社，《明日文集》丛书（*Le Livre de demain*），1947年6月。

马塞尔·卡尔内，《电影何时能够走上街头？》（*Le cinéma descendra-t-il dans la rue ?*），《电影杂志》（*Cinémagazine*），1933年11月。

西穆尔丹（Cimourdain），《巴黎的夜》（*Nuits de Paris*），巴黎，现代出版社（Editions modernes），1936年。

路易·舍罗奈（Louis Chéronnet），《夜晚巴黎》（*Paris la nuit*），《现场艺术》杂志（*L'Art Vivant*），1927年1月。

亨利·丹如，《巴黎底层社会的流浪汉－"莫贝尔"的流浪汉》（*Les clochards dans les bas-fonds de Paris - ceux de la « Maubert »*），摄影／日尔曼·克鲁尔，《看见》杂志，第31期，1928年10月

17日，第688—690页。

阿尔弗雷德·代尔沃（Alfred Delvau），《巴黎的时刻》（*Les Heures parisiennes*），巴黎，中央图书馆（Librairie centrale）出版，1866年。

同上，《巴黎的乐趣：配有插图的实用指南》（*Les Plaisirs de Paris : guide pratique et illustré*），巴黎，福尔出版社（A. Faure），1867年。

夏尔·杜波蒂（Charles Dupeuty）和尤金·科尔蒙（Eugène Cormon），《夜晚巴黎》（*Paris la nuit*），戏剧，1842年。

杜班（F. Dupin），《侦探》杂志（*Détective*），第129期，1931年4月16日。

埃尔森（Elsen），《有关夜晚巴黎的16个调查》（*16 études sur Paris la nuit*），1927年。

伊里亚·爱伦堡（Ilja Ehrenburg），《我的巴黎》（*Moi Parizh*），埃尔·利西斯基照片剪辑和排版，莫斯科，伊佐集兹出版社（Izogiz），1933年。

尤金·达比，《与罗杰·马丁·杜加尔的通信》（*Correspondance avec Roger Martin du Gard*），编著／皮埃尔·巴尔代尔（Pierre Bardel），巴黎，国家科学研究中心出版社（Ed. du CNRS），1986年。

同上，《北方酒店》（*Hôtel du Nord*），巴黎，德努瓦耶尔出版社，1929年。

同上，《巴黎的市郊》（*Faubaurgs de Paris*），巴黎，N.R.F.出版社，1933年。

同上，《私密日记》（*Journal intime*），巴黎，伽利玛出版社，1989年。

同上，《跳蚤市场》（*Marché aux puces*），皮埃尔·维利特（Pierre Vérité）的三十五张画作，巴黎，编／F.奥比耶（F. Aubier），蒙田出版社（Ed. Montaigne），约1935年。

雅克·迪索尔（Jacques Dysord），《拉普路》（*Rue de Lappe*），摄影／日尔曼·克鲁尔，

《爵士》杂志（Jazz），第2期，1929年1月，第51—54页。

莱昂 - 保罗·法尔格，《巴黎的行人》（Le Piéton de Paris），巴黎，伽利玛出版社，1939年。

夏尔·费达尔（Charles Fegdal），《中央市场的人与物》（Choses et gens des Halles），配有安德烈·华诺的二十六张画作，巴黎，雅典娜出版社（Athéna），1922年。

弗洛朗·费尔斯，《就是这样》杂志（Voila），巴黎，阿尔泰姆·法雅出版社，1957年。

利昂·吉姆拜尔，《世纪初以来插图艺术的发展》（Èvolution de l'art des illuminations depuis le début du siècle），《法国摄影学会年报》杂志（Bulletin de la Société française de photographie），第3期，1930年，第76—80页。

勒内·吉拉代（René Girardet），《默祷经》（La Secrète），《侦探》杂志，1933年8月24日。

爱德蒙·格勒维尔（Edmond Greville），《市集日》（Les fêtes foraines），摄影/日尔曼·克鲁尔，《看见》杂志，第4期，1928年4月11日，第92—93页。

《巴黎享乐指南：白天巴黎，夜间巴黎，不容错过的景点》（Guide des plaisirs à Paris : Paris le jour, Paris la nuit, ce qu'il faut voir, ce qu'il faut savoir），1928年。

《巴黎享乐秘密指南》（Guide secret des lieux et maisons de plaisir à Paris），巴黎，1931年。

《巴黎享乐私密向导》（Guide secret et intime des lieux et maisons de plaisir à Paris），巴黎，1931年。

让·埃尔贝尔（Jean Herbair），《夜间摄影技术》（Technique de la photographie de nuit），《摄影与电影艺术》杂志（Photo Ciné Graphie），第11期，1934年1月，第3—5页。

《巴黎夜间娱乐日志》（Le Journal des poules de nuit et des attractions nocturnes de Paris），约1920年。

约瑟夫·凯塞尔，《夜晚巴黎》（Paris la nuit），摄影/日尔曼·克鲁尔，《侦探》杂志1，第3期，1928年11月15日。

安德烈·柯特兹，《安德烈·柯特兹眼中的巴黎》（Paris vu par André Kertész），序/皮埃尔·马克·奥兰，巴黎，1934年。

安德烈·柯特兹，《巴黎的白天》（Day of Paris），纽约，奥古斯丁出版社（J.J.Augustin），1945年。

日尔曼·克鲁尔，《流浪汉》（Clochards），《杂集》杂志（Variétés），第1卷，第8期，1928年12月15日，第442页。

同上，《巴黎百景》，序/弗洛朗·费尔斯（Florent Fels），柏林，1929年。

同上，《从巴黎到地中海的公路》（Route de Paris à la Méditerranée），序/保罗·莫朗，巴黎，福尔明·迪多出版社（Firmin Didot），1931年。

丽迪亚·兰贝尔（Lydia Lambert），《爱的强迫工作，有关卖淫的调查》（Les travaux forcés de l'amour, une enquête sur la prostitution），《关注》杂志（Regards），1936年12月31日。

马里尤斯·拉里克（Marius Larique），《马里尤斯·拉里克的大型调查。巴黎，夜晚》（Grande enquête par Marius Larique. Paris, la nuit…），《就是这样，报道周刊》（Voilà, l'hebdomadaire du reportage），1933年；《一、犯罪的街道》（I. Le boulevard du crime），第111期，1933年5月6日，第8—9页；《二、城市的窥伺者》（II. Les guetteurs de la cite），第112期，1933年5月13日，第8—9页；《三、保留的街区》（III. Quartier réserve），第113期，1933年5月20日，第10—11页；《四、夜晚的工人》（IV. Les travailleurs de la nuit），第114期，1933年5月27日，第12—13页；《五、悲惨世界》（V. Les misérables），第115期，1933年6月3日，第14—15页。

马里尤斯·拉里克（Marius Larique），《巴黎的黎明》（Aubes de Paris），《就是这样，报道周刊》，第175期，1934年7月28日。

皮埃尔·马克·奥兰，《城市的忧郁》（Mélancolie des villes），摄影/日尔曼·克鲁尔，《杂集2》杂志（第8期），1929年12月15日。

同上，《快门晃动的夜》（Nuits aux bouges），铜版画/迪尼蒙，弗拉马里翁集团出版，《夜》丛书（Les nuits），1929年。

同上，《巴黎的秘密图像》（Images secrètes de Paris），巴黎，1930年。

同上，《安德烈·柯特兹眼中的巴黎》，巴黎，普隆出版社，1934年。

同上，《有关摄影的文字》（Écrits sur la photographie），编、序/克莱芒·舍胡（Clément Chéroux），巴黎，原文出版社（Textuel），2011年。

莫里斯·马格尔（Maurice Magre），《夜色中的美女》（Les Belles de nuit），铜版画/爱德华·西莫（Edouard Chimot），1927年。

同上，《大麻和鸦片之夜》（La Nuit de haschich et d'opium），彩色木版画/阿于（Ahü），巴黎，弗拉马里翁集团出版，1929年。

亨利·米勒，《北回归线》（Tropic of Cancer），阿奈丝·宁作序，巴黎，方尖碑出版社（The

Obelisk Press），1934年10月。

尤金·德·米尔古尔（Eugène de Mirecourt），《夜晚巴黎》（Paris la nuit），巴黎，古斯塔夫·阿瓦尔出版社（G. Havard），1855年。

莫伊·维尔（Moï Ver），《巴黎》（Paris），序/费尔南·莱热（Fernand Léger），巴黎，让娜·沃尔特出版社（Jeanne Walter），1931年。

马塞尔蒙塔宏，《快乐的男子》（Fils de joie），《侦探》杂志，第155期，1931年10月14日。

阿尔弗雷德·莫兰（Morain Alfred），《巴黎的地下世界，安全的秘密》（The Underworld of Paris, Secrets of the Sûreté），纽约，杜顿出版社（E.P.Dutton），1931年。

亨利·米勒，《在巴黎的日与夜》（Nuit et jour à Paris）摄影/于莱克（Yurek），巴黎，德尔马出版社（Delmas），1957年。

《夜晚巴黎》，巴黎，吕多维克·巴舍（Ludovic Baschet），[约1900年]，影集以《通过剧院和咖啡音乐厅》（A travers les theaters et les cafés-concerts）系列[以《三下之前》（Avant les trois coups）]开始，以《日出》（Le Lever）结束，后者是《床》（Le lit）系列中的最后一张照片。配有巴黎的照片以及艺术家的肖像照，有注释。

M.N.，《在影展上：夜间摄影》（A l'Exposition : photographies nocturnes），《插图》杂志（L'Illustration），1900年7月14日，第29页。

《纳伊灯塔》月刊（Le Phare de Neuilly），主编/丽姿德阿姆，[总监/G.里伯蒙-德萨涅]，塞纳河畔纳伊，1933年，第1、2、3/4期。

马塞尔纳金（Marcel Natkin），《如何在人工光线下成功拍摄照片》（Pour réussir vos pho-

tos à la lumière artificielle），蒂朗提出版社（Éditions Tiranty），1934年。

马塞尔·纳金，《看的艺术与摄影》（L'Art de voir et la photographie），巴黎，蒂朗提出版社，1935年。菲利克斯·普拉代尔（Félix Platel），《秘密巴黎》（Paris secret），巴黎，古斯塔夫·阿瓦尔出版社，1889年。

马塞尔·普里奥莱（Marcel Priollet），《巴黎的夜。风笛舞会的奥秘》（Les Nuits de Paris. Le mystère du bal musette），巴黎，S.E.T.出版社，1932年。

亚历山大·普里瓦·当格勒蒙（Alexandre Privat d'Anglemont），《巴黎逸闻》（Paris anecdote），巴黎，亚奈出版社（P.Jannet），1854年。

勒内·雅克（René-Jacques），《巴黎的魔法》（Envoûtement de Paris），文/弗朗西斯-卡尔科，巴黎，格拉塞出版社，1938年。

勒内-勒内（Renée-Renée），《巴黎的女人，爱的乐趣》（Femmes de Paris, plaisirs de l'amour），巴黎，现代出版社，1936年。

雷蒂夫·德·拉·布雷东纳[尼古拉·艾德姆（Nicolas Edme）]，《巴黎的夜》或称《夜的观众》（Les Nuits de Paris ou le spectateur nocturne），巴黎；伦敦，1788—1794年。

埃米尔-圣克莱尔-德维尔（Emile Sainte-Claire-Deville），《巴黎的夜间摄影》（La Photographie nocturne），发表在《摄影国际年鉴》（Annuaire général et international de la photographie）杂志，1907年，第395—406页。

罗杰·夏尔，《白天巴黎——罗杰·夏尔的六十二张照片》，序/让科克多，巴黎，视觉工艺出版社，

1937年。

《摄影爱好者的远足协会》（Société d'excursion des amateurs de photographie），1906年1月刊，第8页，配有舒尔兹（Schulz）拍摄的巴里夜景系列照片。

菲利普·苏波（Philippe Soupault），《巴黎的最后夜晚》（Les Dernières Nuits de Paris），巴黎，卡尔曼·雷维出版社（Calmann-Lévy），1928年。

阿尔芒·苏里盖尔，《巴黎的流浪者》，配有柯特兹的九张照片，《丑闻，侦探和冒险》杂志，第8期，1934年3月，第20—27页。

亨利·维尔纳（Henri Verne），《夜晚的卢浮宫》（Le Louvre la nuit），劳尔·阿尔班-居由（Laure Albin-Guillot）的六十张照片，格勒诺布尔，阿尔多出版社（Arthaud），1937年。

让·韦特伊，《上相的城市》（La ville photogénique），《摄影与电影艺术》杂志，第21期，1934年11月，第1—2页。

安德烈·华诺，《巴黎的面孔》（Visages de Paris），巴黎，福尔明·迪多出版社，1930年。

同上，《道路的乐趣》（Les Plaisirs de la rue），配有作者的五十张画作，巴黎，法国插图版，1920年。

同上，《有关迪尼蒙的研究》（Étude sur Dignimont），巴黎，巴布出版社（H.Babou），1929年。

同上，《中央市场的人和物》，夏尔·费加尔，配有安德烈·华诺的二十六画作，巴黎，雅典娜出版社（Athéna），1922年。

马塞尔·扎阿尔，《夜晚巴黎》（Paris by night），配有摄影/日尔曼克鲁尔《爵士》杂志，第8期，1929年7月—8月，第371—373页。

雅克·兹维巴克（Iak Zwieback），《夜晚巴黎》（Parij notchiov），序/克鲁普兰（A.I.Kouprin），巴黎，贝莱斯尼亚克印刷厂（Impr. L.

Beresniak）；俄罗斯及法国
书店"莫斯卡瓦"（Moskawa）
出版，1928年。

电影：

《夜晚巴黎》（*Paris la nuit*），
埃米尔·科本斯（Emile Kep-
pens）导演，哈默斯·德·卡斯特
罗（V. Ramos de Castro）
编剧，1924年。

《沉睡的巴黎》（*Paris qui
dort*），无声电影，勒内·科莱
尔导演，1925年，35分钟。

《中央市场》（*Les Halles cen-
trales*），波瑞斯·考夫曼
（Boris Kaufman）导演，
1927年。

《区域》（*La Zone*），乔治·拉孔
波（Georges Lacombe）导演，
1928年。

《爱与十字路口》（*Amour et
carrefour*），乔治·佩克莱
（Georges Péclet）导演，
1929年。

《蒙帕纳斯》（*Montparnasse*），
尤金·德斯洛（Eugen Des-
law）导演，1929年。

《夜晚巴黎》（*Paris la nuit*），
亨利·蒂亚芒-伯尔杰导演，弗
朗西斯·卡尔科编剧，1930年。

《在巴黎的屋檐下》（*Sous les
toits de Paris*），勒内-
克莱尔导演，马塞尔·卡尔内协
助，1930年。

《蒙马特市郊》（*Faubourg
Montmartre*），雷蒙·贝尔纳
尔导演，1931年。

《巴黎-情人》（*Paris-Béguin*），
奥古斯都·杰尼纳（Augusto
Genina）导演，1931年。

《巴黎的小手工业》（*Les Petits
Métiers de Paris*），皮
埃尔·舍纳尔（Pierre Che-
nal）导演，皮埃尔·马克·奥兰
注释，1932年。

《真正的巴黎》（*Le Vrai Pa-
ris*），让·克罗德·贝尔纳尔导
演，1932年。

《布杜落水遇救记》（*Boudu
Sauve des Eaux*），让·雷诺

阿导演，1932年。

《马克西姆小姐》（*La Dame de
chez Maxim's*），亚历山大·柯
达导演，1932年。

《在路上》（*Dans les rues*），
维克多·特里瓦斯（Victor
Trivas）导演，1933年。

《夜之门》（*Les Portes de la
nuit*），马塞尔·卡尔内导演，
1946年。

作者特别感谢克里斯蒂亚娜·里贝罗尔（Christina Ribey-rolles）女士和菲利普·里贝罗尔（Philippe Ribeyrolles）先生，他们谨慎地保存着布拉塞的作品，并且慷慨地许可将这些作品在此重现。

感谢以下各位给予的决定性的帮助：法国国家图书馆珍贵图书储藏室主任安东尼·科龙（Antoine Coron），法国国家图书馆版画摄影部保管员多米尼克·维尔萨维尔（Dominique Versavel），法国国家图书馆手稿部保管员玛丽-奥蒂尔·日尔曼（Marie-Odile Germain），遗产委员会主席让-皮埃尔·尚日（Jean-Pierre Changeux），文化部图书阅读处遗产办公室主任多米尼克·考克（Dominique Coq），罗杰·格勒尼埃（Roger Grenier）。

还要感谢以下各位的建议和支持：雅克林娜·欧本纳斯（Jacqueline Aubenas）、安·比若罗-勒马尼（Anne Biroleau-Lemagny）、弗兰克布加蒙（Franck Bougamont）、伊夫林·布雷雅尔（Evelyne Bré-jard）、克莱芒·舍胡（Clément Chéroux）、伊莎贝拉·科恒（Isabelle Cohen）、西尔维亚·德·德克（Sylviane de Decker）、多米尼克·菲亚特、阿尼克·格拉东（Annyck Graton）、卡罗尔·于贝尔（Carole Hubert）、菲利普·雅吉耶（Philippe Jacquier）、吕西·勒科尔（Lucie Le Corre）、卡米耶·朗格鲁瓦（Camille Lenglois）、德尼·奥扎那（Denis Ozanne）、安·帕斯基农（Anne Pasquignon）、弗朗索瓦兹和阿兰·巴维欧、塞尔日·普朗杜何（Serge Plantureux）、佩里纳·勒诺（Perrine Renaud）、安-玛丽·索瓦日（Anne-Marie Sauvage）、阿兰·萨亚格、加布里耶·史密斯（Gabrielle Smith）、马克·史密斯（Marc Smith）、苏珊娜·舍巴彻夫（Suzanne Stcher-batcheff）、卡特林娜·彻努卡（Catherine Tchernoukha）。

最后还要感谢伽利玛出版社及让-卢·尚皮永、吉奥瓦娜·西提-艾贝（Giovanna Citi-Hebey）、克里斯蒂安·德尔瓦尔（Christian Delval）、帕斯卡尔·格丹（Pascal Guédin）、安·拉加里格（Anne Lagarrigue）、塞西尔·勒布勒东（Cécile Lebreton）、吉纳维夫·德·马丹（Geneviève de Mathan）。

伽利玛出版社（Éditions Gallimard）法文版本制作团队：

艺术书籍负责人：Jean-Loup Champion

出版监督：Giovanna Citi-Hebey

出版助理：Geneviève de Mathan

艺术指导：Anne Lagarrigue

平面设计：Pascal Guédin

文字准备：Marie-Paule Jaffrennou

文字及索引校对：Claire Marchandise

制作总监：Christian Delval

制作跟踪：Cécile Lebreton

媒体：Béatrice Foti

媒体助理：Françise Issaurat

联合出版监督：Hélène Clastres

封面插图：

126.《苏姿酒店》，细节，1931—1932年

巴黎，蓬皮杜中心，国立现代艺术美术馆

图书在版编目（CIP）数据

布拉塞：巴黎的夜游者 / ［匈］布拉塞摄 ；［法］
欧本纳斯，［法］巴雅克编著 ；王文佳译. — 北京：北
京美术摄影出版社，2013.6
ISBN 978-7-80501-536-1

I. ①布… II. ①布… ②欧… ③巴… ④王… III.
①摄影集—匈牙利—现代 IV. ①J431

中国版本图书馆CIP数据核字（2013）第059234号

北京市版权局著作权合同登记号：01–2013–1738

© Estate Brassaï pour l'oeuvre de Brassaï
© Éditions Gallimard, 2012
Originally published in French by les Editions Gallimard, 2012.
Published by BPG Artmedia for the Simplified Chinese edition

责任编辑：钱　颖

特约编辑：张　晓

责任印制：彭军芳

书籍装帧：赵　钰

布拉塞
巴黎的夜游者

BULASAI

［匈］布拉塞（Brassaï）　摄　　［法］西尔薇·欧本纳斯（Sylvie Aubenas）　　［法］康丁·巴雅克（Quentin Bajac）　编著　王文佳　译

出　版　北京出版集团公司
　　　　　北京美术摄影出版社
地　址　北京北三环中路6号
邮　编　100120
网　址　www.bph.com.cn
总发行　北京出版集团公司
发　行　京版北美（北京）文化艺术传媒有限公司
经　销　新华书店
版　次　2013年6月第1版第1次印刷
开　本　240毫米×296毫米 1/16
印　张　19.5
字　数　343千字
书　号　ISBN 978-7-80501-536-1

质量监督电话　010-58572393
责任编辑电话　010-58572632